옵·신

IX

나라 생각

KB101941

옵.신 **9**호—나라 생각

고금, 곽영빈, 쁘랭크 김, 프리 레이션, 헬리 미나르티, 탈가트 바탈로프,
예카테리나 본다렌코, 서현석, 손옥주, 시민 **Z**, 유운성, 로이스 응, 이원재, 이택광,
정강산, 최범, 클레가, 마크 테, 보야나 피슈쿠르 지음

초판 **1**쇄 발행 **2021**년 **3**월 **26**일

발행: 작업실유령
기획: 김성희
편집/구성: 클레가, 서현석, 박활성
디자인: 슬기와 민
번역: 김신우, 박진철, 서현석, 이경후, 한요한, 한희정
제작: 으뜸프로세스

스펙터 프레스
16224
경기도 수원시 영통구 대학로 **109(202**호)
specterpress.com

워크룸 프레스
03043
서울시 종로구 자하문로**16**길 **4, 2**층
workroompress.kr

문의
전화 **02-6013-3246** 팩스 **02-725-3248**
workroom-specter.com
info@workroom-specter.com

ISBN 979-11-89356-50-7 03600
22,000원

이 책은 **2020**년 한국문화예술위원회 시각예술 창작산실의 지원을 받았습니다.

차례

책을 내며

2002년 6월, 월드컵 경기를 송출하는 대형 모니터 앞의 시청 광장이 태극기로 뒤덮이던 바로 그때, 베네딕트 앤더슨의 『상상의 공동체』가 번역 출간됐다. 두 사건은 어떤 계시처럼 시기적으로 의미적으로 중복된다. (독일과의 준결승 날이 이 책의 발행일이다.) 15년이 지난 시청 앞에 다시 태극기가 물결쳤다. 동시에 새로운 염원은 촛불로 표상되었다. 서로 다른 동기가 피를 달궜고 각자의 목소리는 '하나가 되어' 서로를 압도하려 했다. 그리고 기시감처럼 앤더슨의 같은 책이 다른 출판사에 의해 다시 번역되어 나왔다.

피를 뜨겁게 달구는 내면의 요동은, 앤더슨에 따르면 다양한 문화적 인공물들의 교차로 인해 생겨난 근대의 산물이다. 앤더슨은 묻는다. 문화적 인공물들이 그토록 깊은 애착을 불러일으켜 온 이유는 무얼까.

그것은 기묘한 경로를 통해 대한 제국에서도 뿌리를 내렸다. 그때부터 20세기 내내 공동체의 상상은 적을 설정함으로써 견고해졌다. 일본의 뒤를 '북괴'와 독재 정권이 이었다. 이제 민족주의는 정권 강화를 위한 가성비 높은 전략이요, 충무로의 대박 상품이 된 지 오래다. 공동체의 상상은 그만큼 시끄럽게, 힘차

게, 끊임없이 진행된다. '다이내믹 코리아'에서 역동적인 그 무언가는 고정된 관념과 격하게 대립한다.

'국가'(nation)란 무엇인가? '민족'(nation)이란 무엇인가? 어떻게 생성되었으며 오늘날 어떤 새로운 경로를 거쳐 재생산되고 변형되는가?

근대화의 궤적을 진중히 따라가 보려니, 'nation'이라는 영어 단어를 번역하는 단계부터 난관이다. (이 책 전반에 걸쳐 그러하듯) 맥락에 따라 서로 다른 번역어를 가까스로 고르거나 중의성을 살리기 위해 병기도 해 보고 아예 '네이션'이라는 세 글자를 내세워 보기도 한다. 가장 근본적이어야 할 개념에 횡설수설의 신이 강령한다. 서구 근대사에서 생겨난 하나의 동일 개념이 한국어에서 어긋나는 건 그만큼 개념이 형성되는 방식 자체가 다르기 때문이다. ('theater'라는 단어가 동반하는 딜레마와 흡사한 건 우연이 아닐 게다. 개념화의 경로가 아예 다른 언어로부터 사상을 가져와야 하는 딜레마.) 대한민국이라는 공동체의 개념적 태동에 대해 '우리'는 뭔가 새로운 상상의 방식을 투입해야 하는 걸까? '네이션'은 입구도 출구도 희미한 아포리아일까? 이에 다가가려면 어디서 어떻게 시작하면 되는 걸까?

— 서현석

빈틈없던 냉전의 종식, 독일 통일, 유고슬라비아와 소비에트 연방의 붕괴 이후 파도처럼 이어진 사건들은 꽤나 기이했다. 불특정한 세력이나 범죄적 조직에 힘입은 인종적, 종교적, 국가적 노선들의 과격한 충돌이 폭발했다. 브렉시트로부터 러시아의 '유라시아' 환상, 중국의 일대일로(一帶一路) 정책 및 남중국

해 점거와 "미국을 다시 위대하게"(MAGA) 드라마에 이르기까지, 국수적 예외주의가 완전히 세계를 장악한 듯하다. 우리는 두 주역의 헤게모니 블록이 거대한 하나의 산불로 응집되었던 냉전의 '국제주의'가 녹아 버리는 광경을 목격했고, 그 자리는 이제 과격한 도덕적, 신학적 우월 의식의 자해적 부조리극을 펼치는 무장 근본주의자들이나 변칙적 세력들의 시끌벅적한 외침이 대신한다. 오늘날의 민족주의는 폭력적이라는 공통점이 있음에도 1930년대의 재탕은 아니다. 이슬람뿐 아니라 인도의 힌두-민족주의, 미국의 복음주의와 러시아 정교를 통해서도 마찬가지로 나타나듯, 우리는 인종주의, 종교적 급진주의와 더불어 국가(state)의 붕괴를 목격한다. 이분법적이던 '국제 질서'는 우리가 파악 못 하는 수천 개의 조각으로 파편화되었다. 분리주의적, 민족주의적, 윤리적, 종교적, 혹은 음모적 노선들에 의한 새로운 갈등 구조의 복합성은 혼란의 시대를 만들고 있다.

'정체성'이란 우리의 개인적, 공동체적 성향의 다양한 성분들을 고정시키는 깃발이 되었다. 이 깃발 안 구역들은 제한된 공간 안에서도 날마다 늘어나고 있다. '다원성'의 경험은 우중충한 배를 타고 망명지를 떠돌며 '동화'나 '거절'의 갈림길에서 헤맬 뿐이다. 다른 이들은 어떤 '국가 영역'에 접촉하는지 신경도 안 쓰고 국제공항을 전전하며 세계를 누빈다. 글로벌리즘 아래 무슨 구분이 필요한가. 미국이나 유럽 연합의 여권은 무관심의 징표다. 어디엔가 소속되었다고 스스로 믿는 것은 거의 불가능하다. 어떤 면에선, 이러한 삶이 곧 오늘날의 '범세계주의적'인 삶의 방식이다. 전 세계를 덮은 전염병의 시대에 국경이 경직되면서 이러한 현상은 더욱 두드러진다. 배타주의와 정체성

정치의 산화 작용 속에서 국경은 사실 녹아 버렸다. 이것이 아마도 인종주의, 엘리트주의, 글로벌리즘이 합체한 괴물의 모습이다. ―클레가

이 호에는 두 가지 활자체가 쓰였다. 한글에 쓰인 활자는 문화체육관광부와 세종대왕기념사업회에서 개발해 무료로 보급되는 바탕체('문체부 바탕')다. 이외 요소(숫자, 로마자, 문장 부호 등)에는 20세기 초 독일에서 파울 레너(Paul Renner)가 디자인한 기하학적 활자체 푸투라(Futura)가 사용됐다. 전자가 한글의 고유성을 강조한다면, 후자는 민족성을 넘어서는 보편적 형식을 꿈꿨다. (몇몇 문자에는 최종판이 아니라 레너가 시험했던 실험적 형태가 쓰였다.) 두 활자체는 조화가 아니라 이질성과 대비를 강조한다. ―슬기와 민

실파 굽타(**Shilpa Gupta**), 「손으로 그린 우리나라 100개 지도」(**100 Hand-Drawn Maps of My Country**), 2014년, 종이에 카본 트레이싱. 작가, 갈레리아 콘티누아(**Galleria Continua**) 제공. "초대된 100명이 자국의 지도를 그렸다."(실파 굽타 작업 노트)

인간에게는 코 하나와 귀 두 개가 있듯이 국적도 있어야 한다. 이 중 하나라도 결격되는 건 상상도 할 수 없는 것까지는 아니며 가끔 발생하기도 하지만, 어떤 재난에 의한 결과이거나 그것 자체가 재난인 경우이다. 국적이 있어야 한다는 건 진실이 아님에도 당연한 일이 되었다. 명백한 진실인 것처럼 되어 버렸다는 바로 그 사실이야말로 민족주의 문제의 핵심이다. 국적을 갖는 것은 인간의 근본적인 속성이 아니지만 이제는 거의 그런 것처럼 되어 버린 것이다.

어니스트 겔너(Ernest Gellner), 『국가와 국가주의』(Nations and Nationalism, 이타카: 코넬 대학교 출판부, 1983년), 6.

1942년 12월 나는 남방에서 일본으로 가는 수송선을 타고 있었다. 6월 이른 아침이었던가? 갑판에 나가 보니 눈앞에 육지가 다가오고 있었다. 구름에 뒤덮인 산들. 잠수함이 설쳐 대는 바다를 줄곧 겁먹은 눈으로 바라보았던 우리 앞에 갑자기 산들이 나타난 것이다. 누군가가 소리쳤다. "규슈(九州)다. 나가사키(長崎) 근처야." 나는 겨우 살아서 일본 땅을 다시 볼 수 있게 된 것이다. 불현듯 나가사키의 산들을 부둥켜안고 싶었다. 틀림없이 내 동료들도 모두 같은 기분이었을 것이다. 모두들 숨죽인 채 산들을 바라보고 있었다. 하지만 나는 이 나가사키의 산들을 난생 처음 보았다. 그리운 일본이라고 말하지만, 이 산들은 내 기억 속에 없었다. 기억에 없는 것, 본 적도 없는 것, 그것을 우리는 부둥켜안고 싶은 마음으로, 어루만지고 싶은 심정으로 바라보고 있다. ... 자신이 직접 접촉해 본 적이 없는 땅과 인간, 그런 것과 나 사이에 뭔가 특별한 끈이 있는 것처럼 생각되고 그리운 감정이 복받치는 것은 아마도 우리가 어릴 때부터 받아 온 교육의 힘 때문일 게다. 교육이 나가사키의 산들과 나 사이에 특별한 관계가 있음을 가르쳐 주었던 것이다. 만약 자연 상태로 방치되어 있었더라면 나는 나가사키의 산들을 보더라도 결코 특별한 감정을 느끼지는 못했을 것이다. 국가에 대한 결합이라는

것에는 반드시 뭔가 인위적인 접합제가 작용해야 한다. 자연적 경향으로 그렇게 되는 것은 아니다.

시미즈 이쿠타로(淸水幾太郞), 「애국심」(愛國心, 1992년). 강상중, 『내셔널리즘』, 임성모 옮김 (서울: 이산, 2004년), 32에서 재인용.

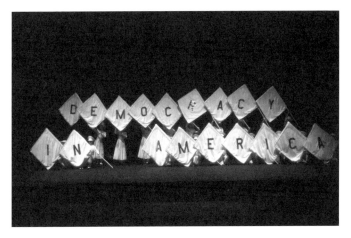

로메오 카스텔루치(Romeo Castellucci), 「미국의 민주주의」(Democracy in America, 2017년), 공연, 성남아트센터 오페라하우스, 2018년 11월 3~4일. 작가 제공.

[베네딕트] 앤더슨의 책이 우리나라의 민족주의를 이해하는 데 시사하는 바는 무엇인가? 서구 민족주의 사상은 19세기 말 서구식 근대 사상의 영향을 받은 엘리트 계층에 의해 소개되었다. 일제의 침략에 저항하는 과정에서 싹튼 민족주의는 민족 개념의 내용이나 형성 과정에 대한 비판적 성찰 없이 우리 사회의 가장 신성한 이념으로 자리 잡았다.

우리나라에서는 초기 아메리카 민족주의와 유럽 대중 민족주의에서 나타나는 인민 주권이나 평등한 시민권이라는 개념에 의해 형성된 공동체보다는 단일한 언어와 혈통에 의해 형성된 공동체로서의 민족을 흔히 상상하게 된다. 단군 이래 이어온 단일 민족이라는 신화는 당시 일본의 제국주의적 관 주도 민족주의에 대항해 만들어진 민족사학자들의 대항 담론으로서 그 정당성이 인정된다.

그러나 일제로부터의 해방과 독립 후에도 이어진 단일어와 혈통에 기반한 민족주의 담론은 이제 냉철한 비판과 성찰을 필요로 한다. 단일 언어, 단일 혈통 민족주의는 아메리카 크리올 민족주의와 유럽 대중 민족주의의 주요 이념인 인민 주권, 공화재, 시민적 자유과 평등권 등에 대한 관심과 논의의 중요성을 간과하는 경향이 있다. 단일 혈통 민족 공동체에 대한 원초

적인 충성심은 종종 민족의 집단적 이익을 위해 개인의 자유와 권리를 희생할 것을 요구한다. 민족 집단의 이익이라는 담론 아래에는 종종 소수 지배 계층의 정치적, 경제적 야욕과 목적이 숨겨져 있다.

예를 들어 **5.16**과 함께 등장한 박정희 정권은 '민족중흥'이라는 말로 민족을 초역사적인 실체로 상정하고 경제 성장을 통한 민족중흥의 역사적 사명을 완수하는 데서 정권의 정통성을 찾는다. 박정희 정권은 문화적 전통과 유산을 보호, 육성하는 민족주의자의 이미지를 부각시키려 노력하였다. 문화재보호법이 재정되고 문화재들이 발굴되었으며 전통문화를 전수한 사람들은 무형 문화재로 지정되었다.

그러나 경제 성장을 통한 '민족중흥'의 혜택을 모든 국민 (**nation**)이 누린 것이 아니었다. 다수의 산업 전사들이 저임금과 열악한 환경에서 일할 때 소수의 재벌과 부유층이 경제 성장의 혜택을 누렸다. 부의 편중 현상에 대해 "소유자가 누구냐에 상관없이 한국 사람이 소유하고 있으면 결국 한국의 것이고 우리 국민이 잘살게 되었다는 의미이니 좋지 않으냐"는 식의 지배 계층의 집단주의적 담론은 민족의 내용을 모호하게 하였다.

민족중흥의 역사적 과제라는 기치하에 추진한 박정희의 경제 개발과 근대화 정책은 외자 의존적이고 공평한 분배를 무시한 반민족, 반민중적인 정책이라는 비난을 받는다. **70**년대 말 이래 재야 지식인들에 의해 주도된 민중 문화 운동은 농민, 노동자, 진보적인 지식인으로 구성되는 민중이 민족 개념의 주체가 되어야 한다고 주장한다. 이들은 또한 민족 문화와 민족 공동체의 모형을 협동과 평등에 기반한 전통적인 농민 공동체에

서 찾는다. 무속을 비롯한 민속 문화가 우리의 전통 문화의 원류로 고양되었다.

민중 문화 운동가들이 민족 공동체의 모형으로 상정한 협동과 평등에 기반한 전통적인 농민 공동체는 앤더슨의 표현을 빌리자면 "상상의 공동체"의 모형이다. 박정희 정권에 의해서 추진된 집단주의적 관 주도 민족주의에 대한 대항 담론으로서 농민 공동체 민족주의 모형은 유효성을 갖는다. 그러나 대항 담론으로서의 유효성이 곧 농민 공동체가 민족주의의 기원이라는 것을 담보하지는 않는다. 일생의 대부분을 혈연과 지연으로 얽힌 마을이라는 조그만 공간 안에서 살아간 농민들이 지역을 벗어나 존재하는 보편적 시민 공동체를 상상할 수 있었을 것이라 믿기 어렵다.

1980년 중반 이후 한국의 경제 성장과 해외 진출은 해외 이주 동포와의 관계 설정, 해외 동포들의 본국과의 관계에 대한 많은 논의를 불러일으켰다. 일본 식민 통치 기간 중 중국이나 구소련 등지로 이주한 해외 동포를 우리 민족으로 볼 것인가 하는 문제가 제기되었다. 단일 혈통주의의 강한 전통을 가지고 있는 한국인들은 해외 동포를 포함한 '한민족 공동체'라는 개념을 만들어 냈다. '한민족 공동체'라는 개념에서 우리는 한국 기업의 해외 진출과 함께 성장한 민족의 팽창주의적인 암시와 무의식적인 염원을 엿볼 수 있다. 한민족의 원류를 찾는 다양한 다큐멘터리나 고구려 유민이 지배 계층을 이루었다는 발해에 대한 상상은 현 한국인의 무의식적인 혈통 민족주의적이고 제국주의적인 상상을 표출한 것이다. ...

　최근 개정된 『재외동포법』은 한국 사회에 만연한 혈통 민족주의 전통에 뿌리를 두고 있다. 해외에 이주한 동포나 그 자손들에게도 국적에 관계없이 대한민국 국민들에게 주어지는 일정 권리를 행사하게 해 주겠다는 발상은 세계화의 시대에 국적에 지나치게 구애받지 않게 하겠다는 진취적 의지를 보여 주는 듯하다. 그러나 다른 한편 이들이 대한민국에 거주하면서 납세와 병역을 비롯하여 대한민국의 시민으로서 해야 할 제반 의무를 수행하지 않아도 혈통에 의거해 대한민국 국민의 자격을 주겠다는 것은 근대적 민족의식에 맞지 않다. 외국인 노동자는 한국인이 기피하는 **3D** 직종에 종사하여 한국 경제에 공헌하는 바가 적지 않지만 극심한 차별을 받으며 한국인과 혼인을 해도 한국 국적 취득의 문턱을 넘기가 어렵다. 이는 혈통에 근거한 한국 민족주의의 지나친 폐쇄성과 인종주의를 여실히 드러낸다.

　앤더슨의 『상상의 공동체』는 한국의 민족과 민족주의의 성격, 민족과 민족주의에 대한 논의를 비판적으로 성찰해 보는 데 중요한 시각을 제공한다.

윤형숙, 「역자 후기」, 베네딕트 앤더슨, 『상상의 공동체: 민족주의의 기원과 전파에 대한 성찰』(파주: 나남, 2002년), 280~83.

야나기 유키노리(柳幸典), 「태평」(Pacific), 1996년, 49개의 아크릴 상자, 플라스틱 튜브, 인공 모래. 작가 제공. 서로 연결된 태평양 연안국의 국기 모양을 한 **49**개의 모래 상자에는 전시 기간 중 개미들이 집을 짓고 살았다.

가장 외딴 곳에 사는 원시적인 종족만이 국가 없이 살 수 있다. 근대의 세상에 접촉되는 모든 종족은 국가를 만들든가 아니면 이미 만들어진 국가의 그림자 속에 숨어야 한다.

조지프 스트레이어(Joseph R. Strayer), 『근대 국가의 중세 기원에 대하여』(On the Medieval Origins of the Modern State, 프린스턴: 프린스턴 대학교 출판부, 1970년), 4.

엘리-채틀린 자유 지역
(Free Territory of Ely-Chaitlin)

10대로 자라면서 마주하게 되는 각종 스트레스와 싸우는 과정에서 마크 에릭 엘리는 자신이 왕자이고 자기 방이 자신의 통치 구역이라는 환상을 제조했다. 방을 청소하려는 부모와 마찰을 빚는 등 십대 소년으로서의 전형적인 사건들을 거치는 동안 엘리는 왕족과 외교관의 화법을 사용하여 자신의 경험을 기록했다. 그리하여 그의 개인사는 왕조의 거창한 연대기가 되었다. 이는 (영화 『오즈의 마법사』의 마지막과 크게 다르지 않게) 유럽의 빈곤한 망명 왕족에게 남은 거라고는 허울 좋은 칭호뿐이라는 사실을 상기시킨다. 그러니까 누구든 그런 왕족 칭호를 자신에게 부여하고, 그에 걸맞은 행세를 하면 그만인 게다. (어떤 망명 왕족은 당신이나 나보다 돈이 좀 많을 수도 있고, 총 든 남자를 좀 더 많이 거느릴 수도 있겠으나, 적당한 정도 내에선 그런 세부 사항은 무시해도 된다.) 그가 부여한 왕족 이름은 '엘리-채틀린'인데, 이는 '성주'를 뜻하는 프랑스어 단어 'chatelaine'에서 따온 거다. 그는 또한 본인을 '공식대공', '행정대공' 봉작으로 자칭했고, 다른 사람들도 각자의 자산과 귀족 화법을 개발하여 자기와 동맹을 맺을 것을 권장했다. 『미국 왕

자 되기 지침서』는 다음 주소에서 1달러에 구입할 수 있다. 국권 선언 양식 및 자유 지역과의 동맹 신청서가 포함된 가격이다.

Royal Port, F.T.E.C, Box 20693, Seattle, WA 98102

어윈 스트라우스(Erwin S. Strauss), 『나만의 국가를 만드는 방법』(How to Start Your Own Country: How You Can Profit from the Coming Decline of the Nation State, 포트타운젠드: 룸패닉스 언리미티드[Loompanics Unlimited], 1983년), 90~92.

이택광

민족의 질문에 관하여

1. 사르트르와 한국의 민족주의

전쟁의 외상 후에 이어진 냉전은 한국의 지식인들로 하여금 세계적인 철학 운동의 정치적 함의를 왜곡하고 사르트르를 번역하는 과정에서 경험적 요소를 강조하게끔 만들었다. 냉전 이데올로기는 한국의 지식인들에 대한 사르트르의 영향에 변형을 가했고, 사르트르에 대한 그들의 반응은 교양(**Bildung**)이라는 신화로 포화되었다. 그들에 있어서 실존주의는 계몽주의의 범세계주의적 이상에 다가가기 위한 경로로 여겨졌다. 국제적 주지주의에 대한 이러한 열정의 이면에는 물론 민족적 동일시라는 아이러니가 내재해 있었다.

사르트르의 철학은 좌파로 분류됨에도 불구하고 민족주의는 사르트르를 읽는 것을 합리화해 주었다. 실존주의는 확실히 냉전의 정치적 양극화에 대항하는 제3세계에 지지를 보냈다. 민족주의자의 입장에서 보자면, 실존주의는 비유럽 철학의 가능성을 시사했으나, 동시에 반공산주의 세계 질서에 동조하는 사람들에게는 친공산주의적인 것으로 여겨졌다. 한국 전쟁은 공적 영역을 완전히 파괴했고 냉전 프레임은 민족을 엄격하게 두 부류로 나누었다. 남북한은 각자의 이념적 헤게모니를 호령하기 위한 경쟁을 이어 갔다. 실존주의는 그리하여 남한의 지식인

들이 북한의 스탈린주의를 비판하기 위한 대안적 주지주의 프리즘으로 작동했다.

　실로 사르트르는 반스탈린주의 좌파 사상을 주도하는 상징적인 지식인이었으며 정통 마르크스-레닌주의에 대척하는 또 다른 관점을 제안했다. 식민 시대에 한반도 수도 서울에 위치한 서울대학교의 전신인 경성제국대학은 일본인 마르크스주의자들의 집합소였으며, 수많은 한국 학생 및 학자들에게 끼친 그 학문적 전통의 영향은 심지어 2차 대전 이후까지 지속되었다. 어떤 면에서 북한은 그들이 마르크스주의를 구현하는 완벽한 실험실이 되었다. '인간 개혁'을 향한 레닌과 스탈린의 열망을 신뢰하며 북한을 자신의 공화국으로 선택한 한국인들은 사회주의의 승리에 낙관적이었다. 남쪽의 한국인들은 사회주의에 대한 엄청난 수요에 대항하여 자신들의 이념적 타당성을 증명해야만 했다. 이러한 역사적 맥락에서 사르트르의 스탈린주의 비판은 북한을 비난하는 자들에게 자신의 반반공주의를 승인하는 강력한 논리를 제공하였다.

　남한 지식인들이 사르트르를 받아들인 이러한 상황은 제3세계 비동맹 운동에서 이론적 근거로 실존주의를 받아들인 것과는 상반되는 것이었다. 이를테면 중동에서 사르트르는 공적인 관심을 불러일으킨 유일한 유럽 철학자였다. 나아가 제3세계 정치 상황에 대한 사르트르의 참여는 서구와 비서구 간의 관계를 변화시켰다. 요아브 디카푸아는 다음과 같이 회고한다.

지중해 양쪽에서 사르트르와 그의 지식인 서클 및 아랍 교섭자들은 냉전의 양극화와 유럽의 사회정치적 정체에 대항하는 탈식민화가 반제국주의적이고 인본주의적인만큼 평등주

의적이고 자유로우며 애국적인 혁명 사회를 양산할 것임을 입증해 보이고 싶어 했다. 유럽 좌파 지식인과 최근 독립한 국가의 피식민 지배자들에 있어서 이는 곧 제3세계주의의 약속이었으며, 고립된 지역으로서의 아프리카나 아시아, 아랍만의 정책임을 넘어, 식민 시대 대학의 오랜 논제를 변조하는, 조짐이 좋은 보편적 반-기획이었다.[1]

실존주의는 반보편성이라는 새로운 발상을 빚었고, 서구 및 비서구 지식인이 모두 취할 수 있는 '제3세계주의'(Third Worldism)를 향한 길을 닦아 주었다. '제3세계주의'의 내용은 무엇인가? 단순히 말해 그것은 미국과 소비에트 연방이라는 두 이념적 극단 간의 갈등인 냉전 질서를 승화하는 것이었다. 프란츠 파농과 같은 제3세계의 많은 지식인들의 탈식민 사상은 사르트르 및 그의 프랑스 서클에 영감을 주었다. 전 식민 지역의 정치적 운동이 없었더라면 유럽 사상의 지형도는 오늘날 우리가 알고 있는 것과는 다른 식으로 전개되었을 것이다. 그럼에도 실존주의를 받아들인 비유럽인들의 태도에는 유럽 전통에 대한 깊은 열망이 녹아 있었음을 부인할 수 없다. 중동에서조차 실존주의의 문법은 국제 시민으로서의 아랍인을 뜻하는 '신아랍인'에 살을 붙이는 데 활용되었다.

실존주의는 다양한 이념적 견해들을 포용하며 정치적으로 모순되는 맹약들을 전개시켰다. 이 철학 운동은 한편으로는 비유럽 지식인들에게 국제적 이상을 약속해 주었고 또 다른 한편

1. 요아브 디카푸아(Yoav deCapua), 『출구는 없다: 아랍 실존주의, 장 폴 사르트르, 그리고 탈식민화』(No Exit: Arab Existentialism, Jean-Paul Sartre, and Decolonization, 시카고: 시카고 대학교 출판부, 2018년), 2.

으로 그 이면에서는 지역적 정체성을 다져가는 데 지향하게 되는 민족적 정서로서 추동력을 발휘하고 있었다. 그들에 있어서 실존주의는 세계를 탈식민화하고 2차 대전 이후의 국제 질서 속에서 새로운 나라를 만들어 가는 방식이었다. 실존주의는 분명 국제적 운동이기는 했으나 그것을 실천하는 방식은 이미 민족의 질문에 종속되어 있었다.

2. 민족의 질문

민족의 질문에 관한 실존주의의 모호함은 냉전 시기의 국민 국가의 딜레마를 잘 설명해 준다. 6일 전쟁(1967년) 직후 사르트르가 친시오니즘 탄원서에 서명을 하면서 아랍 세계에서 그의 명성이 급하게 쇠퇴한 사건은 실존주의와 민족주의의 밀월이 영원히 지속될 수는 없음을 알렸다. 이러한 분열은 실존주의 자체의 문제가 아니라, 특정한 국민 국가의 논리 안에 내재된 문제 때문이었다. 그 논리의 중요한 지점은 민족적 자결의 권리를 옹호한 레닌의 주장에 대한 로자 룩셈부르크의 비판에 이미 잘 나타나 있다. 룩셈부르크는 이론적 사회주의와 노동자 운동 간의 당시의 불일치, 즉 노동자들은 민족주의의 영향 아래에서 사회주의를 간접적으로 느끼고 있었다는 점을 시사했던 것이다.[2] 이는 사회주의 혁명은 국제적이었던 반면 노동자들의 관심은 국내에 한정되어 있었기 때문이다. 이러한 상황은 냉전 시대의 실존주의에 일어난 바와 흡사하다.

2. 로자 룩셈부르크(Rosa Luxemburg), 호라스 데이비스(Horace B. Davis) 엮음, 『민족의 질문: 발췌본』(The National Question: Selected Writings, 뉴욕: 월간 리뷰 출판사[Monthly Review Press], 1976년), 157.

그리하여 민족의 문제는 단순히 프롤레타리아의 계급적 관심을 강조하는 것만으로는 해결될 수 없다. 계급적 성향은 이미 국민 국가의 문제를 포함한다. 이런 이유로 민족적 자결의 절대적 권리를 전제하는 것은 마르크스주의적인 태도가 될 수 없다. 그러한 권리는 국민 국가의 역사적 발전 과정에서 도출되는 것이다. 민족주의를 구조적으로 이해하기 위해서는 도리어 그 과정의 역사적 배경에 대한 분석이 필요할 것이다. 민족적 자결은 결코 자명한 것이 아니다. 룩셈부르크는 다음과 같이 주장한다.

> 우리는 먼저 국민 국가라는 발상을 고찰해야 한다. 이 개념을 정확하게 판단하기 위해서는 그 가면 뒤에 숨어 있는 실체, 즉 발상의 역사적 본질을 찾는 것이 중요하다. ... 여기서 '민족성'이라 할 때 특정한 종족이나 문화 집단을 일컫는 것이 당연히 아니다. 민족성이란 부르주아적 면으로부터 분리되고 구분되어야 한다. 민족적 특이성은 지난 수세기 동안 늘 존재해 왔다. 우리가 주목하는 것은 국민 국가라고 하는 것을 설립하려는 열망에 따르는 정치적 삶의 한 요소로서의 민족 운동이다. 이러한 운동들과 부르주아 시대 간의 연관성에는 의심할 여지가 없다.[3]

간단히 말하면 국민 국가는 집단을 통치하는 기술의 근대 발명품이며, 단지 기능적 단계에 머물지 않을 뿐이다. 통치의 정치적 이론은 민족의 유령 같은 객관성을 불러들인다. 국민 국가를 건설하는 총체적 과정은 주권을 세속화, 합리화하는 것을 포함한다. 로자 룩셈부르크의 국민 국가 분석은 민족 운동과 부르주아의 정치적 성공과의 연관성과 같은 역사적 성격을 명료히

3. 룩셈부르크, 『민족의 질문』, 159~60.

밝히는 데 목적을 둔다. 러시아 사회 민주주의에 이르는 방법 및 탄압 받는 민족들을 노동자 계급의 이름 아래 규합하기 위한 슬로건으로서 민족의 문제를 바라본 레닌과는 달리 룩셈부르크는 민족의 문제와 사회주의 사이의 간극을 규명하려고 했다.

민족적 자의식이 일어나 제국과 제국주의에 저항하는 것을 무시할 수 없었던 레닌으로서는 민족적 자결의 자유가 부르주아의 역사적 승리의 효과였음에 동의할지라도 임시방편으로 자결을 옹호하는 전략을 취했다. 그리하여 레닌은 "분리 독립의 자유를 비롯한 자결 및 분리의 자유를 지지하는 자를 비난하는 것은 가족의 연의 파괴 조장과 결별할 자유를 옹호하는 자를 비난하는 것만큼이나 어리석고 위선적인 짓"이라고 주장했다.[4] 레닌은 사회주의가 점차적으로 정치적 안정을 찾아갈수록 국민 국가의 힘은 쇠퇴할 것이라 믿었다. 민족주의와 사회주의의 상호 작용에 대한 레닌의 낙관적 비전은 오늘날 받아들이기 힘들다. 게다가 포퓰리즘으로 연동하는 민족주의의 팽배는 모든 역사적 단계에 사회주의적 국제주의를 일축했다.

레닌은 민족주의를 모든 인민이 사회주의의 미래를 설계하도록 집결시키는 이념적 매개로 여겼다. 그러나 민족주의는 국가의 이익이 국제적 명분을 초과하는 모든 시기마다 사라지는 대신 복구되었다. 이를테면, 레닌이 예견했던 것처럼 스탈린이 조선공산당에 당명을 조선노동당으로 개명하고 국민 국가를 설립하라고 지시한 것은, 탈식민화는 민족주의 깃발 아래 부르주아 혁명과 더불어 도래해야 한다는 믿음 때문이었다. 이제

4. 블라디미르 레닌(Vladimir Ilyich Lenin), 『레닌 선집 20』(Collected Works, Vol. 20, 모스크바: 프로그레스 출판사[Progress Publishers], 1964년), 422.

북한의 유일당이 된 조선노동당의 당시의 시급한 사명은 소작
농들을 노동자 계급으로 탈바꿈시키는 일이었다. 이른바 '계급
화'라고 하는 것은 북한의 전후 경제 정책의 가장 핵심적인 원
칙 중 하나였다. 국가 안보에 대한 북한의 강박과 자결의 국가
적 권리라는 핵무기 개발의 명분은 룩셈부르크의 민족의 질문
이 해결되지 않은 채 방치되었음을 나타낸다. 레닌은 국민 국
가의 구체성을 과소평가했다. 냉전 시대의 실존주의의 융성과
쇠퇴 역시 사회주의의 뒤를 잇는다. 이 문제는 물론 좌파 실험
의 실패에 그 원인이 국한되었다기보다는 모든 형태의 국제주
의에 내재되어 있을 것이다. 국제화를 표방하는 그 어떤 노력은
민족의 문제를 직면해야 한다. 그렇다면 국민 국가의 역설에 관
한 딜레마를 살펴보자.

3. 망명인 존재론

전후 세계 질서는 미국의 주도하에 진행된 세계 자본주의의 재
건이었다. 그러나 미국의 정체성은 일면 양가적이기도 하다. 미
국은 제국의 역할을 수행하는 한편 국가적 이해관계를 고집한
다. 세계 안보가 미국을 전후 정치의 새 제국으로 지탱하고 있
다면 국내 정치는 그 국가 정체성을 확인해 준다. 이런 의미에
서 냉전 시기의 반공산주의는 미국의 정체성에 있어 국민 국가
와 제국 사이의 격차를 이어 주는 전략적 이데올로기였다. 내가
볼 때 한국 전쟁 이후의 냉전 정치는 피지배 국가들 안에서 국민
국가를 탄생시키려는 국제적인 사업이었다.

　무엇보다, 레닌의 민족자결주의 관념에 반공주의적으로 대
응했던 우드로 윌슨의 자유주의적 국제주의는 일부 아시아 국

가의 민족주의적 움직임을 성공적으로 자극하였다. 한국 역시 초기 부르주아 민족주의자들이 운동의 논리적 정당화를 윌슨의 자결권 개념에서 찾아낸 국가 가운데 하나였다. 한국의 초기 민족주의 운동들은 머지않아 사회주의나 파시즘을 도입하게 될 것이었다.

국가 정체성, 즉 상상된 공동체의 발명은 피식민 대상에 대한 인정 및 하나의 국가라는 숭고한 목적을 향한 열정을 구성한다. 이런 식으로 국민 국가의 물성은 실존의 상징적 차원을 획득하게 된다. 국민 국가의 상징적 존재론은 일면 민족주의의 이념적 핵심, 내부로부터의 형식 논리를 구축한다. 나의 관점으로 볼 때 근대성의 본질은 이념적 상징화의 과정이다.

인간 조건으로서의 근대성은 국민 국가의 또 다른 측면이다. 피식민 대상의 자의식은 어느 정도 근대성의 파생물인데, 존재한 적 없으나 언제나 존재해 왔다고 하는 이 국가의 상실이라는 감정에 기대기 때문이다. 자결권의 개념은 구체적 개인성을 추상적 국가성에 연결시킬 수 있는 수단을 부여한다. 토마스 홉스의 설명처럼 공화국은 거대한 주권체, 국민과 권력의 통합이다. 일단 하나의 국가라는 이 상상적 코퍼스가 만들어지고 나면 소속과 배제의 변증법이 실체화되기 시작한다. 포용의 메커니즘과 배제의 메커니즘은 누가 국가에 속하고 누가 배제되는지에 관한 차별화를 일으키고, 그러면 국민 국가의 확립을 통하여 난민의 문제가 떠오르게 된다. 난민의 존재는 민족적 자결권에 근거한 근대의 국가 건설의 필수적인 부산물이다.

이런 점에서 난민 문제는 정치적인 문제일 뿐 아니라 민족주의가 약속하는 근대성의 어두운 유토피아이기도 하다. 근대성

이라는 조건하에서 인간 삶이 갖는 위험한 측면들을 지시하는 정의들은 유동성, 불안정성, 무세계성 등 다수가 있다. 그렇지만 근대적 삶의 본질은 집없음이다. 이런 점에서 난민의 지위는 인간의 특수한 양식이라기보다는 근대 세계의 인간 존재가 갖는 일반 조건이다. 그런 '사이의 국민 국가'라는 지위의 항상성을 '난민 존재론'이라고 부를 수 있을 것이다. 이미 논의한 바대로, 유럽의 계몽주의 사상 이래로 난민의 실존적 문제에 접근할 수 있는 두 개의 지표가 있었는데 그것은 민족주의와 세계시민주의다. 흥미롭게도 국민 국가 등장 이전에 난민의 지위는 가련한 것으로 여겨지지 않았다. 한 예로 중세 **12**세기의 수도사 생빅토르의 위그는 다음과 같이 썼다.

> 자신의 고향을 달콤하다 느끼는 이는 다정한 초심자다. 모든 땅을 자신의 고향으로 느끼는 이는 이미 강하다. 그러나 온 세계를 이국으로 보는 이는 완벽하다. 다정한 영혼은 자신의 사랑을 세계의 한 장소에 고정하였다. 강한 자는 자신의 사랑을 모든 장소로 확장했다. 완벽한 이는 그 사랑을 꺼뜨려 버렸다.[5]

생빅토르의 위그는 자신의 글에서 유배의 상태를 주장하며 고국 떠난 삶을 찬양하였다. 그는 흥미롭게도 강제 추방자를 '강한 사람'이라고 묘사하였다. '이국의 땅'은 '인간에게 실천을 부여'하므로 찬양의 대상이었다. 동정적 존재로서의 난민이라는 근대적 의미는 존재하지 않으며 여기에는 오히려 세

5. 생빅토르의 위그(Hugh de Saint Victor), 『생빅토르의 위그의 가르침: 예술로의 안내』(The Didascalicon of Hugh of Saint of Victor: A Guide to the Arts), 제롬 테일러(Jerome Taylor) 옮김(뉴욕: 콜롬비아 대학교 출판부, 1991년), 101.

계 시민의 원형적 형상이 있다. 생빅토르의 위그에게 '강한 사람'이나 집단은 '철학하는 이들'로서 온 세상을 '이국의 땅'으로 경험한다.

'난민'이라는 용어는 17세기에 생겨난 것으로, 개신교도들의 종교의 자유와 시민권을 보장했던 낭트 칙령이 1685년 폐지되면서 프랑스를 떠난 개신교도들을 가리키는 말이었다. 그로부터 10년이 안 되어 이 단어는 안전한 곳으로 도피할 수밖에 없는 사람들을 가리키게 되었다. 여기서 난민의 의미는 생빅토르의 위그가 말한 '강한 사람', 세계 시민의 이미지와 정반대되는 함의를 얻게 된다. 임마누엘 칸트가 제안했듯 문명인의 계몽된 성숙은 자신을 국경으로 한계 짓지 않고 세계 시민이 되는 것을 궁극적인 목표로 삼는다. 그러나 근대적 의미에서 난민이라는 지위는 계몽주의 사업의 불편한 측면을 드러낸다. 난민은 쫓겨나고 빼앗기고 국민 국가에서 배제되는 것이며, 특정 국가에 포섭되기 이전의 한 예비적 입장이다. 난민으로서의 그 사람은 국가-사이의(inter-national) 공간, 즉 국민 국가들 사이의 경계에서 살아간다. 난민의 지위는 단순히 임시적이기만 한 것이 아니라 우리에게 오늘날의 삶, 민족 문제에 붙잡힌 삶의 실질적 의미를 말해 준다.

이런 난민 상태는 이른바 계몽주의의 문제가 아니다. 여기서 이슈는 세계 시민 되기라는 칸트적 사업이 왜 실패했으며 사람들은 왜 국가-사이적 존재가 되지 않고 빠르게 난민이 되었는가 하는 물음이다. 한나 아렌트의 지적처럼 "일단 고향을 떠난 뒤 그들은 집이 없는 상태로 남았고, 일단 자신의 나라를 떠난 뒤에는 나라 없는 상태로 남았다. 한번 인권을 빼앗긴 후 그들은

권리가 없는, 이 땅의 쓰레기 같은 존재였다."[6] 아렌트는 난민을 논하며 사람들이 <u>그 어떤 국경 안이든</u> 특정 국가 영토에 속하지 않을 경우 포괄적으로 인권을 주장하는 것이 어렵다는 점을 드러낸다. 난민은 그야말로 어떤 장소에서 뽑혀 나간 집 없는, 나라 없는, 권리 없는 사람들이다. 다시 말해 어떤 국민 국가든 상관없이 그들이 그 경계를 떼어내면 '이 땅의 쓰레기'가 되는 것이다.

국적은 인권의 전제 조건이다. 인간의 권리는 자연법에 의해 자동으로 부여되는 것이 아니라 국적의 시민권에 의해 획득된다. 이것이 근대 시기 인간 존재론의 역설이다. 우리 인간은 국가 경계에 걸쳐 이동하는 경우에도 국적이 없이는 그 어떤 장소든 거주 가능한 자명한 권리가 없다. 이 지점에서 민족 문제에 관한 로자 룩셈부르크의 통찰을 다시 만나게 된다. 역사적 현상으로서의 국민 국가에서가 아니라면 절대적 자결권이라는 것은 존재하지 않는 것이다.

진정한 국경은 국적이다. 국적을 가지지 못하면 그 사람은 '이 땅의 쓰레기'로 간주된다. '이 땅의 쓰레기'란 누구인가, 혹은 무엇인가? 이는 국가적인 신분을 가지지 못한 사람들은 쓸모가 없다는 의미다. 왜 쓸모가 없는가? 어떤 국민 국가 안에서 일할 수 있는 법적 권리가 없기 때문이다. 난민은 국가의 생산 관계 안에서 쉽게 교환될 수 없기 때문에 무용하다. 난민이 특정 국민 국가 안에서 교환되고자 할 경우 그 사람은 상품이 되어야만 한다.

6. 한나 아렌트(Hannah Arendt), 『전체주의의 기원』(The Origins of Totalitarianism, 뉴욕: 하코트[Harcourt], 1973년), 267.

국민 국가들 간의 새로운 경제 관계인 세계 자본주의는 오직 상품만이 자유롭게 국경을 넘을 수 있음을 의미한다. 이 초국가적 상황은 민족주의의 이념적 바탕, 즉 국민 국가가 세계 시장으로부터 사람들을 보호해 줄 거라는 공통된 정서 역시 끌어내는 듯 보인다. 그러나 민족주의의 이상과 국민 국가의 현실 사이에는 괴리가 있다. 민족주의는 민족 구성원 모두가 동등하다고 상정하지만 국민 국가는 부르주아 정치체로서 불평등한 생산 관계를 유지해야 할 필요가 있다. 비록 이 정치체는 경쟁의 정의를 약속하며 기술 관료적 정치체로 변모하는 경향이 있지만, 자본주의 생산 양식의 구조적 불평등은 정치 체제가 이미 언제나 생산 수단을 장악해 버렸기 때문에 해결할 수 없는 문제이다.

국민 국가와 자본주의의 격차는 민족주의의 이념적 도착으로 기능한다. 자크 라캉의 의미에서 도착이란 행동의 형태가 아니라 거세를 부인하는 하나의 구조다. 이런 관점에서 민족주의는 이념의 도착적 구조이며 이를 통해 우리는 국민 국가 안에서 민족(즉 원시적 아버지)의 결여를 인지하는 동시에 이런 트라우마적 인식이라는 현실의 수용을 거부한다. 민족주의는 언제나 이미 민족의 원역사(**Ur-Geschichte**)를 상정하고 진정한 민족의 상실을 중심으로 한 판타지를 부추긴다. 의심의 여지없이 이 민족적 서사는 세계 자본주의의 초국가적, 다문화적 현실과 문제를 일으킬 테지만 그러한 갈등은 민족적 진정성이라고 하는 집단적 요청을 정당화하는 핑계로 기능한다. 이런 의미에서 파시즘은 진정한 원역사적 민족을 급진적으로 복원하며 사회적 재탄생을 구성하고자 하는 정치적 움직임이다.

파시즘 정치의 교리들과 달리 자유주의는 시장의 '정의'를 유지하려 애쓰며 국가적 상상계의 세속화 혹은 합리화를 권장한다. 진정한 민족의 거세를 인정하는 한 국가주의는 시장 안으로 허용되어야 한다. 여기서 상품화가 민족주의와 자본주의의 필수적 매개로 기능하게 된다. 상품 페티시즘은 민족주의의 이상을 세속의 국민 국가, 즉 자본주의의 공간-시간성으로 변모시킨다. 상품 구조에 바탕한 페티시즘 효과는 교환 가치가 사용 가치가 되는 전도를 일으킨다. 민족주의가 시장에서 교환 가능한 것이라면 자신의 남근, 민족을 거세해야만 한다. 아이러니하게도 이 교환 가치는 국민 국가에서 민족주의가 갖는 사용 가치다. 민족 없는 민족주의, 다시 말해 거세된 민족주의가 바로 다문화주의의 조건이다. 이런 의미에서 민족주의의 물성인 국민 국가들은 세계 자본주의 안에서 다양한 국적의 시장들로 기능한다.

어떤 국적이라도 가지고 있다면 자신의 노동력을 금전 가치와 교환할 수 있다. 일단 국적이 상품화되고 나면 상품으로서의 노동력은 어떤 국민 국가에서든 교환 가능해질 수 있다. 이런 의미에서 상품은 난민과 정반대다. 난민 문제와 뒤섞이는 것은 인권이 아니라 자본주의의 전 세계적 노동 분화다. 난민의 존재는 우리가 국민 국가의 정치적 함의를 재고할 수밖에 없도록 한다. 국적이라는 근대적 체계는 부르주아의 경제적 이해관계에 순응하는 민족주의의 부산물이다. 이것을 외부에서 철폐하는 것은 불가능하지만, 로자 룩셈부르크가 설명했듯 민족의식은 강한 국민 국가를 설립하려는 경쟁에 노동 계층을 동원하는데 사용되기 때문에 안으로부터의 재건이 필요하다. 냉전 이데

올로기의 역설은 이 순응주의에서 드러난다. 냉전의 반공주의는 필연적으로 한때 식민 지배를 받았던 각 나라의 국가 건설을 돕기 위한 국제 관계를 요청했지만 동시에 국제적 인정에 의한 국가 정체성이라는 결과를 낳았다. 이런 의미에서 국민 국가들의 등장이 냉전 종료 이후에 관찰된 것은 이례적이지 않다. 세계적 수준의 자본주의 위기는 또한 국제 협력보다 국가적 이해관계를 우선시하도록 해 주었다. 이제 우리는 **1930**년대에 등장한 이후 귀환하고 있는 민족 문제를 목격하게 될 것이다.

번역: 이경후, 서현석

해방된 날 산에서 초등 5, 6학년 형들과 함께 솔뿌리를 캐 망태에 담아 내려오는데 한국 선생님이 "경희야 우리나라 해방됐어, 일본이 망했어"라고 하더군요. 깜짝 놀랐죠. 그 전에는 일본 이름(젠이치로)으로 나를 불렀거든요. 그때 내가 식민지 망국노였다는 걸 깨달았죠. … 그 전까지는 일본이 내 조국인 줄 알았어요. … 해방 뒤에야 내 나라가 조선이고 훈민정음이라는 문자가 있고 문화가 일본을 앞섰다는 걸 알게 되었죠. 그 뒤로 70년 동안 좌우 갈등과 남북 대립 그리고 전쟁으로 수많은 사람이 죽는 걸 봤어요. 그 역사의 아픔과 희망, 소망, 갈등에서 사명감이 나왔죠.

김경희, 「반세기 출판 화두는 '민족문화 우수성 알리기'였죠」, 『한겨레』, 2019년 6월 20일자, http://www.hani.co.kr/arti/culture/book/898746.html#csidxbc958a609542ab59a03a7fe0cdec970.

만일 내가, 여기서 내 눈앞에서 물결치고 있는 어떤 사람의 가슴속에 불꽃을 던지고, 그것이 거기서 빛나면서 생명을 얻게 할 수 있다면, 바라건대 이 불꽃이, 단지 그것에만 그치지 말고, 우리나라 전체에 퍼져서, 똑같은 뜻과 결심을 가진 사람들을 모아서 이것을 연결시키고, 이리하여 이것이 중심이 되어 조국 전체에, 국경에 이르기까지 조국적 사상이 넘쳐흐르는 단결의 정열이 요원의 불처럼 확대되기를 원한다. 이 불꽃은 이 시대의 태만한 사람들의 귀나 눈에 시간을 보내는 심심풀이 재료로 사용되어서는 안 된다. ... 지금도 자기를 국민의 한 구성원이라고 믿고, 이 국민을 커다란 고상한 것으로 생각하며, 이 국민에 대해서 희망을 갖고, 이 국민을 위해서 자기 목숨을 걸면서 참고 견디는 독일은, 누구나 이번만은 신념의 동요를 송두리째 뽑아내지 않으면 안 된다. 그는 스스로 정당한가, 또는 스스로 단지 바보나 미치광이에 지나지 않는가를 똑똑히 깨닫지 않으면 안 된다. 이제부터는, 보다 확실하고 기쁜 자각을 가지고 그의 길을 걸어가든가, 그렇지 않으면 굳은 결심으로써 현실의 조국을 단념하고, 홀로 하늘의 조국에 위안을 찾든가 결정하지 않으면 안 된다. ... 내가 여러분께 요구하는 것은, 직접 생명이며, 내면적인 행위인 일종의 결심, 그 목적을 달성할 때까지는 동요나

냉각 없이 마음속에 지속하고 지배하게 되는 일종의 결심이다. 내가 두려워하는 것은, 여러분들의 가슴속에, 이처럼 생명을 파악하는 결심이 발생하게 되는 유일한 뿌리가 아무런 흔적도 남기지 않고 송두리째 뽑혀 버리지나 않았나 하는 염려다. 여러분들의 본질 전체는 참으로 희박해지도록 흐르고 새어 나가서, 물기나 피도 없이, 또 스스로 움직이는 힘이 없는 희미한 그림자가 되어 버리고, 허무한 환상만이 많이 만들어져서, 어수선하게 뒤섞여서 움직이지만, 육체는 죽은 송장처럼 뻣뻣하게 뻗어 버렸는가. 현재 이 시대는 그런 것이라고 벌써 전부터 노골적으로 말하고 있다. ... 여러분들은 시선을 돌려서, 독일과 세계는 지금 어떻게 되어 있는가 관찰해 보고, 이것으로 말미암아 적어도 고결한 마음을 가진 사람이라면 누구라도 느끼지 않을 수 없는 고통과 분개를 충분히 맛볼 것이며, 마지막으로 시선을 여러분 자신에게로 돌려서, 다음 사실을 관찰하라. 즉 시대는 만일 여러분에게 허락된다면 여러분을 전대의 망상에서 해방하여, 여러분들의 눈에서 안개의 장막을 벗겨 버리려고 하고 있다. ... 여러분들은 그 어떤 하나를 선택하는 자유를 가진 여러 가지 상태를, 여러분들의 눈앞에 방불하도록 떠오르게 하라. ... 만일 여러분이 주의 깊이 명심해서 각오만 단단히 한다면, 여러분들은 상당히 명예스러운 존속을 기할 수 있으며, 또 여러분들의 생존 중에 벌써 여러분들의 주위에, 여러분과 일반 독일 사람의 가장 명예스러운 기념을 약속하는 훌륭한 한 시대가 번영하는 것을 목격할 수 있을 것이다. 여러분들은 독일의 이름이 이 새로운 국민에 의해서 모든 민족 가운데서 가장 영광스러운 것

으로 높이어지는 광경을 마음속에 그려 본다. 여러분들은 이 국민을, 세계를 부활케 하고 세계를 재흥시키는 인간으로서 본다.

요한 고트리히프 피히테, 『독일국민에게 고한다』, 최재희 옮김 (서울: 전영사, 1964년), 240~45. 나폴레옹 치하에서 괴테, 헤겔 등 지식인들이 나폴레옹을 예찬하는 분위기가 지배적이던 1809년, 당시 베를린 대학의 총장이었던 철학자 피히테가 12월 13일부터 14주에 걸쳐서 진행한 연설.

민족주의(nationalism)를 근대의 산물이라 할 때, 그것은 비교적 한정된 지역에서 언어, 생활 관습, 정치 제도 등을 공유하는 인간 집단이 '근대에 들어와 형성되었음'을 뜻하지 않는다. 근대의 민족주의란 어떤 인간 집단을 앞에서 말한 바 있는 '그런' 인간 집단으로 '사념'(imagine)하는 일이기 때문이다. 다시 말하자면 민족주의의 등장 이전에도 민족이라 불릴 만한 인간 집단은 '존재'해 왔지만(having been), 그 집단을 민족으로 사념하고 표상하는 언설 체계나 실천(민족주의/운동)의 등장 이전에 '민족'은 '실존'하지(existing) 않는다. 그런 의미에서 민족이라 불리게 될 인간 집단은 많은 것을 공유하며 오랜 동안 함께 살아왔지만, 민족주의 없이 스스로를 민족으로 명명하고 사념하고 발화할 수는 없었던 셈이다.

한반도의 경우에도 예외일 수는 없다. 혹자는 말할지도 모른다. 19세기 서구 근대 문명이 압도적 힘으로 동아시아를 제압하기 이전에도 한반도의 인간 집단은 자기 표상의 명칭을 가지고 있었다고. 물론 그렇다. 고려나 조선 등 국명은 물론이고 동이족이라는 종족명을 한반도의 인간 집단은 보유하고 사용해 왔다. 그러나 이것은 원천적으로 '번역어'인 민족(nation)과는 전혀 다른 범주하에서 의미화되는 명칭이다. 왜냐하면 '민족'이

라 '동이족'이 의미화되는 중화질서 내의 범주가 아니라, **17**세기 이래 서구에서 구축된 주권 국가 단위의 국제 질서 내의 범주이기 때문이다. '한민족'이 의미를 가질 수 있는 공리계란 근대 유럽의 주권 국가 체제가 전 지구적으로 확산됨으로써 성립하는 글로벌한 '민족 일반'(**nation as such**)이라는 범주 체계하에서이다. 이 범주 체계 없이 '한민족'은 일본, 프랑스, 중국, 영국, 베트남 등 여러 다른 '민족들'과 동일한 지평에서 사념될 수 없다. 한반도에서 오랜 동안 언어, 생활 습관, 정치 제도를 공유해 온 인간 집단은 이 국제 질서하의 범주 체계와 접속되는 일 없이 '민족'으로 실존할 수 없었던 것이다.

따라서 민족주의란 한편에서 자기 명명과 자기 표상에 관련된 자폐적 언설 구조임과 동시에, 다른 한편에서 시작부터 전 지구적인 범주 체계에 접속되어야 했기 때문에 글로벌한 자기 개방의 의식 체계이기도 하다. 그런 의미에서 자신을 닫기 위해 자신을 여는 것이 바로 민족주의가 내포한 최대의 역설이자 동력인 셈이다. 이 지극히 변증법적 작동 원리야말로 민족주의로 하여금 무수한 도전과 위기를 딛고 특정 인간 집단의 정체성의 원천으로 존속하게끔 한 원동력이라 할 수 있다. 모든 단단한 것을 녹여 버리는 자본의 확산력도, 합리적 계획을 통해 생산과 소비를 통일적으로 규율하려던 사회주의의 획일화도 개방과 폐쇄를 오가며 작동하는 이 민족주의를 녹이거나 규율할 수 없었던 까닭이다.

그래서 민족 형성이란 결코 일국가적 기획일 수 없다. **17**세기 유럽에서 발원한 민족 형성이라는 글로벌한 정치 기획은 민족이 주체가 되는 하나의 국가(**state**)를 창설하는 일과 불가분

의 관계에 있었다. 그런 의미에서 민족 형성은 철저히 일국가적 기획이라 볼 수도 있을 것이다. 그러나 이 기획은 자신을 유럽에서 발원한 글로벌한 질서 체계에 접속시키는 시도였다는 점에서 시작부터 일국가를 넘어서는 것일 수밖에 없었다. 그것은 지역 내 인간 집단의 의식과 행위를 언어와 역사와 문화적 표상을 통해 강력한 통일체로 집결시키는 기획이었지만, 그 통일체의 형성은 글로벌한 질서 체계 속에서 다른 통일체와 '비교'될 수 있는 지평에 접속됨으로써만 완수될 수 있었기 때문이다. 즉 '국민/시민'(citizen)이란 언제나 '세계 시민'(cosmopolitan)이어야만 했던 것이다.

이런 관점하에서 19세기 말에서 20세기 초의 한반도를 생각해 보면, 민족의식의 고취를 통한 독립적인 주권 국가 형성에는 비록 '실패'했지만, 한반도 내 인간 집단을 민족으로 집결시키면서 동시에 스스로를 글로벌한 질서에 접속시키는 민족 형성의 움직임이 포착될 수 있음은 부정할 수 없는 사실이다. 지금까지 한반도에서의 민족 형성을 다뤄 온 수많은 연구 성과들은 이 '실패'를 어떻게 평가할 것인가, 그리고 이 실패로 말미암아 불가능했던 국가 창설이 민족 형성 과정에 어떤 영향을 미쳤는가에 집중되어 왔다. 이는 궁극적으로 식민지 경험을 어떻게 자리매김할 것인지와 관련된 연구 영역을 형성해 왔으며, 일일이 열거하기에도 벅찬 성과들이 다양한 분야에서 제시되었음은 말할 필요도 없는 사실이다.

김항, 「개인, 국민, 난민 사이의 '민족'—이광수 『민족개조론』 다시 읽기」, 『민족문화연구』 58호 (2013년), 164~66.

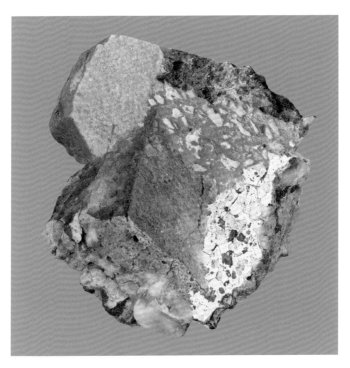

김경태, 「Reference Point 1」, 2019년, 아카이벌 피그먼트 프린트, 작가 제공.

이미지 속의 돌덩어리는 각각 오사카 엑스포**70**, 여의도종합개발계획, 세운상가, 구로산업박람회가 진행되었던 장소에서 채집한 돌 조각, 건물의 파편들로 구성되어 있다. 이는 **2018**년 베니스 비엔날레 국제 건축전 한국관의 주제인 '국가 아방가르드의 유령'에서 집중적으로 다룬 **1960**년대 한국종합기술개발공사에서 진행한 네 프로젝트다. 세운상가를 제외하고는 모두 철거되었거나 실현되지 않은 계획으로 남았기에 현장에서 상상하며 채집했다. 각 장소를 나타내는 조각을 하나씩 골라서 덩어리로 엉겨 붙는 장면을 떠올렸는데, 주로 테라조 또는 자갈이 섞인 콘크리트 조각을 보며 모래나 자갈 등의 재료가 건축 당시에 박제 또는 화석이 되었다는 느낌을 이어가고 싶었다. 각각의 조각들은 서로 스케일을 무시한 채 하나의 덩어리를 이루고 있으며, 포토숍에서 제공하는 기능을 통해 새롭게 합성된 경계선과 이음 부분의 색조가 달라졌고, 조합된 조각들의 평균색은 이미지의 바탕색이 되었다. 이미지의 조각들이 만나는 픽셀 값을 서로 참조하면서 만들어진 결과를 통해 건축화된 이미지로서 시간과 공간이 병합된 파노라마 덩어리가 된다.

김경태 작업 노트.

이원재

베네딕트 앤더슨 조사(弔辭)
─현현하는 '국민'을 바라보며─

2015년 12월 13일, 베네딕트 앤더슨이 사망했다. 그의 유해는
화장하여, 평생 연구한 인도네시아 자바해에 뿌려진다. 이 글
은 어쩌면, 그의 죽음에 대한 나의 개인적 조문이다. 14일과 15
일에 걸쳐 많은 신문에 부고가 실렸다. 그에 대한 소개와 애도
가 이곳저곳에서 이어졌다. 예외 없이 이런 소개가 이어졌다.
"앤더슨은 '국민(민족, nation)은 본래 제한되고 주권을 가진
것으로 상상되는 정치 공동체'라고 정의하며, 민족주의가 언
어와 문해력에 기반을 둔 현대적 개념이라고 주장했다."[1] 그에
대한 소개에는 인쇄자본주의, 상상의 공동체, 민족의 발명, 관

이 글은 2015년 12월 19일에 작성한 베네딕트 앤더슨의 『상상의 공동체』(또는 『상상된 공동
체』) 서평이다. 본문에 쪽수가 표시된 출전은 2002년 윤형숙 번역본이다. 그 이후의 시간이
던져 준 부스러기들은 말미에 모아 두었다. 처음부터 개인 블로그에 게재한 글이라 인용 표시
를 하지 못했다. 일일이 언급하기 어려운 여러 사람의 신세를 진 것이라 이제와 찾아서 표시
하기도 어려워 부득이 그대로 게재하기로 한다.

　1. 나는 이 글에서 의도적으로 민족주의는 내셔널리즘으로, 민족은 국민(민족, nation)으
로 바꾸어 쓰려고 노력했다. 민족주의 혹은 민족이라는 단어가 가지고 있는 정서적 결합을 분
리하려는 의도에서. 한국의 역사에서 내셔널리즘은 어느 순간에는 민족주의로 어느 순간
에는 국민주의로 등장하기 때문에, 내셔널리즘이라는 중립적인 용어가, nation도 마찬가지
로, 국민과 민족이라는 두 개의 이름으로 등장하기 때문에, nation이라고 부르는 것이 가장 좋
지만, 한국 역사에서는 국민이 보다 지배적이었기 때문에, 국민으로 쓰는 편이 좋다고 생각
한다. 다만 이해를 위해 괄호 안에 민족과 nation을 병기했다.

주도 혹은 관제 민주주의(**official nationalism**) 등과 같은 언급이 끊이지 않는다. 이 말들은 모두 옳지만, 산발적이다. 연초에 다시 꺼내 읽은 『상상의 공동체』는 생각보다 흥미로운 이야기를 담고 있었다.

적어도 내가 읽기에 그의 주장 중에서 가장 중요한 것은 내셔널리즘(민족주의) 또는 국민됨(민족됨, '**nation-ness**')라는 개념은 아메리카 대륙에서 크리올에 의해 시작(**80**)되었다는 말이다. 4장 크리올 선구자들이 그래서 중요하다. (다음은 4장의 주요 내용) 국민됨의 길을 최초로 열었던 이들은 크리올들이었다. 유럽인이지만, 식민지에서 출생한 이들은 유럽의 언어, 문화 등 모든 것을 공유하지만, 중심부, 즉 식민 모국에서의 입신 출세하는 길이 막혀 있었다. 심지어 식민지의 총독도 식민 모국에서 파견되었다. 이들은 중심부에 가서 공부하고, 자격을 갖추었다고 해도, 주변부인 식민지에서 관료로 일하는 것이 고작이었고, 자기 출신 지역이 아닌, 식민지의 다른 지역에서의 활동도 제한적이었다. 식민 모국과의 무역도 식민지의 다른 행정 구역과의 무역도 모두 제한되었다. 크리올은 기독교단의 사제로 활동하는 데도 제약이 있었다. 중심부 사람들과 크리올 간의 운명적 차이를 결정한 것은 계몽주의였다. 이들은 기후와 생태 환경이 문화의 성격을 구성한다고 보았으므로 야만적 대륙에서 태어난 크리올이 중심부 사람보다 인종적으로 열등하다고 추론한다.(**93**) 이런 일들이 크리올들의 혁명을 낳았다. 1776년 미국 독립 선언과 이어진 전쟁에서의 승리, 라틴 아메리카의 스페인에 대한 독립 전쟁은 이미 **1760**년부터 일어나기 시작했고, **1830**년에 이르면 대부분의 국가 수립이 완성되었다. 산

마틴의 다음과 같은 말은 아메리카에서의 '국민됨'의 형성을 보여 준다. "앞으로 원주민들(**aborigines**)을 인디언이나 토착민(**natives**)이라고 불러서는 안 된다. 그들은 페루의 자녀들이자 시민들이다. 그들은 페루인으로 알려질 것이다"라고.(**80**) 정치적, 문화적, 군사적 수단을 가지고 있었던 크리올들이 원주민과 토착민을 끌어들여서 '국민'을 형성하기 시작했다. 이때 라틴 아메리카에 인쇄자본주의가 성숙되었다고 보기는 어렵다. 소설은 아직 확산되지 않았으나, 신문은 식민 행정 구역에 따라 지역적으로 유통되고 있었다. 이 신문의 독자층이 바로 "상상된 공동체"였다. 반면, 식민지 **13**개 주가 동부 해안에 가까이 붙어 있었고, 신문 등 인쇄 활자의 유통이 활발했던 북미는 훨씬 수월했다. 그래서 그들은 분열되지 않고, 한 나라를 이룰 수 있었다. 그들은 아메리카인이라는 표현을 전유하게 된다. 크리올들은 중심부 모국과 언어를 공유하고 있어서 언어 문제도 없었다. 아메리카 대륙에서의 독립 운동은 개념, 모형, 청사진이 되었고, 국민 국가, 공화제도, 보통 시민권, 인민 주권, 국기 그리고 국가 등의 상상된 실재들(**115**)은 모두 여기서 나와서 유럽에서 표절된다.

두 번째로 주목할 것은 내셔널리즘의 '표절'이다.(**99**) 내셔널리즘의 전파와 확산은 반드시 기원이 있고, 원전이 있는 전파와 확산이 아니다. 내셔널리즘은 끝없이 표절된다. 내셔널리즘은 **19**세기와 **20**세기의 **200**년에 걸쳐 가장 효과적인 이데올로기이기 때문이다. 국민 국가(**nation state**)는 가장 성공적인 정치 단위가 되었고, 전 세계를 지배하고 있다. 아메리카에서 시작된 크리올 내셔널리즘은 유럽으로 건너가 유럽 국가들에 의

한 국정 활자어(민족 활자어, **national print langage**)에 근거한 유럽 국가들의 대중 내셔널리즘을 형성했다. 이는 유럽 왕조들의 국민(민족)에의 귀화 혹은 관 주도(관제) 내셔널리즘을 형성한다. 러시아화, 스페인화, 영국화, 독일화, 일본화 등으로 나타나는 동화를 강제하는 이 형태는 대중 내셔널리즘의 한 반동이기도 하다. 관 주도 내셔널리즘은 제국주의의 이름으로 확산되기에 이른다. 1차 대전의 종언, 마지막으로 2차 대전의 종언과 더불어, 신생국들은 대중 내셔널리즘과 관 주도 내셔널리즘을 결합하여 국가 건설에 나선다. 이는 식민지 내셔널리즘과도 다양한 관련을 가지고 있다. 베네딕트 앤더슨은 이 과정을 '표절'이라고 부르는데. 누구도 특허권을 주장할 수 없는 내셔널리즘의 확산성을 잘 드러내 준다. 그러나 이 내셔널리즘의 표절에도 일정한 운동 방향이 있다. 주변부에서 중심부의 영향력을 탈피하기 위해 대중 내셔널리즘을 통해 독립하고, 혹은 혁명을 일으키며, 중심부에서도 주변부인들이 혁명을 일으킨다. 중심부는 대중 내셔널리즘의 압력에 대응하기 위해 관 주도 내셔널리즘으로 대응한다. 대중 내셔널리즘의 압박, 관 주도 내셔널리즘의 준동, 그리고 양자의 결합으로 인한 내셔널리즘의 무한 확산과 표절 과정이 지난 200년을 지배했다는 것이 베네딕트 앤더슨의 주장이다.

앤더슨은 발터 베냐민을 따라 시간관의 변형 혹은 해체로부터 시작한다. 구세주적 시간(**Messianic time**)에서 동질적이고 공허한 시간(**homogeneous empty time**)으로의 전환을 말한다. (48) 적어도 중세 말기까지의 역사 혹은 시간 개념이란 목적론적이고 거룩한 것이었다. 그것은 신(하나님)의 천지 창조로부

터 시작되어, 아브라함, 모세, 이스라엘의 역사를 따라 예수 그
리고 그 복음의 전파로 오늘의 유럽 세계에 이른 것이었다. 즉
중세 적어도 근대 초입의 유럽에 이르기까지 인간과 세계를 구
원하기 위한 역사는 목적론적인 동시에 일원론적으로 흘러온
것이었으며, 중세 유럽의 현재는 그 결과였다. 그에 따라 미래
도 결정되어 있다. 그것은 신(하나님)의 계시(심판과 구원)의
실현을 향해 흘러가는 것이다. 소위 말하는 지리상의 발견을 통
해, 구약 성서와 신약 성서의 신과 인간에 대한 계시, 언약, 구
원, 심판이 이루어지던 그 시절에 지구상의 여러 곳에 다른 문
명이 존재했음을 발견하게 되고, 고고학적 발견과 다양한 현존
국가들과의 교류로 인해, 이런 사실을 부정할 수 없게 되자, 이
제 유일하고 단일한 목적론적 시간(신의 창조, 인간의 타락, 구
원의 역사)을 더 이상 유지할 수 없게 되었다. 지구상의 여러 곳
에는 다양한 고대의 문명과 인간이 존재했고, 그것이 오늘날에
이르고 있다. 이제 역사라는 이름의 시간은 '텅 비게' 된다. 각
각의 문명이 역사를 어떻게 구성하고, 기록하든지, 그것은 각
자의 역사(시간 해석)가 되며, 단일한 목적론을 유지할 수 없
게 된다. 모든 역사가 위치하게 되는 시간은 문명과 종교의 우
열 없이 동질적이며, 어떤 문명과 종교에도 우선권을 줄 수 없
는 공허한 시간이 된다. 바로 이 공허한 열린 시간과 공간 속에
서 사람들은 자신이 직접 접촉하고 있는 소수의 한계를 넘어서
문자, 즉, 신문과 소설을 통해 상상된 동시대에 다른 사람의 존
재, 즉 "상상의 공동체"를 형성할 기반을 갖게 된다.

　과거에 이런 진리 혹은 계시를 담고 있는 언어, 라틴어와 히
브리어는 아주 특별한 위치를 지니고 있고, 거룩한 언어로서 정

립된 언어의 자격을 가진다.(40) 드 세르토의 『루됭의 마귀들
림』에서 구마하는 신부가 라틴어로 답변을 요구하고, 대답하는
것이 그 예이다. 반면, 지구상의 다른 일부, 즉 그리스에서 사용
하고 있는 헬라어(신약 성서를 기록한 코이네 그리스어)는 그
런 권위를 인정받지 못한다. 교회나 일상생활에서 사용하던 라
틴어(스콜라 라틴)에서 멀어져서, 구 라틴어(고전 라틴어)가,
즉 키케로풍으로 장중하고 단아하게 쓰인 글이 주제보다 스타
일 때문에, 즉, 라틴어로 쓰였다는 이유만으로 신비스러워졌
다.(67) 그러나 교회의 출판물이 넘쳐나고, 교회에서 출판물
을 다 소화하지 못하게 되자, 지방어 출판과 지방어화(vernacu-
larizing)가 더 촉진된다. 특히 종교 개혁으로 인해, 지방어로 성
경과 불온 문서(교황청이 금지한 문서)가 다양하게 출판되고,
개신교와 인쇄자본주의가 결합하여, 값싼 대중판이 확산된다.
동시에 각 지방에서 행정 지방어들이 등장하여, 프랑스, 영국,
독일 등에서 지방어로 재판과 행정이 집행된다.(68~69) 이런
일련의 일들은 단지 라틴어의 지위 및 기독교 세계라는 신성한
공동체를 붕괴시켰을 뿐 아니라, 자본주의라는 생산 체계와 생
산관계의 상호 작용, 인쇄술이라는 새로운 커뮤니케이션 기술,
숙명적인 인간 언어의 다양성(언어의 다양한 기원이 동시적으
로 병치되는 일, 특정 언어의 신성성이 부정됨)으로 말미암아,
각자 새롭게 다양한 "국민 공동체"를 상상할 수 있게 된다.(72)
근대에 탄생한 거의 모든 국민은 활자어, 특히 국정 활자어를
가진다. 이 활자어가 내셔널리즘, 국민됨, 국민 의식을 상상할
장을 제공한다.(75, 73)

앤더슨은 1991년에 덧붙인 두 장에서, 신생국이 국가를 건설

하는 과정에서 **19**세기 유럽 왕조 국가의 관 주도 내셔널리즘을 바로 본떴다는 자신의 기존 견해를 살짝 수정한다. 신생국 상상의 바로 위 계보는 식민 국가들의 상상이라는 것이다. 식민 지역에서 등장한 권력의 세 제도, 센서스, 지도, 박물관을 신생국이 이어가는 과정에 대해 이야기한다.(**211**, 이하 **10**장 요약) 센서스, 지도, 박물관이란 요약하면 통제 장치이다. 센서스(인구조사)는 식민지 거주민을 분류하는 일이다. 식민 국가는 과거에는 주로 종교를 중심으로 분류되던 식민지 주민을 점차 인종을 따라 분류한다. 지도는 국경을 바꾸고 만들어 낸다. 과거의 국경은 일종의 표석이었다. 백두산 정계비를 연상해 보라, 지도는 「혼일강리역대국도지도」 같은 지리적 사실과 무관한 세계관을 드러내는 지도나 해도만이 있었을 뿐이다. 메르카토르 도법에 의한 지도가 등장하고 나서, 나라의 국경은 지도상에 직선으로 표기되며, 분명한 분리를 드러낸다. 지도는 로고화되어, 대영 제국은 핑크빛 적색, 프랑스는 보랏빛 청색, 네덜란드는 노란빛 갈색 등으로 지도상에 로고 형태로 표시된다. 이런 로고로 표시된 지역을 동일한 공동체로 상상하게 되며, 그것이 신생국으로 이어진다. 수카르노가 군사력을 동원해서, 서뉴기니를 정복하고 이리안자야라고 부른 것은 이런 지도에 근거한 상상으로부터 출발한 것이다. 박물관은 과거를 분류하고 통제하는 장치이다. 과거의 유적을 발굴하여, 서구식으로 유적지를 만들어 전시하고, 알리는 과정에서 식민 국가의 과거 역사는 부여된 자리를 가지게 된다. 센서스, 지도, 박물관 이 세 가지는 모두 식민 국가의 사람, 땅, 과거를 중심부가 만들어 놓은 분류표의 한곳에 위치하게 함으로써 식민 국가를 통제하는 장치였다. 그러나

신생국은 이 세 가지 장치를 이어받아 유지 발전시키면서, 자신들의 상상의 공동체를 형성하게 된다.

근대에 생겨난 국민(민족, **nation**)은 자신의 뿌리를 고대적 기원에서 찾으려 한다. 상상된 공동체로서의 국민은 영속적인 것으로 간주되기 때문이다. 국민이 영속적인 것으로 상상될 때, 국민을 위한 대규모의 희생(1, 2차 대전)이 가능해진다. 개인의 가장 큰 한계인 죽음을 다른 형태의 불멸성(**immotality**)으로 극복하려는 시도이다. 국민은 기존에 영속적인 것이 쇠퇴하는 과정에서 새로운 영속성으로 등장한다. 기존의 영속성이란 바로, 종교와 왕조 국가이다.(31~33) 새롭게 등장한 국민이 새로운 영속성의 기원을 찾는 것은 당연한 일이다. 이들은 먼저 고대적 기원을 기억해 낸다. 그것을 깨어난다고 표현한다. 고대성을 재발견하면서, 언어, 문화의 역사적 뿌리를 상상한다.(248~49) 그러나 아메리카에서는 상황이 달랐다. 그래서 유럽과 아메리카에서 모두 사용된 방법이 '죽은 자들을 기억하는 방법'이다.(252) 이 기억은 망각과 잇닿아 있다. 예를 들어 프랑스에서 성 바르톨로메오 축일 대학살이나 미디의 학살(알비파 학살)을 기억할 때, 이들이 당시에는 프랑스인이라는 인식이 없었거나, 다른 언어를 사용했거나, 살해자들이 서유럽의 여러 곳에서 왔다는 사실은 망각한 채, 이 사건을 동료 프랑스인 즉, 형제들 간의 전쟁으로 기억하는 것이다.(254~55) 영국의 정복자 노르만 윌리엄과 색슨 해롤드의 헤이스팅스 전투나, 스페인 내전을 우리의 내전으로 기억하는 방식도 유사하다.(255~56) 아메리카에서는 제임스 페니모어 쿠퍼의 가죽 양말 이야기(**Leatherstocking Tales**) 시리즈 중 『개척자들』(**The Pioneers**)에서 백

인 벌목꾼과 델라웨어 추장을 프랑스와 영국의 조지 **3**세에 대항하여 싸우는 '아메리칸'으로 묘사하는 것이나, 멜빌의 『모비 딕』에서 폴리네시아 출신 퀴케그를 조지 워싱턴과 골상학적으로 유사하다고 묘사하는 것이나, 마크 트웨인이 흑인과 백인이 형제가 되는 이미지를 창조하는 것이 그렇다.**(257~58)** 국민은 시작도 끝도 없는 존재이다. 이를 설명하기 위해 일종의 '전기' 가 만들어지며, 기원적 현재**(originary present)**로부터 시작하는 죽음이 특징이다. **2**차 대전으로부터 **1**차 대전을 설명하고, 이스라엘 국가로부터 바르샤바 봉기를 설명하는 식이다. 현재의 죽음에 의한 과거의 재해석.**(260)**

　베네딕트 앤더슨을 읽으면서 한편으로 한국의 내셔널리즘을 다시 떠올려 보게 된다. 가장 눈에 띄는 것은 조선어의 성립이다. 알다시피 조선의 문자는 한자**(한문)**였고, 말은 조선어였다. 말은 문자로 확정되지 않았기 때문에, 부유하고 변화하게 마련이다. 조선 시대를 통해 구어가 어떻게 구성되고 변화되었는지는 정확하게 파악하기 어렵다. 세종이 만든 문자인 한글, 즉 '훈민정음'도 한자의 음가를 표기하기 위한 것이 첫 번째 목적이었다. **1894**년 갑오개혁에서 국문 전용이라고 하여, 한글 전용 원칙을 발표하긴 했으나, 실제 문서는 여전히 한문으로 작성하거나 조사 정도나 한글로 쓰는 국한문 혼용체가 사용될 뿐이었다. 『독립신문』이 유일한 한글 전용 신문이었다. 손병희가 창간한 『만세보』에 **1906**년부터 연재된 이인직의 「혈의누」**(피눈물)**도 『만세보』 자체가 국한문 혼용이었고, 소설도 비교적 한글을 많이 사용하고 있으나, 한글 소설이라고 보기에는 아직 한계가 있었다. 한글이 실제로 국가 차원에서 국정 활자어가 되

기 시작한 것은 일제의 조선통감부, 조선총독부부터이다. 정확히 말하면, 공식 지방 활자어(**official vernacular print language**)이다. 물론 이는 대한제국의 정책을 이어받은 것이다. 그러나 대한제국은 실효성 있는 정책을 만들어 내지 못했다. 『대한매일신보』를 인수한 총독부 기관지였던, 『매일신보』는 일본 제국주의 정책을 처음부터 국한문 혼용으로 국민들에게 알리기 시작했다. 활자어로서의 한글(국문)의 안정화를 주도한 한국인은 『독립신문』의 교열을 보던 주시경이었다. 통감부 시절인 1907년 학부에 국문연구소가 설치되고, 일본 학자들과 약 2년여의 토의를 거쳐 『국문연구의정안』(**國文硏究議定案**)이 만들어지지만, 발표되지 않는다. 1905년에 지석영의 『신정국문』(**新訂國文**) 6개 조의 상소가 있었지만, 물의만 일으키고 실패한 터라 더욱 조심스러웠다. 국문 연구에 대한 관심이 제기되던 이 시기는 1905년 제2차 한일 협정(을사늑약)으로 1906년 이토 히로부미가 통감으로 부임하고, 1907년 한일 신협약(정미 7조약)으로 실제 시정에 관한 일체의 권한 및 주요 고위직 임명조차 일본 통감의 허락을 받아야 하는 시절이었다. 일본의 입김이나 의향과 무관할 수 없고, 실제 국문연구소가 시작될 때에 우에무라라는 일본인도 참여했다. 그러나 이 연구는 1910년 한일 병합 시기에 사라지고 만다. 1912년 비로소 한글에 대한 최초의 법령인 『보통학교용언문철자법』(**普通學校用諺文綴字法**, 조선인 4인, 일본인 4인 참여)이 나오고, 『조선어독본』이 발간된다. 한글 또는 국문이라는 이름을 잃고, '언문'이라는 격하된 명칭을 얻은 채로. 총독부는 학교를 세우고, 조선어 사용 및 조선어 교

육을 장려한다. 일본인(교사와 공무원)들에게 조선어를 배우도록 하고, 3.1 운동 이후에는 더욱 그렇게 한다. 1934년에 비로소 "국어 상용"(일본어)을 장려하고 1942년에 조선어 교육을 금지할 때까지 30년간이다. 한자가 아닌 지방 활자어의 필요성을 인식한 것은 개항기 대한제국도 마찬가지였으나, 이를 실제로 이행한 것은 일본 제국주의 식민 국가였다. 일본은 왜 그렇게 했을까? 프랑스가 점령한 베트남에서 꾸옥응우(國語)를 강요한 것과 비교된다. 17세기 제수이트파 선교사들에 의해 고안되고 1860년대 코친차이나의 당국자들에 의해 사용되던, 로마자화된 문자인 꾸옥응우의 장려는 중국 및 중국 문화와의 연결을 끊고, 과거의 왕조 기록과 고대 문헌을 사용할 수 없게 하려는 것이었다.(164) 개항기에 자발적으로(일본의 영향을 받은 갑오개혁) 언문 일치의 새로운 활자어를 신문과 행정어로 사용하려 시도하고, 식민 국가가 이의 이행을 완수한 것은 중국과 중국 문화의 영향력으로부터 조선을 독립시키려는 의도인 것으로 보인다. 해방 후 남한의 한글 문맹률이 78퍼센트로 보고되고, 1920년대의 문맹 퇴치 운동이 벌어지기 이전, 한글 문맹률이 90퍼센트 이상이었을 것으로 보이지만, 일본은 자국 문자인 '가나'의 사용을 강제하지 않고, 한글 사용을 허용했다. (일본어를 국어로 강요한 것은 1930년대 이후 동원과 동화의 필요성이 강조되면서부터다.) 당시 일본은 영국의 인도 통치 등 서유럽 제국주의의 식민지 경영을 배워 조선에 적용하던 시절이기 때문에, 그 영향을 받았을 것으로 보인다. 식민지 지방 활자어의 성립과 신문, 소설 등의 출판물, 학교 교육 과정에서의 사

용 등은 본격적으로 민족(국가가 없으므로 국민이라 할 수 없고, 굳이 말하자면 일본의 식민지 국민이었다)을 상상할 수 있는 기반을 형성하게 된다.

다음은 제도화된 교육이다. 식민 국가 시기 조선인의 교육은 조선에서의 교육과 일본 유학으로 나뉘어진다. 소수의 유럽과 아메리카 유학이 있으나 이는 중대한 변수가 되지 못한다. 조선에서 관립 혹은 사립, 초등 교육 및 중등 교육을 받은 사람들은 식민지 엘리트로서의 길을 꿈꾸게 된다. 식민지 관료로 충원되거나, 경찰로 일하는 것이다. 혹은 식민지에서 생겨나고 있는 기업에 취직하는 것이다. 이를 위해서 기본적인 교육, 일본어 능력, 즉 이중 언어 능력 등이 필요했다. 또 일본으로의 유학도 매우 활발하게 전개된다. 초창기 일본과 조선에서 치러지는 고등 문관 시험(오늘날의 고시) 사법과와 행정과는 1910년부터 조선인 합격자를 배출하기 시작했다. 일본에서 치러진 시험에 합격하든, 조선에서 치러진 시험에 합격하든, 조선인 합격자는 조선에서만 일할 수 있었다. 일본에서 일하는 것은 물론 불가능했지만, 다른 식민지인 대만에서 일하는 경우도 없었다. 게다가 합격자 수는 매우 적어, 새로운 교육 체계에서 지식을 습득한 사람들이 적절한 자리를 얻을 수 없었다. 산업이 발달하지 못한 조선에서 이들이 얻을 수 있는 직업은 기자나 교사가 고작이었다. 이런 문제는 아메리카에서 크리올들이 당한 상황, 영국의 식민지 인도, 프랑스의 식민지 베트남, 네덜란드의 식민지에서 일어난 일들과 전적으로 동일하다. 중심부 모국에서도 주변부 엘리트들의 경로가 꼭 이렇게 전개되었다. 교육의 길은 열렸지만, 교육받은 이들은 실업자가 될 수밖에 없는 현실을 박태

원이 「소설가 구보씨의 일일」에서 묘사한 것이다. 베네딕트 앤더슨은 바로 이런 식민지 지식인들로부터 민족(nation)이 형성되는 과정을 그려낸다. 식민지 학교의 교실에서 유럽 민족(국민) 역사, 유럽의 내셔널리즘, 유럽의 민족(국민) 의식에 대해 배우게 되지만(154~55) 자신이 중심부 국민(nation)에 속할 수 없고, 하위 파트너도 되기 어려운 현실에서, 자신들의 민족(국민, nation)을 상상하게 된다. 특히 식민지에서는 유럽과 달리 이전 세대와 단절되는 청년 지식인들에 의해 식민지 내셔널리즘이 생겨나게 된다.(156) 앤더슨에 따르면, 식민지 내셔널리즘은 중심부 내셔널리즘을 하나의 틀로 하여 형성된다. 식민지 조선인들은 조선에서 그리고 일본에서 무엇을 배웠을까? 조선어와 일본어, 수신(도덕), 일본 역사, 일본의 국가주의, 일본의 국체인 천황제, 일본의 국가 정체성, 일본의 우월성. 식민지 지식인들이 제국주의 국가의 틀 안에서 자기 자리를 찾는 자발적 동화(일본화)를 꿈꾸지 않았다면, 위선이다. 다만, 그 길은 너무나 좁았고, 식민지 체제에서 형성된 청년 지식인들이 무단 통치와 끊임없는 차별에 대한 반작용으로 중심부 일본의 국가, 국민, 내셔널리즘을 모델로 식민지 내셔널리즘을 형성하게 되고, 공인된 지방 활자어인 조선어, 조선 왕조를 통해 오랜 단일한 행정 단위이자, 일본 제국주의에 의해서도 단일한 하나의 행정 단위인 조선이라는 영토가, 조선 민족(nation)이라는 상상적 정치 공동체의 출현 내지 정치 공동체를 꿈꾸는 데 기반이 되었다. 「조선어독본」에는 조선 지도가 그려져 있다. 아마도 김교신은 그래서 지리 교사가 되었을 것이다. 이 형성기 식민지 내셔널리즘은 1919년 3.1 운동이라는 대중 운동이 폭발하는 데 기

여했을 것으로 보인다. (비록 지식인이 아닌 천도교와 기독교 및 일반인의 참여는 다른 차원의 분석이 필요하기는 하지만.)

1920년대에 본격적으로 확산되던, 식민지 문화적 내셔널리즘은 결국 1930년대에 동화(일본화)주의로 전환하게 된다. 그 배경에는 식민 세대의 형성이 자리 잡고 있다. 성년이 되어서 국권 상실을 목격하는 것과 아동기에 국권 상실을 목격하는 것은 다르다. 아동기부터 일본 천황의 지배하에 있던 1900년 이후 출생자로부터 시작해서 본격적으로 '식민 세대'가 형성된다. 식민 국가에서 식민 교육을 받고 자라난 식민 세대는 성년기에 국권 상실을 경험하고, 국권을 침탈한 제국에 협력한 친일파와 구별되어야 한다. 이들은 식민지의 '크리올'들이다. 식민지 크리올들이 식민지 내셔널리즘을 시도하지만, 아메리카의 진짜 크리올처럼 군사적, 정치적, 경제적 힘을 가지고 있지 않을 때, 식민지 크리올들이 모든 것을 걸고 저항할 것인가? 동화될 것인가? 양자택일의 기로 앞에 서게 된다. 베네딕트 앤더슨은 베트남의 독특한 사례 하나를 보여 준다. 베트남의 식민지 지식인들은 비록 프랑스에서 관리가 될 수는 없었지만, 오늘날의 캄보디아와 라오스에서는 관리가 될 수 있었다. 그들은 인도차이나의 식민지 관리가 될 수 있었다.(168) 이런 일들이 베트남 지식인들을 얼마나 동화로 이끌었는지까지는 알 수 없지만, 1930년대 조선에서도 비슷한 일이 있었다. 1932년 일본에 의한 만주국 성립 이후, 조선의 만주 붐 혹은 만주 러시는 주목할 만한 것이었다. 식민지 지식인들은 만주에서 새로운 일자리를 찾기 시작했다. 만주에 가서 관리가 될 길이 열렸다. 최규하는 1941년 만주의 대동학원 정치행정반에 입교했고, 여기서 정치를 배웠다고

회고한다. 강영훈도 만주의 건국대학을 다녔다. 봉천과 그 후 신인 신경의 군관학교를 나오면, 만주국 장교가 될 수 있었다. 정일권, 백선엽, 김일환, 박정희, 이한림, 강문봉, 이주일, 박임항 등이 모두 만주 군맥으로 불린다. 이들은 대거 **5.16** 쿠데타에 가담했다. 만주로 꿈을 찾아간 것은 식민지 청년들만이 아니었다. 경성방직은 조선에서보다 훨씬 큰 규모로 남만주방적을 설립했다. 김연수의 삼양사는 만주에 **4**만 정보**(町步)**의 토지를 보유했다. 최남선은 만주 건국대학의 교수였고, 정상인, 박형룡, 박윤선은 장로교, 감리교, 성결교 등 **5**개 교단을 일제가 통합해서 만든 에큐메니컬을 표방하는 만주조선기독교회 산하 펑텐**(봉천)**에 있던 만주신학원 교수였다. 조선의 식민지 지식인들은 일본에선 활동할 수 없었지만, 조선과 만주에서 활동할 수 있었다. 일본의 강압에 의해서든 자발적 협력에 의해서든 만주 붐이 생긴 이후, 조선의 식민지 지식인, 문화적 내셔널리스트들은 동화**(일본화)**의 길로 투항하기 시작했다. 식민지 지식인에게 내셔널리즘과 동화는 큰 차이가 아니었다.

일본의 식민 국가를 남한에서 미 군정이 계승했고, 한순간 동포**(민족)**라는 **'nation'** 대중 내셔널리즘에 불이 붙었지만, 국가 권력의 소유자와 협력자들이 내세운 반공 이데올로기에 의한 국민**(nation)** 형성이 정치적 승리를 가져갔다. 그리고 그 후 오늘까지 대중 내셔널리즘과 관 주도 내셔널리즘이 시계추처럼 서로 우세를 점하기 위해 반발하고 있다. 대부분 관 주도 내셔널리즘이 우세를 점하지만. 베네딕트 앤더슨은 내셔널리즘이나 국민을 단순한 상상의 산물로 무엇으로든 쉽게 뒤바꿀 수 있는 것이라고 말하지 않는다. 상상된 공동체는 주권을 가진

것으로 실재(**reality**)한다. 그리고 우리는 수많은 내셔널리즘과 민족, 국민, 국가라는 실재들에 둘러싸인 채, 그것들 각자에 중첩적으로 소속된 한 사람으로 살아가고 있다. **2002**년 광장에서 붉은 티셔츠를 입고, 소리 질렀던 것도 바로 우리들 자신이다.

정말 베네딕트 앤더슨이 이런 말을 한 것인지, 이것 모두가 베네딕트 앤더슨이 던진 단초로부터 출발하는 것인지, 아니면, 내 생각을 베네딕트 앤더슨을 통해서 읽어 낸 것인지 확신할 수 없지만, 한때 아니 지금도 내 사유의 한 지평에 빛을 비추고 있는 그를 기억하며, 이 조사를 쓴다.

2015년 **12**월 **19**일

5년은 짧은 시간이 아니다. 이제는 국민을 말하면서, **2016**년 겨울의 그 광장을 말하지 않는다면, 부적절하리라. 정치적 입장에 따라 '촛불'을 무엇이라고 부르든지. 적어도 그 순간 그 안에 있던 사람들과 그 밖의 관찰자들은 교과서나 역사 책에 쓰여 있는 주권자 국민이 탄생하는 것을 목도하고 있다고 생각했다. 국민 주권이라는 헌법의 오래된 원칙이 드디어 형태를 가지고 나타난 것처럼 보였다. 그로부터 **4**년은 열광과 토닥임, 탄식과 비판으로 넘쳐나는 시간이었다. 그런 입장들은 그 겨울의 그 광장을 어떻게 해석할 것인지로부터 일부 출발했다고도 믿는다. 현재 자신의 생각과 입장 또는 정치적 이익을 극대화하는 또는 그럴 수 있는 시점에서 거꾸로 그 겨울의 그 광장을 채색하려는 것일지도 모르지만. 그 겨울의 그 광장에서 오랫동안 주권자 국민이라고 불러 왔던 그 무엇이 어떻게든 형체를 띠고 순간적으로 나타났던 것만은 분명하다. 그러나 역사가 보여 주듯 일순간 등

장했던 그 실체는 다음 번 파국과 호명의 순간까지 몸을 감추었다. 언제나 남는 것은 그 어떤 실체를 대표한다고 자임하고, 자신만이 그 실체의 참된 의지를 알고 있다고 주장하는 선동가와 예언자 무리다. 예전에는 성문에서 외쳤고, 한동안은 골방과 지하실에서 등사기를 밀었던 이들이 이제는 소셜 미디어를 통해 자기만의 성명서를 어떤 위험도 없이 쏟아내고 있다. 새롭게 형성된 무시간적이고 무공간적이면서도 실체를 띤 가상의 영역에서 목소리와 주장, 울분이 넘쳐흐른다. 지금까지는 어떤 목소리가 그날의 그 무엇을 반영하고 대표하는지를 날아다니는 말들을 통해서 알 수 있을 것 같지 않다. 그러니 앞으로 올 어느 날 알게 될 그 순간에 비로소 알게 될 일들을 지금은 알지 못하는 잣대로 섣불리 추측하기보다, 지나간 시간을 조금이라도 곱씹어 보는 편이 나을 것이다.

　2016년 겨울의 그 광장에서 나는 하나의 정치-종교의 열광의 한순간을 목격하는 느낌이었다. 헌법이라는 경전의 교리를 설교하는 설교자들과 그에 대한 자신의 믿음을 간증하는 이들이 광장에 흘러넘쳤다. 어둠은 빛을 이길 수 없다는 짧게 반복되는 노래는 그들의 송가였고, 손에 손에 든 촛불은 그들의 성찬의 빵과 포도주였다. 고양된 어떤 정치적 순간은 종교와 구별할 수 없다. 국민이라고 부르는 새로운 신이 현현하는 순간이기 때문이다. 그때 광장의 그들은 시내산 아래서 돌판을 가지고 돌아올 모세를 기다리던 히브리인들과 다를 바 없었다. 예수의 산상설교를 들으러 곳곳에서 몰려든 사람들의 모습과 같았다. 손에 보리떡과 물고기를 들고서. 이날 또는 이 날들에 이 신에게 명확해진 것은 '이름'이었다. '국민'이라는 이름. 민족, 시민, 인

민, 민중, 국민 같은 이름을 때때로 부르는 이에 따라 갈아 붙여
왔던 이 오래된 신은 새로이 주어진 이름과 함께 다시 태어났
다. 이름도 창고에서 꺼내 온 것이고, 이 신도 오래된 것이기는
했으나, 진부함은 문제가 되지 않았다. 이날은 새로이 부여받은
이름으로 자신을 따르는 이들과 하나가 되는 자리였다. 하나의
몸, 하나의 신체(**神體/身體**), 하나의 정치체를 구성하는 탄생의
순간이자 갱신의 순간이었다. 그들 한 사람, 한 사람은 언젠가
스러져 갈 유한한 육체에 불과하지만, 이 신과 결합할 때, 그 자
신도 신성을 일부 넘겨받는다. 개별자들은 신의 일부가 되는 동
시에 신이 된다. 사람들이 곳곳에서 수립해 온 국민 국가는 하
나의 종교다. 내셔널리즘, 헌정주의, 자유와 민주주의라는 공
통 교리를 나누어 가진 교단들이기도 하다. 국민이 다시 말해,
그 구체적 형태인 국민 국가가 신이라는 말은 그 안에 소속된 개
개인도 신성을 나누어 가진 존재라는 말이다. 사람은 신이기에
존엄한 것이다. 사람들은 자신들이 신이 되기 위해 국민이라는
신을 숭배하고, 그 일부가 되며, 그 자신이 되는 것이다. '국민'
이라는 신의 주권자로서의 취임식. 뒤르켐이 옳았다.

　동시에 이 광장의 집회들은 잘 조직된 것이기도 했다. 민주노
총을 비롯해서 수많은 단체들이 음향 장비와 연단과 행사를 준
비했고, 차량에 음향 장치를 싣고 운행했다. 그 자체로 엄청난
비용과 조직력이 필요한 일이었다. 벌써 고인이 된 서울 시장은
광장이 열릴 수 있도록 화장실을 비롯한 편의 시설을 충실하게
뒷받침했다. 게다가 이 집회에 한 번 참여하는 데 적잖은 비용
이 들었다. 그곳으로 이동해서 집회에 참여하고, 식사를 하고,
여러 가지를 나누고 되돌아가는 일은 그 시간에도 편의점 알바

를 해야 하거나 아파트 경비나 청소 노동을 해야 하는 이들은
아예 끼어들 수 없는 자리였다. 집회에는 잘 준비된 종교 집회
에서 흔히 느낄 수 있는 따뜻한 온기가 있었다. 음향과 같은 시
설을 준비하는 것, 행사를 잘 계획하고 진행하는 것, 그리고 무
엇보다 참석자들에게 요구되는 암묵적인 규칙, 어떤 사람은 데
려오지 말고, 어떤 규칙은 준수해야 하고. 비폭력을 강조하고,
술 취한 사람들을 구슬려서 집으로 보내고. 무엇보다 강요하거
나 위협하거나 닦아세우는 일이 없이 자발적인 참여를 유도하
는 이 분위기는 중간 계급의 그것이었다. 그렇다. 이 광장은 '중
간 계급'이 만들어 낸 것이다. 질서와 비폭력은 중요한 문제였
다. 집회가 끝난 이후의 청소도 마찬가지다. 그것은 자신들이
국가를 운영할 능력이 있다는 자신감의 표시인 동시에 호소이
자 선언이기도 했다. 이들은 자신들이 국가 자신이 될 때, 특권
을 개혁하기는 하겠으나 폭력을 사용하지 않고, 보상 없이 빼앗
지 않을 것을 약속한 것이었다. 급진적 개혁을 요구하는 이들에
게 사회에서 낙오된 이들에게 손을 열어 베풀고 기회를 제공하
기는 하겠으나 규칙을 지킬 것을 요구할 것을 보여 준 것이기도
하다. 중간 계급이 제공하는 새로운 장의 성격을 다소나마 보여
준 것이다. 거기서 사람들은 포용과 정서적 공감을, 다시 말해
온기를 느꼈고, 모두가 하나가 된 것 같은 주권자 국민이 지금
탄생하는 듯한, 마침내 오랜 미성년을 극복하고 성인이 되었음
을 확인하는 듯한, 자신이 신이 된 듯한 전능감을 느끼면서, 신
의 일부에 참여하여 신성을 나누어 받은 존재로서의 존엄을 향
유했다. 그러나 그곳에는 한계라는 것이 있었고, 아직은 점선
으로 그려져 보이지 않았지만, 어느 순간 그 형태를 드러낼 것

이기도 했다. 신이 허용한 한계를 넘어서는 자들에게 처음에는 관용을 베풀 터이나 어느 순간 이단자들은 추방되게 마련이다. 앉아 있는 그 자리에서 앉은 채로 추방된다. 광장이 아름답기만 했던 것은 물론 아니다. 뜻하지 않은 성추행으로 불편했다는 이야기도 전해 들었다. 어둠은 아직 깊었다. 그림자는 없어지지 않을 것이다.

광장의 종교적 성격, 아니 정치가 본래 종교적 성격을 내포한다는 점을 인식하는 데서 출발해야 한다. 근대의 정치와 종교의 분리는 필수적인 것이었다. 새로운 신을 중심에 두고 스스로 종교가 되어야 하는 정치는 이미 존재하는 보편 종교와 통치권을 공유하는 애매모호함을 용납할 수 없었다. 정치/국민/민족이 스스로 신이 되어야만 자신의 도덕을 요청하고 강요할 수 있다. 그러나 한순간 모습을 드러냈던 신은 다시 모습을 감추었다. 역사는 파국의 어느 순간에 신의 현현이 다시 있을 것임을 알려주지만, 사람들은 곧잘 착각이었을런지 모른다는 조바심에 흔들린다. 그럴 때마다 예언자들이 판을 친다. 그 안에는 삿된 것도 섞여 있게 마련이다. 담론장에서 벌어지는 혼란은 신의 목소리를 전유하려는 몸부림의 표출인 동시에, 중간 계급이 그어 놓은 한계선을 넘어가려는 시도이기도 하다. 넘어설 것인가, 넓혀갈 것인가.

상상된 공동체는 신이 되었다.

2020년 12월 20일

이본 통[홍콩방송(香港電台網站) 기자]: 세계보건기구가
　타이완의 가입을 다시 검토할 것인가요?

브루스 에일워드[세계보건기구 간부]: ...

통: 여보세요?

에일워드: 죄송해요. 질문이 잘 안 들렸어요.

통: 다시 묻겠습니다.

에일워드: 아뇨. 괜찮아요. 그럼 다음 질문으로 넘어갑시다.

통: 사실 타이완에 대해 이야기를 나눴으면 합니다.

(에일워드, 전화 연결을 끊는다.)

(통, 다시 전화를 연결한다.)

통: 저는 그저 타이완의 [코로나] 바이러스 대처에 대한
　선생님의 의견을 듣고 싶습니다.

에일워드: 음, 중국에 대해서는 이미 말했지요. 중국의 여러
　지역들을 보면 꽤 괜찮은 성과를 거두었다고 봅니다.
　이것으로 우리를 초대해 준 것에 대한 감사의 뜻을 전하며
　홍콩의 투쟁에 행운이 따르기를 기원합니다.

(에일워드, 전화 연결을 끊는다.)

「정부는 홍콩방송이 '하나의 중국' 원칙을 위반했다고 말한다」(Govt Says RTHK Has Breached 'One China' Principle), 홍콩방송, 2020년 4월 2일, https://news.rthk.hk/rthk/en/component/k2/1518442-20200402.htm.

2020년 3월 20일 기자 회견을 하는 도널드 트럼프 대통령의 발표 자료.

구식 소설의 구조, 즉 발자크(Balzac)의 명작뿐 아니라 당시에 나온 1~2달러짜리 스릴러물의 전형적인 구조를 살펴보자. 그 구조는 확실히 '동질적이고 공허한 시간' 안에 있는 동시성의 표현을 위한 방편이거나 '한편'이란 단어 위에 입힌 복잡한 장식이다, 예를 들어 한 남자(A)가 아내(B)와 정부(C)를 가지고 있고, 이 정부는 다시 다른 애인(D)을 가지고 있는 단순한 소설 구성의 일부를 보자. 이 부분에 대해서는 다음과 같은 일종의 시간표를 상상할 수 있을 것이다.

시간	I	II	III
사건	A와 B가 다툰다 C와 D는 사랑을 나눈다	A가 C에게 전화를 한다 B는 장을 본다 D가 당구를 친다	D가 술집에서 술을 마신다 A와 B가 집에서 식사를 한다 C는 무서운 꿈을 꾼다

이 연속된 장면에서 **A**와 **D**는 결코 만나지 못한다. 실상 **C**가 처신만 잘 한다면 **A**와 **D**는 서로의 존재조차 알지 못할 것이다. (사실 그 구상의 매력은 **I, II, III**의 시간에 **A, B, C, D**가 서로 무엇을 하는지 모른다는 데 의존한다.) 그러면 실제로 무엇이 **A**와 **D**를 연결하는가? 두 개의 상호 보완적인 개념이다. 첫째는, 그들이 사회들(예컨대 웨섹스, 뤼벡, 로스앤젤레스 등) 안에 자리 잡고 있다는 것이다. 이 사회들은 아주 확고하고 안정된 사회학적 실재들이기 때문에 **A**와 **D**가 서로를 알지 못한 채 길에서 스쳐 지나간다 해도 사회 구성원으로 연결되어 있는 것으로 묘사될 수 있다. 둘째로, **A**와 **D**는 모든 것을 아는 독자들의 머릿속에 자리 잡고 있다, 독자들만이 그 연결들을 볼 수 있다. 신처럼 독자들만이 **A**가 **C**에게 전화하며, **B**가 물건을 사고, **D**가 당구 치는 것을 모두 한꺼번에 본다. 이러한 모든 행동들이 동일한 달력상의 시간에 서로의 존재를 대부분 인식하지 못하는 행위자들에 의해 수행된다는 것은 작가가 독자들의 마음에 나타나게 한 상상의 세계의 새로움을 보여 준다.

사회적 유기체가 동질적이고 공허한 시간을 통해 달력의 시간에 맞추어 움직인다고 생각하는 것은 역사를 따라 앞으로 (혹은 뒤로) 꾸준히 움직이는 견실한 공동체로 민족을 생각하는 것과 정확히 비유가 된다. 한 미국인은 **2**억 **4**천만 정도의 미국인 중 극소수 외에는 전혀 만나지 못하고 심지어는 이름도 모를 것이다. 그는 어느 특정 시점에 다른 사람들이 무엇을 하고 있는지 전혀 모른다. 그러나 그는 동료 미국인들의 꾸준하고 동시적인 익명의 활동에 완전한 신뢰감을 갖고 있다.

베네딕트 앤더슨, 『상상의 공동체』, 48~50.

장윤현 감독, 「접속」, 스틸, 1997년.

서현석

동시성의 변천사

> 시간은 부피가 생기고 살이 붙어 예술적으로 가시화되고, 공간 또한 시간과 플롯과 역사의 움직임들로 채워지고 그러한 움직임들에 대해 반응하게 된다. —미하일 바흐친[1]

프롤로그

TV 프로그램 「동물농장」에서 해설자가 가장 많이 하는 말을 하나 꼽자면, "바로 그때"가 아닐까. 애타게 기다리던 동물이 드디어 나타나거나 예기치 못했던 돌발 상황이 발발하노라면 보이지 않는 해설자는 찰나라도 아낄 듯한 기세로 목에 힘을 주어 빠르게 외친다. "바로 그때!"

'그때'라는 동시성의 동시적 선언이 모자라서 '바로'라는 예리한 부사를 더하며 치밀함을 가한다. 간결하게 끊어지는 네 글자의 지시어는 전기 충격처럼 관찰자의 감각을 일깨우고 앞으로 벌이질 상황에 집중하도록 한다.

물론 이 네 글자가 선언하는 '동시성'이란 상상적 장식에 불과하다. 동시성을 설정하기 위해서는 두 사건이 기본적으로 필요하니 동물의 출현과 동시에 발생했다고 해설자가 선언하는 또 다른 사건은 대부분 제작진의 관찰인 것으로 보이나, 그 선

1. 미하일 바흐친, 『장편 소설과 민중 언어』(서울: 창작과비평사, 1998년), 261.

언은 지지부진한 지속 시간에 긴장과 흥미를 주입하기 위해 편집 과정에서 직조했던 의사 동기화일 뿐. 관찰자의 정체나 위치는 불확정성의 안개 속에서 떠돈다. 결국 이 마술 같은 네 글자는 보이지 않고 형태도 없는 관찰자를 등극시키고 그 위치에 텔레비전의 시청자를 수행적으로 봉합시킨다. 그것은 어렴풋하게 세상을 보는 관점의 표상이다. 이토록 편집실에서 만만하게 상상되고 조직되고 변형되는 게 '보이지 않는 관찰자'이며, 또한 '시간'이다.

●

어떤 조건이 갖추어지면 '바로 그때'라는 발화가 타당할 수 있을까? '동시성'이란 무얼까?

> 기차가 이곳에 **7**시에 도착했다는 것은 … 시계의 작은 바늘이 숫자 '**7**'을 향하는 것과 기차의 도착이 동시에 발생한 사건이라는 의미다. … 공간의 **A** 지점에 시계가 있다면, **A** 지점의 관찰자는 이 시계의 시침들의 위치를 파악함으로써 바로 근처에서 일어나는 사건들의 시간 값을 결정할 수 있다.[2]

이 정도면 명증하게 **A** 지점의 사건과 관찰자의 시간 측정이 '바로 그때' 동시에 발생했다고 말할 수 있겠다. 기차가 도착하고 바로 도착 지점에 누군가가 있다면, 그 사람은 기차가 도착하는 '바로 그때'를 감지할 수 있다. 이토록 명료한 '동시성'의 조건을 제시한 사람은 알베르트 아인슈타인이다. 그런데 정작 알쏭달쏭한 건, 누구나 알고 있는 자명한 사실에 과도하게 진지한

2. 알베르트 아인슈타인(Albert Einstein), 「운동하는 물체의 전기역학에 대하여」(On the Electrodynamics of the Moving Bodies), 존 스태철(John Stachel) 엮음, 『기적적인 해』(Miraculous Year: Five Papers That Changed the Face of Physics, 프린스턴: 프린스턴 대학교 출판부, 1998년), 125.

정확성을 기한다는 점이다. 물리학자 리처드 멀러가 이를 물고 늘어진다. "대체 누구에게 말을 하고 있는 건가? 순전한 아마추어? 이건 너무나 명백한 사실 아님? 왜 이렇게 어린아이 같은 목소리를 취하는 건가?"[3] '동시성'의 조건을 설명하겠다는 발상부터가 지나친 친절 내지는 쓸모없는 신경증적 집착인 걸까.

눈앞에 날아다니는 모기나 전화 저편에서 말을 하고 있는 친구와 다른 시제를 산다고 생각하는 사람은 없을 것이다. 동의하지 않을 사람이 없을 정도로 명명백백한 조건을 천재 물리학자 아인슈타인이 진지하고 치밀하게 고찰하는 이유는 자명한 것으로 동의된 지점에서 거대한 문제의 실마리를 찾기 위함이다. 멀러가 말하듯, "잘못된 자리에 박혀 있는 퍼즐 조각을 빼내기" 위함이다.

엉뚱한 퍼즐 조각에 밀려 모양이 어그러지는 곳에는 절대적 공간과 절대적 시간이라는 추상적 통념이 있다. '상대성 이론'으로 알려지게 될 **1905**년 아인슈타인의 기괴하기 그지없는 괴물 주장은 지극히 소소한 명백함으로부터 시작한다. 안일하게 상상되고 조작되고 왜곡되는 시간에 정확성을 기함으로써 날개를 단 사유는 결국 고전적 세계관을 송두리째 해체하고 우주의 장대한 모습을 통째로 뒤틀어 버렸다.

(아인슈타인에게 '시계'라는 물건 외에 '시간'을 지시하는 기준은 없다. 여기서 시계는 만물의 배후에 도도히 흐르는 자연적인 무언가를 '측정'하는 계측기가 아니다. 단지 위치의 변화가 나타나는 물리적 양태일 뿐. 시계 너머의 중립적인 '절대

3. 리처드 멀러(Richard Muller), 『현재』(Now: The Physics of Time, 뉴욕: W. W. 노턴 [Norton], 2016년), 26.

시간'은 없다. 상대성 원리의 함의에 따라 시간이 공간과 더불어 수축되고 팽창하는 것은 시계의 물리적 변화 이상의 의미를 갖지 않는다. 지속 시간 '속'에서 존재를 설명했던 앙리 베르그송이 아인슈타인의 이론을 접하고 노발대발할 만하다. 베르그송의 직관은 뉴턴의 절대적 시간과 절대적 공간 속에 머물 것을 고집했다.)

문제는 시계를 가진 관찰자가 사건이 발생하는 **A** 지점으로부터 멀어지면서 불거진다.[4] 기차의 도착을 **7**시로 측정한 철로 바로 옆의 관찰자가 다른 역으로 신호를 보낸다면 다른 역의 수신자는 기차가 도착하는 '바로 그때'를 포착할 수 있을까? 점점 멀어질수록 문제는 눈덩이처럼 커진다. 지구 저편, 나아가 목성 혹은 우주 먼 곳에서 일어나는 사건에 '동시성'을 부여할 수 있을까? 어떤 조건이 갖춰지면 '동시'에 발생했다고 할 수 있을까?

●

아인슈타인의 사고 실험은 **20**세기 초반, 표준화된 세계시를 설정하기 위해 다뤄야 하는 본질적이고도 실질적인 문제였다. (도시마다 해의 움직임을 따르는 각자의 시계를 가졌던 중세의 세계에서 모든 시계들을 표준화해야 하는 필요성이 발생한 것은 물론 도시 간의 정확한 동기화를 요하는 기차 때문이었다.) 파리 기차역의 시계와 베를린 기차역의 시계를 정확하게 동기화하려면 어떻게 해야 할까? 아인슈타인이 **1902**년부터 근무한

4. 도착한 기차와 시계를 가진 관찰자 사이의 거리는 논의의 핵심이 아니다. 아인슈타인이 말하듯, "같은 장소에서 발생하는 두 사건의 동시성에 내재하는 부정확성의 문제는 추상으로 간단하게 제거된다." 아인슈타인, 「운동하는 물체의 전기역학에 대하여」, **125**. 「동물농장」의 내레이터는 묵인된 부정확성을 남용하지만, 여기에서 논의의 핵심이 되는 것은 부정확성이 아니라 부정확성을 상상적으로 극복하려는 의지다.

스위스 베른의 특허 사무국에서는 동떨어진 장소의 시계를 동기화하기 위한 갖가지 장치와 구상들이 이들을 검토하는 아인슈타인 앞으로 쏟아져 들어왔다. 빛을 이용하는 것은 가장 타당한 방식이었다. 빛은 당시에 알려진 가장 빠른 속도를 가졌기 때문이다. 피터 갤리슨이 지적한 대로, 아인슈타인의 사고 실험은 특허 사무국에 접수된 구체적인 고안의 하나였다.[5] 한곳에서 같은 거리만큼 다른 방향의 장소에 빛 신호를 보낸다면, 두 장소는 동기화된 두 개의 시계가 같은 숫자를 가리키는 지점에 신호를 받을 것이고, 두 다른 장소의 수신은 '동시에' 발생한다고 추론할 수 있을 것이다.

신호의 발신자나 수신자가 기차에 타고 있다면, 즉 다른 관성계에서 측정을 한다면, 문제는 달라진다. 빛의 속도를 초과하여 더 빨리 신호를 보낼 방법은 없다. 결국 동시성의 문제는 아인슈타인이 뉴턴 역학과 로런츠의 자기장 이론의 서로에 대한 모순을 풀기 위한 단초가 된다. 서로 맞지 않는 부분을 두드려 맞추니 놀라운 결과들이 도출했다. 절대적인 동시성이란, 경험할 수 없을 뿐 아니라, 아예 존재조차 할 수 없다는 것.

상식을 뒤엎을 이론의 과감한 첫 단추는 빛의 두 가지 속성을 기본 전제로 받아들이는 것이었다. 빛의 속도는 무한한 것이 아니라 한계가 있으며, 관성계에 따라 달라지는 것이 아니라 관찰자가 이동을 하건 정지해 있건 언제나 같은 속도로 측정된다는 사실이다. 빠르게 달리는 기차의 맨 뒤 칸에서 맨 앞 칸으로 빛 신호를 보낸다면 기차에 타고 있는 관찰자나 철로 옆에 가만히

5. 피터 갤리슨, 『아인슈타인의 시계, 푸앵카레의 지도—시간의 제국들』, 김재영 옮김 (서울: 동아시아, 2017년).

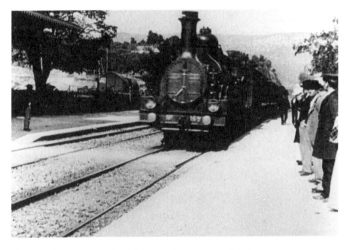

뤼미에르 형제 감독, 「기차의 도착」(The Arrival of a Train), 스틸, 1895년.

서 있는 관찰자나 똑같은 속도로 빛을 측정한다. 빛의 속도를 상수로 놓게 되면 결국 변해야 하는 것은 (상대적으로) 움직이는 물체의 에너지, 질량, 길이, 그리고 이동에 걸리는 시간이다.

특수 상대성 이론을 발표하고 나서 이후의 **10**년 동안 아인슈타인은 일정한 속도로 움직이는 관성계를 조건으로 삼는 특수한 상황이 아닌, 보다 보편적인 조건에서 작동하는 만물의 원리를 밝히기 위해 고심한다. **1915**년에 발표되는 일반 상대성 원리는 (등가 원칙에 의해 가속도와 동일시되는) 중력에 따라 물질세계를 서술한다. 그의 공식이 함의하는 놀라운 사실 중 하나는, 시간과 공간은 동떨어진 것이 아니라 물질에 의해 얽혀 있다는 것이다. 뉴턴은 물질 사이에 접촉이 없이도 중력이 작용되는 이유를 설명하지 못하고 물질이든 비물질이든 매개 역할을 하는 그 무언가가 있을 것이라 의아해했는데, **250**년 만에 미지의 매질은 '공간'임이 아인슈타인에 의해 밝혀진 것이다. 시공간은 물질에 따라 근육질처럼 늘어나고 줄어든다. 만물의 바탕 노릇을 했던 절대적 공간과 절대적 시간은 폐기됐다. ('광뿔'로 설명되는) 각자의 시간만이 있을 뿐. 뉴턴 세계의 절대적 가치들은 그렇게 뿌리부터 허물어졌다. **20**세기는 그렇게 뒤집어진 시공에서 전개되었다.

●

아인슈타인이 중력을 포용하여 뉴턴의 시간과 공간에 결정타를 가하는 일반 상대성 이론을 발표하는 '바로 그때!' 할리우드에서는 **D. W.** 그리피스 감독이 본인이 설립한 영화사의 이름으로 『국가의 탄생』(Birth of a Nation)이라는 야심작을 내놓는다. (이 영화의 원작인 토머스 딕슨 주니어의 소설 『클랜즈맨』(The

Clansman: A Historical Romance of the Ku Klux Klan)은 특수 상대성 이론이 발표된 1905년에 출간되었다.)

아인슈타인이 두 차례에 걸쳐 상대성 이론을 발표하는 시기는 영화 서사가 오늘날의 형태를 갖춰가는 시기와 일치했다. 아인슈타인이 특수 상대성 이론을 발표한 1905년을 전후하여 영화는 서사 장치로서 거듭난다. 영화 서사학자들이 말하는 '이중 행동선'이 등장하는 시기는 1903년 정도다. 에디슨사의 에드윈 포터가 만든 『어느 미국 소방관의 하루』(Life of an American Fireman)라든가 『대열차강도』(The Great Train Robbery) 같은 영화가 다른 장소를 후반 작업으로 연결시킨 것이다. 편집을 통해 좀 더 명료한 형태의 동시성이 직조되는 시기는 1906년. 초기 영화를 꾸준하게 연구해 온 앙드레 고드로와 필리프 고티에는 2008년에 같이 쓴 논문에서 교차 편집의 최초 사례들을 프랑스 파테(Pathé)사의 영화들에서 찾는다.[6] (이 글의 제목에는 D. W. 그리피스의 이름이 새겨져 있지만, 두 사람이 이 글을 발표한 동기는 그리피스 감독이 교차 편집의 효시라는 통설에 이의를 제기하기 위함이다.)

교차 편집(cross-cutting)은 '바로 그때' 다른 장소들에서 발생하는 사건들의 허구적인 '동시성'을 직조하는 편집 기법이다. 영화 서사에 '동시성'의 날개를 달아 준 것은 편집실의 가위와 접착제였다. 단순하게 병치되는 이미지들은 마치 시간으로 연결된 양, 전지적 관점을 만들어 낸다. '바로' 이 허구적인 일

6. 앙드레 고드로(André Gaudreault), 필리프 고티에(Philippe Gauthier), 『그리피스와 교차 편집의 출현』(D. W. Griffith and the Emergence of Crosscutting), 찰리 케일(Charlie Keil) 엮음, 『그리피스 안내서』(A Companion to D. W. Griffith, 호보컨: 와일리 블랙웰[Wiley Blackwell], 2008년), 107~36.

치성이야말로 영화 서사의 가장 강력한 장치로서 작동한다. 서사 영화의 역사는 이를 잘 알고 있다. 영화가 장소 기반의 무심한 관찰자로부터 열정적인 스토리텔러가 되어 간 변신은 실로 동시성이라는 마법의 약 덕분이었다.

아인슈타인이 폐기시켜 과학적 인식에 발을 붙이지 못하게 된 '동시성'은 영화 편집실로 잠입하여 환영의 세계에서 패권을 확장해 갔다. 영화는 새로운 세계관으로부터 추방된 고전적 개념의 망명지가 되었다. 영화는 어렴풋하게 세상을 바라보는 장치로 굳어져 버린 게다. 시공간을 뒤바꾼 '빛'으로 작동하는 장치라는 사실이 무색하게도! 이 무슨 고약한 모순인가. 영화와 상대성 이론이라는 동시대의 두 가지 위대한 발상은 서로 전혀 다른 방식으로 시간을 인식하게 되었다. '모던'은 그렇게 서로 이질적인 시간과 관점들의 병치로 다가왔다. 서로 이질적인 영역 사이의 넓은 간극을 무화하는 것이 서사다.

그리하여 집에 무장 강도가 들어 딸들이 위협을 받고 있을 '바로 그때!', 전화로 연락을 받은 아버지가 그들을 구출하기 위해 자동차를 타고 달려가는 모습을 우리는 동시간으로 관찰한다. (이야기 속에서 두 동떨어진 '행동선'은 전화와 자동차라는 신문물로 연결된다. 전화와 자동차와 영화의 삼중창은 '모던'의 도래를 경축한다.) 이처럼 「보이지 않는 적」(An Unseen Enemy, 1909년)을 비롯한 무수한 영화에서 그리피스 감독은 극적인 긴장감을 고조시키기 위해 동시성을 설정했다. '위기에 빠진 젊은 여성'(damsel in distress)이라는 심리적 서사 기제는 편집실에서 짜였다. (물론 그리피스 감독은 '상영관에서도' 영감

을 받으면 즉시 필름에 가위를 들이댔다는데, 이는 얼마나 동시성의 출현이 강력했는가를 방증한다.)

(속도가 일관되지 않은 전화는 동기화를 위한 적절한 신호가 될 수 없다. 다만 우리가 감지하는 시간의 속도가 부정확한 전화의 전신 속도에 미치지 못하기 때문에 편의상 전화 저편의 목소리를 '동시적'인 것이라고 묵인할 뿐이다. 빛으로 작동하는 영화는 이 덕에 전화의 직관에 가까워진다.)

교차 편집은 영화에 보이지 않는 전지적 관찰자를 등극시킨다. 그 자리는 바로 관객이 봉합(suture)하는 자리가 된다. 강도가 문구멍으로 총을 발사하는 '바로 그때!', 아버지는 전화기를 통해 총소리를 듣고 경악을 한다. 총이 발사된 순간과 (교차 편집된) 아버지의 청각적 관찰이 정확하게 동시에 발생했다고 확인하기 위해서는 두 관찰자가 빛 신호를 발사하여 두 지점의 정확한 가운데 지점에 있는 제3자가 신호의 수신이 시간적으로 일치함을 확인해 주어야 한다. 이 중간자를 어중간하게 대체하는 것이 영화적 관찰자다. 말하자면 여러분이 이 글을 읽고 있는 시간에 '바로 그때!'라는 허울 좋은 말로써 그 어떤 다른 장소의 사건도 연결할 수 있는 사기극이 영화다.

그리피스 감독은 10~12분 길이의 초기 영화에서 충분히 실험한 교차 편집의 가능성을 큰 스케일의 장편 영화 『국가의 탄생』에 야심차게 적용한다. 이는 영화 길이로나 서사 방식으로나 할리우드의 모범이 된다. 훗날 양심적인 영화학자들이 이데올로기적인 불편함과 미학적인 찬양 사이에서 적절한 타협점을 찾기 위해 골머리를 앓게 만든 문제의 장면들은 교차 편집으로 엮

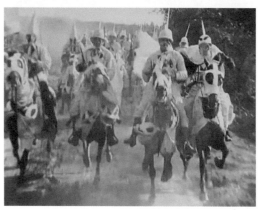

D. W. 그리피스 감독, 「국가의 탄생」(The Birth of a Nation), 스틸, 1915년.
교차 편집으로 연결되는 두 지점의 사건들.

인다. 흑인의 접근을 공격으로 오인하고 절벽에서 뛰어내리는 백인 여성을 묘사하는 교차 편집의 원리는 결말에 가서는 구원을 위해 다시금 작동한다. 영화의 마지막에서 절대적 관찰자는 '야만적인' 흑인 가해자들의 위협에 놓인 가족 공동체와 이들을 구출하기 위해 진격하는 쿠 클럭스 클랜의 동떨어진 시공간을 오간다. 두 사건을 동기화하는 서사 장치는 둘의 연장된 지점에서 동일한 시공간, 즉 동일한 프레임에 귀착되는 것을 목도함으로써 완성된다. 수년에 걸쳐 연마한 동시성의 기술은 백인 우월주의의 승리를 기원하고 예찬하는 정동 이미지로 완성된다. '국가의 탄생'은 곧 동시성과 통합의 기술에 통달한 '절대적 관찰자의 탄생'과 일치한다.

온갖 새로운 기술로 치장한 오늘날의 블록버스터에서도 관객을 현혹시키는 데에 어김없이 성공하는 결정적 장치는 동시성이다. 교차 편집을 통해 구현되는 할리우드 서사의 이데올로기는, 아인슈타인이 종지부를 찍은 불가능한 절대적 관찰자를 상정하는 것에 그 힘의 원천이 있다. 그리하여 일반 상대성 이론/「국가의 탄생」으로부터 100년이 지난 2014년, 「인터스텔라」 (Interstellar)는 아예 지구로부터 멀리 떨어진 타 은하의 사건과 지구의 사건을 교차 편집으로 묘사하며 영화의 통상적인 동시성의 원리를 거리낌 없이 집행한다. 그 어떤 관성계에도 귀속되지 않는 불가능한 관찰자의 시선은 빛보다 빠른 속도로 성간을 오간다. (순진함으로 가장한 영화의 제목은 이 보이지 않는 불가능한 관찰자가 상상적으로 초월하는 것을 호명하는 셈이다.) 할리우드에서 절대적 관찰자는 여전히 뉴턴의 세계에 살고 있

다. 절대적 공간과 절대적 시간을 전제로 하는 '동시성'의 매혹
이 없이는 서사의 매혹도 성립될 수 없는 게다.

그리피스의 백인 공동체 영화들에서나, 100년 후 우주적 스
케일의 상상에서나, 아버지와 딸, 남편과 아내가 같은 프레임
안에 들어옴으로 인해 그 이전의 교차 편집된 모든 순간들의 동
시성은 소급적으로 재확인된다. 재회의 순간을 기준으로 타임
라인의 동기화를 재강화하는 게다. 어쩌면 그리피스는 동시성
이 갖는 궁극적 의미를 간파했으니, 절대적 공간과 시간을 기
반으로 삼는 개별적 의식의 획일적인 동기화다. 이러한 공동체
의 상상적 재확립을 은유적으로 '국가의 탄생'이라 부를 수 있
을 게다. 동시성으로 성립되는 시간적 의미체로서의 '국가'. 그
것은 흑인과 같은 '반문명적' 타자를 필수적인 희생양으로 삼
는다. 교차 편집은 불온한 타자와 순수한 여성의 불편한 공존
을 교정하여 도덕적 인물들이 제자리를 찾아가야 할 필요성을
설파한다.

●

동시성은 완전한 타자들이 서로에 대한 동질성을 상상하게 하
는 개념적 매개다. 『상상의 공동체: 민족주의의 기원과 전파에
관한 성찰』에서 베네딕트 앤더슨이 말하듯, 서로 멀리 떨어진
지역의 사람들이 갖게 된 '서로 연결되어 있다는 상상'은 민족
국가의 형성에 중요한 심리적 접착제가 되었다.[7] 시간관념의 전
환은 민족 국가의 태동과 시기적으로 일치하며, 이러한 상응을
앤더슨은 인과 관계로 묶는다. 공동체의 상상은 신문과 소설이

7. 베네딕트 앤더슨, 『상상의 공동체: 민족주의의 기원과 전파에 대한 성찰』, 윤형숙 옮
김(파주: 나남, 2002년).

만드는 '언어의 장'을 이루며 퍼져 갔다. 중세의 종교관이 과거와 미래를 연결하는 통시적 시간성을 의식에 불어넣었다면, 여러 다른 지역의 사람들과 더불어 같은 시간에 '함께 살고 있네'라는 생각은 '민족'이라는 추상적 개념이 구체적인 정서와 사상으로 살아나도록 했다.

언어의 장의 토양은 자본주의였다. 자본주의와 인쇄술의 동시적 발전은 소설과 신문의 무한한 재생산을 의미했다. 소설은 전지적 화자의 입을 통해 '동시대인'들의 삶을 엮었고, 생면부지의 완전한 타자는 '의미체'로서 재규정되었다. 그 과정이 곧 '서사'다. 소설의 서사 구조는 다른 장소에 존재하는 타자들에게 '동시대인'으로서의 동질성을 부여한다. 그리고 소설 속의 동시성은 소설 밖의 현실과 연동한다. "소설 안의 세계와 밖의 세계를 융합시키는 것에서 '민족적 상상력'이 작동"한다. 신문은 아예 하루 단위로 시간을 구획하며 동시성을 가속화했다. 활자 인쇄물은 직접 만나 볼 수 없더라도 국적을 공유하는 타인들이 동일한 상상적 관성계에서 동일한 시간적 기준에 따라 활동하고 있음을 각인시켜 줬다. "인쇄 자본주의는 빠르게 늘어나는 사람들이 심오하게 새로운 방식으로 그들 자신에 대해 생각하고, 그들 자신을 다른 사람들에게 연결할 수 있게 해 주었다."[8]

인쇄 자본주의가 배양한 상상적 동시성에 우리가 덧붙일 수 있는 동시성의 또 다른 진화의 계기는 '시계'의 세밀함이다. 실로 아인슈타인을 사로잡았던 스위스 특허국의 뜨거운 주제로서의 '기차역의 동기화'야말로 달력과 신문의 속도를 분, 초 단

8. 앤더슨, 『상상의 공동체』, 63.

위로 가속화하는 감동의 상상을 선사한다. 뉴욕의 기차역을 출발한 여행객이 다른 도시의 기차역에 도착해서도 자신이 가진 시계로 현지 시간을 측정할 수 있다는 설정이야말로 '국가'의 일관된 질서를 집행하는 즉각적인 상상의 구현이 아닌가. '동시성'은 곧 '동질성'의 동일어였다. 기차의 동력은 민족 개념에 엄청난 속도를 붙였다.

세르조 레오네 감독의 『옛날 옛적 서부』(C'era una volta il West, 1968년)의 첫 상황에서 기차역에 들이닥친 악당들은 전신 장치를 망가트리는데, 이는 기차역을 동기화하는 전신망으로부터 그들이 위치한 지점을 탈선시키고 '국가'의 질서로부터 지역의 시간을 탈구시키는 '반국가적' 행위이기도 하다. '옛날 옛적'에는 그렇게 동시성에 '물리적' 손상을 가함으로써 국가를 초월하는 상상을 물화할 수 있었던 게다. 스위스 특허국에 쏟아져 들어온 고안들은 이러한 초월을 상상의 영역으로부터 영구히 제명하기 위한 것들이었다.

시간의 가속화와 정밀화의 추세 속에서 영화는 소설과 신문의 동시성을 공감각적인 의미체로 현현시켰다. 영화 서사의 교차 편집은 베네딕트 앤더슨이 말한 동시성의 원리를 '영화적으로' 체현한다. 소설의 '그 무렵'(meanwhile)의 시간성은 영화에서 '바로 그때'로 촘촘해진다. 분초를 다투는 '위기에 빠진 여성' 상황은 신문의 주기를 촘촘하고 세밀한 결로 대체한다. 빛과 움직임이 만드는 상상적 동태는 이로써 동시대를 사는 사회 구성원들에 대한 상상을 입체적이고 즉각적인 것으로 완성했다. 물론 그 영화적 동시성의 정확성은 빛의 속도로 공간을 사유할 때 발생하는 시공의 변혁의 영역으로까지 세밀화

되지는 못했다. 개별적인 프레임조차도 구별하지 못하는 인간의 눈에는 사회적 일상의 적당한 정확도가 편안한 것이다. 과학과 논리는 직관을 초과하고 감각을 추월했으나, 일상과 상식의 스케일은 평준화를 필요로 했다. 말하자면 아인슈타인 세계의 빛 신호를 대체하는 마음의 느릿한 빛이 어렴풋한 세계관의 구멍을 메우면서 부정확하나마 균질적인 세계의 모습을 상상하게 한 것이다.

"동시성의 출현은 세속 과학의 발달과 확실히 연결"되어 있으며,[9] 가속화된 과학과 자본은 민족의 상상에도 날개를 달았다. 민족의 상상을 촉발시킨 달력의 스케일을 아인슈타인의 시계는 초과해 버린다. 아인슈타인의 세밀하고도 거대한 우주관은 상대적으로 국경과 역사를 소소한 미물로 보이게 만든다. 활자 자본주의의 속도와 빛의 속도 사이의 편안한 일상적 타협점에 감각과 상상을 정착시킨 것이 영화다. 이로써 공동체를 상상하는 방식과 속도의 변화는 안정된 균형점을 찾아갔다. 그것은 당시의 자본주의의 적절한 속도였던 게다.

"새 공동체를 상상할 수 있게 한 것[이] 생산 체계와 생산관계의 상호 작용(자본주의), 커뮤니케이션의 기술(인쇄술), 그리고 숙명적인 인간 언어의 다양성 간의 어느 정도 우연적이면서도 폭발적인 상호 작용이었다"면,[10] 그 폭발의 연쇄 작용 속에서 영화는 자본주의의 시간 개념을 어느 정도의 적절한 선까지 가속화하고 이를 평준화하는 데 이바지했다. 영화는 소설을 읽는 개인의 불규칙한 시간을 일률적인 기계의 속도로 대체했

9. 앤더슨, 『상상의 공동체』, 48.
10. 앤더슨, 71.

고, 교차 편집이 지지하는 새로운 상상적 동시성은 이러한 표준화된 시간성 위에 지어졌다. 공동체의 상상은 허구적 서사의 안과 밖에서 소설과 신문보다 더 빠른 속도로, 끊임없이 작동하게 되었다.

사실 손으로 카메라와 프로젝터를 작동시키던 무성 시대만 하더라도 영화는 상대적 시간의 표상이 될 잠재력을 지니고 있었다. 실제로 영화의 재생 속도는 영사 기사의 근육 운동에 의존함에 따라 장르와 정황에 따라 달라질 수밖에 없었고 관찰자의 현상학적 시간과 일치하지 않는 개별적 시간을 표상할 수 있었다. 뤼미에르 형제가 영화 한 편의 상영을 완료하고 필름을 거꾸로 감아 역행하는 시간을 볼거리로 전람했다는 사실은 의미심장하다. 영화는 다양한 속도의 시간을 유비적으로 제시하며 관찰자의 일상적인 시간을 상대적으로 낯설게 할 수도 있었다. 이러한 잠재력은 '토키'가 발명되면서 봉쇄되었다. 소리 재생 속도로의 동기화를 위해 보다 엄격한 정확성이 집행되었고, 영화는 절대적 시간에 상응하는 견고한 흐름을 갖게 되었다. 이 절대 시간의 그리드 위에 '서사'는 더욱 견고히 지어졌다. 「국가의 탄생」은 이 결정점을 향한 중대한 베이스캠프였다. 서사, 혹은 국가의 탄생이 희생양으로 삼은 것은 다각적인 개별성과 복수의 시간, 그리고 그 집합체를 아찔한 우주 스케일로 이양할 새로운 세계관이었다.

서사는 다각적이고 다발적인 복수의 개별성을 잠재우며 개인이나 공동체의 균질적인 정체성을 수립한다. 철학자 데이비드 우드가 말하듯, '서사'는 우주적 시간과 현상학적 시간 사이의 균열을 메우는 미봉책이다. "서사 구성체는 인간의 삶이 되

었든 국가가 되었든, 미학적 동질체다."[11] 다수의 논리적 난점을 내표하는 시간은 어떤 형태로든 귀환하여 서사의 필연적 실패를 알린다. 국가가 시간의 불가해함을 억압하는 이유이다.

에필로그

『국가의 탄생』으로부터 **100**년 후, 신용 카드, 전자 은행, 주식 시장 등 오늘날의 자본주의를 운영하는 장치들의 속도는 교차 편집의 어눌한 동시성을 초과한다. 빅데이터와 인공 지능은 개인의 취향과 욕망을 하나의 거대한 망으로 끊임없이, 실시간으로 직조하고 유통한다. 개인이 온라인으로 상품을 구매하며 지불하는 보이지 않는 화폐는 빛의 속도로 자본의 거대 체계에 합류하고 경제 지표에 유입된다. 그것은 국가 경쟁력으로 환산되며, 개인으로부터 경제 공동체로의 전환은 '바로 그때' 일어난다. 영화와 다른 점이 있다면, 오늘날의 전지적 관찰자의 시점은 개인에게 공유되지 않는다는 점이다. 정보 기술의 아찔한 가속은 등가 원칙에 의해 자본주의의 중력으로 환산된다. 그 중력은 시공간에 굴곡을 가한다. 그로부터 벗어날 길은 까마득하다. 금융 세계화는 그렇게 동시성을 재발명해 가고 있다. 새로운 민족의 상상은 국경을 초월하는 척하면서 새로운 경계를 견고히 만들어 간다.

　스웨덴 안무가 마텐 스팽베르크의 베를린, 런던, 서울, 세 도시를 연결하는 공연 『그들은, 배경에 있는, 야생의 자연을 생

　11. 데이비드 우드(David Wood), 「시간 보호소」(Time-Shelters: An Essay in the Poetics of Time), 로빈 듀리(Robin Durie) 엮음, 『시간과 순간』(Time and the Instant: Essays in the Physics of Time, 맨체스터: 클라이네이먼 프레스[Clinamen Press], 2000년), 236.

마텐 스팽베르크, 『그들은, 배경에 있는, 야생의 자연을 생각했다』, 무용, 서울, 베를린, 런던의 매일 다른 공공장소, 2020년 10월 10~25일, 작가 제공.

마텐 스팽베르크, 『그들은, 배경에 있는, 야생의 자연을 생각했
다』, 무용, 서울, 베를린, 런던의 매일 다른 공공장소, 2020년
10월 10~25일, 작가 제공.

각했다」(They Were Thinking, In The Background, Wild Nature, **2020년**)는 자본의 속도에 이의를 제기한다. 베를린/런던의 두 무용수와 서울의 두 무용수가 같은 음악에 맞추어 안무된 춤을 춘다. 춤을 추는 곳은 행인의 발길이 뜸한 외딴 장소들이다. 균일하게 조직화된 도시의 작은 구석에서 스팽베르크는 자본주의의 틈을 탐색한다. 그 단초는 동시성을 위태롭게 만드는 것이다. (통상적인 '스트리밍' 공연과 달리) 관객을 위한 라이브 스트리밍 모니터가 현장에 없으니, 서울의 관객은 베를린의 무용수를 볼 수 없고, 베를린의 관객 역시 서울의 무용수를 볼 수 없다. 그저 상상만으로 다른 도시의 광경을 염두에 둘 뿐이다. 네 명의 무용수는 인터넷을 통해 서로에 접속하지만, 전송 지연과 장애에 따라 서로 간의 원격 소통에는 시간차가 발생한다. 베를린으로부터 서울의 무용수들에게 전송되는 음악은 두 사람 사이에서도 시간차가 발생, 동작을 맞추는 것조차 어려워진다. 그 어떤 개인의 시간도 '동시에' 발생하지 않는다. '바로 그때'를 외치는 불가능한 관찰자 따위는 당연히 없다. 공연장은 개별적 시간의 혼재향으로 버물려질 뿐. 동시성은 허물어져 있다. 우리가 목도하는 것은 어긋남 속에서 가까스로 발생하는 개별적 시간, 그리고 이들이 만드는 느슨한 공동체적 상상을 관통하되 지연과 간극을 환기시키는 지지부진한 시간이다.

 폐허가 된 동시성은 국가와 자본을 동시에 넘는 새로운 상상의 자양분이 될 수 있을까. 아니 이러한 작은 조건으로 동시성이 파괴되었다고 감히 말할 수 있을까.

 스팽베르크는 희망적이다. 그는 모든 예술적 행위가 자본화되어 가는 이 시대에 자본으로 환산되지 않는, '쓰레기 같은' 예

술을 상상한다. 상상될 수 없는 것에 대한 상상의 경로를 모색
한다. 자본으로부터 작게나마 '경험'을 다시 가져오기 위함이
다. 이마저도 포섭될 수 있을지언정 작은 제스처로부터 소소
한 가능성을 만드는 것이 본인이 할 수 있는 일이라고 그는 믿
는다. 그 '경험'은 동시성과 국경을 상실한 구멍을 상상해 낼 수
있을까. '멘붕'도 돈으로 사고파는 시공일지언정.

●

밝혀진 우주의 스케일을 생각한다면, 밤하늘은 별로 가득 차
야만 한다. 아무리 먼 곳이라 할지라도 빛의 전달을 방해할 물
질이 없는 한, 별빛은 한낮의 태양 빛 못지않은 밝음으로 지구
의 밤을 밝혀야만 한다. 있어야 할 그 무수한 별들은, 그 빛들은
우리에게 왜 보이지 않는 걸까? 왜 지구의 밤하늘은 어둠에 묻
혀 있는 건가?

　19세기 천문학자와 물리학자들을 곤혹스럽게 한 이 난제에
혜안의 빛을 던진 사람은 한 아마추어 천문학자였다. 별들이
너무나 멀리 있어서 아직 그 빛이 지구에 달하지 못한 것이라는
것. 이 단순 명료한 통찰의 주인공은 에드거 앨런 포다.

　아직 도달하지 못한 빛의 근원지에서 보노라면 지구는 아직
생겨나지도 않았다. '동시성'은 지구 안에서 더불어 살아감에
있어서 하찮은 인간이 편의를 위해 만든 그럴싸한 허구일 뿐이
다. 서사와 국가는, 절대성이 없는, 적대적이리만큼 무심한 우
주의 황량함 속에서 인간이 취하는 피난처다.

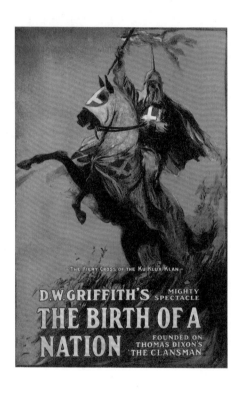

피에르 얀센**(Pierre Janssen**, 프랑스 대표, 파리 천문대장**):**
우리는 파리 천문대 자오선을 본초 자오선으로 채택할 것을 주
장하지는 않습니다. 다만, 파리 천문대가 고려 대상이 된다면
유럽의 다른 천문대들과의 관계상으로 나타나는 정확도에 관
하여 그리니치 천문대와 비교해 볼 것을 요청합니다. 파리 천
문대는 그리니치에 절대 뒤지지 않습니다. 프랑스 경도국에서
전기를 이용하여 측정한 경도차는 경탄할 수준의 정확성을 보
여 주었습니다. 경도를 설정함에 있어서 가장 중요한 출발점이
무엇보다도 주요 천문대처럼 위치가 명확히 결정된 지점으로
부터 정확하게 측정된 지점이어야 한다는 것은 잘 알려져 있습
니다. 훌륭하신 동지 여러분들께서 약간의 혼란을 겪고 계신 것
같은데, 천문대에 대한 기준점의 명확한 위치와 우리에게는 큰
상관이 없는 천문학적 위치를 혼동하고 계신 것 같습니다. ...

　　신사 여러분, 경도를 통일하려던 과거의 무수한 시도들이 실
패로 이어진바, 이를 극복하기 위해서는 이 문제는 국가들 간
의 경쟁을 뒤로 하고 오로지 지리학상의 근거에만 기반을 두어
야 최종적인 해결점에 도달할 수 있다고 생각합니다. 우리는 그
어떤 특정한 자오선을 지지하지 않습니다. 우리는 스스로를 논

쟁 밖에 위치시켜 훨씬 더 커다란 자유를 누리며 견해를 표출하고, 개혁에 따르는 이익을 전망하며 이 문제를 다뤄야 합니다.

지리학의 역사는 경도의 통일을 위한 수많은 시도들을 기억합니다. (즐거운 발상이었음에도) 그 시도들이 실패한 근원을 보면 두 가지 이유가 보입니다. 하나는 과학적 이유, 또 다른 하나는 도덕적 이유입니다. 과학적 이유란, 지구상 여러 지점들의 정확한 상대적 위치를 결정하는 데 발생한 고대부터의 부정확성입니다. 특히 대륙으로부터 멀리 떨어진 섬의 경우 이동을 하면서 거리를 측정하는 것이 매우 어렵기 때문에 위치를 연결할 수 없습니다. 이를테면 티레의 마리노스와 프톨레마이오스가 제안했던 첫 자오선인 '행운의 섬'의 경우, 당시 알려져 있던 서구 세계의 서쪽 극단에 적절히 설정했음에도 출발점의 불확실함으로 인해 계속 활용될 수가 없었습니다. 그러한 장애에 따라 방식의 변화가 생겼고 대륙 내부에 설정할 수밖에 없게 되었습니다. 그러다가 자연이 지정해 주는 최초의 경도의 기준을 정하기 전에 각 나라의 수도나 주요 기관, 천문대 등에 자오선이 고정되고 말았습니다. 제가 언급하려는 두 번째 원인, 즉 도덕적 원인이란 곧 각국의 자존심을 말하는 것이며, 이는 지리학적 출발점을 여러 군데로 만들고 말았습니다. 자연은 오직 한 곳만을 필요로 하는데 말입니다.

17세기에 아르망 장 뒤 플레시 리슐리외는 이러한 정황 속에서 티레의 마리노스가 제안했던 자오선을 다시 검토하기 위해 프랑스의 과학자들을 소집했습니다. 그 유명한 페로 제도의 자오선은 그 결과로 정해진 것이었죠.

신사 여러분, 우리는 바로 이 지점에서 결코 간과되어서는 안 될 교훈 하나를 다시 상기하게 됩니다. 페로 자오선은 애초에는 오직 지리학적이고 중립적인 성격에 따라서만 최초의 국제 자오선으로 설정될 수 있었으나, 지리학자 드릴은 수치를 단순화하여 파리로부터 서쪽 **20**도 지점에 어림수로 위치를 잡았던 것입니다. 이 불행한 단순화는 냉철함의 원칙을 완전히 저버린 결정이었습니다. 페로 자오선은 더 이상 독립적인 자오선이 아니었습니다. 위장을 한 파리 자오선이었던 거죠. 결과적으로 페로 자오선은 순전히 '프랑스' 자오선으로 여겨지게 되었고, 국가적 불신으로 이어졌습니다. 첫 원칙에 충실했더라면 다가왔을 법한 페로 자오선의 미래는 이로써 종식되었습니다. 이는 진정 지리학의 비극이 아닐 수 없습니다. 인간의 지도들은 완성도를 더해 가는 와중에 하나의 동일한 기준을 유지할 수 있었으나 도리어 혼잡해지기만 했죠.

(17세기가 끝나기 전까지 가능한 일이었지만**)** 천문학이 발달하여 통상의 지리학에 유용한 수준의 정확성을 위치 설정에 적용할 수 있었더라면 티레의 마리노스의 공정한 지리학적 개념을 표방할 수 있었을 것이고 개혁은 두 세기나 앞서 이룰 수 있었을 것입니다. 그렇게 되었더라면 오늘 우리는 그 혜택을 충만히 누리고 있었을 것입니다. 그러나 공교롭게도 문제의 가장 핵심적 원칙을 위배하는 과오가 발생했고, 이토록 무수한 천문대들이 만들어진 것도 그 여파라고 볼 수 있습니다. 상대적 위치의 정확성에 힘입어 각각의 이 시설들은 이들이 속한 국가에 의해 경도의 기준으로 설정되었습니다. 그리하여 지리학적 문

제에 천문학이 개입하게 되었으며, 제대로 이해한다면 매우 유용한 개입이었던 것이죠. 반면 우리가 당면한 문제로부터는 멀어지게 되었습니다.

신사 여러분, 이 문제를 연구하다 보니 지리학적 혹은 항로학적 의미에서의 자오선과 천문학 기준의 자오선 사이에는 큰 차이가 있음을 깨닫게 됩니다. 천문대 기준의 자오선은 본질적으로 국가적입니다. 그 기능이란 각 천문대의 관측 정보를 동기화하기 위해 서로의 위치를 연결하는 것입니다. 또한 측지학과 지형학 활동의 근거 자료로도 활용됩니다. 하지만 이러한 기능은 매우 특수한 성격을 지니며 그것이 속한 국가 내에서의 활동에만 국한되어야 합니다.

반면에, 지리학적 자오선은 천문학이 요구할 수준의 고도의 정확성에 고정될 필요는 없습니다. 그 대신 그 작동 범위는 훨씬 더 지대합니다. 천문대 기준의 자오선은 수가 많을수록 유용하겠지만, 지리학적으로는 경도의 기준은 되도록 최소화되어야 합니다.

나아가, 천문대의 위치는 천문학의 필요에 따라 결정되겠으나 지리학적 자오선은 오직 지리학적 이유에 따라서만 결정되어야 합니다.

신사 여러분, 이 서로 다른 두 개의 기능에 대해 우리는 과연 잘 파악하고 있습니까? 이 필수적인 구분이 잘 지켜지고 있습니까? 결코 아닙니다. 천문대는 그 기능적 정확성에 힘입어 감탄할 지경의 기준점들을 제공하고 있습니다. 각 나라는 자연스레 중앙 천문대와 연결되어 자국 내의 측지학과 지형학 활동들을 수행할 뿐 아니라 해외에서도 일반적인 지리적, 항로적 활

동을 펴고 있습니다. 바로 이 상황이야말로 우리가 오늘 당면한 문제의 기원입니다. 즉, 지도가 축적됨에 따라 특히 전술한 지리적 영역에서 획일성이 요구되기 시작했고 그 필요성은 가중되고 있습니다.

바로 여기에 기준으로서의 유일한 자오선의 문제가 최근 그토록 자주 거론된 이유가 있습니다. ...

로마에서의 지난 회의록에서 경악할 부분은 탁월한 지식을 보유한 출중한 학자 여러분들께서 주로 실용적인 측면에만 의거하여 해결점을 채택하고자 했다는 점입니다. 순전히 지리적이고 중립적인 근거로 대륙 내 모든 경도들의 기준이 되는 세계 자오선을 제안하기 위한 중대한 원칙을 설정하는 대신, 여러 천문대들 중에서 어떤 곳의 자오선이 가장 많은 사용자를 보유하고 있는가만을 물었던 것입니다. 그것도 지리학이 아닌 항로학에 치우친 정보에 의거했으며 대부분의 선원들이 인정하는 두 개의 항로 자오선, 즉 그리니치와 파리 중에서 하나의 본초 자오선이 결정되었습니다. 대륙의 위치 설정을 위하는 대신 적용 범위가 대부분 바다인 천문대를 기준으로 채택된 것입니다. 말하자면 본초 자오선이 본래의 용도로부터 멀어진 지구 위의 한 불편한 지점에 마구잡이로 지정된 것입니다. 마지막으로 말씀드리건대, 이러한 결정은 과거의 오류를 교훈으로 삼지 못하고 모든 이들의 선의를 모으는 거사에 국가적 경쟁 구도를 개입시킨 꼴입니다. ...

신사 여러분, 항로학의 과거와 오늘에 대해 제가 간략하게나마 여러분의 기억을 상기해 드리겠습니다. 이를 위해 제가 만난 한 연구자이며 네 명의 최고 수준의 항로학자 중에서도 월등하

게 두드러지는 한 분의 말씀을 인용하는 것이 적절할 것 같습니다. "프랑스는 2세기 전에 이미 현존하는 가장 오래된 항해 표식법을 개발하였습니다. 프랑스는 일반 및 군사 지도를 제작하고 유럽, 아메리카, 아프리카의 자오선의 호를 측정하는 목표를 위해 장대한 측지학 활동을 가장 먼저 구상하고 실행한 나라입니다. 이 모든 활동은 파리 자오선에 의거한 것입니다. 세계의 거의 모든 천문학자와 해군이 사용하는 거의 모든 천문학 주기표는 프랑스에서 만든 것이며 파리 자오선을 기준으로 계산된 것입니다. 오늘날 항로학적 연구를 위해 모든 나라가 사용하는 가장 정확한 방식은 프랑스가 개발한 것이며, 파리 자오선으로부터 도출된 모든 도표에는 부겐빌, 라 페루즈, 플루리외, 보르다, 당트르카스토, 보탕, 보프레, 뒤프리, 뒤몽 뒤르빌, 도시 등의 이름이 붙어 있습니다. 지금은 고인이 된 위대한 인물들 중 소수에 불과한 분들이죠. ... 만약 다른 자오선이 채택된다면 현존하는 2천6백 개 항로표의 눈금을 모두 바꿔야 합니다. 6백 개 이상의 항해 지침에도 역시 같은 수정을 가해야 합니다. 경도학회 천문력도 이에 맞추어 다 바꿔야 합니다."

(영국의 대표 J. C. 애덤스 교수는 얀센 선생의 설명 중 단 한 가지만을 지적하겠다고 나섰다. 경도의 문제는 순전히 천문학적 관찰의 문제이기 때문에, 경도의 문제가 오로지 지리학적 문제라는 얀센 선생의 견해는 지지할 수가 없다는 것이며 다음과 같이 덧붙였다. 두 지점 사이의 경도의 차이를 측정하려면 지구의 형태에 대한 가정을 먼저 세워야 하는데 실제 지구 형태는 결코 단순하지 않기 때문에 측지 측량만으로 결정될 수 없다.

지구의 형태를 회전 타원체로 가정한다면 축들의 비율은 정확하게 결정할 수 있겠으나, 우리는 축들의 비율도 지구의 형태도 정확하게 파악할 수 없다. 지구 표면 위의 두 지점 사이의 거리를 측정하기 위해서는 천문학적 관찰에 의존할 수밖에 없으며, 두 지점 사이의 거리가 멀어질수록 더욱 그러하다. 측지 측정으로부터 경도 차이를 도출하는 과정에는 지구의 형태와 면적에 대한 정확한 파악이 우선시되는데 현실은 그렇지 않다. 본초 자오선이 순전히 지리학적 문제라는 이론은 심각한 반대에 부딪힐 수밖에 없으며, 서로 다른 두 지점의 경도의 차이를 측정한다는 것은 시간의 차이와 두 지점의 경도를 지나가는 별의 궤적을 측정하는 것이다. 이는 부동의 사실이다. 하나의 지점에서 한 별의 이동 경로를 관찰하고 또 다른 지점에서 같은 별의 이동 경로를 관찰한 다음 전신 통신을 통해 지구의 형태에 구애받지 않는 경도의 차이를 결정할 수 있는 것이다. 애덤스 교수는 존경하는 프랑스 대표의 말씀을 본인이 잘 이해한 것이라면 분명 그분께서 가장 중요한 지점에서 오류를 범하신 것이라고 결론 내린다고 말했다.)

 얀센:
애덤스 선생께서는 제 말을 잘못 이해하신 것 같습니다. 두 지점 간의 거리는, 특히 먼 경우에, 천문학적 방법으로밖에 측정하지 못한다는 말씀에 전적으로 동의합니다. 측지학은 짧은 거리에만 적용됩니다. 이 문제가 서로 멀리 떨어진 두 지점 간의 경도차를 측정하는 것에 국한되는 것이라면 천문학이야말로 가장 빠르고 정확한 결과를 보장해 줍니다. 그런 이유 때문에

만약 한 천문대를 기준이 되는 바다 건너의 다른 지점과 연결하는 것이 천문학의 문제가 될 것입니다. 이에 있어서 천문학은 문제 해결을 위한 경이로운 도구가 됩니다. 그러나 이는 그저 도구일 뿐입니다.

반면에 대륙 경도의 기준을 어디에 설정하는 것이 편리한가를 결정하는 것은 당연히 지리학의 문제가 됩니다. 이를테면 바다 위에 하나의 지점을 설정하는 과정에 천문학은 개입할 여지가 없습니다. 이를 위해 천문대를 고집한다면 결과는 부정확해질 수밖에 없습니다.

얼핏 생각하면 그 어떤 지점도 대륙 경도의 기준점이 될 수 있을 것처럼 보이지만 좀 더 자세히 들여다보면 다른 위치에 대한 상대적 위치로서 기준을 설정하는 것에 막대한 장점이 따른다는 것을 알게 됩니다. 바로 그렇기 때문에 모든 지리학자들이 최초의 자오선을 가능한 한 바다 위에 설정해야 한다고 동의하는 것입니다.

국제본초자오선회의 회의록, 1884년 10월 1일. 26개국 41명의 대표가 참석, 그리니치 천문대를 지나는 경도를 본초 자오선으로 추천한다는 투표 결과에 이르렀다. 프랑스와 브라질은 기권했다. 프랑스는 1911년까지 회의 결과를 받아들이지 않았고, 1911년에도 '그리니치' 자오선이라는 명칭을 사용하지 않았다.

네이션은 과거에 이뤄진 희생과 미래에 각오할 희생의 정서로 성립된 거대 규모의 연대이다. 그것은 과거를 전제로 하며, 공공의 삶을 지속하겠다는 욕망의 명료한 표출, 즉 '동의'(consent)라고 하는 실체적 사실로서 현재에 함축된다. 은유를 허락한다면, 개인의 존립이 삶의 지속적인 확인인 것과 마찬가지로, 네이션의 존립은 매일 치르는 국민 투표와 같다고 할 수 있다.

에르네스트 르낭(Ernest Renan), 「네이션이란 무엇인가」(What Is a Nation?), 강연, 1882년.

뉴토피아(**NUTOPIA**) 건국 선언

우리는 개념 국가 뉴토피아의 건국을 선언한다. 뉴토피아의 시민권은 뉴토피아를 인지하는 것만으로 취득 가능하다. 뉴토피아에는 영토도 없고, 국경도 없고, 여권도 없다. 국민만이 있을 뿐. 뉴토피아에는 국법도 없으며, 오직 우주의 법만이 적용된다. 뉴토피아의 모든 국민이 곧 대사이다. 뉴토피아의 두 대사로서 우리는 면책 특권과 더불어 국가와 국민에 대한 유엔의 인정을 요구한다.

1973년 **4**월 **1**일
오노 요코, 존 레넌

오노 요코(**Ono Yoko**), 존 레넌(**John Lennon**), 「우리는 개념 국가, 뉴토피아의 건국을 선언한다」(**We Announce the Birth of a Conceptual Country, NUTOPIA**), 존 레넌 트위터 계정, **2018**년 **4**월 **1**일.

뉴토피아 국기

리얼리티가 붕괴되었다는 말을 들은 적 있는가? 포스트-진실 정치, 팩트의 죽음, 가짜 뉴스, 딥 스테이트(deep state) 음모론, 부상하는 편집증. 이와 같은 선언은 악몽과 같은 한 조건에 격하게 반대한다. 그런데 21세기 커뮤니케이션의 반향실 안에서 이 모든 선언의 불안에 찬 재순환은 그 선언이 묘사하고 매도하는 바로 그 조건을 악화시킬 수 있다. 팩트와 픽션의 분별 불가능성, 현실이 붕괴되었다는 공황 상태의 진술은 때로는 현실의 붕괴를 거의 성취하지 않는다. 현재의 비현실(unreality)을 선포하는 것은 중대성(gravity), 믿음, 행위의 무거운 짐을 들어 올려 거대한 평준화를 가져오는데, 이로 인해 모든 진술은 부유하고 의혹으로 뒤덮인다.

이런 수사적 표현에 맞서 한 가지 다른 것을 선포한다: 나는 리얼리티-기반 공동체에 살기를 원한다. 이 공동체는 개념 중에서도 가장 취약한 개념을 조심해서 다루는 실천에 근거를 둔 상상적 공동체다. ...

상상의 공동체는 미디어를 통해 출현하며 현실-기반 공동체 또한 이와 다르지 않다. 다큐멘터리 영화는 이 공동체가 가진 특권적인 상상력의 수단이다. 왜 그런가? 다큐멘터리는 다른 어떤 논픽션 이미지 제작 형식보다도 자주 자신이 진실과 맺

는 관계를 성찰한다. 그리고 문자 언어와 달리 현실적인 것과의 지표적인 유대에 참여하면서 물리적 현실과의 매개된 조우를 제공한다. 이 현실 내에서 우리가 공유하는 세계의 현실성(**actuality**)에 고조된 톤으로 조율(**attunement**)할 수 있게 된다. 그러나 바로 그와 동일한 이유로 다큐멘터리는 전장, 현실에의 헌신이 도전과 심문을 받는 영역이기도 하다. 일례로 지난 **30**년간 다큐멘터리 이론과 실천의 선봉을 살펴보면 다큐멘터리가 현실적인 것과 맺는 관계에 대한 깊고도 만연한 의혹, 특히 감독의 개입을 최소화하고 논평을 삼가며 렌즈-기반 포착(**lens-based capture**)에 우선권을 부여하는 관찰자적 양식의 군건한 거부와 마주하게 된다. 현재의 눈부심 속에서 이러한 주장은 재고되어야 하고 그 주장의 당대적 효력 또한 심문되어야 한다.

에리카 발솜, 「현실-기반 공동체」, 김지훈 옮김, 『Docking』, 2019년, http://www.dockingmagazine.com/contents/16/113/.

정강산

국가를 역사화하기
─사회 계약에서 생명정치까지─

> 국가는 사회가 스스로 해결할 수 없는 자체의 모순을 갖고 있으며, 해소될 수 없고 화해 불가능한 적대로 분열되어 있다는 것에 대한 자백이다.
> ─**F. 엥겔스**

들어가며: 다시 국가를 생각한다

최근 미국 대선을 둘러싸고 다시금 국가론을 독해하는 흐름이 불거져 나왔다. 결과적으로는 실패했으나, 버니 샌더스가 집권했을 때에 좌파가 전유할 수 있는 국가의 역할과 기능의 경계를 가늠하고자 했던 것이었다. 또한 신자유주의 체제하에서 후퇴했던 국가의 기능들이 코로나19의 확산 이후 과감한 재정 지출과 부분적이고 잠정적인 국유화를 통해 대대적으로 복구되는 듯한 국면은 국가의 역할과 그 한계를 다시금 주목하도록 했다. 이처럼 정치 위기의 시기에, 혹은 축적 구조 이행의 시기에 국가의 성격을 둘러싼 논쟁은 계속해서 되돌아오게 된다. 국가의 형태, 기능은 자본주의와 어떤 필연적 관계를 맺을까? 그동안 국가의 위상에 대해 주목할 만한 여러 연구들이 나왔음에도 불구하고, 국가에 대한 마르크스주의자들의 결론은 잠정적인 수준에서라도 합의된 바가 없다. 한때 논의가 치열했던 것과 별개로, 현재의 맥락에서 이는 부분적으로 현실 사회주의의 몰락

이후 국가가 하나의 거부할 수 없는 자연으로 나타나게 된 데에서 기인한다. 국가 소멸 테제와 같은 것은 이제 진지한 논의의 대상조차 되지 못하며, 유일하게 가능한 정치의 공간이 국가 장치 내부에 있으리라는 전제는 이제 공기와도 같은 것이 되어 국가는 더 이상 유의미한 분석의 대상으로 나타나지 못하고 있는 것이다. 그리하여 우리는 국가란 자본가 계급의 도구에 불과하다는 도구주의와, 정치를 사회의 제 관계들로부터 떨어져 실체화된 것으로 간주하는 경험주의적 정치주의의 평행선에서 아직도 벗어나지 못한 것처럼 보인다. 그러나 국가는 주어진 자연적 실체가 아니다. 어째서 자본주의적 생산 양식 내에서 통치의 형식은, 그것이 느슨한 씨족 공동체일 수도, 종교 공동체일 수도 왕조 국가일 수도, 제국일 수도, 도시 연맹일 수도 있었음에도 불구하고, 국민 국가(nation-state)라는 형태로 나타나는가? 즉 자본주의의 국가는 왜 하필이면 이와 같은 방식으로 나타나는가?

상기한 맥락 위에서, 이 글은 다시금 자본주의 생산 양식하에서 국가의 위상에 대한 관심을 환기하고, 실재의 여러 층위들에 대한 마르크스주의의 설명력의 외연을 넓히기 위한 시도의 일환으로 기획되었다. 이 과정에서 주로 비판적으로 참조되는 것은 소위 권력의 일반 이론을 제시했다고 간주되는 푸코의 작업이 될 것이다. 정치의 작동을 얘기해 온 여러 논자들 중 특별히 푸코를 상대하는 까닭은, 그가 제시한 '근대의 국가가 수행하는 근대 정치의 특징으로서의 생명정치'가 그 자체 생산 양식과 별도의 역학 속에서 설명되어 온 유력한, 그러나 '자율적인 정치' 이론이라는 점, 그가 주목한 '생명을 관리하는 실천과 전략의

총체로서의 생명정치'가 자본주의의 내적 요구를 현상학적 수준에서 잘 파악하고 있기에, 그 맥락이 마르크스주의적 견지에서 보정된다면 보다 수월하게 국가와 자본의 관계 및 자본주의 내에서의 국가의 기능에 대한 일원론적 설명을 제시하는 도구가 될 것이라는 점에서 기인한다.

국가와 자본주의, 혹은 정치와 경제?:
근대 국민 국가의 축으로서의 사회 계약과 언어

생산이 멈추면 어떤 일이 벌어질지는 삼척동자도 안다고 말했던 마르크스를 따라, 국가가 정지하는 상황을 가정해 보자. 국가가 멈추면 과연 어떤 일이 벌어질까? 간단한 사고 실험을 통해서도 국가가 법을 통하여 강제하고 보장하는 사유 재산 제도와 현재의 생산관계가 매 순간 관철되지 않는다면 자본주의적 생산은 불가능해지며, 자본 관계의 재생산이 위기에 처한다는 사실을 알 수 있다. 현재의 생산관계와 그로부터 파생되는 온갖 계쟁들을 처리할 국가의 보장이 없을 때, 세계 도처의 작업장과 일상적 공간들에서 벌어질 소요에 관해 생각해 보라. 이미 국가에 대한 공공선(common good) 이론 자체가 자본주의적 사회 질서의 대두에서 근대 국가의 필요성이 대두된다는 점을 (형식적으로는 부정함에도 불구하고) 시인하고 있다. 공공선 이론의 핵심은 개개인의 물질 소유에 대한 욕구로 인한 무질서와 열정이 사회 계약 및 국가, 주권의 양도를 가능케 하며, 이렇게 성립된 국가의 질서는 공공의 선을 증진시키는 데에 이바지한다는 것이다. 정치의 자율성을 천명한 공공선 이론은 만인에 대한 만인의 투쟁이 벌어지는 자연 상태에서 사회 계약의 근간이 발

견된다고 주장하는 홉스, 로크 등의 정치 사상에서 대표적으로 찾아질 수 있다. 그들에게 '물질 소유에 대한 욕구'란 일종의 소여이고, '자연 상태'는 무질서와 동일시되며 이는 주권적 국가가 요청되는 논리적 전거가 되는데, 이때 이러한 '무질서'에 대한 이념 자체가 시민 사회, 시장 질서와 매개되어 있는 것이라는 점을 지적할 필요가 있다.

즉, 어째서 홉스와 로크에게 자연 상태(state of nature)란 만인에 의한 만인의 투쟁, 혹은 전쟁과 같은 상황으로 나타났을까? 어떤 법과 공동의 습속으로부터도 벗어나 '물질적 재화들에 대한 욕망을 가진 것으로 전제된, 한정된 자원을 둘러싼 투쟁을 준비하는 인간의 무리'는 어떻게 자연적인 것으로서 드러났을까? 여기서 홉스와 로크가 일종의 사고 실험으로 제시하는 공동성과 집단적 삶의 부재라는 극단적인 상황은 실은 그들의 창의적인 가정이라기보다는 이미 이들이 활동했던 17세기의 잉글랜드 왕국에 도래해 있던 실재의 단면으로 간주되어야 한다. 16세기 중반부터 노예 무역을 시작한 잉글랜드는 일찍이 13세기부터 진행되어 온 인클로저가 점차 심화되는 지역이자,[1] 이미 선대 제도를 비롯한 자본주의적 고용 관계를 도입한 바 있으며, 17세기 말 점차 상부 구조들을 제국적으로 재편하며 이어 산업 혁명이 태동한 지역으로 거듭날 만큼 성공적으로 자본주의적 시초 축적을 이뤄낸 장소로서, 주권의 범주에 포섭되

1. E. P. 톰프슨(Thompson), 『영국 노동 계급의 형성』(The Making of the English Working Class, 뉴욕: 판테온 북스[Pantheon Books], 1964년), 197~99 참조. 톰프슨은 여기서 18~19세기의 전환기에 걸쳐 생겨난 변화들—산업 혁명, 인구 증가, 집약화된 농업, 임노동 관계로의 장인의 흡수, 아동 및 여성 노동의 전유 등—을 개괄하며 봉건적 예속 관계로부터의 자유가 노동력의 새로운 예속의 조건이 되는 과정을 기술한다.

길 미묘하게 거부하는 도시적, 자본주의적 영역으로서의 '시민 사회'가 일찍 발달한 곳이기도 하다.[2] 이는 소위 '의회 민주주의', 근대적 부르주아 의회를 가동시키고 군주의 권한을 제한하는 변곡점이 되었던 **1688**년의 명예혁명에서 가장 극적으로 표명된다. 즉 그들의 시야에서 시민 사회의 등장 이전의 유기적인 집단적 삶은 점차 사라져 가고 있었고, 이런저런 물질적 욕구를 지닌 채 대립하는 개인들이 그 자리를 대신해 가고 있었던 것이다. 이는 사회 계약론자들의 회의주의에 깊이 흔적을 남겼으며 그들의 방법론과 테제를 조형해 내기에 이른다.[3] 이런 측면에서 공공선으로서의 국가를 조명하는 정치 이론 자체는 실정적인 수준에서 자본주의와 전혀 관련이 없지만, 시초 축적 단계의 초기 자본주의는 그들의 작업 전체에 걸쳐 어른거리고 있다.[4] 즉, 공공선 이론가들이 제출하게 되는 실정적인 정치 영역

2. 이러한 맥락에서 시민 사회의 이념은 "스스로가 특수한 인격으로서 저마다의 목적을 안고 있는 구체적인 인격이 욕구의 전체를 부둥켜안고 자연의 필연성과 자의로 엉켜 있는 나날을 살아가는 것, 이것이 시민 사회의 한쪽 원리이다"라는 헤겔의 표현에서 가장 명확히 표명된 바 있다. G. 헤겔, 『법철학』, 임석진 옮김 (파주: 한길사, **2008**년), 355를 참고하라. 많은 헤겔 연구자들이 지적하듯, 이때 이 '특수한 인격'들은 '부르주아적 주체'에 다름 아니다.

3. 널리 알려져 있듯 홉스의 방법상 특징은 정치에 대한 개념을 제안함에 있어 군주가 아니라 개인의 행동에서 출발하며, 세속화된 인간의 욕망을 정치 이론의 근간으로 삼는다는 점이다. 이때 일종의 자연으로 전제되고 있는 '세속화된 인간의 욕망'의 실체 및 그 가능 조건에 주목해야 한다.

4. 나는 여기서, 실정적인 수준에서는 어떤 제국주의의 흔적도 다루고 있지 않으나, 제국주의가 일궈 낸 식민지적 삶의 완전한 타자성 속에서 새롭게 형성된, 지각 불가능한 공간적 총체성에 대한 감각을 전달하고 있다는 점에서 버지니아 울프의 모더니즘 소설과 제국주의의 관계를 필연화한 제임슨의 작업에 빚지고 있다. 이에 대해서는 다음 글을 참고하라. 프레드릭 제임슨(Fredric Jameson), 「모더니즘과 제국주의」(Modernism and Imperialism), 『모더니스트 페이퍼』(The Modernist Paper, 뉴욕: 버소[Verso], 2007년).

에 대한 이론은 이미 자신을 초과하는 실재, 즉 특정한 자본 축적 과정에 매개되어 있는 것이다.

이렇게 근대적 '정치' 이론의 기원을 역사화하는 것은 자본주의 생산 양식 내에서 국가의 자리를 사고하고자 했던 여러 시도들을 평가하고, 새롭게 위치 지을 수 있는 유용한 준거점이 될 수 있다.[5] 그것은 국가의 자율성이 암묵적으로 기대고 있는 초월 불가능한 실재가 무엇인지 알려주기 때문이다. 가치 및 이윤 원리에 매개되기 시작한 사회적 관계가 바로 그것으로, 홉스를 비롯한 초기 정치 철학자들은 정치의 공간을 실체화하고자 했음에도 불구하고, 국가 성립의 논리적 당위를 설정함에 있어 이미 자본주의적 사회관계를 그들의 무의식으로 삼고 있다. 그런 점에서 이들의 작업은 정치를 자본주의 생산 양식 속에서 새롭게 맥락화하는 시도로서 이해할 수 있으며, 그런 한에서 사회 계약은 허상과 같은 것이 아니라 (자본주의하에서 객관적으로 타당한) 참이다. '시민 사회'의 다른 표현으로서의 무질서한 '자연 상태'는 공공선을 위해 통제되고 조절되어야 할 정치의 대상으로 여겨지지 않으면 안 되었기 때문이다. 여기서 국가는 시민 사회라는 자율화되어 가는 영역을 적절히 다루고, 계측하고, 관리하는 단위로서 요청되게 된다. 가정과 작업장의 분리가 자본주의의 특징인 것과 마찬가지로, 경제적 범주로서의 시민 사회에 조응하는 정치적 범주로서의 근대 국민 국가가 서로 돌이킬 수 없을 만큼 뚜렷이 분리되는, 정치와 경제

5. 나는 여기서 '마르크스주의의 위기'라는 배경 속에서 **1960~80**년대를 수놓은 영국의 구조주의 국가론과 미국의 기능주의적 국가론, 독일의 국가 도출론 등을 염두에 두고 있다. 이들을 일일이 검토하는 것은 본 작업의 목적이 아니지만, 작업이 상론됨에 따라 이들에 대한 입장도 간접적으로 상론될 것이다.

의 자본주의적 분할이 발생하는 것이 바로 이 지점이다.[6] 자본주의가 바로 이와 같은 분할 위에 서 있다는 점을 망각한 채, 각 영역이 자율적으로 현상하는 그 표층에만 주목할 경우 우리는 독자적이고 실정적인 영역으로서 '경제(학)'와 '정치(학)'라는 별개의 범주를 갖게 되나, 이는 경제와 정치가 자본주의적 총체성 내에서 모순적 통일을 이루고 있다는 사실을 놓치는 물화된 사고로 귀결된다.[7]

더불어 자본주의적 발전의 과정에서 '정치'를 가동시키기 위해 문화의 제 영역이 어떻게 전개되었는지 살피기 좋은 사례는 언어일 것이다. 적잖은 현대 유럽어는 자본주의적 발전에 맞춰 성립되었다. 예컨대 16세기 루터의 종교 개혁을 통해 라틴어로 된 성경이 중동부와 상부 독일어로 번역되는 과정은 교황과 성직자들의 권력을 일반 언어를 통해 세속화, 평준화시키는 과정이었고, 이는 수많은 독일어 방언의 각축 사이에서 고지 독

6. 물론 경제와 정치가 분리 불가했던 과거의 모델은 일정한 권역을 통치하는 영주 소유의 장원 내에서 생산이 이루어졌던 유럽의 봉건제를 기준으로 해야 잘 이해될 수 있기에, 아시아적 생산 양식하에서 경제와 정치의 위상 관계는 따로 분석되어야 할 쟁점일 것이다. 그러나 전 세계가 자본주의 가치 사슬 속에서 국제 노동 분업에 참여하고 있는 현재의 시점에서, 근대 국민 국가의 특징적인 조건인 경제와 정치의 명백한 기능적 분리는 전 세계의 지역을 망라하여 적용 및 관철되고 있다고 하겠다. 요컨대 '국민'이라는 인구학적 대상을 다스리고, 개개인에 시민권을 부여하며 선거를 통해 국회를 구성하고, 결정적으로, 다른 어떤 국가의 모델이 그랬던 것보다 경제 영역을 세심하게 조율하는 정치를 실행하는 단위로서의 국민 국가를 채택하고 있지 않은 곳은 없다.

7. 토대와 상부 구조라는 이항은 경제 결정론과 기계적 유물론이 가미된 일종의 편향적인 과론이라기보다, 총체로서의 생산 양식이 지니는 변증법적이고 상호 교통적인 매개를 구성한다. 토대(생산력과 생산관계)라는, 근본적으로 불안정한 축이 자신의 모순을 해결하기 위해 필연적으로 그에 조응하는 상부 구조적 형태 및 상부 구조상의 조정을 요청한다면, 정치야말로 개입의 공간이 될 수 있을 것이다. 이는 서브프라임 모기지 사태 당시 미국 정부가 보여 준 천문학적인 구제 금융에서 단적으로 드러난다.

일어(**high German**)를 오늘날 독일의 표준어로 삼는 계기가 된다.[8] 이러한 일반 표준어의 성립은 그 자체로 프랑스 혁명의 『인간과 시민의 권리선언』(**1789년**)에서 전개된 인간의 균질화 작업의 예비 작업에 가까운데, 인권 선언이 인간 권리의 보편성을 천명하며 앙시앵 레짐에 대한 부르주아적 헤게모니를 관철시키는 것이었다면, 루터의 성경은 그에 앞서 언어의 보편성을 천명함으로써 특권적 언어라는 앙시앵 레짐의 강한 고리를 타격하는 것이었기 때문이다. 이와 같은 보편성의 실행이 '(근대적) 국민의 동일성'의 형성 과정이기도 하다는 점은 프랑스 혁명과 함께 기획된 언어의 단일화 및 도량형의 통일에서 또한 극적으로 드러난다. 자코뱅은 집권과 동시에 언어를 통일하는 데에 큰 관심을 기울였으며, 켈트어와 로망스어, 라틴어 등의 여러 어족으로 나뉘어 있던 다양한 프랑스어를 베르사유 궁정의 언어이기도 했던 파리 지역의 언어로 통일시켰다.[9] 이어 그들은 지구의 자오선을 기준으로 척도를 설정한 미터법을 재정하여, 그 객관성과 보편성으로 말미암아 일부 국가를 제외하고 이내 전 세계가 채택하게 될 도량형을 제안하기에 이른다.[10]

근대의 여명기에, 어째서 언어와 도량형은 통일되어야 했을까? 이는 앙시앵 레짐을 청산하고 정치의 영역을 정비하며, 부르주아적 세력 관계의 우위를 관철하기 위한 시도와 관련된다.

8. 루스 듀허스트(Ruth L. Dewhurst), 「루터의 유산」(The Legacy of Luther: National Identity and State Building in Early Nineteenth-Century Germany, 학위 논문, 애틀랜타: 조지아 주립대학교, 2013년), 21~33 참고.

9. 에프라임 님니(Ephraim Nimni), 『마르크스주의와 민족주의』(Marxism and Nationalism: Theoretical Origins of a Political Crisis, 런던: 플루토 프레스[Pluto Press], 1991년), 18~22 참고.

10. M. E. 힘버트(Himbert), 「도량형의 역사」(A Brief History of Measurement), 『유럽 물리학회지 특별 주제』(The European Physical Journal Special Topics) 172권(2009년), 28~30 참고.

지방의 장원 및 영지마다 사용하고 있었던 각이한 도량과 방언
들은 인격적 예속에 근거한 봉건적 잔재의 온상이었고, 이를 척
결하기 위해 다양한 권역의 봉건제와 구습을 계량화하고 동질
화할 것이 요구되었던 것이다. 근대 국민 국가의 정치적 통일
성과 언어적 통일성 사이의 내적 연관은 바로 이 지점에 자리한
다. 달리 말해, 가용한 노동 인구의 원활한 보급과 상이한 산업
부문들의 상호적 결속의 과정에서 언어적 단일화와 도량형 통
일에의 요구가 있다. 더불어 원활한 자본 축적을 보조하고, 자
본 관계를 효율적으로 관리하고 재생산하기 위해, 국가는 중앙
집권적이지 않으면 안 되었으며, 일정한 권역 내의 총체성과 보
편성을 요구했던 것이다: 부르주아적 생산의 관철 및 통일적인
사회 재생산을 위한 총체성/보편성. 그런 점에서 이 시기 프랑
스에서 표명된 언어와 도량형의 통일은 그 자체 자본의 운동을
예비하며, 각 지역의 봉건 귀족들의 힘을 약화시키고, 길드, 수
도원, 교회, 자치 도시 등으로 분산된 권력을 회수하여 중앙 집
권적 행정을 가능케 하는 것이었다.

 각 사회마다 정도와 시기의 차이는 있으나,[11] 대략 이와 같은
모델을 거쳐 이뤄진 앙시앵 레짐의 청산 이후 통일된 지평 내에
서, 집합적 덩어리로서의 인간은 '신민'이라는 이름을 버리고
국민 국가의 대상으로서의 '국민'으로 호명되게 된다. 이는 언
어(국어) 및 역사(국사)에 대한 의무적인 교육과 더불어, 단일
한 도량형을 비롯한 사회 전반의 동질성과 함께 체계적인 정책

11. 예컨대 영국의 경우 앙시앵 레짐의 청산은 명예혁명(1688년)이후 100여 년이 지난 18
세기 후반에 이르러서야 중앙 집권적인 근대적 국가 장치의 부상과 함께 시작된다. 이에 대
해서는 하이데 게르스텐베르거(Heide Gerstenberger), 『비인격적 권력』(Impersonal Power:
History and Theory of the Bourgeois State, 보스턴: 브릴[Brill], 2007년), 277 참고.

과 제도들을 통한 통일적인 국가적 문화를 성립시키는 것과 함께 이뤄진다.[12] 여기서 일종의 범주로서의 국민은, 마치 자본가와 노동자가 '경제'라는 표층에서 인격화된 군상이듯, 물화된 '정치' 영역에 자리하는 표층의 단위이자, 필연적인 가상이다. 이 객관적으로 타당한 범주로서의 '국민'은 오늘날 국가의 작동에 있어 매우 중요한데, 그것의 정책적, 기술적(**technical**) 측면이 바로 푸코가 분석한 바 있는 '인구'이기 때문이다.

인구의 거울상으로서의 국민,
재생산의 담지자로서의 국가

이런 견지에서, 본 장에서는 푸코 국가론의 핵심적인 대상, 즉 인구와 생명정치라는 개념을 마르크스주의적 시각에서 분석해 보고자 한다. 이를 위한 방법론으로 전제되는 것은 일찍이 독일의 국가 도출 논쟁을 통해 드러난 접근으로서, 국가의 형태와 그 전개를 분석함에 있어 결정적으로 고려되어야 할 것은 자본 축적의 과정에 다름 아니라는 것이다.[13]

12. 베네딕트 앤더슨이 정의한바, "... 제한되고 주권을 가진 것으로 상상되는 정치 공동체"로서의 민족에 대한 개념은 곧 영토적 권역 내의 국가 체계로서 규정되는 '국민'에도 마찬가지로 적용될 수 있을 것이다. 혹자는 '**national state**'를 국민 국가로, '**nation state**'를 민족 국가로 번역하기도 하며, 일부 논자들은 '**nation**'에 대응하는 적합한 한글 번역어가 없다는 이유로 '네이션 스테이트'로 음차하여 제안하기도 한다.

13. 국가 도출론의 기본적인 입장은, 국가는 실정화된 영역으로서 경험적으로 파악되어선 안 되며, 자본주의 생산 양식의 내적 모순에서 그 기능이 도출된 것으로 간주해야 한다는 것이다. 국가 도출론자들의 주장에 관해서는 다음을 참고. 존 홀러웨이, 솔 피치오토 엮음, 『국가와 자본』, 김정현 옮김 (서울: 청사, 1985년). 특히 이 책에 수록된 요아힘 히르슈(**Joachim Hirsch**)의 작업을 참고하라. 한편 좌파가 집권한 예외적인 사례를 제외하면 식민지를 경험한 대부분의 남반구 국가들에서 관료적 권위주의 체제가 번성했다는 것은 특정한 자본 축적의 조건과 국가 형태 간에 강력한 인과 관계가 있음을 시사해 준다.

푸코에 따르면 인구(population)는 직접적으로 주권의 명령이 적용되는 신민과 같이 "주권자의 행위가 미치는 어떤 물체, 주권자와 마주하고 있는 물체가 아니"며,[14] 그와 직접적으로 관계하지는 않는 계산, 분석, 고찰 등을 통해 그것에 영향을 줄 수 있는 변수들로서 가닿을 수 있는 어떤 단위이다. 또한 인구는 욕망을 지닌 것으로 가정되는 소여인데, 이때 욕망은 억압되거나 금지되는 것이라기보다 장려되고 조절되며 적절히 배치되어야 할 자연에 가까운 것으로 조명된다. 인구에 관한 한 이 욕망의 자연성과 자생성은 결정적인데, 왜냐하면 이러한 소여야말로 시민 사회 내부에서 스스로 제 욕구를 충족시키고자 행위하는 개인 혹은 부르주아 주체의 등장을 표지하며, 홉스와 로크를 비롯한 사회 계약론자들이 '국가'를 요청하는 근거가 되기 때문이다. 이어 푸코는 인구에 대한 '통치'를 주문하는 식의 사유가 프랑수아 케네를 비롯하여 18세기 중농주의자들의 작업에서 정제된 형태로 나타난다고 간주한다.[15] 그들은 통화의 흐름에 대한 조절, 수출과 수입에 대한 조절과 같은 세심한 통치의 기예를 작동시킴에 있어 언제나 '인구'를 염두에 두었다. 그에 따르면 인구는 이런저런 상이한 환경 속에 놓인 법 권리적 주체와 구별되며, 근대의 권력으로서 통치성이 상대하는 대상이 된다.

여기서 우리가 발견하는 것은, 권력이 행사되는 완전히 새로운 단위의 발생이자, 권력 형태의 점진적이지만 대대적인 전환이다. 즉, 인구란 근대 국가가 인간을 상상하는 독특한 종류의

14. 미셸 푸코, 『안전, 영토, 인구』, 오트르망 옮김(서울: 난장, 2011년), 113.

15. 푸코, 『안전, 영토, 인구』, 113~17.

인식이자 단위인 것이다. 이와 같은 '인구'를 축으로서 가능해지는 것이 바로 죽게 하고 살게 내버려 두는 군주의 군림이 아닌, 살게 하고 죽게 내버려 두는 바의 근대 국가의 생명정치로서, 이러한 정치적 전환하에서 인간은 생명체의 집적으로 현상하게 되고, 권력은 생명으로 환원된 어떤 추상적인 인간의 집합을 표적으로 삼게 된다. 인구의 출현은 바로 그에 조응하는 (푸코가 '안전장치'라 부른 바의) 근대적 국가 장치의 부상을 암시하며, 이는 곧 자본주의에 종별적인 '생산과 재생산의 분화'를 예증한다. 푸코는 사회 재생산 기능에 국가의 역할을 할당하는 것에 비판적이었고,[16] 따라서 인구의 위상과 의미를 생산 양식이라는 범주 내에서 철저히 역사화하는 데에 실패했으나, '인구'라는 대상을 '정치 경제학적 지식'을 통하여 '안전장치'라는 수단으로 '통치'하는 정치의 출현으로서 그의 '생명정치'론의 실체는 결국 재생산에 대한 자본의 요구로서 파악되지 않으면 온전한 것이 되지 못한다. 반대로 말하자면, 푸코의 생명정치가 마르크스의 추상 노동을 축으로 맥락화될 경우, 그것은 그동안 마르크스주의 내부에서 베일에 가려져 있던 국가의 역할을 생산적으로 규명하는 역할을 할 수도 있을 것이다.

요컨대 인구에 대한 이론적 정립 내지 인구에 대한 전례 없는 고찰이 국민 국가의 형성기였던 **17~18**세기에 이뤄진 것은 우연이 아니다. '인구'란 그 자체 모종의 총체성을 전제하는 개념이다. 이는 수직적으로 계열화된 전근대적 신분제와 인구가 양립할 수 없음을 의미한다. 이 범주 속에서 인간은 여러 구체적인 특성들을 소거당한 채, 생명을 가진 개체로서 환원되며,

16. 푸코, 『안전, 영토, 인구』, **163~64**.

투명하게 계측될 것을 요구받는다. 이러한 인구의 특징은 사망률표, 출생률표, 출산율표 등 당대 관료들의 보고서에서 뚜렷하게 나타난 바 있다. 그런 점에서 인구가 성립되는 과정은 현실의 여러 각이한 인간들이 국민이라는 총체적인 기표하에 호명되는 과정과 동시적으로 이뤄진다. 어떤 인구의 소속을 명확히 하는 데에 있어 국민이라는 대상은 필수적이고, 이어 국가의 영토에 대한 체계적 파악이 중요해지기 때문이다. 즉, 인구에 대한 파악은 그 본질상 인구를 일정한 권역 내에 정착시켜, 해당 인구가 산개해 있는 특정한 권역을 명확히 할 것을 요구한다: 달리 말해 '인구'를 구체적으로 작동 가능한 이념으로 다듬어 내는 데에는 필연적으로 국가와 국민이라는 항이 요청되었던 것이다.

그리하여 이 시기 성립된 베스트팔렌 조약(1648년)은 유럽에서 형성된 최초의 국제법으로서, 각국의 법적 동등함과 침범 불가한 내정권, 국가들 사이의 지리적 경계를 명시했다. 국가 간 권역을 명확히 성문화하는 법이 17세기 중엽에 형성되었다는 사실은 무엇을 말해 주는가? 이 조약이 성립되기 이전까지는 '국제'라고 할 법한 국가 간의 체계적인 권역이 나뉘지 않았다는 점은 무엇을 말해 주는가? 정치를 인구의 조절과 배치에 가까운 것으로 상상하기 시작한 중상주의자들의 작업이 이 조약과 동 시기 17세기 전반에 걸쳐 나타났다는 점은 무엇을 말해 주는가? 그것은 영토에 대한 구획, 국가적 단위의 분화, 국민과 인구의 부상이 동시에 전면화되고 있는 어떤 분수령이다. 여기서 가시화된 국가 간 체계는 동 시기 중상주의의 '(국가에 의한) 무역 독점'에 대한 요구에서도 이미 드러나고 있는

바, 중상주의의 이념은 식민지에 대한 개척과 '부'의 집중적인 권역을 확립하기 위해 화폐의 흐름을 국가적 영토 내부로 제한해야 했고, 따라서 '국가'와 '영토'의 구획을 명확히 해야만 했다. 베스트팔렌 조약은 바로 이와 같은 맥락 위에서 성립된 것으로, 역사상 가장 뚜렷한 형태로 등장한 (국민 국가 간의) 국가 체계를 등장시키는 배경이 되는 것이다. 달리 표현하자면 그것은 모더니티의 한 중대한 부분으로서 자본주의적 상부 구조의 맹아의 발생이자, 시초 축적 시기의 자본주의에서 재생산 영역(및 그 총괄자로서의 국가와 그 내용)이 분화되어 가는 과정 자체인 것이다.[17]

이것은 자본주의적 물화의 과정이라 할 법한 것으로, 경제와 정치가 여타의 사회적 삶과 독립된 별도의 단위로 성립되어 가는 과정과 관련이 있다. 생산과 재생산의 분리, 혹은 근대 국민 국가의 출현을 추동하는 결정적인 작인은 이윤 원리 혹은 이윤율의 성립이다. 자본주의는 노동의 내적 분할을 허용할 만큼의 방대한 인간의 집적을 요구하며, 이는 곧 '인구'라는 생명의 집합적 단위와 그를 매개할 국민 국가에 대한 요청으로 가시화된다. 여기서 국민-인구에 대한 고려는 생산성을 일정 규모로 유지하기 위한 필요조건이자 임금을 낮게 유지함으로써 획득되는 잉여 가치의 크기에 결정적이며, 사적 자본들의 각축에 따른 무정부성과 사회의 공백을 해소하고 이완하는 데에 필요한 요소다. 즉 그것은 재생산 영역 전반에 투여될 세수 확보를 위

17. 근대 국가는 이와 같이 체계적으로 구획된 영토 내에서 국민을 형성한 이후, 여러 군주들 사이의 산발적인 정복이 아니라, 본격적인 자본주의적 국가 간 체계하의 경쟁으로 돌입하게 된다. 국가를 일종의 합목적성을 가진 체계로서 이해한다면, 그것은 바로 국민 국가와 더불어 가장 높은 수준에서 완성되었다고 해도 좋을 것이다.

해 필수적이고, 노동력의 절대적이고 안정적인 확충에 있어서
도 중요하다. "인구의 부, 수명, 건강 등을 증진시키는 것"을 목
표로 하여,[18] 다양한 안전장치들을 통해 출산, 보육, 교육, 보건
등에 개입함으로써 일국 내 총자본의 크고 작은 위기를 돌파하
는 데에 기여하는 재생산 장치의 총체로서의 근대 국민 국가가
자율적인 단위로서 나타나는 데에는 이와 같은 자본주의적 조
건들과, 그 축으로서의 이윤율이 있는 것이다. 결국 생명의 총
체로 환원된 인간의 집합으로서 '인구'를 대상으로 갖는 생명
정치의 내용이란 사적 자본이 지닌 결여와 공백을 보완하고,
사적 자본의 운동을 안정적으로 완성시켜 내는 재생산 기능으
로 수렴한다.[19]

　달리 말해, 인간들의 총체적 삶의 연관 체계로서의 '사회'로
부터 분리된, 사회를 대상으로 갖는 국민 국가(특유의 중앙 집
권적 구조를 통해 국민과 영토 및 인구 조절 관리에 관여하는)
의 출현은, 정확히 자본 관계의 빈 부분에 대한 보충으로서 나
타날 수밖에 없는데, 이는 국가의 형식이 자본주의의 존속 가
능한 재생산을 보충하기 위해서, (시민) 사회 제반을 관리하는
형태를 띠기 때문이다. 이 지점에서 우리는 국가에 대한 푸코의
현상학적 관찰을 지탱하는 배면을 마주한다. 즉, 죽게 하고 살
게 내버려 두는 전근대의 군주적 권력과 달리 근대 국가는 '살

18. 푸코, 『안전, 영토, 인구』, 159.
19. 19세기에 프랑스를 필두로 유럽 전역에 확립되기 시작한 '사회 보장 제도'가 1848년
의 노동자들의 봉기 이후로 가시화된 공화주의의 내적 모순을 봉합하는 시도로서 성립된 것
임을 논증하는 동즐로의 작업은 근대 국민 국가를 재생산 장치로서 조명할 수 있는 좋은 사례
를 제공한다. 그러나 보다 정확히 하자면, '사회 보장의 발명'은 공화주의의 내적 모순의 결
과라기보다는 자본주의의 내적 모순의 귀결일 것이다. 이에 대해서는 다음을 참고하라. 자크
동즐로, 『사회 보장의 발명』, 주형일 옮김(서울: 동문선, 2005년).

게 하고' 죽게 내버려 둔다는 표현으로 푸코가 포착하고자 했던 '통치'의 실체는 우연히 그러한 모습을 취하게 된 것이 아니다.[20] 푸코가 주목한 통치성의 전환, 생명정치는 사적 자본의 기능 조건의 한계 너머에 있는 인구 개개의 '삶의 재생산에의 요구'가 없이는 성립 불가능하며, 이는 자본의 제 요구로부터 다소간 자율화된 국가의 모습 및 형태의 중핵을 이룬다. 그런 한에서 푸코가 찾은 것은 아감벤과 같은 논자들이 오해하듯, 새로운 정치의 이론, 자율화된 권력의 체계가 아니라, 자본주의적 재생산 체계의 단면이다.[21] 근본적으로 이윤 원리에 추동된 개별 자본들의 각축과 경쟁, 분업에 따라 복잡화된 자본주의적 생산은 인간 각 개체의 삶, 재생산을 책임질 수 없기에, 그 결여의 보충물로서 강력한 재생산 단위를 요청하며, 오늘날의 국민 국가-사회와 인구를 자신의 대상으로 삼는 국가 형태를 규정해 내는 것이다. 이 관계에서 국민 국가의 소명은 (자본에 매개된) 사회의 재생산이며, 생산에서의 분업과 기아, 도농 격차, 산업 재해 등의 경쟁의 효과를 자동적으로 처리하려 진력한다. 추상화된 관리의 단위로서 '인구'는 총체적인 재생산을 위해 필연적인 단위가 된다. 이렇게 발명된 인간에 대한 국가의 상상 및

20. '생명'을 자신의 관리 대상으로 삼는 통치성의 성립은 일견 마르크스의 작업과 전혀 관련이 없는 것처럼 보이지만, 마르크스적 문제의식 속에서만 뚜렷하게 그 함의를 드러낸다. 푸코를 이해한다는 것은 단순히 그의 작업 체계를 이해하는 것이 아니다. 그것은 그의 작업이 어떤 조건 속에서 필연되는지를 이해하는 것이다.

21. 반면 아감벤은 '생명정치'의 개념을 근대 국민 국가 내에서 역사적으로 맥락화시키지 않고, 주권 일반이 전제하는 분할과 배제에 근거한 '예외 상태'로서 초역사화함으로써 실체화된 정치 이론으로 다듬어 낸다. 그러나 이는 생명정치가 자본주의 비판에서 의미할 수 있는 잠재력을 뭉툭하게 하는 피상적인 시도에 가깝다. 이에 대해서는 다음을 참고. 조르조 아감벤, 『호모 사케르: 주권권력과 벌거벗은 생명』, 박진우 옮김(서울: 새물결, 2008년).

정책과 통제의 작동이 이른바 '생명정치'의 본질이다. 그런 점에서 생명정치는 이윤 원리의 보충물이자, 논리적 등가물로서의 위상을 갖는다.

상기한 진술은 근대 국민 국가를 재생산 장치의 총체로서 이해해야 하는 이유에 관해 말해 준다. 국가라는 것을 파악하기 위해 고려되어야 할 가장 결정적인 항은 무엇인가? 정부? 군대? 경찰? 의회? 법원? 시민 사회? 이는 사적 생산의 부문들에서 가장 결정적인 역할을 수행하는 것이 어느 산업 부문인지를 묻는 것과 유사하다. 산업 자본? 토지 자본? 상업 자본? 대부 자본? 정답은 그 모두가 가치 실현과 이윤율을 중심으로 유기적으로 조직된 체계라는 것이다. 따라서 우리는 국가를 사유함에 있어, 영토, 주권, 인구, 국민, 장치 등의 그 요소들 모두를 어떤 체계의 동일한 지평 속에서 고려해야 한다: 즉 근대 국민 국가는 자본 관계의 재생산과 더불어 사회의 재생산을 목표로 조직된, 행정, 입법, 사법의 권력과 그 장치들을 동반하는 총체적 체계이다. 이 체계는 자본주의의 제1명령, 잉여 가치의 생산이라는 축에 조응하여, 잉여 가치의 생산과 실현을 조건 짓는 제도적, 법적 환경을 마련하고, 동시에 그것의 부작용과 사각지대를 보완한다.[22]

이런 맥락에서 근대 국민 국가의 기능은 대략 다음의 구조적

22. 기존의 다양한 국가론은 이 국가의 한계이자 축으로서의 재생산 기능을 강조하는 데에 실패했고, 결과적으로 실정적으로 분할되어 총체화되지 않는 국가의 기능들을 기계적으로 늘어놓거나(영국 경험주의 국가론), 생산의 논리에서 자동적으로 파생되고 그에 종속되는 부속물(고전적인 도구주의 국가론)로 간주하는 데에 머물 뿐이었다. 이는 자본주의의 기본적인 분할이 경제와 징치, 혹은 생산과 재생산의 체계적 구분을 통해 작동한다는 점을 놓쳤던 것이다.

틀 내부에서 행사된다: 이윤율의 관철이라는 대전제하에서, 인구를 대상으로 **(1)** <u>가치 실현의 보조</u>: 국제 무역에의 참가, 전쟁의 개시, 집회 및 시위의 통제와 진압, 중앙은행 금리 조절을 통한 경기 조정, 기업 활동 면세 혜택 및 보조금 지원, 노동력 가치를 효율성 임금 이하로 유지하기 위한 중재. **(2)** <u>사회 재생산</u>: **(A)** 사회 보장 시행: 국민연금, 건강/고용/산재/요양보험, 각종 정책 보조금 지원. **(B)** 사회 기반 시설 확충: 도로, 발전소, 학교, 보건소, 소방서, 경찰서, 병원 등 기본적인 기반 시설에 대한 투자와 관리. **(C)** 이데올로기적 기능: 사법 제도들과 그 법적 내용들의 관철, 공공 교육을 통한 주체화/사회화.

여기서 우리는 국가의 기능 및 역할, 자본 관계 속에서 국가에 부여되는 한계, 즉 그 자율성과 특수성에 대한 전모를 발견할 수 있다: 국가는 자신의 영토적 권역에 귀속된 자본 관계의 재생산이라는 한계 너머로 자신을 작동시키지 않는 것이다.[23] 일견 자본의 요구와 무관해 보이는—실업 급여와 연금, 사회 기반 시설의 확충, 주거 지원과 기초 생활 수급 등의 사회 복지에 이르는—국민 국가 고유의, 자율적인 기획들은 자본 관계를 성공적으로 재생산하는 한에서 그 운신의 폭을 지니려 한다.[24] 때

23. 자본 관계의 재생산이라는 틀에서 벗어나 생산의 조직 자체에 깊숙이 작용한 국가 모델의 역사적 사례는 바로 소련을 비롯한 현실 사회주의 국가들이다. 그러나 그 모델들은 애초에 사회 재생산의 영역을 초과하는 범주를 국가에 할당하는 것이었기 때문에 자본주의 세계 체계 내에서는 실패할 운명이었다. 그리고 우리는 덩샤오핑 이후의 중국, 김정은 이후의 북한 등을 보며 국가의 역할을 그 한계 너머로 밀어붙이고자 했던 역사적인 시도가 저물고 있음을 확인할 수 있다.

24. 이런 점에서 자본제-네이션-스테이트를 자본주의 고유의 규정적인 심급으로 셈한 고진의 파악은 옳다. 국가는 항상 다른 국가에 대하여 국가이기 때문에, 일국에서 국가를 지양하려고 해도 다른 국가가 있는 한 불가능하다는 것이다. 이에 대해서는 다음을 참고하라. 가라타니 고진, 『세계사의 구조』, 조영일 옮김(서울: 도서출판**b**, 2012년), 22~35.

로 국가가 파괴적인 방식으로 집약적인 폭력을 동원할 때조차 그것은 재생산 영역을 조정하려는 시도로서, 자본 관계의 성공적인 정비를 보조하는 한에서 이루어진다. 재개발 구역의 주민들에 대한 무자비한 진압은 그 일상적인 사례인데, 일정한 권역 내의 총자본은 그 자체로는 젠트리피케이션을 위한 강제 퇴거를 도모하는 데에 있어 무능하며, 언제나 그들이 속해 있는 국가가 내주는 활주로를 필요로 하기 때문이다. 특정한 영토적 권역 내의 총자본의 가치 실현을 보조하는 국가의 이러한 성격은 국제 관계에서도 선명하게 드러난다. 요컨대 16세기 중상주의에서의 국가 간 무역 독점 경쟁에서부터, 18세기 이후로 완전히 가시화된 제국주의 전쟁은 각국의 총자본의 활로를 개척하기 위한 국가의 시도를 보여 주며, 이는 오늘날에도 마찬가지로 적용되는 근대 국민 국가의 특징이다.

특히 국제 무역에서 우위를 점하려는 자본가들의 갖은 로비와 실천들은 보다 직접적으로 이윤율에 매개된 국가의 위상을 드러내는데, 이는 이윤율을 구성하는 제 요소들 중 국가가 개입할 수 있는 영역에 영향력을 행사하려는 경향으로 나타난다. 이윤율을 결정하는 변수들은 제품의 가격, 노동 강도, 노동 효율, 원료와 기계의 가격, 원료와 기계 사용량, 임금, 자본재의 가격, 설비 가동률, 자본재의 양 등으로서,[25] 국제 무역에서는 완제품이든 원료이든, 일차 소비재든 상대 국가의 제품 가격을 최대한 낮추고 자국의 제품 가격을 최대한 높임으로써 국내 총자본의

25. 이들의 역학 관계에 대해서는 새뮤얼 보울스, 리처드 에드워즈, 프랭크 루스벨트, 『자본주의 이해하기』, 최정규, 최민식, 이강국 옮김(서울: 후마니타스, 2009년), 333을 참조하라.

요구를 만족시킬 수 있다. 거래되는 상품이 무엇이냐에 따라 그 것이 다시 이윤율에 미치는 효과는 다양하며, 근대 국민 국가는 이 효과까지도 염두에 둔 채 무역에 임한다. 예컨대 그 대상이 생필품과 같은 것이라면 이를 가능한 한 낮은 가격에 들여옴으로써 국내 노동자들의 임금을 낮게 유지할 수 있고, 원료와 기계와 같은 설비의 경우에는 이를 싸게 들여옴으로써 상품 가격을 낮춰 이윤율 상승에 기여할 수 있는 것이다.

한편 위와 같은 사실은 자본의 한계를 규명해 주기도 한다. 즉 국가는 자본이 특정하고 구체적이며 지역적인 권역에 의존하며, 그 권역 각각이 허용하는 문화적, 사회적, 정치적 조건(우리가 으레 이데올로기라 불러 온 것)을 통해서만 기능할 수 있다는 사실에 대한 예증이다. 특정한 권역에 거주하는 공동체에 의해 형성되는 언어, 문화, 그들이 세계를 표상하는 방식, 그들이 서로 만들어 내는 관계의 배치, 그들이 집단적으로 만들어 낸 교통의 기반들을, 자본은 필요로 한다. 달리 말해, 자본이라는 자연 상태는 '사회 계약'에 따른 국가를 소환해야만 한다. 그런 점에서 제국주의가 각 민족 국가 내의, 각 민족 국가 간의 총자본의 요구에 기대어 인종적, 우생학적 이데올로기를 심화시켰다는 점, 결과적으로 승전국의 '국민 경제'에 이바지하며 각국 자본 세력의 관계 재조정을 위해 관철되었다는 점은 자본의 한계에 대해 시사하는 바가 크다. 즉 자본은 자신이 해결할 수 없는 문제들을 해결하기 위해 국가에 의지하고, 또 국가를 통해서만 유지될 수 있는 것이다. 재생산이 문제가 되는 지점, 생명정치가 문제가 되는 지점이 바로 이곳이다. 프랑스와 이탈리아, 영국, 독일을 비롯하여 전 세계적으로 **1960~70**년대에 (사

회) 재생산에 대한 질문과 국가에 대한 질문이, 서로 다른 맥락에서, 그러나 동시에 나타났다는 것은 우연이 아니다. 국가와 재생산은 자본주의 생산 양식이라는 '전체' 내부에서 필연적인 내적 인과 속에 놓여 있기 때문이다. 이는 분배 관계 규정을 생산의 관계 규정으로부터 도출하고, 생산의 효과로서 분배를 바라본 마르크스의 기획이 기본적으로 옳았음을, 그리고 그 속에 정치와 경제 사이의 관계를 규명할 단서가 있음을 예증한다. 요컨대 정치, 국가 혹은 재생산의 매개 장치는 이윤율의 구성적 외부라고 할 수 있다.

이런 측면에서 공공 부문의 축소와 재정 지출의 후퇴로 특징지어졌던 신자유주의적 구조 조정은 국가가 관장하는 재생산 범위를 하향시키려는 기획이지만, 결코 국가의 사회적 기능 전체를 마비시키는 데까지 나아갈 수 없었다. 그러한 구성적 외부가 없이는 자본주의는 곧바로 붕괴할 것이기 때문이다. 예컨대 '국가 역할의 축소'라는 표현이 무색하게, 신자유주의의 광풍에도 불구하고 1980년과 2000년 사이에 국가 재정에서 세금이 증가해 왔다는 사실은 잘 알려져 있지 않다.[26] 이렇듯 자본주의 생산 양식하의 국가는 본질적으로 생산으로부터 분리되어 물화된 재생산 기능을 떠맡는다. 그런 점에서 우리는 역사적 사회주의의 기획이, 모든 사적 생산을 재생산 장치 내부로 포섭함으로써 생산과 재생산의 이와 같은 분할을 발본적으로 폐지하려는 시도이기도 했다는 점을 알 수 있다. 그러나 소련이 결국 다른 자본주의 국가들과 세계 체계 속에서 경쟁해야만 했던 것은, 그리하여 군비 증강과 중국과의 국경 분쟁, 일당

26. 보울스, 에드워즈, 루스벨트, 『자본주의 이해하기』, 232 참조.

독재, 소수 민족 강제 이주, 생산성에 대한 집착으로 혁명의 이상으로부터 후퇴한 듯이 보였던 것은 스탈린 개인의 일탈 혹은 인간의 이기심에서 연원한 것이 아니라 세계 자본주의 체계 속에서 국민 국가라는 형태가 취하는 한계 때문이다. 즉 많은 이들이 현실 사회주의의 폐단 자체로 물화시켜 파악하는 '스탈린주의'는 바로 국민 국가의 제약 속에 놓인 사회주의 혁명의 객관인 조건이자 한계 그 이상도 이하도 아니다.[27] 그런 점에서 '레닌이 살아 있었더라면…?'과 같은 가정은 무의미하다. 국가 간 체계라는 형식은 자본주의의 중핵인바, 그 체계가 지양되지 않는 한 자본주의 생산 양식의 형식이 지양될 수는 없기 때문이다. 이는 광의의 물적 조건이자 총체로서의 자본주의 생산 양식의 내적 계기로서 근대 국민 국가가 성립되었다는 그 사실 자체에 입각한 진단이다.

구체적 노동과 추상적 노동, 혹은
인민과 인구라는 분할

그럼에도 국가가 완전히 닫힌 공간이 아니라는 사실을 이해하는 것이 중요하다. 국가는 그람시적 의미에서 헤게모니적 실천의 공간이 될 수 있다. 여러 한계에도 불구하고 20세기의 사회주의적 실험들이 증명했듯, 그것은 자신의 조건이 되는 토대의

27. 한편 자본가 계급도, 노동자 계급도, 혹은 우파도 좌파도 온전한 사회 재생산의 비전을 제시할 수 없는 정치의 위기 상황에서, 역설적으로 국가는 실정화된 단위로서 전면에 나선다. 국가의 위상을 전면화했던 보나파르티즘, 혹은 파시즘과 같은 대중 동원 체제는 자본주의 생산 양식 내에서 타율적인 자율성을 획득한 재생산 장치의 예증으로서, 사적 생산의 부실을 총체적으로 재조정하여 안정적인 자본 관계를 회복하려는 재생산 영역의 견인 시도 자체이다.

완강한 저항을 받는 와중에도 국가를 향한 개입과 전유가 없었다면 결코 만들어지지 않았을 형세를 만들어 낼 수 있다. 이는 부분적으로 근대 국민 국가가 인간의 삶에 필수적인 기초 행정과, 이윤에 매개된 한에서의 가치 실현 및 사회 재생산의 지휘 통제실이라는 모순된 기능을 수행하고 있다는 데에서 기인한다. 요컨대 근대 국민 국가는 인민들의 기초 행정을 담당하던 상호 원조 기구들의 기능을 대체해 왔다. 물론 이것은 단 한 번의 단절로 이뤄진 과정은 아니었으며, 대체로 다음과 같은 방식으로 전개되었다: **(1)** 자본주의 생산 양식이 침투한 곳은 어디에서나 전근대의 지역 공동체 중심의 상호 부조 체계의 해체가 이뤄졌고, **(2)** 여기서 발생하는 사회적 유대의 부재는 노동자, 농민의 반란과 소요를 가져왔으며, **(3)** 이는 수천 개의 상호 원조 기구의 범람으로 이어지고, **(4)** 결국 이 기능들을 흡수하는 근대 국민 국가의 체계가 등장하는 것이다.[28] 현재 세계의 모든 국가들이 나름의 방식으로 시행하고 있는 사회 보장은 바로 그 결과이다.[29] 공동체의 상호 부조 및 상호 원조 기구의 사회 재생산 기능이 점차 국가에 의해 전유되었던 것은 앞서 보았듯 필연적인 것으로, 이 기능의 이양과 전환은 근대 국민 국가의 필연적인 조건이다.

28. 이와 같은 전개는 유럽과 미국의 경우 역사적으로 참이며, 적잖은 남반구의 식민지들에도 해당될 것이다. 이에 대해서는 다음을 참고하라. 진 앨런(Jean Allen), 「조직적 유물론」(Organizational Materialism: Considerations on Contemporary Leftism), 『레프트 윈드』(The Left Wind), 2018년 3월 30일 자. 여기서 앨런은 유럽을 중심으로 19세기 전반에 걸쳐 상호 원조 기구가 범람했다가 이들이 20세기에 걸쳐 국가에 흡수되어 간 과정을 개괄하며, 동시대의 급진적 운동들이 국가에 압력을 넣는 정도의 역할로 자신의 역할을 제한하고 있는 상황을 비판적으로 분석한다.

29. 동즐로, 『사회 보장의 발명』.

상호 원조 기구들에서 근대 국민 국가로의 사회 재생산 기능의 위탁은 무엇을 의미하는가? 그것은 추상적 사회 재생산과 구체적 사회 재생산의 분할 이외에 다른 것이 아니다. 이는 자본주의하의 노동이 구체적 노동과 추상적 노동의 형태로, 자유에 대한 감각을 고양시키는 전일적인 실천으로서의 노동과 소외된 노동으로 분열된 채 동시에 수행되고 있는 것과 조응한다. 여기서 생산 과정을 통해 소요되는 노동은 사실상 하나임에도 불구하고, 사용 가치를 만들어 내는 구체적 노동과, 총노동으로 수렴되어 무차별한 인간 노동으로 셈해지는─교환 가치를 만들어 내는─추상적 노동은 서로 분리되어 하나의 노동 과정 속에 모순적으로 통일되어 있다. 마찬가지로 시민들의 삶에 필요한 교통수단을 관리하고, 물과 가스, 전기 등의 에너지를 공급하며, 양질의 교육을 제공하여 지적 격차를 줄이고, 궁지에 몰린 이들을 지원하는 근대 국민 국가의 기능은 구성원 개개인의 삶을 보호하는 구체적 사회 재생산과, 자본 관계의 재생산이라는 목적으로 수렴하며 '국민/인구'를 셈하는 추상적 사회 재생산으로 분열되어 있다.

즉, 물신주의의 현상학의 실체-가치를 생산하는 추상 노동으로 결속된 총체적인 매개의 체계는 그 속에서 수행되는 어떤 노동도 자신의 논리 속으로 끌어들인다. 토대의 수준에 근거하는 구체적 노동과 추상적 노동이라는 이 자본주의의 제1의 분할은 자신의 흔적을 상부 구조의 차원에서 재상연한다. 구체적 노동과 추상적 노동이 각각 사용 가치와 교환 가치의 모순으로 귀결되듯, 구체적 사회 재생산과 추상적 사회 재생산은 인민과 인구의 분할로 귀결된다. 가치를 만들어 내는 추상 노동은 자연

과 인간의 신진대사 행위를 매개하는 실천으로서의 노동을 소외시키는 원천이자 그 소외의 표현이며, 인구는 인간 스스로의 삶을 재생산하는 실천으로서의 생**(life)**과 정치를 소외시키는 원천이자 표현이다. 추상 노동이 총노동으로 수렴된 무차별한 인간 노동의 지출이라면, 인구는 정확히 그와 동일한 논리에 의해 총인간으로 수렴된 무차별한 인간 삶의 환원이며, 이것이 바로 생명정치의 실체라고 할 수 있다. 그리고 양자—추상 노동과 인구—는 정확히 서로를 비추며, 서로에 의지하고, 마치 연결된 원자처럼 서로 조응하는 쾌적을 지니고 있다. 이 분할 속에서 현실의 인민은 단순히 인구의 표현으로 간주된다. 스스로의 삶의 환경과 사회적 관계를 결정할 정치적 주체이자, 이데올로기적 차원으로 환원 불가능한 틈으로서의 인민은 인구로 셈해지는 순간 어떤 실천과 결정으로부터도 벗어난다. 이러한 추상적 사회 재생산과 인구의 논리는 강제 이주, 강제 퇴거라는 폭력적인 형태에서부터, 주민 등록을 통한 시민권의 배타적 부여, 출산 장려 캠페인, 금연 캠페인, 선별적 복지, 여론 조사, 징집 검사에 이르는 느슨한 정책적 양태 전반을 아우른다.

그런 점에서 코로나**19** 팬데믹 국면을 염두에 둔 채 민주적이고 급진적인 생명정치의 가능성을 역설하는 논의들은, 생명정치를 철저히 역사화시키지 못한 피상적인 이해에서 비롯된 것이다.[30] 생명정치는 이미 인민과 인구의 분리, 인민에 대한 인구

30. 가령 다음의 글을 보라. 파나요티스 소티리스**(Panagiotis Sotiris)**, 「아감벤에 반대하며」**(Against Agamben: Is a Democratic Biopolitics Possible?)**, 『크리티컬 리걸 싱킹』**(Critical Legal Thinking)**, **2020**년 3월 **14**일 자. 이 글은 코로나에 대한 각국의 방역 대응을 두고, 벌거벗은 생명을 만들어 내는 예외 상태를 항구화시키려는 전체주의적 욕망이라 비판하는 아감벤에 맞서 아래로부터의 생명정치의 가능성을 타진한다. 허나 소티리스의 기본적인 논조가 타

의 우위를 표현하는 개념인 것이다. 달리 표현하자면, '급진적인 생명정치'란 '급진적인 추상 노동'과 같이 이율배반적인 이름이다. 생명정치란 엄밀한 의미에서 근대 국민 국가 특유의 기관, 제도, 실천, 인식, 전략과, 그 기예들이 인간을 매개하고 관리하는 방식이며, 인구를 대상으로 한다. 따라서 그것은 추상적 사회 재생산의 요체이다. 문제는 생명정치 자체의 폐지이며, 이는 국가의 지양, 현재 자본 관계의 지양을 통해서만 도달될 수 있다. 결국 구체적 사회 재생산과 추상적 사회 재생산,[31] 즉 구체적인 생명의 자기 배려(self-care)와 추상적인 생명의 피통치성의 이러한 모순적 결합은 자본주의하에서 국민 국가를 매개하여 인간의 모습이 나타나는 객관적인 형식이다. 이런 맥락에서 근대 국민 국가는 인민과 인구의 분리를 통해 작동하며, 인민에 대한 인구의 지배를 관철시킨다. 낱낱의 생명으로 환원되어 계측, 분석, 고찰의 단위로 셈해진 대상화된 인간의 무리로서의 인구는 구체적 노동에 대한 추상적 노동의 지배 과정의 거울상인 것이다.[32] 과거 국가 도출론자들이 강조하고 파악하고

당함에도 불구하고, 그 역시 생명정치를 인구 전반에 대한 역사적인 정치 형식으로 파악하지 못한 채 '좁은 의미의 생명 과정을 중재하는 정치' 정도로 협소화하고 있다.

31. 추상적 사회 재생산이란 결국 생명정치를 통한 인구의 관리에 해당하며, 구체적 사회 재생산이란 각 인간이 자신의 신진 대사, 삶 자체를 조절하는 과정에 해당한다. 자본주의에서 구체적 사회 재생산은 국가의 기능으로 인해 추상적 사회 재생산에 매개됨으로써만 이뤄진다. 자본주의가 추상 노동에 의한 구체 노동의 분할을 특징으로 한다면, 그것은 다른 한편으로 추상적 사회 재생산과 구체적 사회 재생산의 분할을 특징으로 하는 것이다.

32. 이러한 모순이 가장 선명하게 드러난 역사적 사례는 나치즘이다. 알다시피 나치즘의 수용소와 홀로코스트는 국가의 대상으로 객체화된 인간의 상태를 그 한계 끝까지 구체화하는 것을 특징으로 한다. 인민과 인구의 이러한 분리야말로 집단 학살 뒤에, 그들의 건강에 대한 편집증적 집착의 이면에 놓여 있는 논리였던 것이다. 그러나 이는 아감벤이 파악하듯, 실체화된 주권 권력의 작용에 의한 것이 아니라, 자본주의적 분할에 근거한 역사적 현상이다.

자 했던 국가 내부의 모순은, 정확히 이 분할 위에서 작동하고 있는 국가 형식 자체에서 파악되어야 한다.

그러나 실로 근대 국민 국가가 전유하는 재생산이란 위와 같은 모순 내의 통일을 이루고 있는바, 이 모순은 조직화된 정치 세력이 개입하는 한에서, 북한의 무상 주거 제도에서부터 쿠바의 의료에 이르는 역사적 사회주의의 여러 흔적들이 보여 주듯, 진귀한 장치로서 지양될 수도 있을 것이다. 생명정치는 인구라는 총체 내의 여러 부분들을 갖지만, 전체를 갖지 않는다. 달리 말해, '인구'에서 전제되고 있는 '총인간으로의 무차별한 환원'은 이런저런 생명의 부분들로 분할 가능하지만, 그와 같은 부분으로 환원 불가한 인간 자체를 셈하지는 못한다. 계측 불가한, 인간이라는 인간이야말로 전체인바, 역사적 사회주의 국가들의 보편적 주거, 의료, 교육 등은 이미 인구의 논리를 초과한 어떤 인간의 모습에 대한 실마리를 제공하는 것이다. 강조하건대 인구를 단순히 수량화, 수치화된 인간 집합으로 파악하지 않고, 푸코가 그 현상학적 수준에서 잘 파악했듯 이런저런 관리와 조절, 배치의 실천 및 장치들 속에서 이해되고 드러나는 인간의 형상으로 이해할 필요가 있다. 역사적 발명품으로서의 인구, 관리와 조절의 대상으로서의 인구, 통치의 대상으로서의 인구는 전적으로 근대 국민 국가가 자본 관계 내에서 인간의 무리를 셈하는 과정으로부터 나타난 것이었으며, 여기에 수반되는 여러 관리의 장치들과 뗄 수 없는 관계에 있는 것이다. 이로부터 우리는 국민 국가 이후에 공동성을 중재하고 사회 재생산을 매개할 모델에서는, 그에 조응하는 새로운 집합적 인간의 형상이 발명되어야 할 것임을 알 수 있다.

나가며:

인구 너머의 인간의 형상을 상상하기

이 글에서 나는 '근대 국가는 살게 하고 죽게 내버려 둔다'는 푸코의 현상학적 진단에 주목하여, 그가 여러 이유에서 주목하지 않았던 그 실체에 관해 질문하고 나름의 답을 구해 보고자 했다. 즉 근대 국민 국가는 어째서 그와 같은 방식으로 작동하며 인구를 관리하기 시작했을까? 그 이면에는 근본적으로 노동력 관리와 자본관계의 보존이라는 목적하에서의 '재생산에의 요구'가 있으며, 그런 점에서 생명정치와 인구란 곧 추상 노동 혹은 이윤 원리의 정치적 등가물이라는 점이 내가 얻게 된 결론이다. 그러나 이 점은 인간 생적 활동을 다루는 모든 인식과 제도의 총체가 생명정치이며 여기서 인구라는 범주가 도출되기에, 우리가 관에 매개된 재생산 일체를 거부해야 한다는 것을 의미하지 않는다. 이는 추상 노동을 거부하는 것은 현실의 임노동 관계 속에서 파열을 만들어 내는 것이지 세계로부터 고립되는 것이 아니라는 점과 마찬가지이다. 생명정치는 각각의 사회적 실천들이 인간을 다루는 방식들 속에서 규정되며, 그들 실천을 통해서만 관철된다. 그리고 때로 우리는 일순간이지만 생명정치를 극복하는 파열을 목격하게 된다. 예컨대 코로나19 팬데믹 국면에서 행해진 쿠바의 의료 지원은 민주적 생명정치가 아니라, 근본적으로 그 너머에 있는 정치의 가능성을 보여 준다. 나토 가입국으로서 쿠바에 대한 온갖 군사적, 경제적 압력에 가담해 온 이탈리아의 전력에 비추어 볼 때, 혹은 경제적 합리성-자본주의적 이성의 눈으로 볼 때 이들의 의료 지원은 비합리 자체이다. 그러나 그들의 정치적 실천이 상상하는 대상은 인구의

논리를 초과한, 인민이라 할 법한 어떤 인간의 형상이다. 더불어 최근 낙태죄 폐지 운동을 통한 페미니즘적 실천의 흐름 또한 '출산율'을 고려하는 생명정치 너머에서 인간의 몸을 상상하는 가능성을 보여 줬다고 할 수 있을 것이다. 국가 너머를 사유함에 있어 우리가 주목해야 할 것은 바로 이와 같은 내부의 파열들에 있다.

미국의 일상에서 국기는 어떻게 작동하는가? 한마디로, 종교적이다. 이 미국식 시민 종교에서 국기는 공동체의 단합을 위한 제의적 장치로 작동한다. 국기는 폭력의 경계에서 만나는 내부인과 외부인을 변화시킨다. 이것이 바로 토템 신화의 핵심이다. 이는 애국적인 일상과 제식에서 끊임없이 재연되며, 그 현장에는 늘 깃발이 있다. 토템 신화는 그 무엇보다도 미국인들에게 친숙하지만 인식의 틀 바깥에서 작동한다. 국기는 정치 문화를 지배하지만, 우리는 이를 인정하지 않는다. 표면으로 가시화될 때마다 우리는 격렬하게 이를 부정한다. 그것이 은폐하는 바란, 국가를 보존시키는 것은 피의 희생이라는 사실이다. 토템의 비밀은 공동체의 손에 의해 행해지는 그 구성원의 죽음에 의해 사회가 유지된다는 사실이다.

캐럴린 마빈(Carolyn Marvin), 『피의 희생과 국가』(Blood Sacrifice and the Nation: Totem Rituals and the American Flag, 케임브리지: 케임브리지 대학교 출판부, 1999년), 2.

페렌츠 그로프(Ferenc Gróf), 「편의치적선」(Flags of Convenience), 2017년, 혼합 매체. 작가 제공.

MARSHALL ISLANDS

CAYMAN ISLANDS

BAHAMAS

PANAMA

LIBERIA

GIBRALTAR

페렌츠 그로프(Ferenc Gróf), 「편의치적선」(Flags of Convenience), 2017년, 혼합 매체. 작가 제공.

유운성

움직이지 않는 순례자들
—팬데믹 시대의 영화제와 시네필리아에 대한 열 개의 단상—

1

원고 청탁을 받은 이후 네이션과 상상된 공동체에 관한 베네딕트 앤더슨의 유명한 저서를 다시 읽고 있노라니 영화제 프로그래머로 일하면서 이런저런 외국 영화제들에 제법 출장을 다니던 시절에 이따금 품곤 했던 의문 하나가 떠올랐다. 축제의 순례자들이란 언제부터 존재했던 것일까? 출장 기간에 이런 막연한 물음을 머릿속에서 굴려 보곤 했던 것은 짧은 기간에 다량의 신작 영화를 한꺼번에 보고 골라내야 하는 작업이 영 마뜩잖았기 때문이었을 게다. 하지만 다른 한편으로는 기자나 평론가, 혹은 영화제 프로그래머와는 달리 직업적인 의무와는 무관하게 부지런히 영화제들을 찾아다니는 순례자들의 존재에 주목하게 되었기 때문이기도 하다.

얼마간 자리 잡은 영화제에는 이러한 순례자들이 적잖이 있기 마련이다. 순례자의 부재는 영화제가 아직 궤도에 오르지 못했다는 증거가 될 수도 있다. 몇 년을 거듭해 같은 곳으로 출장을 다니다 보니 언제인가부터 이런 순례자들이 눈에 들어오기 시작했다. 영화를 만드는 일을 하지도 않고, 영화를 사고파는 일을 하지도 않고, 영화에 대해 글을 쓰거나 공부하는 것도 아니지만 영화제의 가장 충실한 관객군을 이루는 사람들. 하지만

이들은 영화제를 방문하는 전체 관객 가운데서 아주 미미한 비율을 차지할 뿐이다. 이들은 자국 내에서 열리는 주요 영화제들은 물론이고 때로는 국경을 넘어 여러 나라의 영화제들을 순례하기도 한다. 후자는 어디까지나 주로 유럽 지역에나 해당하는 것이고 지리적 여건상 우리나라에서는 전자의 순례 정도가 순례자들 대부분에게 형편에 맞는 것이 되겠지만 말이다.

2

축제란 무엇보다 공동체의 결속을 다지는 일을 제 기능으로 삼는다고들 한다. 나로서는 경험한 적이 없기는 해도 축제란 본디 그런 목적으로 시작된 것임을 구태여 의심하지는 않겠다. 공동체 바깥에서 소문을 듣고 찾아온 구경꾼들을 구태여 물리치는 법은 없었겠지만, 축제는 어디까지나 공동체의 구성원들을 위해 조직되는 잔치였을 것이다. 물론, 옛날 옛적에 그랬을 거라는 말이다. 이제 축제는 더 이상 잔치가 아니다. 오늘날의 축제들은 오롯이 구경꾼들을 끌어들이기 위해 조직되며 이러한 유인의 목적은 지역 공동체의 이익이다. 여기서 공동체의 이익과 결속은 별개의 문제다. 이를테면, 산천어축제가 강원도 화천군 주민들의 소속감을 고양하는 일과 무슨 상관이 있겠는가? 이런 축제를 기획하고 운영하는 이유는 어떤 소속감도 느낄 필요가 없는 익명의 사람들을 어떻게든 많이 유인하여 주로 경제적인 차원에서 공동체의 이익을 도모하기 위해서다.

　그렇기는 하지만 예술 및 문화와 관련된 축제들은 사정이 좀 다르지 않은가 하는 반문이 있을 수 있다. 문학, 음악, 공연, 미술, 영화, 만화, 게임 등을 유인의 주된 매개로 삼는 축제들 말이

다. 이런 축제들 각각은 분명 어떤 특수한 취향의 공동체를 염두에 두고 조직되는 것처럼 보인다. 하지만 예술이나 문화 관련 축제의 열성 참가자들로 이루어지는 취향의 공동체란 종종 일시적이고 가변적인 데다 느슨하기까지 해서 공동체라기보다는 오히려 참가자 수로 집계되는 통계 항목 가운데 하나라고 보는 편이 더 적절해 보이기도 한다. 얼마간 취향을 공유하는 이들이 온라인을 통해 정보를 공유하고 그처럼 정보를 공유하는 가상적이고 비물리적인 모임을 커뮤니티라고 부르는 일이 일상화되기 전이었다면 이들을 공동체라 명명한다는 것은 그야말로 상상하기 힘든 일이었을 터다. 불과 사반세기 전까지만 해도 말이다. 커뮤니티라는 것이 과연 공동체인지, 혹은 그 둘은 아이콘과 이콘, 피규어와 피겨의 거리만큼이나 먼 것은 아닌지 하는 문제는 지금은 따지지 말기로 하자.

영화제를 순례하는 이들 또한 대략 **1990**년대 무렵부터 이러한 커뮤니티와 더불어 출현하고 성장했다. 그들이 순례하는 대상이 되는 영화제가 전 세계적으로 우후죽순처럼 생겨나기 시작한 것도 이 무렵부터다. 상영관에서 실시간으로 조작 가능한 컴퓨터 자막 영사 시스템의 개발이 영화제 범람 현상에 상당한 영향을 미쳤으리라는 것은 그저 가설에 그치지 않는다. **1997**년 부천국제판타스틱영화제에서 선보인 판타캡션은 필름 상영과 동기화할 수 있는 한국 최초의 자막 시스템이었고, 그 이듬해에 첫선을 보인 뒤 현재까지도 국내 영화제에서 가장 널리 쓰이고 있는 것은 큐타이틀이라는 프로그램이다. 더불어 이 무렵부터 점점 더 많은 수의 영화들이 디지털로 전환되고 온라인을 통해 유포되었으며 이처럼 변환된 영상 파일에 직접 번역한 자막

을 입혀 넣는 일 또한 수월해졌다. 순례가 하나의 문화로 자리 잡기 시작할 무렵에 이미 움직이지 않는 순례의 가능성이 타진되고 있었던 셈이다.

베네딕트 앤더슨은 역사적으로 유럽에서 라틴어라는 공통의 문어가 해체되고 여러 지방어들이 강화되면서 상상된 공동체로서의 네이션들이 성립되는 과정을 그가 인쇄 자본주의라고 부른 것을 통해 규명하고자 했다. 그런데 영화 자막 기술과 관련해 지난 세기말에 진행된 일련의 과정들은 앤더슨이 주목했던바 하나의 보편에서 다양한 특수로 분기하는 역사적 과정과는 정반대의 방향으로 움직인 셈이다. 그렇다면 상상된 공동체와 가상적 커뮤니티의 차이는 무엇인가? 전자가 픽션이라면 후자는 기능이라는 것은 분명하다. 하지만 이것만으로는 충분치 않다.

3

취향의 공동체와 축제를 조직하고 운영하는 지역 공동체는 종종 서로 외연을 달리하며 사실상 무관하다고 해도 좋다. 특정 분야의 예술 및 문화에 얼마간 관심을 두고 있는 이들이 취향의 공동체의 주요 성원일 수는 있겠지만, 이런 성원들을 주축으로 구성된 어떤 지역 공동체가 있으리라는 것은 상상하기 힘든 일이기 때문이다. 몇몇 지역에는 인위적으로 조성된 예술인 마을 같은 것들이 있고 때로 이런 곳에서 열리는 축제들도 있지만, 이들은 애초의 취지와는 무관하게 종종 관광 상품화되고 만다. 더 이상 지역 공동체의 예술적 관심과는 상관없는 무엇으로 변질되어 버리는 것이다.

이와 관련해 퀴어 문화 축제와 같은 사례를 들어 반론을 제기하는 이가 있을지 모르겠다. 정체성의 활기찬 노출을 함께 만끽하는 이 축제의 참가자들은 여전히 일시적이기는 해도 확연히 결속력 있는 공동체를 이루는 것처럼 보이며 축제의 조직자들 또한 이 공동체의 성원들이지 않은가? 우리는 이에 다시 반문을 제기할 수 있다. 그렇다면 지역 공동체는 어떠한가? 특히 한국의 경우에는 퀴어 문화 축제를 조직하는 이들이나 이 축제의 참가자들 모두 지역 공동체와 무관할 뿐 아니라 지역 공동체는 이들에 대해 종종 적대적인 반응을 보이기까지 한다는 점을 떠올려 보라. 사정이 이렇다면 퀴어 문화 축제란 지역 공동체의 관점에서는 축제라기보다 시위에 가까운 행사로 비칠 것이다. 예술이나 문화와 관련된 동시대의 축제에 대해 고려할 때 지역 공동체는 분명 까다롭고 거추장스러운 항이 아닐 수 없다.

솔직히 말하자면, 공동의 이익을 위해 어떤 축제를 조직하는 지역 공동체와 그 축제가 내걸고 있는 주제에 관심을 지닌 참가자 집단이 거의 일치한다는 것은 오늘날 한국에서는 부동산 축제가 아닌 다음에야 도무지 가능할 법해 보이지 않는다. 이 말을 냉소적인 우스개 정도로 여길 이들을 위해 덧붙여 두자면, 부동산 축제는 그에 딱 걸맞은 서울의 한 동네에서 실제로 열리고 있고, 벌써 6회째를 맞이했으며, 2020년에는 9월 초에 열릴 예정이었지만 코로나19 재확산으로 인해 여느 다른 축제들처럼 온라인으로 진행되었다.

4

예술 및 문화와 관련된 축제들 가운데서 영화제에만 국한해 말하자면, **2020**년은 영화제가 진정 무엇을 위해 조직되고 운영되는 행사인지를 돌연 노골적으로 드러내 버린 해로 기억될 것이다. 지난여름 나는 다른 지면에 글을 쓰면서 칸 영화제에 대해 다음과 같이 논평한 적이 있다.

> 사실 우리가 무언가의 특성을 가장 잘 깨닫게 되는 것은 그것이 제대로 작동하지 않을 때다. 어떤 장치나 제도의 오작동이나 기능 부전은 그것이 어떻게 구성되어 있으며 구성 요소들 가운데 어떤 것이 필수적이고 어떤 것이 부수적인지를 살피게 만든다. 예컨대, 코로나바이러스 사태로 올해 취소된 칸 영화제는 초청작 목록만을 정리해 공식 발표했는데, 이로써 필수적 요소만 두고 보면 칸 영화제의 기능과 역할이 소고기 등급 시스템의 그것과 별반 다르지 않다는 진실을 지나치게 솔직하게 밝혀 버렸다.[1]

비단 칸 영화제만이 아니라 코로나**19** 확산으로 **2020**년 봄부터 현재까지 국내외의 많은 영화제가 정상적으로 개최되지 못했다. 영화제들은 어쩔 수 없이 축소 운영될 수밖에 없었는데, 이 때 각각의 영화제는 나름의 판단에 따라 온라인이나 오프라인에서 꼭 진행할 행사나 프로그램을 결정해야 했다. 이 결정을 들여다보면 우리는 각각의 영화제가 필수적이라 여기는 영화제의 기능이 무엇인지 대략 가늠해 볼 수 있다. 여기서는 재정적으로 지방 자치 단체의 관할하에 있다고 할 수 있는 국내에서 열리는 몇몇 국제 영화제들의 경우만 고려해 보기로 하자. 무

1. 유운성, 「이름 없는 곳」, 『보스토크』 **22**호 (**2020**년 **7**월), 236.

관객 온라인 영화제를 표방한 전주국제영화제는 출품작의 제작진과 경쟁 부문 심사 위원만 초청해 극장 상영을 진행하고 일반 관객은 **OTT** 서비스 웨이브를 통해 유료 결제해 온라인으로 일부 작품을 볼 수 있도록 했다. 부천국제판타스틱영화제의 경우에는 일부 작품을 온라인으로 상영하면서 자체 방역 관리 지침에 따라 상영 좌석 수를 대폭 줄여 오프라인 상영도 진행했다. **DMZ**국제다큐멘터리영화제는 매우 강화된 방역 관리 체계를 운영하면서 메가박스 백석으로 상영 장소를 일원화하고 작품당 **30**석만 판매하는 방식으로 오프라인 상영을 진행했는데 온라인 프로그램이 있기는 했지만 공식 초청작은 일체 온라인으로 공개하지 않았다. 영화의전당에서만 영화제를 열기로 한 부산국제영화제의 경우도 **DMZ**국제다큐멘터리영화제와 대동소이한 정책을 취했다.

5

위의 사례들을 가로지르는 공통의 벡터가 있다면 무엇일까**?** 각각의 영화제에서 엄선한 영화들이 어떻게든 관객과 만나도록 하겠다는 공공적 선의**?** 영화제를 꾸리는 이들 가운데 그런 마음을 품은 이들이 적지 않은 게 사실이라 해도 사태를 바로 보고자 한다면 우리는 거기 현혹되어서는 안 된다. 제도에는 모랄이란 없기 때문이다. 개최 시기가 다른 영화제들보다 상대적으로 이른 탓에 참고할 선행 사례가 거의 없이 결정을 내려야 했던 칸 영화제와 전주영화제의 사례가 우리에게 일러주는 것은 다음과 같다. 영화제라는 제도의 관점에서 물리적 공간에 모이는 관객은 상황에 따라 얼마든지 포기할 수 있는 항이라는 점이

다. 다만 각각의 영화에 초청작 혹은 수상작 타이틀을 부여하는 일을 포기하는 법은 없다. 그렇다면 영화를 만드는 이들에게 어떻게든 최소한이나마 존중을 표하는 일만은 견지하려 했던 것일까? 우리는 영화제를 통해 개별 영화들에 부여되는 타이틀이란 아트하우스 마켓 경제 속에서 레이블로서의 작가를 생산해 내는 일과 긴밀하게 엮여 있음을 알고 있다.

그렇다면 영화제가 열리는 지역에 대한 배려일까? 그러고 보면 그것이 열리는 지역에서 물리적인 방식으로 진행되는 행사를 전면적으로 취소한 영화제는 거의 없다. 일반 관객은 아예 입장하지 못하거나 제한적으로만 입장할 수 있다 해도 여하간 상영이 진행되기는 했고, 비록 내국인에 국한된 것이라고는 해도 흔히 배지 소지자라고 일컬어지는 영화 관계자 및 전문가들 가운데 선별된 인원에 대한 초청 또한 이루어졌다. 하지만 생각해 보라. 이조차 이루어지지 않는다면 각각의 영화제들은 군이 그것이 열리는 지역의 이름을 내걸 필요가 없을 것이다. 그리고 이것이야말로 영화제라는 부자연스러운 축제에 내재한 불편한 진실이다. 서핑 축제는 여하간 바다에서 열려야 하고 삼림욕 축제는 여하간 숲속에서 열려야 하겠지만 영화제가 꼭 특정한 성격을 띤 장소에서 열려야 할 이유는 어디에도 없다. 제천국제음악영화제나 무주산골영화제의 경우처럼 지역의 경관을 내세워 휴양 영화제를 표방하는 경우가 아니라면 말이다. 하지만 지역이 특정되지 않는 경우 오늘날 열리는 국제 영화제 예산의 대부분을 차지하는 지방 자치 단체의 예산 지원을 받기란 불가능할 것이다.

원리상으로 하나의 영화제는 동시에 여러 장소에서 이루어

질 수도 있고 1년 내내 전국 곳곳에서 이루어질 수도 있다. 이는 그야말로 이상적인 영화제에 가깝겠지만 이런 행사에 흔쾌히 예산을 투입할 지방 자치 단체는 없다. 무엇보다도 영화제를 찾는 관객 대부분이 이런 영화제를 바라지 않을 것이다. 영화제 관객의 다수를 이루는 이들은 영화는 거의 혹은 전혀 보지 않더라도 전주국제영화제 기간에 한옥마을을 구경하고 영화의거리 관광을 즐기거나 부산국제영화제 기간에 해운대 백사장을 산책하고 영화의전당 주변에서 각종 야외 행사에 참여하는 이들이지 어렵사리 표를 구해 하루에 서너 편씩 영화를 보며 패스트푸드로 끼니를 때우는 이들이 아니다. 영화제를 개최하는 지방 자치 단체나 지역 공동체의 입장에서 보면 시네필이라 불리기도 하는 후자의 유형은 축제를 통해 기대하는 경제적 이익과 하등 관련이 없는 존재다. 그들은 종교적 축제가 벌어지는 장소를 배회하는 탁발승들과도 같다. 축제는 명목상으로는 이들이 헌신하는 종교적 이념에 봉헌되지만 실질적으로는 이들의 이념을 캐치프레이즈 삼아 세속의 관광객들을 끌어들이기 위해 조직된다. 부산국제영화제에서 유료로 판매하는 시네필 배지 같은 것을 떠올려 보라.

6

이상하게 들릴지 모르지만, 코로나19 사태로 인해 파행적으로 운영된 영화제의 사례들을 가로지르는 공통의 벡터는 희한하게도 시네필이라 불리는 저 순례자들이다. 영화를 만드는 일을 하지도 않고, 영화를 사고파는 일을 하지도 않고, 영화에 대해 글을 쓰거나 공부하는 것도 아니지만 영화제의 가장 충실한 관

객군을 이루는 사람들 말이다. 물론, 충실하다는 것이 다수를 점한다는 뜻은 아니다. 통계적으로는 미미한 존재에 불과한 이들은 영화제라는 제도를 움직이는 주요 행위자들이 아니다. 그런데 코로나19 확산이 초래한 위기 상황에서 돌연 영화제들은 오직 이들만을 염두에 둔 듯한 정책을 취했던 것이다. 그것이 비록 일시적일 뿐이었다 해도 말이다.

다시 강조하자면, 제도에는 모랄이란 없으므로 이런 기이한 상황을 섣불리 문화적 선의에 기인한 것으로 받아들여선 안 된다. 차라리 나는 영화제 운영과 관련해 결정을 내리는 이들의 착오가 있었다는 데 내기를 걸겠다. 영화제 초청작이 온라인으로 공개되었을 때 집에 꼼짝 않고 있으면서 관심작들을 한꺼번에 볼 수 있어 편리하다고 느끼는 이들은 누구이겠는가? 방역 관리 지침에 따라 영화제들이 제한적인 수의 좌석만을 열어 놓기로 결정했을 때 예매 전쟁을 무릅쓰고 기어이 표를 구해 마스크를 쓰고라도 종일토록 영화를 보겠다고 마음먹은 이들은 누구이겠는가? 이들만 고려하면 상영 프로그램마다 50석 정도의 좌석만 확보해도 크게 무리가 없을 터인데, 공교롭게도 사회적 거리두기 2단계 이상에서 운용된 좌석 수가 대략 이 정도였다.

2020년이 거의 끝나가는 시점에서 돌이켜 보면, 비교적 짧은 기간에 영화제들은 시행착오로부터 적지 않은 교훈을 얻은 것 같다. 무엇보다 신작들을 대거 온라인으로 공개하는 일은 이를 위해 감수해야 하는 관리상의 어려움이 무색하게 대중적으로는 거의 주목을 끌지 못한다는 것을 알게 되었다. 하지만 올해 여러 영화제에 초청된 영화들이 온라인 스트리밍을 통해 대거 공개되는 동안 우리는 영화제라는 축제를 순례하는 이들의 중

요한 특성 하나를 불현듯 간과하게 되었다. 이들은 사실 부동의 상태를 열망하고 있었다는 것, 스스로는 멈춰 있는 상태에서 영화제들이, 아니 세상의 모든 영화들이 자기 눈앞에 펼쳐지는 상황을 열망하고 있었다는 것이다. 이렇게 보면 사막의 성자 안토니우스가 겪었다는 유혹적 환영의 체험은 그야말로 시네필리아의 이상으로 비치게 된다. 여러 화가와 작가 들의 상상력을 사로잡았던 이 체험은 영화가 발명되고 나서 얼마 지나지 않아 곧바로 스크린으로 옮겨졌다. 그 장본인은 다름 아닌 조르주 멜리에스였고, 그는 **1898**년에 성 안토니우스의 유혹을 소재로 한 판타지 영화를 내놓았다.

7

조너선 크레리의 다음과 같은 말이 떠오른다.

> 스펙터클은 권력의 광학이 아니라 권력의 건축이다. 이제는 하나의 단일한 기계적 기능으로 수렴되고 있는 텔레비전과 퍼스널 컴퓨터는 우리를 고정시키고 금 굿는 반(反)유목적 수단들이다. 선택과 '상호 작용'의 환영으로 가장하고 있기는 하지만 그것들은 신체를 통제 가능한 동시에 유용한 것으로 만들면서 획정과 정주를 활용하는 주의 관리의 방법들이다.[2]

오늘날 성 안토니우스적인 시네필은 전면화된 판옵티콘 장치 속에서 이중화되어 있다. 그는 어디서나 보이는 존재이면서 한편으로는 무엇이든 보기를 열망하는 존재이기 때문이다. 말하

2. 조너선 크레리(Jonathan Crary),『지각의 지연』(Suspensions of Perception: Attention, Spectacle, and Modern Culture, 매사추세츠주 케임브리지: MIT 출판부, 2001년), 74~75.

자면 그의 목표는 스스로가 일종의 보편어가 되는 것이다. 다분히 모나드적인 시네필에게 있어서 공동체란 곧 자신이며 사실 자신밖에는 없다.

사태를 꼭 부정적으로만 볼 일은 아니다. 지난겨울 나는 인디포럼이 마련한 '모두를 위한 각자의 영화제'라는 토론회에 발표자로 참여한 적이 있다. 이 토론회에서 발표했던 내용을 다시 떠올려 보면 이제는 1년 전과는 사뭇 다른 느낌으로 다가온다. 이 토론회의 주제는 영화제라는 까다로운 구성체의 대안적 이념을 정확하게 짚은 것이라고 할 수 있다. 여기서 '각자'로 호명되는 개인들은 우연히 맞아떨어지는 경우를 제외하고는 어떤 공통의 관심이나 속성도 없으면서 한편으로는 영화제라는 일시적 구성체 속에서 결코 나눌 수 없는 불가분의 '모두'가 되어야 한다. 이러한 '모두'는 사실상 공동체 아닌 공동체다.

　물론 이것은 역설적이고 모순적인 이념이며 이러한 이념을 온전히 따르는 영화제를 구성하는 일은 사실상 불가능하다. 물론 간단하지만 좀 실없는 해결책이 있기는 하다. 제한적이지만 유의미한 수의 잠재적 관객 집단이 200명 정도라고 해 두자. 이들이 보지 않고는 못 배길 유인 요소를 지닌 극소수의 영화들을 선정한다. 설령 한 편이라도 무방하다. 그리고 주중 퇴근 시간 이후나 주말에만 상영 시간을 편성해 영화제를 극히 짧은 기간에만 개최하면 된다. 이 경우 적어도 이 잠재적 관객 집단 내부에서는 '각자'의 관심은 곧바로 '모두'의 그것과 일치되기 때문

에 '모두를 위한 각자의 영화제'라는 이념은 다소 우스꽝스러운 방식으로나마 실현될 수 있다.

9

우리가 익히 알고 있는 영화제는 적게는 수십 편에서부터 많게는 300편 이상에 이르는 작품을 한두 주 동안 여러 장소에서 상영하는 행사다. 이런 영화제에 참석하는 관객들은 기획자들이 내세운 주제나 의도야 어찌 되었건 한정된 기간 동안 매우 제한적인 수의 작품들밖에는 볼 수 없다. 미술계의 비엔날레와는 달리 통상적인 규모의 영화제에 있어서 특정한 주제를 내거는 방식이 그다지 효과적이지 않은 것은 바로 이 때문이다.

이런 영화제를 '모두를 위한 각자의 영화제'로 꾸리기 위해서는 대담하게 건축적인 노력이 요구된다. 대개의 영화제는 이처럼 까다로운 과제에 도전하기보다는 앞서 내가 실없는 해결책이라 부른 것들을 여럿 조합하는 방식에 의존한다. 가령 다음과 같은 식이다. 초청작들 각각을 거장들의 작품을 모은 부문, 신인들을 위한 경쟁 부문, 대중적인 작품 부문, 감독이나 배우의 특별전, 혹은 레드카펫 행사가 수반되는 갈라 프레젠테이션 등으로 구획을 나누어 배치하는 식이다. 이것은 건축적이라기보다는 조립식이라 할 만한 구성이며 '모두를 위한 각자의 영화제'가 아니라 그저 '모두를 위한 영화제'이다. 중앙이나 지방 정부 차원에서 이루어지는 영화제 지원은 정확히 이런 영화제를 염두에 두고 이루어지는 것이다.

10

'모두를 위한 각자의 영화제'로 건축된 이상적인 구성체가 존재한다고 가정해 보자. 여하간 이상이란 현실을 판단할 준거가 되어 주는 것이니 말이다. **A**라는 영화를 우연히 함께 보게 된 일군의 관객들은, 이후 각자의 선택에 따라 누군가는 **B**와 **C**를, 누군가는 **C**와 **F**와 **Z**를, 누군가는 **B**와 **M**과 **X**와 **Y**를 보게 되었다 해도, 이들 각각은 자신이 선택한 계열에서 영화제라는 구성체를 가로지르는 건축적 요소들을 발견할 수 있어야 한다. 즉, 각각의 관객은 영화제를 경험하는 동안 어떤 관람 경로를 그리더라도 나름대로 선택한 영화들을 보는 것만이 아니라 어떤 미시-영화제들이 예기치 못한 방식으로, 때로는 기획자조차 예측하지 못한 방식으로 계속해서 발생하고 있음을 목격할 수 있어야 한다는 뜻이다. 따라서 이런 형태의 영화제를 구성하는 기획자의 작업은 정말이지 까다로울 수밖에 없다.

이런 영화제를 위해 한 편의 영화를 선정한다는 것은 그저 한 편의 걸작이나 좋은 영화, 혹은 그해에 내건 주제에 걸맞은 한 편의 영화를 고르는 일에 국한되지 않는다. '모두를 위한 각자의 영화제'가 가능하기 위해서는 이상적으로는 한 편의 영화를 고를 때마다 그것이 그 영화제의 다른 상영작들과 잠재적으로 접속될 수 있다는 점을 항상 고려해야 한다. 이런 영화제의 건축적 구성은 부문별로 선정된 상영작들을 평면적으로 배치한 가이드북이나 카탈로그 같은 형태로는 도저히 조망할 수 없을 것이다. 개개의 상영작들은 일종의 천구와도 같은 구체의 어느 좌표엔가 분명히 자리 잡고 있을 것이며, 각각의 별은 잠재적으로 다른 모든 별들로 뻗어 나가는 방사상 직선들의 꼭짓점이 될

것이고, 이것들이 관객 각자에게 다른 방식으로 비치면서 만들어 내는 별자리의 수 또한 헤아리기 힘들 것이다. 따라서 '모두를 위한 각자의 영화제'는 가히 보르헤스적이라 할 만큼 가공할 노력을 요청하는 이념이다. 하지만 이념의 유용성이란 언제나 그 극단성에 있는 법이다.

몇몇 이들이 이미 지적했듯, 코로나19 확산으로 인해 초래된 위기 상황에서 온라인 플랫폼을 대안으로 취한 영화제들은 이제 자신들의 경쟁자가 다른 영화제가 아니라 넷플릭스나 MUBI와 같은 서비스라는 것을 그 어느 때보다도 냉엄하게 깨닫게 되었다. 어느 쪽이건 사이트라 불리는 공통의 비-장소를 무대로 삼고 있기는 마찬가지인 셈이 되었기 때문이다. 움직이지 않는 순례자들의 유토피아가 여기에서 어떤 식으로건 가능해질까? 2020년 아이웨이웨이가 유럽에서 원격 연출로 만든 다큐멘터리의 제목만을 빌리자면, '코러네이션'(Coronation)의 상상력이 과연 그러한 유토피아에 가닿을 수 있을까?

빌럼 더 로이(Willem de Rooij), 「음화 국기」(Negative Flag), 2020년. 사진: 에른스트 판 되르선(Ernst van Deursen). 작가 제공.

역사가들의 객관적인 눈으로 볼 때 민족들은 근대성을 가진 반면, 민족주의자들의 주관적인 눈으로 볼 때 민족들은 고대성을 지녔다.

베네딕트 앤더슨, 『상상의 공동체』, 24.

1500년대의 유럽에는 500여 개 정도의 독립된 정치 개체들이 존재했다. 1900년대에는 약 25개 정도가 되었다. 독일 국가는 1500년, 아니 심지어 1800년까지도 존재하지 않았다.

찰스 틸리(Charles Tilly), 가브리엘 아르당(Gabriel Ardant) 엮음, 『서유럽 민족 국가의 형성』 (The Formation of National States in Western Europe, 프린스턴: 프린스턴 대학교 출판부, 1975 년), 15.

유럽의 국가들이 언제나 원칙적으로 법치 국가의 이상을 구현했던 것은 아니다. 그러나 그러한 이상을 갖는다는 것 자체가 국가 주체들의 충성과 지지를 확보하기 위한 결정적 인자로 작용했다.

조지프 스트레이어, 『근대 국가의 중세 기원에 대하여』, 24.

시징에 오신 것을 환영합니다.

시징(**西京**)은 오래전에 존재했지만, 지금은 사람들의 상상 속에만 살아나는 도시입니다.

시징의 역사는 유구합니다. 시징은 한나라의 수도이기도 했고, 당나라에서는 그 이름을 달리하기도 했으며, 발해의 국경 도시였고, 고려의 3경 중 하나였으며, 일본의 오래된 수도의 별칭이기도 했습니다.

시징은 구름처럼 만들어졌다가 사라지고, 융성했다가 쇠잔해지기도 했습니다. 그리고 지금 누군가에 의해서 조금씩 그 흔적들이 발견되고 있습니다. 시징은 남루하지만 풍요롭고, 혼란스럽지만 계획되었으며, 유약하지만 막강하고, 임의적이지만 엄격합니다. ...

우리는 사람들에게 시징에 대해서 알고 있는지 물어봤어요. 많은 사람들은 모른다고 했지요. 그런데 몇몇 사람들은 희미한 기억 속에서 그곳이 아름답고 평화로운 곳이라고 이야기했습니다. 그러면서 시징으로부터 온 여러 가지의 기이한 물건을 우리에게 보여 주었습니다. 그것은 나무로 만들어진 총, 사탕 상자, 찻잔, 타월, 트로피, 아령 같은 악기, 하얀 깃발 등입니다.

시징맨(김홍석, 첸 샤오시옹, 츠요시 오자와), 『시징의 세계』, 전시 안내 인쇄물, 국립현대미술관, 서울, 2015년.

시징맨(김홍석, 첸 샤오시옹, 츠요시 오자와), 「시징에 오신 것을 환영합니다」, 2018년, 혼합 매체, 단채널 영상. 『시징의 세계』, 국립현대미술관, 2015년 5월 27일~8월 2일, 작가 제공.

시징맨(김홍석, 첸 샤오시웅, 츠요시 오자와), 「시징에 오신 것을 환영합니다」, 2018년, 혼합 매체, 단채널 영상. 『시징의 세계』, 국립현대미술관, 2015년 5월 27일~8월 2일, 작가 제공.

시징 헌법

시징 헌법은 환대 장려법, 적대 조절법, 고독 허용법, 평등 장려법, 사고 개발법의 다섯 법령으로 이뤄집니다.

시징은 우열, 위아래, 선악, 강약의 개념을 없애려고 노력합니다. 자연을 닮으려고 합니다. 호랑이와 토끼는 서로 강하고 약한 것이 아니라 사람들이 만들어 낸 허상의 감각입니다. 그럼에도 불구하고 시징의 헌법에 환대, 적대의 이원적 구분을 한 것은 이방인들과 같이 살아야 하는 시징인의 조건 때문에 그렇습니다.

그래서 시징의 헌법에는 적대감을 줄이고, 환대하는 마음을 장려하는 법이 중요하고, 집단주의를 배격하고 혼자서 행동하고 고독을 즐길 줄 아는 초개인주의를 받아들입니다. 시징에서는 자유보다 평등을 우선합니다. 사고는 지식을 중요시하는 생각이 아닙니다. 논리와 분석을 중요시하여 자연과 환경과 대화할 수 있는 능력을 말합니다. 이때 타인 또는 이방인과의 대화는 중요하지 않습니다.

김홍석 작업 노트.

좀비학 **ABC**

A: Allegory

코로나19로 확진된 신천지 신도들의 동선으로부터 **n**번방 회원들의 행적에 이르기까지, **2020**년엔 '공동체'의 '상상'을 초과하는 '동시대성'이 폭발했다. '언어의 장'을 초과하는 반계몽주의적 공동체들. 법과 언론은 '상상'을 벗어나는 이들의 행위를 규범의 영역으로 영입하기 위해 언어와 상식을 동원하지만, 상상바깥의 상상은 그 어떤 형태로든 복귀한다. 그들의 현현은 좀비의 출현처럼 집단적이고 급작스러우며 거리낌 없고 직접적이며 무분별하다. '좀비'와 '정상인', '그들'과 '우리'가 있을 뿐, 융합은 상상될 수 없다. 변증법의 여지도 없다. 대책도 없다.

　한편, 조지 **A.** 로메로 감독의 『시체들의 새벽』(Dawn of the **Dead, 1978**년)이 제작 **42**년 만인 **2020**년 **4**월에 국내 최초로 개봉되었다. 좀비들이 시간조차 뛰어넘어 끝없이 몰려온다. 상상된 공동체의 불가능성의 표상이랄까.

B: BIFF

기차 안. 한 승무원이 온통 머리를 풀어헤치고 동공은 풀린 채거친 입으로는 괴음과 더불어 대책 없이 피를 질질 흘리고 경직된 팔다리를 어색하게 휘저어 가까스로 중심을 유지하며 복도

를 따라 다가온다면? 말로 설명을 하자니 이미지 전달이 쉽지 않지만, 이 구체적인 한 광경은 영화의 한 장면이고, 이는 언어를 넘어서는 이해 불가한 초(超)이미지가 아니라, 하나의 정확한 전형을 정확히 따르는 관습적 이미지다. 실제 현실 속에서 이런 모습을 직면하더라도 대부분의 한국인은 분명 이렇게 소리칠 것이다.

"좀비다!"

영화 『부산행』(2016년)에서는 정확하게 바로 이 호명이 제거된다. 처음으로 좀비가 공공장소에서 목격되는 현장에서부터 떼를 지어 질주하는 상황에 이르기까지, 누가 보더라도 '좀비'에 틀림없는 반(半/反)인간들을 가리켜 '좀비'라고 알아보거나 외치는 사람은 단 한 명도 없다. 영화 속의 세계는 구체적인 장소와 인습은 물론 사람들의 세부적인 심리까지 실제 한국 사회를 판 박은 평행 세계로서 펼쳐지지만, 한 가지 실제 현실과 결정적으로 다른 점이 있으니, 영화 안에서는 '좀비'에 대한 사전 지식이 전혀 없다는 점이다. 아예 그런 단어가 없는 세상이다. '이상한 사람'이 다닌다고 누군가 말하거나, 뉴스에서조차 '정체불명의 전염병'으로 보도된다. (고질라, 킹콩 등의 등장이 정확한 호명을 동반하는 것과 사뭇 다른 장르적 특징이 곧 '좀비물'의 개성이다.)

이는 기표의 권력에 대한 탈구조주의적 항변도, 기표의 추락에 응대하는 포스트시네마의 유희도 아니다. 실제 한국 사회라면 상황은 분명 다를 것이다. 『부산행』과 같은 광경이 실제로 펼쳐질 때의 충격이란, 지식으로 포섭되지 않는 현상이 현현

한 게 아니라 영화 속의 상상적 도상이 현실로 나타났다는 점에 있을 것이다.

아닌 게 아니라 좀비에 대한 애정이 이토록 강렬한 나라가 지구상에 미국 말고 또 있을까. 좀비라는 도상이 왜 그토록 인기인지 그 이유야 어찌되었든, 좀비물을 본 적이 없는 사람에게조차도 이 21세기의 가장 성공적인 상상적 괴물의 특성은 널리 알려져 있다. 『부산행』은 공포와 충격을 극대화하기 위해 이러한 정황을 삭제하지만, 사실 이러한 선택적 묘사는 이상적 순수함을 지향해 온 문화적 관성의 연장선상에 있다.

좀비를 알지 못하는 『부산행』의 평행 대한민국은 실제 대한민국과 다르지 않게 불신과 이기심으로 가득 찬 곳이지만 적어도 미국 대중문화의 영향을 받지 않은 순수한 모습을 지닌다. 마치 『괴물』 속의 한국 사회가 미국의 이기적이고 반윤리적인 행위로 인해 오염되는 순수한 공동체로 설정되듯, 『부산행』의 대한민국 역시 '더럽혀지지' 않은 피를 지녔다. 위협적인 미국 문화의 표상이 미치지 않은 문화적 청정 지역에 대한 이러한 낭만적 상상은 위험과 오염을 가하는 타자를 공동체의 외부에 설정하는 것으로 완성된다. 블록버스터가 순혈주의를 지향하는 것은 물론 그것이 지닌 엄청난 상품 가치 때문이다.

상상적 순혈주의는 "나는 공산당이 싫어요"라는 유신 정권의 반공 정책을 사후에 강요당한 이승복으로부터 하나에 8천만 원이 넘는다는 위안부 소녀상에 이르기까지 민족주의 이데올로기를 강화하는 성역의 담론으로 작동해 온다. 공동체 외부로부터의 폭력이 아니었더라면 균질적인 고결한 존엄성이 고이 간직되어 있었을 순수 결정체. 『부산행』이 『괴물』과 다른 점

이라면, 균질적이고 이상적인 공동체 의식으로서 타자의 위협을 제거하는 내러티브가 더 이상 수호되지 않았다는 점이다. 그러나 영화의 마지막 부분에서 피와 정신이 타락해 가는 와중에 순수 결정체의 사적 표상을 떠올리는 물질 만능주의의 화신인 주인공이 제안하듯, 때 묻지 않은 자화상에 대한 갈증은 여전히 강력하다. 부산영화제 가는 길.

C: COEX

좀비가 된 사람들은 먹겠다는 오롯이 한 가지 욕구에 맹목적으로 충실하다. 『시체들의 새벽』 이후 하나의 하위 장르로 정착한 '좀비몰무비'가 드러내는 것은 자본주의에 길들여진 인간의 실존적 덧없음이다. 대형 쇼핑몰 속에서 방황하는 좀비는 해탈한 산책자(flâneur)가 되어 아케이드 시대 이후 극단적으로 진화한 인간의 물질주의의 밑바닥을 드러낸다. 그곳엔 아무런 존엄의 흔적이 없다.

자본주의 노예의 민낯을 전람하는 건 물론 비판이 아닌 오마주에 가깝다. 그리하여 쇼핑몰과 멀티플렉스와 좀비의 삼위일체는 자본주의 쾌락을 완성한다. 대한민국에서 좀비의 인기가 2000년대 코엑스로 촉발된 초대형 실내 쇼핑몰의 폭발, 그리고 이와 궁합을 맞춘 멀티플렉스 상영관의 창궐로서 준비되었다는 점은 우연이 아니다.

21세기 '기억의 장소'(노라)는 특정성 없는 비장소(오제)다. 대형 쇼핑몰의 멀티플렉스 극장에서 좀비몰무비 한 편을(그것도 새벽 시간대에) 즐긴다면, 그건 개인의 기억과 비장소의 공적 기억을 동기화하는 매우 특별한 결정적 순간이 될 것이다.

D: Digitalia

좀비는 허울 좋은 비장소로부터 지평이 보이지 않는 인터넷 쇼핑몰과 넷플릭스로 쾌락의 장을 옮기는 데에 결정적인 역할을 했다. 우리는 모두 좀비를 따라, 아니 좀비가 되어 보이지 않는 자본의 흐름을 따라간다. 디지털 유목민은 국가를 초월하는 자기 이미지를 소비 형태로 향유한다. 영화 속 좀비 못지않은 '해탈한 산책자'는 이제 국경을 초월한다. 그리고 자기 최면의 달인으로 진화한다. 신자유주의의 덕목은 스스로 자유롭다고 믿는 것이다. 디지털화된 감시 자본주의는 존립을 위해 민족의 상상을 필요로 한다.

E: Emptiness/Ellipsis/Eclipse/Epidermic/Entropy/Ending

적지 않은 좀비 영화들은 텅 빈 도시 공간을 보여 주며 끝난다. 인간의 희생을 일일이 묘사하는 대신 경제적으로 축약함으로써 재난의 거대한 스케일을 나타내 보인다. 미켈란젤로 안토니오니 감독의 『정사』(L'Eclisse, 1962년)로부터 존 카펜터 감독의 『할로윈』(Halloween, 1978년)으로 넘어온 텅 빔의 급습은 불안과 공포의 근원적 동기로서 인간의 존재론적 결핍을 직시한다. 좀비물이 이에 보태는 사회적 함의는 엔트로피의 증가와 공동체의 상실이다.

F: Freedom

좀비 선언: "나는 박제처럼 굳어 버린 위선적인 인간보다, 차라리 역동적이고 솔직한 좀비이기를 원한다. 거리로 나온 좀비는 살 가치가 없는 생명, 위태로운 삶이라는 박탈의 자리에 저항한

다. 우리는 죽게 버려진 채 처분당하지 않겠다고, 다른 세계를 원한다고 선언한다. 충만한 비정상인 좀비는 세계를 생성의 가능성을 향해 열어젖힌다."[1]

G: Game

공포 영화는 천적과 먹이의 관계를 역전시키는 서사로 발전했다. 드라큘라로부터 「에일리언」 시리즈까지, 인간은 먹이의 위치에서 천적의 위치로 스스로를 격상시킴으로써 진화의 감동을 재연한다. 천적 관계의 가장 급진적인 (객체 지향적) 역전은 「식물 대 좀비」(Plants vs. Zombies)라는 게임에서 나타나는데, 여기서 좀비의 천적은 각종 열매를 발사하는 나무들이다. 식물 따위가 포유류보다 상위의 포식자라니. 이 가증스런 게임은 결국 고된 진화 과정도 한낱 게임이었음을 상기시킨다.

H: Hannibalism

고대 풍습으로부터 기아에 의한 절박한 생존 방식에 이르기까지, 식인은 문명의 굴곡 속 곳곳에 있어 왔다.

뱀파이어의 이빨이 피부를 침투하는 반면, 좀비의 이빨은 살을 물어뜯는다. 흡혈이 식인으로 대체되고, 개체의 고유함은 집단의 광기에 휩쓸린다. 그러한 면에서 좀비는 뱀파이어보다 원초적이다. 즉, 엔트로피의 증가 법칙을 따른다. (에르빈 슈뢰딩거가 말하듯, 이성과 윤리는 본능보다 엔트로피가 감소된 상태를 나타낸다.)

1. 김형식, 『좀비학: 인간 이후의 존재론과 신자유주의 너머의 정치학』(서울: 갈무리, 2020년).

코로나19가 잘 말해 주듯, 바이러스 입장에서 본다면 숙주가 사멸하면 확산이 불가능해지니 숙주는 활발할수록 좋다. 숙주의 신체 활동성을 극대화하는 것도 진화의 방향이 되겠지만, 좀 더 진보적인 진화는 게걸스러운 집단성을 극복하고 개체성을 복원함으로써 문명에 동화되는 것이다. 숙주의 엔트로피를 다시 낮추는 것이다. 「좀비랜드」(Zombieland, 2009년)에 나오는 무증상 좀비 빌 머레이는 확산의 안정적인 최적화를 위해 진화된 바이러스의 현현이다. 「신체 강탈자의 침입」(Invasion of the Body Snatchers, 1956년)에서는 아예 인간과 타자의 구분이 완전히 무화된다.[2] 언캐니 밸리를 벗어나 아예 인간 형상을 취하는 타자들은 상상된 공동체의 그늘에서 매복하며 잠재적으로 상상의 근간을 붕괴시킨다. 식인 인간 한니발 렉터 박사도 실은 진화된 좀비다.

I: I Love Zombies

좀비물이 발전하면서 좀비를 죽이는 방법도 진화한다. 「난 좀비를 사랑해」(I Love Zombies, 2009년)에서 솜씨 좋은 좀비 사냥꾼은 좀비를 사랑한다고 말한다. 정상인과 달리 좀비는 늘 예측에 맞게 행동하기 때문이라고.

한편, 좀비를 죽이는 것은 법적으로 살인에 해당한다. 좀비는 종교적 금기로부터 자유로이 살인 욕구를 합리화하는 환상인 셈이다.

2. 김남수, 김성희, 김해주, 서현석 엮음, 『옵.신』1호(서울: 스펙터 프레스, 2011년) 참조.

위기의 시기는 정규적인 제도가 약화되면서 '군중'들이 쉽게 형성될 수 있는 시기이다. 그런데 이 군중은 그냥 무력한 제도로 변하거나 아니면 그 시대에 결정적인 압력을 행사하기도 한다. 이 같은 상황은 항상 같은 상황에서만 생겨나는 것은 아니다. 그 상황은 때로는 전염병이나 또는 오랜 기근에 빠지게 하는 가뭄이나 홍수와 같은 외부 요인일 때도 있고, 정치적 갈등이나 종교적 대립과 같은 내적 요인일 때도 있다. ... 그 실제 원인들이 무엇이든 간에, 박해를 당한 사람들은 언제나 유사한 방식으로 위기를 겪고 있으며, 그 위기는 거대한 집단적 박해를 낳고 있다. 이때 나타나는 가장 뚜렷한 특징은 당연히, 사회적인 것의 근본적 소멸과, 문화적 질서를 규정하는 '차이들'과 규칙의 소멸이다. ...

위기는 우선 사회 현상이기 때문에 사람들은 그 위기를 무엇보다 먼저 사회적, 그리고 특히 정신적 요인으로써 설명하려는 경향이 강하다. 결국 와해되는 것은 인간관계인데, 이 관계의 주체인 인간은 그러므로 이 현상과 당연히 관계가 있다. 그러나 사람들은 자신을 책망하기보다는 그들에게 아무 강요도 하지 않은 사회 전체나, 유죄로 덮어씌우기가 손쉬워 보이는 타인

들을 비난하는 경향이 강하다. 이때 용의자들은 어떤 특별한 유형의 죄악으로 비난받는다. ...

박해자들은 항상 몇 안 되는 개인들도, 아니 한 개인이라도, 그 상대적인 열세에도 불구하고 사회 전체에 해가 될 수 있다고 믿게 된다. 박해자들이 이 같은 것을 쉽게 믿게 되고 또 이 같은 믿음이 쉽게 인정받게 되는 까닭은 다름 아닌 그 판에 박힌 비난 때문이다. 이 비난은, 왜소한 개인과 거대한 사회 구조 사이의 다리처럼, 분명 일종의 중개자 역할을 하고 있다. ...

문화적인 것의 소멸로 인한 사람들의 공포, 군중의 소요로 나타나는 전면적 혼동은 궁극적으로 말하자면, 그 시대의 인간들에게 문자 그대로 '차이를 부여하는' 모든 것을 잃어버린 무차별화된 공동체 그것이다. 그들은 이렇게 무질서하게 한순간에 한자리에 모이게 된 것이다.

그들을 괴롭히면서 그들을 '폭도'(turba)로 변하게 한 그 자연적인 원인들에 대해서는 그다지 관심이 없기 때문에 군중들은 항상 제3자를 향한 박해로 치닫는 경향이 있다. 군중들은 당연히 어떤 조치를 찾지만, 자연적인 원인에 대해선 여전히 아무런 조치도 취하지 못하고 있는 상태이다. 이렇게 되면 그들은 조치 가능하고 동시에 그들의 폭력 욕망도 만족시켜 줄 수 있을 원인을 찾게 된다. 이런 점에서 보자면, 군중들은 항상 잠재적인 박해자들이라고 말할 수 있다.

르네 지라르, 『희생양』, 김진식 옮김(서울: 민음사, 1998년), 25~31.

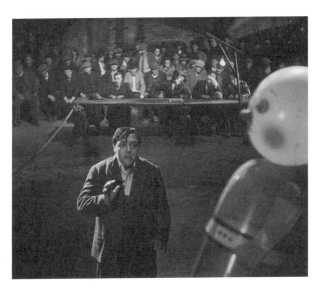

프리츠 랑(Fritz Lang) 감독, 「엠」(M), 스틸, 1931년.

곽영빈

어떻게 허구를 위해 죽을 수 있(었)을까?
—『상상된 공동체』와 희생의 비애극—

베네딕트 앤더슨의 『상상된 공동체』(1983/1991년)는 민족주의에 대해 쓰인 가장 영향력 있는 저서 중 하나로 잘 알려져 있다. 하지만 몇몇 지극히 예외적인 경우를 제외하면, 이 책에 대한 일반적인 이해는 대개 '공동체는 상상된 것'이란 한 줄 요약을 좀처럼 벗어나지 못한다. 이렇게 관습적인 이해가 놓치는 것은 이 책의 중핵이 '희생'(sacrifice), 또는 죽음에 대한 비판적 성찰이라는 사실이다. 만약 공동체가 겨우 '상상된 것'에 불과하다면, 다시 말해 '허구'(fiction)의 산물이라면, 사람들은 대체 왜, 아니 어떻게 이를 위해 단 하나뿐인 자신의 목숨을 바칠 수 있단 말인가?[1] 대개 '근대성' 또는 '현대성'이라 번역하는 모더니티와 그 이후의 세계를 니체의 전언처럼 신이 죽어 버린, 베버가 '탈마법화된 세계'(Entzauberung der Welt)로 간주하는 일반적인 시각에서 볼 때, 이 문제는 근원적이다. 이런 맥락에서 우리가 밑줄 쳐야 하는 지점은, 희생이란 "민족주의에 의해 제기된 가장 핵심적인 질문"이라고 그가 단언하는 부분일 수밖에 없다.[2]

1. 베네딕트 앤더슨(Benedict Anderson), 『상상된 공동체』(Imagined Communities: Reflections on the Origin and Spread of Nationalism), 개정판(뉴욕: 버소[Verso], 1991년), 141.

2. 앤더슨, 『상상된 공동체』, 7. 강조는 인용자.

물론 자신의 동생이자 『뉴 레프트 리뷰』지의 창립 멤버로도 유명한 영국의 역사학자 페리 앤더슨과 함께, 지난 **2015**년 세상을 뜰 때까지 좌파적 시각을 유지했던 그는, 이 질문을 특히 혁명과 민주화를 위해 목숨을 바친 이들과 이들을 '애도'하는 좌파 개혁 세력에게 제기하는 것을 잊지 않는데, 다음과 같은 질문은 넓은 의미에서 노무현 전 대통령과 박정희 전 대통령의 유령, 혹은 그들의 애도를 둘러싸고 변주되어 왔다고도 할 수 있을 지난 **20**여 년간의 한국 정치 및 담론 공간을 염두에 두고 읽을 때,[3] 매우 첨예하면서도 당대적이라 할 수 있을 공명을 만들어 낸다.

> 만약 사람들이 프롤레타리아를 <u>겨우</u> 냉장고와 휴일, 혹은 권력을 열렬히 추구한 집단으로 <u>상상</u>한다면, 프롤레타리아의 구성원들을 포함해, 그들이 얼마나 혁명적 대의를 위해 기꺼이 죽으려 하겠는가?[4]

물론 그가 각주에서 밝히듯, 이는 혁명이나 민주화를 향한 운동이 "물질적 목표를 추구해서는 안 된다는 뜻"은 아니다. 다만 앤더슨은, 그러한 목표가 "개인적 취득물로서가 아니라 루소가 얘기한 공통된 행복(shared bonheur)의 조건으로 상상"되어야 한다는 점을 잊지 않고 덧붙인다.[5] 이는 이른바 '386세대'의 기득권화라는 논쟁,[6] 즉 방금 환기했던 '노무현'이라는 정치

3. 이에 대한 대표적인 논의로는 다음을 참조할 수 있다. 진태원, 「1장 '포스트' 담론의 유령들: 애도의 애도를 위하여」, 『애도의 애도를 위하여: 비판 없는 시대의 철학』(서울: 그린비, 2019년). 김정한, 「에필로그: 애도의 정치와 멜랑콜리 주체」, 『비혁명의 시대: 1991년 5월 이후 사회운동과 정치철학』(서울: 빨간소금, 2020년).

4. 앤더슨, 『상상된 공동체』, 144. 강조는 인용자.

5. 앤더슨, 144 주5.

6. 이에 대해서는 다음을 참조하라. 이철승, 『불평등의 세대: 누가 한국사회를 불평등하

적 기표, 또는 유령의 유산을 둘러싼 '상속'의 문제가 그의 '희생'을 어떻게 평가할 것인가라는 문제, 다시 말해 그 '희생'이 실지로 작동하고 있는지 아닌지라는 문제와 직결된다고도 번역할 수 있을 것이다.

앤더슨의 책이 누린, 혹은 '상상된 명성'에 가려진 또 하나의 중요한 사실은, 그의 성찰이 근본적인 의미에서 당대적인 산물이란 점이다. 예를 들어 『상상된 공동체』의 초판이 출간된 **1983**년, 『알레아』(**Aléa**)의 장크리스토프 바이가 제안한 '공동체, 숫자'(**La communauté, le nombre**)라는 주제에 대해 프랑스의 철학자 장뤽크 낭시는 『무위의 공동체』라는 논문을 기고했는데, 같은 해 철학자 모리스 블랑쇼가 『밝힐 수 없는 공동체』라는 소책자로 이에 화답하자, **3**년 후인 **1986**년 낭시가 다시 몇 편의 다른 글들을 덧붙여 『무위의 공동체』란 이름으로 다시 대화를 이어나갔다.[7] '공동체'를 둘러싼 이러한 철학적 성찰과 대화는 **3**년 후인 **1989**년, 미국의 계관 철학자라 할 수 있을 리처드 로티의 역작 『우연성, 아이러니, 그리고 연대』와[8] 이듬해인 **1990**년

게 만들었는가』(서울: 문학과지성사, 2019년). 전상진, 『세대 게임: '세대 프레임'을 넘어서』(서울: 문학과 지성사, 2018년).

7. 모리스 블랑쇼(Maurice Blanchot), 『밝힐 수 없는 공동체』(La communauté inavouable, 파리: 레제디시옹 드 미뉘[Les Editions de Minuit], 1983년). 장뤽크 낭시(Jean-Luc Nancy), 『무위의 공동체』(La Communauté désœuvrée, 파리: 크리스티앙 부르주아[Christian Bourgois], 1986/1999년). 이 저작들은 모두 박준상 선생에 의해 한국어로 번역되었다. 모리스 블랑쇼, 장-뤽 낭시, 『밝힐 수 없는 공동체/마주한 공동체』(서울: 문학과 지성사, 2005년). 장-뤽 낭시, 『무위의 공동체』(서울: 인간사랑, 2010년). 이 글에서는 필요 시 원문을 인용하거나 부분적으로 기존 번역을 수정했다.

8. 리처드 로티(Richard Rorty), 『우연성, 아이러니, 연대성』(Contingency, Irony, and Solidarity, 뉴욕: 케임브리지 대학교 출판부, 1989년. 김동식, 이유선 옮김, 서울: 사월의 봄, 2020년).

이탈리아 철학자 조르조 아감벤이 출간한 『도래하는 공동체』를 통해 심화된다.[9]

이렇게 **1980**년대 초에서 **1990**년대를 관통하면서, 특히 서구 좌파와 동구권의 동반 몰락을 배경으로 이루어진 '공동체'에 대한 **(정치)** 철학적 사유는 이후에도 다양한 철학자와 이론가들에 의해 다종다기한 방식으로 계승되었고, **21**세기에 들어서서도 그 무게를 잃지 않고 있다고 할 수 있는 것으로,[10] 이들의 사유가 만들어 내는 다양한 함의와 차이들은 이른바 '간전기'**(Interwar Years)**라 불리는 시기의 경험에 대한 성찰들에 그 역사적 수원을 대고 있다고 할 수 있다. 이 글에서는 '주권'**(la souveraineté/der Souveränität)**과 '예외'**(exception)**의 관계, 보다 정확하게는 그들이 '희생'**(sacrifice)**이라는 토포스와 관련해 형성하는 역사적 공명에 주목할 텐데, 이와 관련해 조르주 바타유와 카를 슈미트, 발터 베냐민이 '따로 또 같이' 표명한 몇몇 의견들을 아울러 살펴보려 한다.

I. 바타유와 '주권적 희생'

낭시와 블랑쇼는 공동체에 대한 각각의 사유를 명시적으로 바타유를 중심으로 전개한다. 낭시는 바타유를 "공동체의 근대적

9. 조르조 아감벤(Giorgio Agamben), 『도래하는 공동체』(La comunità che viene, 토리노: 볼라티 보링기에리[Bollati Boringhieri], 1990년. 이경진 옮김, 서울: 꾸리에, 2014년).

10. 로베르토 에스포시토(Roberto Esposito), 『코무니타스』(Communitas: The Origin and Destiny of Community), 티머시 캠벨(Timothy Campbell) 옮김(스탠퍼드: 스탠퍼드 대학교 출판부, 1998/2010년), 에르네스토 라클라우(Ernesto Laclau), 『포퓰리즘 이성에 관해』(On Populist Reason, 뉴욕: 버소[Verso], 2002년), 마이클 하트(Michael Hardt), 안토니오 네그리(Antonio Negri), 『공통체』(Commonwealth, 매사추세츠주 케임브리지: 하버드 대학교 출판부, 2009년) 등이 대표적이다.

운명에 대한 결정적 체험에 있어서 의심할 바 없이 가장 멀리 나아간 사람"이라고 단언하고,[11] 블랑쇼는 아예 "아무런 공동체도 없는 이들의 공동체"라는[12] 바타유의 구절을 제사(題詞)로 삼아 자신의 텍스트를 연다. 그 어떤 원칙이나 실체의 '공유'를 전제로 누군가를 포함시키거나 배제시키지 않는, 그 어떤 폐쇄적 내재성에도 저항하는 것으로서의 "초월성"으로 규정되면서도, 동시에 스스로를 또 다른 초월적 "과제/작업"(œuvre)이자 (완성해야 할) "작품"(œuvre)으로 상정하는 공동체의 경향을 끊임없이 "무위"(無爲)로 돌리는(désœuvrement) 것으로 정의되는 낭시의 "무위의 공동체" 개념이나,[13] "공동체의 부재는 공동체의 실패가 아니"며 "공동체의 부재는 공동체 내에 포함되어 있다"는 블랑쇼의 언명은[14] 그 중핵에서 전적으로 바타유에 빚진 것이다.

하지만 내가 이보다 흥미롭게 생각하는 지점은, 바타유의 사유에서 이들이 '희생'의 지위와 기능에 주목한다는 사실에 놓인다. 이야말로 "바타유를 사로잡았던 개념"(notion obsédiante)이라고 지적하면서, 블랑쇼는 '희생'이란 '살해'가 아니라 "비움/버림(abandonner)과 (내어)줌(donner)"이라는 『종교 이론』의 구절을 인용하는데,[15] 이를 통해 공유할 것이 없어 (자리를) 비우고(l'abandon), 줄 것이 없기에 (자신을) 선물(le don)

11. 낭시, 『무위의 공동체』, 49.

12. "communauté de ceux qui n'ont pas de communauté." 블랑쇼, 낭시, 『밝힐 수 없는 공동체/마주한 공동체』, 11.

13. 낭시, 『무위의 공동체』, 86.

14. 블랑쇼, 낭시, 『밝힐 수 없는 공동체/마주한 공동체』, 33.

15. 블랑쇼, 낭시, 32.

로서 (내어) 주는 것으로서 '공동체의 부재'와 '부재의 공동체'
를 정의한다.

사실 이러한 희생의 개념은 결국에는 미완으로 남은 『주권』
(La souveraineté, 1955년)의 한 장에서 바타유가 세공했던 것이
다. 여기서 그는 알렉상드르 코제브를 경유해 『정신현상학』의
한 장을 (헤겔 자신을 거슬러서) 읽는데, 여기서도 흥미로운 건
그가 '주권'을 '희생'과 등치시킨다는 점이다. 즉 "주권이란, 그
정의상 섬기지 않는 것"이라는[16] 전제 위에서, 그는 '희생'을 통
한 '죽음'을 인간에 내재한 동물(성), 즉 가장 기초적인 "필요
들"(besoins)로부터의 "해방"으로 해석한다.[17] 그렇게 "필요로
부터 해방"된 "지고의" 존재인 인간은, 이제 자신을 "즐겁게 해
주는" 영역으로 도약할 수 있게 되는데, 여기서 중요한 건 이러
한 "희생"의 계기를 "절대지"라는 궁극의 지혜에 종속시키는
헤겔은 결코 주권자가 될 수 없다는 바타유의 지적이다. "그 정
의상 섬기지 않는 것"이 주권의 속성일진대, '절대지'라는 궁극
의 "목적"(fin)에 봉사할 때, "희생"은 "단순한 수단"(de simple
moyen)으로 전락하기 때문이다.[18] 이렇게 '희생'의 개념이 모든
수단과 목적의 관계로부터도 해방되고, 그 어떤 목표도 섬기지
않을 때, 블랑쇼의 표현을 빌리면 순수한 "버림과 (내어) 줌"

16. "En effet, ce qui est souverain, par définition ne sert pas." 조르주 바타유(Georges
Bataille), 「헤겔, 죽음과 희생」(Hegel, la mort et le sacrifice, 1955년), 『전집 XII』(Oeuvres Com-
plètes XII, 파리: 갈리마르[Gallimard], 1988년), 342. 강조는 저자.

17. "동물적 필요로부터 해방된 인간이 주권자이다"(Libéré du besoin animal, l'homme est
souverain). 바타유, 「헤겔, 죽음과 희생」, 342.

18. 바타유, 342.

과 일치될 때, 그것은 그 말 그대로의 의미에서 가장 높은 것, 즉 "주권적인 것"으로 재정의된다는 것이다.

그러나 낭시는 블랑쇼에 비해 바타유에 좀 더 비판적이다. "공동체[라는 주제]에 의해 활기를 띠게 된 사유가 주체의 주권(la souveraineté)이라는 주제에 의해 마무리되었다는 역설"을 지적하면서, 낭시는 결국 바타유의 "주체에 대한 사유[가] 공동체에 대한 사유를 실패로 돌아가게 만든다"고 의심한다.[19] 이러한 비판적 거리는 2001년 출간된 또 다른 소책자인 『마주한 공동체』에서도 변하지 않고 유지되는데,[20] 그는 바타유가 '주권'의 개념을 "정치적이 아닌 존재론적이고 미적"인, "오늘날에는 "윤리적"이라고 부를 ... 개념"으로 변형해 버렸다고 비판한다.[21]

실지로 바타유에게 주권 개념은 1930년대 중반 파시즘 시기의 글들에서는 지극히 전통적인 방식으로, 예를 들어 "군사화된 정당에 속한" 것으로 이해되었지만,[22] 아르튀르 랭보의 시를 주권성의 모범적인 예로 드는 『내적 경험』(L'Expérience intérieure, 1943년)을 필두로, 2차 대전을 거치면서는 낭시가 말한 것처럼 개인적인, 혹은 "윤리적인" 지평으로 축소되어 가는 것처럼 보이기도 한다.[23] 위에서 잠시 살펴본 「헤겔, 죽음과 희생」이라는 장의 후반에서 바타유는 "인간은 언제나 진정한 주

19. 낭시, 『무위의 공동체』, 63.

20. 장뤼크 낭시, 『마주한 공동체』(La communauté affrontée, 파리: 갈릴레[Galilée], 2001년). 블랑쇼, 낭시, 『밝힐 수 없는 공동체/마주한 공동체』에 수록.

21. 낭시, 『마주한 공동체』, 117.

22. 조르주 바타유, 「파시즘의 정의에 관해」(Essai de définition du fascisme), 『전집 2』(파리: 갈리마르, 1988년), 214.

23. 대표적인 예로는 다음을 참조. 엘리자베스 아놀드(Elisabeth Arnould), 「시의 불가능

권성(une souveraineté authentique)을 좇는다"고 씀으로써,[24] 낭시가 "모든 사물들을 주권 가운데서 파괴하고 아무것도 아닌 것으로 소진시킬 준비가 되어 있는 자유로운 주체성의 격렬한 움직임"이라 부른[25] 사유의 방향으로 몸을 기울인다.

하지만 여기에 그치지 않고 한발 더 나아가, 낭시는 '희생'이란 개념 자체의 폐기를 주장한다. 이는 바타유 특유의 스토아적인 인내에도 불구하고, '희생'이란 개념이 결국 그것을 통해 수복하고 재생해야 할 (허구적) 기원과, 그 작업을 가능케 할 (대)타자, 혹은 "절대적인 바깥"에 대한 희구와 매혹에 언제나 노출되어 있다는 이유 때문이다. 정확하게 이런 의미에서 (라캉의 용어를 빌리자면) '대타자의 부재'를 천명하면서, 낭시는 "존재란 희생될 수 없다"고,[26] 단지 누군가가 "파괴하거나 분유할 수 있을 뿐"이라고[27] 단언한다.

II. 국가, 혹은 '희생의 독점 기구'

이러한 낭시의 비판은 설득력이 있다. 예를 들어 그가 아리안족의 "절대적인 희생"과 '개인'의 차원을 벗어나지 못하는 '유대인들의 희생'을 대비시키는 히틀러의 『나의 투쟁』을 언급할 때, '희생' 개념에 내재하는 위험은 충분히 감지된다.[28] 사실 이러한

한 희생」(The Impossible Sacrifice of Poetry: Bataille and the Nancian Critique of Sacrifice), 『다이어크리틱스』(Diacritics) 26권 2호(1996년 여름), 86~96.

24. 바타유, 「헤겔, 죽음과 희생」, 344.

25. 낭시, 『무위의 공동체』, 79~80.

26. 장뤼크 낭시, 「희생 불가」(The Unsacrificeable), 『예일 프렌치 스터디스』(Yale French Studies) 79호(1991년), 37.

27. 장뤼크 낭시, 『완성된 사유』(Une pensée finie, 파리: 갈릴레, 1990년), 209.

28. '희생'에 근거하지 않는 '주권' 개념을 촉구하는 다른 글에서, 엘튼 역시 몰락을 앞

비판은 트로츠키나 베버의 뒤를 따라 국가를 '폭력(Gewalt)의 독점' 기관으로 규정해 온 전통적인 방식에서 벗어나,[29] 국가를 '희생의 독점(monopoly of sacrifice) 기구'로 비판적으로 접근하는 일련의 작업들과도 공명하는 지점이 적지 않다.[30]

그러한 태도를 공유하는 이들 중 하나인 바누 바르구는 정치적 공동체의 안전을 위해 구성원의 "자발적 희생"을 요구하는 대표적인 담론으로 카를 슈미트의 정치 신학 논의를 들어 비판한다. 예를 들어 『정치적인 것의 개념』(1927년)에서 슈미트는 국가의 전쟁권(jus belli)을 언급하면서 그것이 해당 국가가 "그 자신의 구성원들에게 죽을 준비를 요구"하고 "머뭇거리지 않고 적을 죽일 준비를 요구할 권리"에 대한 두 가지 가능성을 포함한다고 적는다.[31] 책의 다른 곳에서 그는 보다 분명하게 "필요할 때, 정치체는 [그 구성원들에게] 삶의 희생을 요구해야만 한다"고 단언한다.[32] 이를 염두에 둘 때 "희생의 요구에 대한 슈

둔 제3제국을 위해 "최후의 희생"(The Final Sacrifice)이란 이름하에 목숨을 바친 수천 명의 8~9세 히틀러 청년단원을 언급한다. 진 베스키 엘시튼(Jean Bethke Elshtain), 「주권, 정체성, 희생」(Sovereignty, Identity, Sacrifice), 『소셜 리서치』(Social Research) 58권 3호(1991년), 559.

29. 막스 베버, 『막스 베버, 소명으로서의 정치』, 박상훈 옮김(서울: 폴리테이아, 2011년), 110.

30. 특히 다음을 보라. 마테오 타우시그-루보(Mateo Taussig-Rubbo), 「희생과 주권」(Sacrifice and Sovereignty), 『폭력 국가』(States of Violence: War, Capital Punishment, and Letting Die, 케임브리지: 케임브리지 대학교 출판부, 2009년), http://ssrn.com/abstract=1285230. 폴 칸(Paul Kahn), 『정치 신학』(Political Theology: Four New Chapters on the Concept of Sovereignty, 뉴욕: 컬럼비아 대학교 출판부, 2011년).

31. 카를 슈미트(Carl Schmitt), 『정치적인 것의 개념』(The Concept of the Political), 조지 슈와브(George Schwab) 옮김(시카고: 시카고 대학교 출판부, 1996년), 46.

32. 슈미트, 『정치적인 것의 개념』, 71.

미트의 강조"가 희생을 "정치적인 것의 필수 조건"으로 만든다
는 바르구의 비판은 타당성을 갖는다.[33]

하지만, 이러한 희생의 논리를 통해 슈미트가 국가를 "성스
러운 것"으로 만들고, 나아가 정치를 신학적으로 정당화한다고
쓸 때, 그녀는 슈미트에 대한 수많은 비판자들이 벗어나지 못했
던 실수를 다시 반복한다. 이는 어떤 근원적인 의미에서 슈미트
논의의 신비이자 기원이라고 할 수도 있는 지점과 관련되는데,
그것은 슈미트가 '희생은 강요되어야 한다'고 주장하면서도 그
것이 어떤 '가치'의 차원에서도 "정당화"될 수 없다는 것을 분
명히 한다는 기이한 사실과 직결된다.

> 그 어떤 프로그램과 이상, 규범, 편의도 다른 인간의 물리적
> 생명을 처분할 권리를 부여해 주지 않는다. 생존자들을 위해
> 무역과 산업이 흥하게 한다거나 손자들의 구매력이 성장하
> 도록 하려고 남을 죽이고 스스로 죽을 준비를 하라고 사람들
> 에게 진지하게 요구한다는 것은 <u>끔찍하고 미친</u>(grauenhaft
> und verrückt) 짓이다.[34]

그렇다면 희생은 대체 무엇으로 정당화될 수 있단 말인가? 슈미
트에 의하면 이는 오로지 자신의 생명에 대한 위협에 의해서만
정당화된다.[35] 적을 '살해'한다는, 도덕적이거나 윤리적인 함의

33. 바누 바르구(Banu Bargu), 「정태학」(Stasiology: Political Theology and the Figure of the Sacrificial Enemy), 『세속법 이후』(After Secular Law), 위니프리드 설리번(Winnifred Sullivan), 로버트 옐(Robert Yelle), 마테오 타우시그-루보(Mateo Taussig-Rubbo) 엮음(스탠퍼드: 스탠퍼드 대학교 출판부, 2011년), 146.

34. 슈미트, 『정치적인 것의 개념』, 48. 독일어 원문은 카를 슈미트(Carl Schmitt), 『정치적인 것의 개념』(Der Begriff des Politischen, 베를린: 둥커, 훔볼트[Duncker & Humblot], 1979년), 50. 강조는 인용자.

35. 슈미트, 『정치적인 것의 개념』, 49.

를 수반하는 표현을 쓰지 않고, 그가 "물리적 파괴"(physische Vernichtung)나[36] "다른 존재의 실존적 부정"(seinsmäßige Negierung eines anderen Seins)이라는[37] 중립적이고 추상적인 표현을 쓰는 건 바로 이런 맥락에서 이해되어야만 한다. 이렇게 그 어떤 가치의 차원에서도 정당화되지 않고, 심지어 상대방에 대한 증오나 적대감조차 없이[38] 그가 궁극적으로 "정치적인 것"이라 부르는 '적과 친구'의 구분선, 더 정확하게는 '예외를 결정하는 자'로서의 '주권자의 결단'에[39] 의해 수행되는 "물리적 파괴"의 결과로 그가 '희생'을 재정의한다는 건 어떤 함의를 갖는 것일까? 단도직입적으로 말해, 이를 통해 보존되고 유지되는 것으로 간주되는 전통적인 의미의 '공동체'는 실질적으로 '내파'된다.

III. 비극과 비애극의 차이, 혹은 '희생'과 '애도'의 오작동

전투와 전쟁이라는 '실존적인' 계기 속에서 작동하는 주권과, 그 안에서 요구되는 '희생'의 필요성을 강조하면서도, 역설적으로 이를 내파하고 마는 슈미트의 공동체론은 베냐민의 비애극 논의와 기이한 공명을 이룬다. 물론 『상상된 공동체』의 제사

36. 슈미트, 『정치적인 것의 개념』, 49. 독일어 원문 51.

37. 슈미트, 33. 독일어 원문 34.

38. "네 원수를 사랑하라"라는 『마태복음』 5장 44절 구절을 인용하면서, 그는 적은 미워할 필요가 없다고, 다시 말해 증오 없이 그저 "물리적으로 파괴"할 대상일 뿐이라는 점을 강조한다. 같은 책, 29.

39. "Souverän ist, wer über den Ausnahmezustand entscheidet." 카를 슈미트(Carl Schmitt), 『정치 신학』(Politische Theologie, 베를린: 둥커, 훔볼트, 1922년), 13.

는 베냐민의 것이고,[40] 앤더슨 역시 자신의 책이 베냐민의 작업에 큰 영향을 받았다고 고백한 바 있지만,[41] 앤더슨의 책은 비애극(**Trauerspiel**) 논의를 전혀 전경화시키고 있지 않을 뿐만 아니라, 이후의 수많은 논의들에서 역시 이 둘을 연결시키는 경우를 찾기는 쉽지 않다. 그렇다면 이 둘의 중첩에서 우리가 얻을 수 있는 함의란 무엇일까?

그것은 비애극을 비극과 가르는 가장 결정적인 차이 중 하나가 '희생'(**Opfer**)이라는 사실, 더 정확히 말하면 그것의 부재 또는 오작동이라는 점과 관련된다. 이른바 '비극적 죽음'이란, 대개 기존 공동체의 내재적 한계에 대한 근본적인 비판이면서, 동시에 아직 도래하지 않은, 혹은 곧 도래해야만 할 (더 나은) 공동체를 예비한다는 이중적 의미에서 초월적인, '희생'의 기능을 수행한다고 볼 수 있는데, 다음의 구문은 이를 잘 요약해 준다.

> 비극(**Die tragische Dichtung**)은 희생(**der Opferidee**)의 관념에 근거한다. ... 비극적인 희생은 ... 최초이자 최후의 희생이다. 최후의 희생이란 말은 비극적인 희생이 법을 보호하고 있는 신들을 향한 속죄의 제물이라는 의미이다. 최초의 희생이란 비극적인 희생이 민족/사람들의 삶(**des Volkslebens**)의 새로운 내용들을 알리는 대표적인 행위라는 뜻이다. ... 이들은

40. "그는 결을 거슬러 역사를 솔질하는 것을 자신의 과제로 본다"(He regards it as his task to brush history against the grain). 원문은 "Er betrachtet es als seine Aufgabe, die Geschichte gegen den Strich zu bürsten"으로 '과제'(Aufgabe)라는 베냐민의 핵심 용어가 포함되어 있다. 발터 베냐민(Walter Benjamin), 『전집 I:1』(Gesammelten Schriften I:1, 프랑크푸르트: 주어캄프[Suhrkamp], 1991년), 696 이하.

41. 베네딕트 앤더슨, 『경계 너머의 삶: 베네딕트 앤더슨 자서전』, 손영미 옮김(고양: 연암서가, 2019년), 168.

... 오직 아직 태어나지 않은 민족 공동체(Volksgemeinschaft)의 삶에만 축복을 전하기 때문에 영웅을 파멸시킨다.[42]

하지만 베냐민이 천착한 '비애극'에서 인물은 '희생'당하지 않고, 그저 죽는다. 슈미트의 표현을 빌면 그들은 "물리적으로 파괴"된다. 역시 슈미트가 『정치 신학』에서 쓴 표현을 빌리면, 이 차이란 "초월성"과 "내재성"의 차이에 상응하는데, 비극에서의 희생적 죽음이 지향하는 주어진 현실의 제약을 넘어서는 공동체는, 비애극에서는 어디에서도 찾을 수 없다. 이런 의미에서 어떤 죽음이 '희생'되지 않는다는 것은, 그것을 '비극적 죽음'이라고 부를 수 없다는 것을 뜻할 뿐만 아니라, 공동체의 비판적 재생산 기능이 작동하지 않는다는 것을 함의한다. 그것은 철저하게 생물학적인 것으로 간주되며, 차라리 '유기체의 기능 정지'에 가깝다 하겠다. 정확하게 이런 의미에서, 비애극에서 죽음은 '애도'(Trauern/Mourn)되기 어렵다. 죽음은 죽음일 뿐 세속 세계 '너머'에 존재하는 영혼(Seele/soul)이 전제되지 않기 때문이다. 종종 지적되듯이, 이러한 인식은 인구의 무려 3분의 1이 죽음에 이른[43] 30년 전쟁(1618~48년)의 역사적 상황을 배경으로 삼는다. 1년도, 5년도, 10년도 아닌, 한 아이가 서른 살의 성인으로(죽지 않았다면) 장성할 때까지, 무려 30년 동안 지속된 이 전쟁은 기독교적 구속(Redemption)에 대한 믿음을 송두리째 앗아 갔던 것이다.

42. 베냐민, 『전집 I:1』, 285. 발터 벤야민, 『독일 비애극의 원천』, 최성만, 김유동 옮김(파주: 한길사, 2009년), 159.

43. 안토니오 네그리, 마이클 하트, 『다중』(Multitude: War and Democracy in the Age of Empire, 뉴욕: 펭귄[Penguin], 2004년), 5.

IV. 나가며: 공적 애도와 희생의 불가능성

이렇게 비애극에서 죽음은 종교적이거나 개인적인 의미의 '부활'은 물론, 새로운 공동체를 위한 '희생'으로서 그것의 재생에 기여하는 초월의 기능 역시 수행하지 못한다. 죽음은 그저 죽음일 뿐이고, 부활은커녕 '희생' 자체가 불가능해진, 말 그대로 '죽어도 안 되는' 상황은 정확하게 이런 의미에서 더 이상 '비극적'이지도 못한 것이다. 이보다 절묘하게 우리의 근과거를 묘사해 주는 것이 있을까? 전직 대통령의 전례 없는 자살(2009년 5월 23일)에서 1980년 5월 광주의 영령들을 '홍어택배'라 부른 일베의 사태를 경유해, 말 그대로 정치적 기표로만 부유하게 된 노무현의 유산을 둘러싸고 벌어진 지난 몇 년간의 지리멸렬은, 2009년 대량 해고 사태 이후 무려 30명이 넘는 노동자의 자살로 이어진 쌍용자동차 사태의 불분명한 봉합은 물론, 180석에 달하는 의석을 얻고서도 '결코 잊지 않겠다'던 세월호 사건의 핵심, 즉 '어떻게, 그리고 왜 수백 명의 사람들이 죽어 갈 수밖에 없었는가?'라는 의문을 여전히 파헤치지 않고 있는 집권당의 상황을 염두에 둘 때 어느 때보다 첨예한, '비애극적 사태'로 현현한다. 이는 당대의 진정한 중핵에 있다고도 할 수 있을 '미투'(Me Too) 운동의 여파 속에서 더욱 강화되었다고 할 수 있는데, 배우 조민기와 박원순 전 시장은 물론, 2020년 12월 11일 라트비아에서 59세 일기로 세상을 뜬 김기덕 감독의 죽음을 둘러싼 첨예한 논란은, 이들에 대한 사적 애도는 물론, 그들의 유산을 '희생'이나 '비극적'이라는 표현을 원용해 부를 수 없게 만드는 '공적 애도의 불가능성'이라는 문제가 왜, 그리고 어떻게 비애극적인 차원에서 이해되어야 하는지를 분명히 환기해 준다.

어쩌면 우리의 당대란 이러한 '비극적 희생(기제)의 폐허', 또는 그것의 장기 지속(**longue durée**)이라는 차원에서 새롭게 사유되고 쓰여야 하는 것이 아닐까? 어쩌면 이야말로, 제대로 작동하지 않은 지 오래된 한국적 공동체의 공회전은 물론, 코로나**19**를 통해 말 그대로 '소각'되어야만 했기에 제대로 애도되지 못한 채 사라진 **160**여만 명의 사망자들과, 산산이 흩어진 채 줌과 웹엑스를 통해 가까스로 연명 중인 전 세계의 '상상의 공동체'들 안에서 여전히 상상되지 않은 채 남아 있는 외설적인 중핵이 아닐까? 이들은 과연 '희생'된 것일까? 아니 '희생'될 수 있을까? 비극적 희생과 비극은 그렇게, 우리가 다시금 '욕망'해야 할 대상으로 회귀되어야만 하는 것일까? 올해, 아니 어쩌면 작동이 유예된 지 오래인 일련의 공동체들과 '허구적 대의(**Cause**)들에 대한 희생'은 어떻게 가능하고, 또는 극복되며, 이전과는 다른 방식으로 재사유될 수 있을까? 이러한 질문을 가능케 한 수많은, 이름 모를 이들의 희생을 헛된 것으로 만들거나 단지 추상적인 단어의 곡예로 전락시키지 않기 위해서 우리가 할 수 있는 일은 무엇일까? 아니 '우리'란 무엇이며 누구일 수 있을까? 허구(**fiction**)란 "현실[성]의 결여"가 아니라 "합리성의 추가분"(**un surcroît de rationalité**)이며, 사건이 어떻게 일어났는가를 다양한 방식으로 서술하는 '역사'와 달리, "사건들이 어떻게 일어날 수도 있는가"라는 가능성, 혹은 잠재성의 차원에서 구축되어야만 하고,[44] 무엇보다 그러한 "시간의 서사는 언제나 시간의 정의[**Justice**]에 관한 허구"라는 랑시에르의 적

44. 자크 랑시에르, 『픽션의 가장자리』(**Les bords de la fiction**, 파리: 쇠유[**Seuil**], 2017년), **8**. 강조는 원문.

절한 환기는,[45] '도래할 우리'가 향유할 미래, 혹은 이미 현재에 당도했으나 아직 인지되지 못한 지평의 공유에 하나의 실마리가 될 수 있을지도 모른다. 그런 엄격한 의미에서 '우리'는, 여전히 '허구적'이어야만 할 것이다.

45. 자크 랑시에르, 『모던 타임즈: 예술과 정치에서 시간성에 관한 시론』, 양창렬 옮김(서울: 현실문화, 2018년), 14.

메이로 고이즈미(小泉明郎), 「젊은 사무라이의 초상」(Portrait of a Young Samurai),
스틸, 2009년, 2채널 영상.

나는 전형적으로 감상적인 장면을 극작했다. 젊은 가미가제 병사가 부모에게 작별을 고하는 장면이다. 나는 젊은 배우를 고용하여 이를 연기하도록 했다. 촬영을 하는 동안 나는 그가 얼마나 연기를 잘하는가에 상관하지 않고 "사무라이 정신을 좀 더 표현하라"고 자꾸 또 자꾸 반복적으로 주문했다. 그러자 우리는 이 장면이 예기치 않았던 감정을 표출하기 시작하는 순간에 이르렀다.

최근 5년 동안 일본에서는 점차적으로 더 감상적인 전쟁 영화들이 만들어지고 있다. 이 영화들은 지극히 명료하고 저속한 민족주의 메시지를 담고 있다. 내가 연출한 장면은 그런 영화들로부터 직접적으로 영향을 받아 만든 것이다.

메이로 고이즈미 작업 노트.

홀로 존재하는 동물에게 이기주의는 종의 보존과 발전에 도움이 되는 덕이다. 그러나 이기주의는 모든 종류의 공동체에 파괴적인 악덕이다. 이기주의를 강하게 억압하지 않은 채 국가를 만드는 동물은 멸종할 것이다. 오래전에 국가를 형성한 벌과 개미와 흰개미는 계통 발생적인 조치를 통해 이기주의를 완전히 버렸다. 그러나 그다음 단계의 이기주의, 즉 민족 이기주의, 혹은 간단히 민족주의는 그 동물들 사이에서 여전히 성행한다. 길을 잃고 다른 집으로 들어간 일벌은 지체 없이 죽임을 당한다.

그런데 인간에게는 드물지 않게 뭔가 문제가 있는 듯하다. 첫번째 변화보다도 두 번째 변화가, 심지어 첫 번째 변화가 완성되기도 전에 명확하게 나타난다. 여전히 우리는 강력한 이기주의자인데도, 많은 사람들은 민족주의 역시 제거해야 할 악덕이라고 여기기 시작했다. 이는 뭔가 아주 이상한 현상일 수 있다. 두 번째 변화, 즉 민족 간의 화해는 첫 번째 변화의 완성이 아직 요원하다는 사실에 의해 촉진될 수 있고, 따라서 이기주의는 여전히 강력한 호소력을 발휘한다. 우리 모두는 무시무시한 신형 공격 무기들의 위협을 받고 있고, 따라서 국가들 간의 평화를 갈망한다. 우리가 개인적인 두려움을 모르며 겁먹는 것을 세상에서 가장 큰 수치로 여기는 라케다이몬의 전사들이나 개미나

벌이라면, 전쟁은 영원히 계속될 것이다. 그러나 다행히도 우리는 인간이며 겁쟁이에 불과하다.

에르빈 슈레딩거, 「정신과 물질」, 『생명이란 무엇인가/정신과 물질』, 전대호 옮김(서울: 궁리, 2007년), 166~67.

일어나라, 거대한 나라여
일어나라, 죽음의 전투를 위하여
사악한 파시스트 놈들
저주받을 놈들과의 전투를 향해 일어서라

고결한 분노가
파도처럼 끓어오르게 하라
전 인민의 전쟁
성스러운 전쟁이 치러지고 있다

모든 믿음의 압제자
침략자를 격퇴하리라
강간범들
약탈자들
인간 학대범들

검은 날개는
감히 조국 영공을 범지 못하리
조국의 광활한 평야를

적은 디딜 수 없으리

썩은 파시스트 망령들의 이마빡에
총알을 박아 넣으리
인류의 쓰레기를 위한
튼튼한 관을 짜리라

바실리 레베데프-쿠마치(Василий Иванович Лебедев-Кумач) 작사, 「성스러운 전쟁」(Свя-
щенная война, 1941년). 독소전쟁 때 발표된 소비에트 연방 군가.

민족주의 사학이 실제로 해체된 경우를 아일랜드 역사학에서 찾아볼 수 있다. 우리와 마찬가지로 식민지 시대를 경험하고 영국이라는 강력한 '타자'로 인해 고통을 겪은 아일랜드인들의 역사 해석과 서술도 최근까지 압도적으로 국수주의적이었다. 게다가 우리와 마찬가지로 분단된 국가라는 현실 역시 이러한 민족주의적 성향을 부추겼다. 아일랜드 사람들은 스스로를 세상에서 '가장 슬프고 비참한 민족'이라고 부르며, 그러한 자신의 이미지에서 위안을 찾았다. 그들은 자신들의 외형적 허약함을 보상하고자 내적, 정신적 순수함과 고결함으로 무장했으며, '가장 고통받는 자가 결국 승리한다'는 신화에 집착했다. 그러나 1970년대부터 시작된 '역사 다시 보기'의 노력으로 현재 아일랜드 역사에서는 신화가 많이 걷힌 상태이다. 한 나라의 역사가 예외적이라면 다른 많은 나라도 '예외적으로 비극적이고 참혹한' 역사를 경험했다는 사실을 인식하고, 편협한 역사의식에서 벗어나 자국 역사를 객관적이고 보다 넓은 시각에서 바라보게 된 것이다.

그러한 결과를 얻게 된 이유는 아일랜드가 유럽 연합에 가입하면서 섬나라적 전망에서 벗어나게 된 것과 경제적으로 발전하면서 자신감이 생기고 피해자로서의 자신이나 가해자로서

의 영국에 대해 다시 생각하게 된 점 등을 들 수 있다. 현재 아일랜드의 일인당 국민 소득은 영국의 일인당 국민 소득보다 더 높다. ... 여기서 유추해 보면 한반도라는 반도적 조망에서 벗어날 때 그리고 경제적으로 일본보다 나아지게 될 때 우리도 역사 다시 보기가 수월해질지 모르겠다. 마지막으로 수정주의 역사학자들의 주도적 역할도 매우 중요했다. **1970~80**년대 그들은 '매국노' 그리고 우리의 친일파에 해당하는 '친영파'라는 비난을 감수하면서도 '역사 다시 보기'를 시도했던 것이다.

박지향, 「역사에서 벗겨내야 할 신화들」, 포럼 '국사의 해체를 향하여', 비판과 연대를 위한 동아시아 역사포럼 기획, 한국프레스센터, **2003**년 **8**월 **21**일.

변호인 발언

크로샌 데이비드 후버는 살인 및 흉기 사용으로 유죄를 선고한 1심에 대해 항소합니다. 살인은 불법 무장 단체를 통해 마린카운티를 장악, 십대 공사현장 노동자들을 기사로 거느리고 아서왕 노릇을 자처하며 현대판 카멜롯을 건국하려던 마크 리처즈가 꾸민 기이한 음모의 과정에서 발생했습니다.

29세의 도급업자인 리처즈는 17세의 후버를 비롯한 여러 십대를 고용하였고, 정기적인 회의에서 그가 새로 설립한 왕국을 수호하기 위해 앤젤섬과 타말파이어스산 위에 레이저총을 설치하여 금문교와 리치먼드산라파엘 대교를 폭파시키려는 계획을 설파했습니다. 이 음모는 [아서왕의 아버지] '펜드래건'이라 불립니다.

리처즈는 1982년 중반에 재정적 어려움에 빠졌습니다. 그는 돈을 구하기 위해 친구인 리처드 볼드윈을 살해하기로 마음먹었습니다. 볼드윈은 돈이 많은 것으로 알려졌습니다. 그는 그를 따르는 고용인들에게 볼드윈을 살해하라고 지시를 내렸지만 먹혀들지 않자, 이어서 후버와 또 다른 고용인 앤드류에게 다가갔습니다. 그는 볼드윈이 돈을 갚지 않고 있고 "나치"에다 "호모"라고 말했고, "이런 악한을 제거하는 것이 공공을 위한

행동"이라고 설득했습니다. 둘은 볼드윈의 저택과 개조한 별채에서 돈을 가져오면 이를 분배하는 조건으로 살해 계획에 동의했습니다. 후버가 후에 말하길, 현금 5천 달러와 자동차 및 거주할 곳을 얻을 것이라고 기대했었다고 합니다.

1982년 7월 6일, 리처즈는 집 공사를 빌미로 후버와 앤드류를 볼드윈의 저택에 차로 데려다 주었습니다. 오후가 되자 앤드류는 리처즈의 계획에 따라 볼드윈에게 그가 운영하는 자동차 정비소에 가서 고풍 스타일의 자동차를 보여 달라고 요청했습니다. 세 사람이 리처즈의 트럭을 타고 집을 떠난 건 오후 2시였고, 앤드류는 뒤에 남아서 집을 뒤졌습니다.

정비소에 도착하자 리처즈가 미리 정한 신호를 보냈고, 후버는 야구 배트로 볼드윈의 뒤통수를 가격했습니다. 후버는 그러고 나서 드라이버로 볼드윈의 머리를 찌르고 끌로 가슴을 찔렀습니다. 앤드류와 합세한 그들은 현금 3천 불, 그리고 총과 마리화나를 비롯한 각종 물건들을 집에서 가지고 나왔습니다. 세 사람은 볼드윈의 사체를 정비소에서 배에 옮겨 샌프란시스코만에 유기했습니다.

이후 며칠 동안 후버는 여러 사람들에게 자신의 범행에 대해 말하고 다녔습니다. 볼드윈의 사체는 7월 13일에 발견되었습니다. 바로 다음날 마린카운티 보안관부는 익명의 전화 제보를 받았고, 7월 16일 후버와 리처즈를 체포하게 되었습니다.

후버는 살인 및 흉기 사용으로 형사 입건되었습니다. 정신 이상을 이유로 무죄를 주장했습니다. 리처즈는 따로 재판을 받았고, 후버가 일급 살인죄로 유죄 판결을 받기 직전에 진술 및 공판 증언을 조건으로 면책 특권을 받았습니다.

캘리포니아 상소 법원 판례, 1986년, 187 Cal. App. 3d 1078.

기억하기는, 기억을 하는 행위로서 체험되지 않는 한, 망각된다. 관공서 건물 밖이나 주유소 앞마당에서 펄럭이는 국기는 이러한 기억하기의 망각을 상기시킨다. 수천, 수만 개의 국기가 매일 공공장소에서 흐느적거린다. 국민체(nationhood)를 상기시키는 이 사물들은 시민들이 제각기 할 일에 바쁘게 몰두하는 일상의 흐름 속에 묻혀 있다.

마이클 빌리그(Michael Billig), 『일상적 국민주의』(Banal Nationalism, 런던: SAGE, 1995년), 38.

김재욱, 「(master)PIECE – 太極旗」, 2016년, 단채널 영상.

'(master)PIECE' 시리즈 중 세 번째인 '**太極旗**' 작업은 우리나라 지상파 방송사들의 방송 시작과 방송 종료 시에 나오는 애국가 영상을 활용하였다. **KBS, MBC, SBS, EBS** 각 **4**사 채널의 애국가 영상에는 미묘함과 동시에 큰 차이점들이 있었고, 이에 대한 이슈와 논쟁 기사조차 결국 호국의 개인적 해석으로 생각하여 모두 태극기 속에 담아내었다. **SBS**사의 백두산이 없는 명소 선정이나, 방송 종료 애국가 영상은 **EBS**사만이 유일하게 **4**절까지 제공하는 점, **KBS**사는 산업과 경제 관련 장면 노출이 없다는 점, 각 방송사에 나오는 대한 사람은 스포츠 스타들뿐이라는 점 등의 지상파 애국가 영상의 비교 분석의 결과를 가지고, 비록 애국가 영상이 한 국가의 모든 내면적 정서와 외면적 전경을 보여 줄 순 없겠지만, 이런 각각의 아쉬움들을 서로 안고 국가와 국기의 이름으로 한자리에 모이면 서로를 꽉 메워 가지 않을까 생각해 본다.

김재욱 작업 노트.

언어 일반, 특히 발음 기관의 발성에 있어서 대상을 나타내는 것은, 결코 수의적인 결의나 약속에서 오는 것이 아니라, 오히려 처음에 하나의 원칙이 있어서, 어떤 개념이라도 이 원칙에 의해서 인간의 발음 기관을 통해서 반드시 어느 일정한 음이 되고, 결코 다른 음은 될 수 없다. 마치 대상이 개인의 감각 기관에 있어서 각각 일정한 형체와 색체로서 나타나는 것처럼, 사교적인 인간의 기관인 언어에 있어서도, 그것은 각각 일정한 음으로 표시된다. 원래 인간이 언어를 말하는 것이 아니라, 인간의 천성이 이것을 말한다. 따라서 같은 천성을 가진 다른 인간에게 그것이 통한다. 그렇기 때문에 언어는 유일하고도 절대적으로 필요불가결한 것이다. ... 발음 기관에 대한 똑같은 외적 영향을 받으며 공동생활을 하며, 끊임없이 사상을 교환하면서 스스로 언어를 발달시키는 사람의 전체를 하나의 민족으로 부른다면, 이런 민족의 언어가 필연적으로 현재와 같은 형태를 갖춘 것이며, 사실인즉 이런 민족이 스스로의 인식을 말하는 것이 아니라, 이런 민족의 인식 자체가 이 민족의 입을 빌려서 자기를 발표하는 것이라고 말하지 않으면 안 된다. 위에서 말한 사정에서 일어나는 언어의 변화 과정에 있어서는, 한결같이 똑같은 법칙이 지배하고 있다. 더군다나 늘 사상을 교환하고 있는 모든

사람들에게는, 또 각 개인이 어떤 새로운 말을 사용하고 그것이 다른 사람의 청각에 도달하는 경우에는 언제나 똑같은 법칙이 지배하고 있다. 수천 년 후에, 또 이 동안 이 국민의 언어의 외형이 모든 변화를 받은 후에도, 여전히 존재하고 있는 것은, 동일하며 원래 그렇게 표현되지 않으면 안 되는 생생한 언어의 힘이며, 이것은 늘 모든 조건을 뚫고 흐르고, 어떤 언어에 있어서도 필연적으로 그렇게 되지 않을 수 없었으며, 그 종말에 가서는 현재 상태로 될 수밖에는 없었다.

요한 고트리히프 피히테, 『독일국민에게 고한다』, 최재희 옮김(서울: 전영사, 1964년), 68.

새로운 민중적 민족 전통 재발견/재해석 흐름의 태동에 영향을 미친 조건으로, 나는 네 가지를 꼽는다: 1. 국제 순회전 『한국미술 5000년』(1976~79)을 통한 자존심의 회복, 2. 한일 교류를 통한 야나기 무네요시 민예론(조선 민예품 등에서 민중적 미덕을 발견해 새로운 미술 공예 운동을 추진하고자 했던)의 재발견, 3. 박정희 정권의 농촌 공동체 현대화 사업에 맞물렸던 생활 유물 수집 붐, 4. 한창기의 한글 전용 가로짜기 월간지 『뿌리 깊은 나무』(1976~80)를 통한 중산층용 비판적 세계관(깨어 있는 한국인-소비자-시민의 입장에서 정치/경제/사회/역사/문화 전 분야를 비평하고 대안적으로 행동하기를 주장하는)의 유포.

한창기 등 4.19 세대의 골동 수집가들은 앞선 세대와 달리, 귀족적 서화고물을 수집하는 데 치중하지 않고, 투박하고 지역색이 강한 생활 유물을 수집하며, 새로운 정신의 근거로 삼았다. 물론, 그런 태도에도 약점은 있었다. 산업화된 신한국의 비판적 시민 주체를 전제로, 농경 시대 한국의 과거를 타자화하고 전유하고 재고찰했던 것이었으니, '우리 것'이라고 호명할 수 있다는 점을 빼면, 로커펠러 집안이 아프리카 토템 조각을 수집한 자세와 크게 다르지 않았다.

임근준, 「'박정희 키드'의 낡은 세계관을 해체하라」, 『조선일보』, 2020년 9월 17일 자.

프랭크 김

한글 소프트웨어 개발업체들에
보내는 제안서

1. 귀사의 무궁한 번영을 기원합니다.

2. 한국 문화가 국제화되고 세계의 다양한 언어가 한국 내의 역동적인 인자로 영입되면서 유연하고 섬세한 활자 언어의 필요성이 증배되는 것은 어제 오늘의 이야기가 아닙니다. 이는 공동체에 대한 상상의 폭을 확장해야 하는 필요성과 연동됩니다. 근대적 의미의 '네이션'(민족) 개념을 형성해 감에 있어서 한글의 연구와 보급이 결정적 역할을 했음은 분명하니, 이제 '네이션'의 의미와 작용이 확장되어 가는 오늘, 언어의 장을 이미 초월하는 사상과 상상을 활자가 따라잡아야 하지 않겠습니까.

훈민정음은 한자어를 읽는 바른 방식을 정립할 뿐 아니라, 정인지 서(序)에서 밝히듯 "우리말에 알맞은 문자"로서의 기능을 의도한 것이었습니다. '우리말'의 폭이 넓어지고 다양한 외국어의 정확한 표기가 요긴해진 지 오래인 오늘, 이러한 확장에 알맞은 문자로서 한글을 새로이 가꾸어 가는 것이 절실합니다. 한글의 실용성은 실로 새로운 필요에 따라 그 어떤 부정확함이나 부자연스러움을 극복할 수 있는 구조적 유연함에 있으니, 새로운 화학 성분이 발견된다면 화학 주기표에 추가해야 함이 당연하듯, 과학적 체제의 유연한 개방성을 십분 살려 새로운 필요성에 맞는 개정을 해 나가는 것이야말로 훈민정음 정신

을 온전하게 계승하는 방도가 될 것입니다. 가능한 변화에 등을 돌리고 고정된 체제를 고집하는 보수적 배타성은 **21**세기의 다양성과 차이를 진취적으로 수용하는 데 장애물이 될 뿐입니다. 고착된 언어 체계에 새로운 요소를 첨가함으로써 자극을 꾀한다면 언어 공동체의 관계성 역시 입체화될 것입니다. 언어는 의식을 형성한다는 점을 깊이 새긴다면, 보다 풍성하고 다각적인 언어 활동을 위해 오늘날 대한민국뿐 아니라 전 세계에서 사용되는 한글 체제를 강화해야 할 필요성이 더욱 절실해집니다.

오늘의 일상생활에 외국어가 깊숙하게 체화되어 있음에도 한글이 식별해 내지 못하는 소리들이 성형(成形)됨에 따라 본래의 의미가 왜곡되고 나아가 국제적인 소통의 장에서 불필요한 오해의 여지를 만들기 일쑤이거니와, 이러한 제한은 신축성 있는 사유를 저해합니다. 현재의 한글의 체제로 표기될 수 없는 외국어 발음들, 이를테면 영어의 '**f**'나 '**r**' 발음 따위를 이미 언어 성장판이 닫힌 상태에서 익히면서 고생을 한 독자 여러분은 "어린 백셩이 니르고져 홀뼤 이셔도 마참내 제 뜨들 시러 펴디 몯할 노미 하니라"는 훈민정음의 문제의식에 깊이 공감할 것입니다. 애초에 이 낯선 발음들에 상응하는 보다 정확한 자음을 갖추었더라면 훨씬 더 용이한 국제적 언어 감성이 가능했을 것임은 자명합니다. 본인을 비롯하여 그 얼마나 많은 '**Frank**'들이 '**Prank**' 혹은 '**Plank**'라는 하찮고 불쾌한 단어로 잘못 호명되어 왔습니까. 우리가 내심 자부하는 '정직한' 표상이 '장난' 내지는 '속임'의 언어도단으로 절하되고 만 것입니다. 비슷한 예로, 서로 역사나 문화적 의미가 전혀 다른 두 음악 장르 '**punk**'와 '**funk**'가 분별없이 '펑크'로 압축되거나, '**fun**'이 '펀'으로 표

기되면서 의도되지도 않은 중의성(pun)을 갖게 되는 우스운 상황 역시 피할 수 없는 오늘의 단상입니다. 이런 웃지 못할 해프닝은 한글 표기에 충실하려는 애국자마저 외국 알파벳에 의존하게 만드는 결과를 낳습니다. 그럼에도 소소한 언어 활동의 제한이 치명적인 외교적 결례나 생명을 위태롭게 하는 난관으로 이어질 리는 만무하기에 무의미한 해프닝으로 무시되기 일쑤입니다. 문화 상내주의의 온화한 포용력을 막연히 기대하며 교정의 필요성을 일축하는 사람도 적지 않습니다. 그러나 누적되

제임스 브라운

2001년 공연하는 제임스 브라운

기본 정보

본명	James Joseph Brown Jr.
출생	1933년 5월 3일
사망	2006년 12월 25일 (73세)
국적	미국
직업	음악가
장르	R&B, 펑크, 소울
악기	보컬, 기타, 하모니카, 베이스, 키보드, 드럼, 피아노
활동 시기	1956년 ~ 2006년

'펑크의 대부' 제임스 브라운을 소개하는,
오해의 소지가 다분한 위키백과 한글판.

는 부정확성은 불필요한 오류를 산적시키며 문화와 정서의 높은 벽을 만들 수도 있음을 간과해서는 안 될 것입니다. 보다 정교하고 섬세한 언어적 소통과 상호 존중이 간단한 기표의 변환으로써 가능해진다면 이를 일부러 마다할 필요는 없습니다. 이를테면 영어의 'f'나 러시아어의 'ф'의 발음을 표기하기 위해 공식적으로 사용되는 한글자음 'ㅍ' 대신에 겹자음 'ㅶ'을 사용하고, 'v'를 'ㅙ'로 표기하는 것만으로도 많은 오해와 편협의 여지를 해소할 수 있을 것입니다.

그리하여 필자는 한글과컴퓨터를 비롯한 소프트웨어 개발 업체 여러분에게 간곡히 요청하니, 이미 사용되고 있는 컴퓨터 자판 체계에 키를 추가하지 않고도 기존 자음들을 자유롭게 배합하고 이를 모음과 결합하여 하나의 글자로 만들 수 있도록 소프트웨어 알고리듬을 개선해 주기를 바랍니다. 아울러 국어연구소 학자들께도 새로운 관점에서 맞춤법 개정을 위한 연구를 진행해 줄 것을 제안합니다만, 실질적인 실효성이 있기 위해서는 자본의 원리에 따르는 사업체들이 선도해 주는 것이 더 빠른 길일 것입니다. 미국 코넬 대학교의 베네딕트 앤더슨 교수가 일찍이 민족의 근간을 인쇄 자본주의에서 찾은바, 오늘날의 언어 활동의 중추 역할을 하는 컴퓨터 소프트웨어로부터의 변화가 선행되어 민족의 상상에 긍정적인 영향을 끼치도록 하는 것이 수순일 것입니다.

상기한 표기 방식은 역사를 근거로 삼습니다. 서로 다른 자음을 결합하는 합용병서의 장점은 역시 합리적 유연성에 있으니, 실로 **1937**년에 『선화양인모던조선외래어사전』(**鮮和兩人**모던**朝鮮外來語辭典**)을 낸 이종극은 "도시화, 산업화, 마르크시

즘, 모더니즘 운동 등으로 인해 생겨난 새로운 언어들을 정리"
할 필요성을 실감하며 나랏말에는 없더라도 외국어에는 활용
되는 발음을 자유롭게 표기하고 사용하는 방식들을 제안한 바
있습니다. 이는 다산 정약용이 지은 한문 교재 『아학편』에 지
석영과 전용규가 일본어 표기 및 영어 발음을 추가하여 다시 낸
1908년 본을 참조한 것인데, 두 책은 모두 영어의 **f, v** 등의 발음
을 **p, b**로부터 정확하게 구분하기 위해 겹자음 '뼈'과 '배'을 적
극 활용하였던 것입니다.

이처럼 보편성의 원리를 간단하게 적용한다면 한글의 쓰임
새는 놀라울 정도로 확장될 것입니다. 중국어의 **[sh]**나 **[x]**와
같은 고유한 발음 역시 '셔', '셩'로 적절하게 표기할 수 있을 것
이며, 프랑스어의 **[r]**이나 아랍어의 **[kh]**와 같이 많은 한국인
이 발음을 함에 어려움을 겪는 경우들 역시 'ㅎㄹ'와 'ㄱㅎ'로 보완
하는 것이 가능합니다. 이러한 유연하고 포용적인 한글 체계는
모든 대한민국 국민의 국제적인 소통을 원활하게 할 뿐 아니라,

『아학편』(1908년)에서.

나아가 인도네시아의 찌아찌아족, 솔로몬제도의 과달카날주와 말라이타주 등 한글을 공식적인 알파벳으로 채택한 다른 지역이나 국가들 역시 훨씬 더 유용한 언어적 도구를 갖게 될 것이 아니겠습니까. 다문화적으로 변해 가는 대한민국 사회의 다양한 국민들이 다중 언어 능력을 갖추기 위한 발판으로 삼을 것임은 물론입니다.

필자의 이러한 제안은 '원어민 같은 발음'을 위한 영어권 헤게모니의 무분별한 추종이 아니며, 한국 문화의 우수함을 만방에 알리려는 민족주의적 열망에 의함도 아닙니다. 훈민정음의 일차 의도였던 한자어 발음의 정확한 표기를 다른 외국어에 적용하자는 실용주의적 수작도 아닙니다. 한글의 기능 확장은 곧 훈민정음이 추구한 편의성과 보편성, 그리고 평등 의식을 다른 차원으로 확장하는 것이니, 편의성의 확장은 곧 사상과 상상의 확장을 견인할 것이며 이러한 확장이야말로 "사람마다 해여 수비 니겨 날로 쑤메 편안케 하고자 할 따라미니라"는 초기의 기능주의에 결합된 우주의 원리를 보다 유기적인 활력으로 갱생하는 길입니다. 지구의 다양한 발화를 포용하지 못한다면 어찌 '우주'의 원리를 담을 수 있겠습니까. 성장판이 열려 있는 아동기에 다양한 발음을 문자로서 포용하는 전 세계의 한글 사용자들은 풍부한 감성과 역량을 갖춘 국제 인간으로 성장할 수 있을 것입니다. 새로운 인식의 틀은 여러 세대를 거치는 반복을 통해 진취적인 언어 유전자로 축적될 수도 있을 것입니다. 훈민정음의 진정한 정신은 '자유'입니다. 혀와 입의 자유는 사상적 자유의 단초가 될 것입니다. 그리고 그것은 국가가 아닌 자본이 더 쉬이 만들어 줄 것이 아닙니까.

후루프(Huruf), 『아시아에서 온 알파벳』, 2020년. 작가 제공. 『연대의 홀씨』, 2020년 5월 15일~10월 25일, 국립아시아문화전당. 후루프가 디자인한 활자체 크다이-크다이 므르데카 (Kedai-Kedai Merdeka)는 라틴 알파벳, 아랍 문자, 한자, 타밀 문자 등 말레이시아에서 쓰이는 다양한 문자의 특성을 혼합한다.

"K-POP을 넘어 전통문화로"
진흥원, 전 세계 한류 팬과 '한국전통문화 함께 잇기' 캠페인 진행
-2020. 9. 7. ~ 10. 25. '케이-커뮤니티 챌린지' 참가 모집 -

□ 한국국제문화교류진흥원(원장 김용락, 이하 진흥원)은 문화체육관광부 (장관 박양우) 해외문화홍보원(원장 직무대리 김현기, 이하 해문 홍)과 함께 9월 7일(월)부터 10월 25일(일)까지 전 세계 한류 팬들 이 한국 전통문화 공연을 연습하고 완성 영상을 공유하는 '한국전통문 화 함께 잇기(케이-커뮤니티 챌린지)' 를 진행한다.

누구나 참여할 수 있는 '함께 잇기' 형식으로 한국 전통공연에 대한 관심 확대

□ '케이-커뮤니티 챌린지'는, 해외 한류 동아리가 한국문화를 알리는 주역으로 성장할 수 있도록 지원하는 '케이-커뮤니티 페스티벌' 사업의 일환이다. 코로나19 상황에 맞추어 한국으로 초청하여 교육하던 기존의 방식을 누구나 온라인으로 손쉽게 따라할 수 있는 '챌린지' 형태로 전환하여, 전 세계인을 대상으로 한국 전통 공연에 대한 진입 장벽을 허물고 접근성을 높일 수 있는 계기를 마련한다.

□ 이번 챌린지는 국내외를 불문하고 전 세계 한류 동아리라면 누구나 온라인을 통해 참여 가능하다. 진흥원은 '케이-커뮤니티 페스티벌' 공식 유튜브 채널을 통해 ▲사물놀이 ▲민요 ▲강강술래 ▲탈춤 ▲태권무 등 다섯 부문의 한국 전통문화 강습 영상을 제공하고, 참 가자는 해당 강습 내용을 학습 후 결과 영상을 공유하는 방식으로 참여 한다.

□ 참가를 위해서는 연습 과정과 결과를 담은 영상을 본인 계정에 업로드 한 뒤 해당 링크를 '케이-커뮤니티 페스티벌' 공식 누리집에서 제공하는 신청서에 기재하여 접수하면 된다. 접수 기간은 9. 7. ~ 10. 25.이며, 입상 팀에게는 향후 공연 활동을 지속할 수 있도록 전통의상 및 소품, 최신 촬영장비 등이 제공된다.

11월 페스티벌에서 인기 케이팝그룹의 시상과 원격소통으로 성취감 고취

□ 한편, 우수 팀 선정결과는 11월에 개최되는 '케이-커뮤니티 온라인 페스티벌'에서 인기 케이팝 그룹들이 직접 발표한다. 온라인으로 공개될 이번 페스티벌에는 케이팝 스타들이 한국 전통공연을 직접 소개하고 함께 따라하는 시간이 마련되어있으며, 우수 팀과 원격으로 소통하는 양방향 콘서트 형식으로 진행되어 그동안 대중문화에 한정되었던 해외 한류 팬들의 관심의 폭을 크게 확대할 수 있을 것으로 기대된다.

□ 진흥원 김용락 원장은 "이제는 케이팝을 넘어 더욱 다양한 한국문화의 매력을 세계인과 공유 할 차례"라며, "국경과 시간의 제약이 없는 온라인 환경에서 진행될 이번 챌린지 캠페인을 통해, 전 세계 한류 팬들이 한국에 대한 사랑을 나누고 우리 전통문화를 쉽고 재미있게 즐길 수 있는 기회가 되기를 바란다."고 밝혔다.

한국국제문화교류진흥원, '한국 전통 문화 함께 잇기'(케이-커뮤니티 챌린지) 참가자 모집 공고문(2020년).

애니메이션 「태권동자 마루치 아라치」, 1977년. 파란해골 13호를 태권도 뛰어 앞차기로 무찌르는 마루치와 아라치.

애니메이션 「똘이장군 제3땅굴편」, 1978년. 붉은 공화국의 붉은 수령을 태권도 뛰어 앞차기로 무찌르는 똘이장군.

세계화 과정을 비평적으로 재평가하는 대신 외국으로부터의 문화 침략에 대한 국수주의적 공포가 한국 대중문화의 초국가적 진전에 대한 이전에 못지않은 국수주의적 자부심, 말하자면 한류를 민족주의 담론과 이해관계의 틀 안에서 바라보는 팝 민족주의로 대체된 것을 볼 수 있다. 이를테면 한류는 한국의 이미지와 문화를 아시아 및 그 너머에 걸쳐 향상시키는 데 기여했다고 칭송되었다. 반기문 외교통상부 장관은 한국의 소프트파워가 이제 세계 11위의 경제적 영향력을 갖추게 된 것에 맞추어 한류가 "오래 지체되었던 존경"을 비로소 가져왔다고 말했다. 이는 "한류가 우리는 더 이상 약소국이 아님"을 보여 준다는 양기호 교수의 말과 일맥상통한다.

구정석(Jeongsuk Joo), 「한국 대중문화의 초국가화와 한국 '팝 민족주의'의 부상」(Transnationalization of Korean Popular Culture and the Rise of 'Pop Nationalism' in Korea), 『저널 오브 파퓰러 컬처』(The Journal of Popular Culture) 44권 3호(2011년), 496.

"[판다를 데려간 것이] 결국 돈 때문이었고 당신네들이 제대로 돌볼 의지도 능력도 없다면 제발 우리에게 되돌려 달라."
—Jenea_y(걸그룹 블랙핑크 멤버들이 에버랜드에서 어린 판다를 맨손으로 만지는 영상에 분개한 한 중국 네티즌)

「K팝 그룹 블랙핑크의 판다 스턴트가 중국에서 분노를 촉발하다」(K-pop group Blackpink's panda stunt prompts anger in China), 『마이니치』(The Mainich), 2020년 11월 13일 자, https://mainichi.jp/english/articles/20201113/p2g/00m/0et/130000c.

로메오 카스텔루치, 『미국의 민주주의』, 공연, 성남아트센터 오페라하우스, 2018년 11월 3~4일. 작가 제공.

19세기 초까지 동남아시아의 식민 통치자들은 그들이 복속시킨 문명의 고대 기념비들에 대해 별 관심을 보이지 않았다. 윌리엄 존스의 캘커타에서 온 불길한 밀사 토마스 스탬포드 래플즈는 개인 소장을 위해 그 지역의 많은 예술품을 수집하였을 뿐아니라 체계적으로 그 역사를 연구한 첫 특출 난 식민 관료였다. 그 후로 점차 빠른 속도로 보로부두르, 앙코르, 버강, 그리고 다른 고대 유적지들의 장엄한 모습이 계속적으로 발굴되고 정글에서 모습을 드러냈으며, 측정되고 촬영되었으며, 재구성되고 둘레에 울타리가 쳐졌으며, 분석되고 전시되었다. ... 의심할 나위 없이 이런 강조는 일반적인 오리엔탈리즘적 유행을 반영했다. 그러나 상당한 재원 투자는 우리로 하여금 국가가 그 나름의 과학적 이유가 아닌 다른 이유를 가지고 있었을 것이라 의심하게 한다. ... 시간이 지남에 따라 정복자의 권리에 대한 공개적이고 잔혹한 이야기는 점점 없어지고 대안적 합법성을 강조해 내려는 노력이 점점 더 많아졌다. 더욱더 많은 유럽인들이 동남아시아에서 태어났고 동남아시아를 자신의 고향으로 만들고 싶어 하였다. 점점 더 관광과 연결되는 기념비적 고고학은 국가가 보편적이면서도 지역적인 전통의 수호자로 보이게 하였다. 옛 성지들은 식민지의 지도 안으로 통합되었고 옛

위세가 지도 그리는 사람들의 주위를 감쌌다. 이러한 역설적인 상태는 재건된 기념물들이 멋진 잔디에 둘러싸여 있으며 언제나 여기저기에 연대가 적힌 설명문이 꽂혀 있다는 사실에 의해 잘 예시된다. 더욱이 답사 관광객을 제외하고는 사람들이 접근하지 못하게 한다. 이렇게 박물관화되어 그들은 세속적인 식민 국가의 기장(紀章, regalia)으로 재위치된다. ...

이전의 식민 국가와의 연속성을 두드러지게 보여 준 독립 신생국들이 이런 형태의 정치적 박물관화 작업을 계승하였다는 것은 놀라운 일이 아니다. ... 복사될 수 있는 시리즈는 식민 통치 시대가 끝난 후 국가를 계승한 사람들에 의해 쉽게 상속되었던 오랜 역사의 장을 창조하였다. 마지막 논리적인 결과는 로고였다. 로고는 공허함과 무맥락성, 가시적인 기억성, 그리고 모든 방향으로의 무한한 재생산성 등으로 인해 센서스와 지도, 날줄과 씨줄을 어쩔 수 없이 받아들이게 만들었다.

베네딕트 앤더슨, 『상상의 공동체』, 229~37.

실과 굽타, 「손으로 그린 우리나라 100개 지도」. 작가, 갈레리아 콘티누아 제공.

헬리 미나르티

식민지적 모더니즘

—자바와 발리의 동양적인 춤추는 신체의 투영,
그리고 아르토의 잔혹극—

인도네시아의 경우 모더니티는 무엇보다 서구의 식민 자본주의를 통해 도착했으며, 특히 네덜란드령 동인도 식민지(즉 인도 제도)를 통해 널리 퍼졌다. 이런 서구의 식민 자본주의는 진보 사상에 뿌리를 두고 있으며, 주로 불평등한 세계적 무역 통상으로 표출되었다. 네덜란드가 국가적 의제의 일부로 인도 제도의 토착 문화를 적극적으로 알리기 시작한 것은 19세기 후반이 되어서였고, 그 대부분은 유럽에서 개최된 대중적인 세계 박람회(만국 박람회로도 알려진)를 통해 이루어졌다. 1851년 런던의 대영 박람회로 처음 조직된 세계 식민 박람회는 주요 식민 열강의 산업품 및 기술을 홍보하는 장이었지만, 동시에 식민지인들의 예술, 공예, 문화 등을 소개하는 장이기도 했다.

네덜란드 식민 정부는 자바와 발리의 문화를 처음으로 알렸으며, 특히 그들의 궁중 예술에 매료되었다. 자바의 가믈란 연주자들과 무용수들은 1879년 이후 처음에는 네덜란드 아른험으로, 나중에는 1882년의 런던과 1893년의 시카고를 포함해 세계 도시 곳곳에서 개최된 이런 식민 박람회로 보내졌다.[1] 하지만 코헨이 지적하듯이 그들은 예술가의 자격보다는 민속지적

1. 매슈 코엔(Matthew Cohen), 『타자성을 수행하기』(Performing Otherness: Java and Bali on International Stages, 1905–1952, 런던: 폴그레이브 맥밀런[Palgrave MacMillan], 2010년).

호기심의 대상으로 받아들여졌다. 이들의 공연은 극장 대신 식민지풍의 가설 공연장에서 이루어졌으며, 청중은 이들의 미학적 새로움—가믈란의 낯선 소리나 광경이든, 발놀림이 작고 특유의 공간적 논리를 가진 느린 춤 동작이든—을 접했을 때 황홀함부터 혐오까지 다양하게 반응했다.[2]

19세기 후반과 20세기 초반의 모든 세계 박람회 또는 식민 박람회 중에서도 가장 두드러졌다고 할 수 있는 것은 파리 식민 박람회였다. 1889년과 1931년의 파리 식민 박람회는 인도네시아 공연 예술의 역사에서 특별히 중요한데, 각각 자바(1889년)와 발리(1931년) 공연 예술가들을 등장시킴으로써 공연 예술계에 커다란 영향력을 미쳤기 때문이다.

이 두 박람회는 식민지 역사의 중대한 시점에 개최되었다. 근대 식민주의의 정점에서 조직된 1889년 파리 식민 박람회는 산업 발전의 궁극적인 상징이라 할 에펠탑의 건설로 경축했던 프랑스 혁명 100주년 기념제와 동시에 개최되었다. 이 시기의 세계 박람회는 "19세기에 적합한 새로운 미디어로서, 그 세기에 서구의 사고를 지배했던 진보(모더니티)에 대한 믿음을 보여 주는 징후이자 그 메신저"가 되어 있었다.[3] 이와 대조적으로 1931년 박람회는 식민주의가 저물어 가는 시점에 개최되었다.

2. 코엔, 『타자성을 수행하기』.

3. 마리커 블룸베르헌(Marieke Bloembergen), 『식민적 스펙터클들』(Colonial Spectacles: The Netherlands and the Dutch East Indies at the World Exhibitions, 1880–1931), 베버리 잭슨(Beverly Jackson) 옮김(싱가포르: 싱가포르 대학교 출판부, 2006년). 도입부에서 블룸베르헌은 일반적으로 수년에 걸쳐 박람회와 연관성을 지녔던 세 가지 모티브에 따라 식민 구조의 본성에 대한 연대기적 서사를 제시한다. 이에 따르면 1880년대는 경제적 자유주의와 실험적 분위기가, 세기가 바뀌면서는 '윤리적인' 또는 가부장적이고 팽창적인 발전 정책이, 1920년대와 1930년대는 보수적이고 긴장된 분위기가 지배했다.

기존의 상황은 토착적 민족주의의 도전을 받고 있었고, 마하트마 간디의 시민 불복종 운동 때문이라고 알려진 이유로 영국이 마지막 순간에 식민 박람회 참가를 철회했던 때였다.[4] 심지어 반식민 전시회도 있었는데, **1931**년의 식민 박람회 기간에 공산주의자들이 조직한 『식민지의 진실』(**1931~32**년)전이었다. 하지만 사바레세와 파울러가 언급하듯 이 전시회의 방문객은 본 행사보다 훨씬 적었다.[5]

전반적으로 이런 세계 박람회는 다음과 같이 이루어졌다.

> 네덜란드 국민의 자기 이미지를 반영하도록 인류학, 교육, 오락의 복합적 요소들을 이용하는 동시에 타자의 문명에 대한 유럽 대중의 호기심을 만족시키면서, 사적 부문과 공적 부문 그리고 식민국과 식민지 간의 '거대한 동맹'을 연출했다.[6]

네덜란드가 이런 세계 박람회를 통해 제시한 식민지 토착 문화의 이미지는 원시적인 것에서 점점 문명화되고 예술적인 것으로 변해 갔다고 블룸베르헌은 말하지만, 돌이켜보면 이런 변화된 정책이 **1889**년의 파리에서 고스란히 반영된 것은 아니었다. **1889**년의 파리 공연으로 자바인들이 '문화적'이고 '문명적'이라고 인식되었을 수도 있지만, 일차적으로는 여전히 '이국적'이라고 여겨졌던 것처럼 보인다.

1889년에 네덜란드 동인도 제도 가설 공연장에서 구경거리로 재연된 '자바 마을'—지역 목재 및 대나무로 만든 건축물, 인

4. 니콜라 사바레세(Nicola Savarese), 리처드 파울러(Richard Fowler), 「1931년」(1931: Antonin Artaud Sees Balinese Theatre at the Paris Colonial Exposition), 『드라마 리뷰』(The Drama Review) 45호(2001년 가을), 51~77.

5. 사바레세, 파울러, 「1931년」.

6. 블룸베르헌, 『식민적 스펙터클들』.

도 제도에서 배에 싣고 온 가축, 마을 주민처럼 행동하는 토착민들까지 완비된 축소된 형태의 원주민 마을(자바인 외에 인도 제도의 다른 종족 집단도 포함한)—은 엄청난 군중을 끌어들였다. 가장 인기를 끈 것은 '펜다파'에서 펼쳐지는 공연이었다.[7] 센트럴자바 워노기리 마을 출신으로 가믈란 합주에 맞춰 춤을 추는 네 명의 어린 자바 소녀가 있었다. 이 여성 무용수들은 6개월 동안 공연하며 세간의 화제가 되었고, 신문 삽화나 연재만화, 심지어 소설에서도 다루어지며 명성을 떨쳤다. 이 자바 여성들의 무용 의상이 살갗을 노출시키는 방식은 옷으로 완전히 가린 파리의 소녀들과 대조되는 도발적인 것이었고, 백인 남성의 응시를 위한 향연장을 만들었다. 이들은 '구릿빛 우상'(bronze idols)으로 통하면서 저 먼 오리엔트의 신화와 환상을 구현하는 대상이 되었다.[8]

이런 광경은 1931년의 파리 식민 박람회에서도 반복되었다. 이번에 가설 공연장은 발리의 건축과 공연을 테마로 삼았다. 발리 우붓 왕궁의 왕족인 초코르다 그데 라카 수카와티가 이끄는 51명의 무용수로 구성된 한 공연단은 웅장한 가설 공연장에서 전통 의례에 기반을 둔 옛 춤과 새롭게 창작된 춤이 혼합된 프로그램을 선보였다.[9]

이 두 번의 특별한 파리 식민지 박람회에서 펼쳐진 자바와 발

7. '펜다파'는 자바식 공개 홀이다. 보통 자바의 귀족이나 중산층 집의 일부를 이루고 있으며 손님을 맞이하거나 공연을 주최한다. 관객들은 이 공간 주변에 앉아 한쪽에서 공연되는 가믈란 합주를 관람한다. 오늘날 이런 펜다파 스타일은 자바의 무용 학교 건축에도 적용되고 있으며, 리허설이나 공연 용도로 흔히 사용된다.

8. 블룸베르헌, 『식민적 스펙터클들』.

9. 가설 공연장은 이전에 불에 타 소실되었으나 이 박람회를 위해 다시 지어졌다. 사바레세, 파울러, 「1931년」.

파리 식민 박람회에서 공연 중인 자바 무용수들을 묘사하는 프랑스 신문의 삽화. 교태에 가까운 동작은 실제 추었던 춤 동작으로부터 거리가 멀다.

리의 공연은 화가 폴 고갱, 작가 에밀 졸라, 작곡가 클로드 드뷔시(이상 1889년 박람회)와 연극 연출가인 앙토넹 아르토(1931년 박람회) 같은 프랑스 문인들을 매료시켰다. 이들은 성적인 물신적 충동을 필두로 단순한 호기심에 이르기까지 다양한 이유로 공연을 보러 갔다.

고갱에게는 그가 '자바 여인 안나'라 부르던 유라시아(네덜란드-자바)계 애인이 있었는데, 그녀는 짧은 기간 동안 그와 함께 살면서 그의 모델이 되었다.[10] 이 시기는 파리에서 '자바인'이라는 사실이 이국적이고 매혹적인 것으로 여겨지는 때였는데, 검은 피부의 다른 소녀들이 종종 그처럼 꾸미기까지 할 정도였다. 고갱은 이후 타히티섬으로 이주했고, 사후에는 정확히 그런 '구릿빛 우상'을 묘사한 그림 덕분에 추앙받고 있다.

10. 코엔, 『타자성을 수행하기』.

아마도 이러한 자바와 발리의 공연에서 영감을 얻은 가장 유명하고 중요한 저작은 **1938**년에 출간된 앙토냉 아르토의 『잔혹연극론』(Le Théâtre et son double)으로, 그가 **1931**년의 파리 박람회에서 발리 공연을 관람한 지 얼마 지나지 않아 쓴 에세이에 기반을 둔 책이다. 분명 아르토는 발리 공연을 해독하고 그것의 의미를 자신의 문화적 맥락 안에서 발견하는 일에는 관심이 없었다. 오히려 아르토의 해석은 그 자신의 예술적 목적에 부합하는 것이었다. 공연 프로그램 자체는 실제로 몇 가지 춤으로 이루어져 있었지만 아르토는 그것들을 '춤'으로 개념화하는 대신 오늘날 잘 알려져 있는 그의 '잔혹극' 이론을 창안했다. 코헨이 이를 아주 적절하게 요약하고 있다.

> 아르토가 불러들인 것은 '크뱌르'(kebyar)의 현대성이 아니었다. 오히려 간문화주의와 아방가르드의 역사에서 이 순간을 정의하는 것은 아르토의 원시주의다. 아르토는 종내 자신이 상상한 발리 극장의 '잔혹성'에 부합하는 연극을 연출할 수 없었지만, 발리 공연의 변혁적 힘을 대변하고 전달하고자 했던 아르토의 시도를 반향하고 있는 차후의 프랑스의 작품에서 우리는 아르토적인 배움을 들을 수 있다.[11]

여기서 '크뱌르'는 발리에서 **1920**년대 중반에 만들어진 새로운 춤으로, 전설적인 이 끄뜻 마리아(일반적으로는 마리오로 알려진)가[12] 안무했다. 네덜란드 식민지 당국은 **1930**년대의 발리를 어떻게 해서든 보존해야 할 '지상의 마지막 낙원', '살아

11. 코엔, 『타자성을 수행하기』.

12. 학자들과 작가들은 이 이름의 철자를 'I Ketut Marye', 'I Ketut Marya', 'I Mario or Mario'로 상이하게 쓰고 있다. 이 글에서는 'I Ketut Marya'를 사용한다.

있는 박물관' 등으로 홍보했다. 식민지 학자들은 발리 춤을 불변의 전통 의례로 묘사했다.[13] 이런 '반복해 강조되는 진실'은 내적인 정치적 변화, 네덜란드의 정복, 관광 프로젝트 등에도 불구하고 발리 춤이 변함없이 남아 있었다고 암시하기 때문에 많은 문제가 있다.[14] 더욱이 이런 '진실'은 식민지 시기 이전의 발리 춤에 대한 알려진 기록이 거의 없을 때 확립된 것이었다.

이 세기말적인 시대에 이국적인 원초적 신체를 투영한 파리 식민 박람회는 초기 비엔나 인상주의와 그 이상으로 확산되면서 유럽의 모더니스트들(고갱부터 피카소에 이르기까지)에게 영감을 주었다. 『피카소: 마법, 섹스, 죽음』(Picasso: Magic, Sex and Death)이라는 제목으로 영국의 채널 4에서 방영된 TV 다큐멘터리 시리즈—피카소의 절친한 친구인 존 리처드슨이 내레이션을 맡았다—에서 파리의 한 박물관 큐레이터는 피카소의 『아비뇽의 처녀들』(Les Demoiselles d'Avignon, 1907년)이 파리 식민 박람회(1900년 박람회로 추정되는)에 전시된 일련의 사진들, 맨 가슴을 드러낸 아프리카 여성을 보여 주는 사진들에서 영감을 얻었을 것이라고 추측한다.

오래도록 계속된 오리엔탈리즘을 향한 이런 추파는 무용 공연에도 스며들었다. 가령 1906년부터 1909년까지 파리 등 유럽에서 3년을 보낸 세인트 데니스의 작품이나 20년 동안 파리를 본거지로 삼았던 발레단 발레 뤼스(1909~29년)의 일부 작품에서 이를 확인할 수 있다. 그것은 또한 동양적(또는 이국적) 무

13. 마크 호바트(Mark Hobart), 「발리 무용을 재고하기」(Rethinking Balinese Dance), 『인도네시아와 말레이 세계』(Indonesia and the Malay World) 35호(2007년) 참조.
14. 호바트, 「발리 무용을 재고하기」, 107~28.

마사 그레이엄 스튜디오에서 포즈를
취하고 있는 세티아르티 카이롤라
(Seti-Arti Kailola).

용수라는 현상으로 나타났다. 물신화된 대상들 중에서도 특히
자바를 중심으로, 이질적인 동양적 형태에 대한 다소 개별적인
해석을 무용에 도입한 유럽 여성들이 주를 이루었다.[15] 이 모든
사례들은 **20**세기의 첫 **30**년 동안 유럽 무용에서 '오리엔탈리
즘'의 관행을 고착시켰다.

　1930년대 프랑스의 예술과 문학에서 모던하다고 알려진 작
품은 으레 식민지적 감각을 표출하고 있었다. 동양의 미학에 대
한 프랑스의 열광은 **1890**년대까지 거슬러 올라가며, **1903**년 아
르 누보의 등장으로 절정에 달했다. **1900**년 파리 식민 박람회에
서 가장 포괄적인 표현을 찾아볼 수 있는 완전히 새로운 스타일
을 디자이너들이 추구하기 시작했던 것이다. 아르 누보는 프랑
스 로코코의 곡선미를 일본의 디자인, 자연주의, 민속 예술 등

15. 코엔, 『타자성을 수행하기』.

의 요소와 결합시킨 '응축된 율동의 본질'로 묘사되었다.[16] 1931
년의 파리 식민 박람회보다 6년 앞서 시 당국은 '현대 장식 및
산업 미술 국제 박람회'를 조직했는데, 바로 여기에서 모더니
즘을 핵심으로 한 새로운 디자인 스타일을 가리키는 아르 데코
라는 용어가 유래했다.

주요 식민지 열강의 쇠퇴에도 불구하고(1931년 파리 식민 박
람회에서 이미 강력하게 감지되었다) 20세기 초반에 이런 국제
박람회는 구체화된 다양한 문화적 실천이 이루어지는 장이 되
었다. 파리는 상이한 모더니즘이 다방면으로 가시화될 수 있는
장소로 기능했다. 그곳은 사다야코 같은 인물이 이사도라 덩컨
과 무대를 공유하는 장소였고, 파리의 레뷔 무대에서는 아프리
카계 미국인 무용수 조세핀 베이커가 바나나 스커트 댄스와 레
뷔 네그르[Revue Nègre, 흑인 레뷔]로 관객들을 매료시켰다.[17]
일부 비평가들은 발리 무용수들의 성공과 이런 간문화적인 공
연들을 서로 비교하기도 했다.[18]

이런 공연에 대한 파리인들의 인식은 복잡했다. 베이커와 더
불어 레뷔 네그르는 원시적 '정글' 문화의 표현인 동시에 현대
적이고 미래 지향적인 산업 세계의 표현으로 여겨졌다.[19] 이들
은 자신들이 식민지에서 찾고 있던 (대안적) '문명'의 증거를
자바와 발리의 공연에서 보았고, 이런 생각은 '아시아의 무용'

16. 빅토리아 앨버트 박물관 101호의 큐레이터 주해, 상설 전시.

17. 램지 버트(Ramsay Burt), 『이국적 몸』(Alien Bodies: Representations of Modernity, 'Race' and Nation in Early Modern Dance, 런던, 뉴욕: 루트리지[Routledge], 1998년).

18. 블룸베르헌, 『식민적 스펙터클들』.

19. 버트, 『이국적 몸』.

이 고대 '문명'에 뿌리를 둔 '고전적 지혜'를 보여 주는 독특한 것이라는 한 세기에 걸친 신화를 형성했다.

20세기 무용 모더니즘의 중심지로서의 파리의 명성은 카리스마 넘치는 세르게이 댜길레프 단장이 이끌던 발레단 발레 뤼스의 성공으로 집중적인 조명을 받았다. 이 유명한 순회 공연 단체는 자신들의 춤 스타일을 근본화하고 또 다른 예술 형식과의 협업을 통해 새로운 연출법을 창출함으로써 오늘날 우상시되는 수많은 안무가들과 무용수들을 배출했다.[20] 이 단체는 미하일 포킨이 안무를 맡은 『세헤라자데』(Sheherazade, 1910년) 같은 발레 작품들을 통해 오리엔탈리즘 관련 프로젝트에도 깊이 관여했다.

이 모든 이야기들은 유럽과 아메리카의 무용 모더니즘이 발리의 크뱌르 춤 형태에서든 사다야코의 죽음의 춤 형태에서든 시작부터 인도네시아를 비롯한 아시아의 모더니즘과 깊이 얽혀 있었고, 파리나 뉴욕 같은 세계 대도시의 공연 현장에 의해 가능해졌으며, 또 모더니티를 향한 공동의 충동을 통해 활기를 부여받았음을 보여 준다.

번역: 박진철

이 글은 필자의 박사 논문의 일부로, 이후 새로운 연구 자료 발견과 기획 활동을 통해 필자의 사유는 발전하였다. 『아시아의 근대 및 동시대 무용: 몸, 노선, 담론들』(Modern and Contemporary Dance in Asia: Bodies, Routes and Discourse, 미발표 박사 논문, 런던 로햄튼 대학교, 2014년).

20. 제인 프리처드와 제프리 마시가 큐레이터를 맡아 2010년 9월 25일부터 2011년 1월 9일까지 빅토리아 앨버트 박물관에서 열린 『댜길레프와 발레 뤼스의 황금시대 1909~1929년』(Diaghilev and the Golden Age of the Ballets Russes, 1909~1929)전은 댜길레프와 발레 뤼스를 가장 포괄적으로 다룬 전시회다.

소통 오류는 최고의 소통이다.

프리 레이선(Frie Leysen), 시어터 데어 벨트 2010(Theater der Welt 2010) 개회사, 뮐하임,
2010년 4월 28일.

동양이 서양과의 교류를 통해 올림픽 운동에 참여하고 서양의 신체 훈련 방식을 받아들여 더 강인하고 건강한 사람들을 가꾸게 된 것은 틀림없는 사실이다.

에이버리 브런디지(Avery Brundage, 국제올림픽위원회 위원장, 1952~72년), 54회 IOC 총회 개회사, 1958년.

1986년에 도쿄에서 열려 텔레비전 중계도 된 마이크로네이션 올림픽 개회식에서 감자 공화국 대표들이 입장하고 있다. 1980년대 일본에는 100여 국의 신생 독립국이 존재했고, 현재 50개국 정도가 존립한다.

손옥주

타자성의 발견

—최승희 신무용의 역사적 궤적—

> 이 책에서 나는 일찍이 존재하지 않았던 것이 마치 그 이전부터 있었던 것처럼 자명화되는 과정의 이 전도성을 '풍경의 발견'이라고 불렀다. 물론 그것은 근대의 물질적 장치의 알레고리이다.[1]
> —가라타니 고진

1

메이지 시대(1868~1912년) 일본의 사회 문화 분석에 초점을 맞춘 자신의 저서 『일본 근대문학의 기원』 영어판 후기에서, 일본의 영문학자 가라타니 고진은 관습화된 관점을 뒤집을 수 있는 '발견'이라고 표현한 자신의 용어가 갖는 매개 기능을 강조했다. 그에 따르면 이전에 존재하던 대상이라 하더라도 단순히 "시각의 문제가 아니"라, "개념(의미되는 것)으로서의 풍경이나 얼굴이 우위에 있는 '장'(場)이 전도되어야 한다."[2] 발견이 갖는 이 관점 전환의 기능은 근대화 과정이 전반적으로 내적 과정이라기보다는 외적 주입, 혹은 서구로부터의 지정학적 담론으로 주어졌던 동아시아 지역의 문화 근대화를 특징짓는

1. 가라타니 고진(Karatani Kōjin), 『일본 근대문학의 기원』(Origins of Modern Japanese Literature, 노스캐롤라이나주 더럼: 듀크 대학교 출판부, 1993년), 193.

2. 가라타니 고진, 『일본 근대문학의 기원』, 56.

부분이다. 나아가 그러한 발견이 근대적 현상으로서 아시아 예술가들이 아시아 외부에서 확립된 다음 그들에게 받아들여졌던 "지배적 구조 안에 포함되고 그 틀로써 재현되도록"[3] 했음을 가리킨다. 이 모든 과정은 아시아 예술가들이 주어진 구조적 틀을 이해하고 자신들의 문화도 이를 통해 해석했다는 점에서, 근대 시기 아시아 예술가들의 자기 발견의 기초가 되었다고 볼 수 있다.

그들의 자기 발견을 생각해 보는 것은 다음과 같은 심화 질문과도 연결된다. '그들은 어떠한 문화, 정치적 조건하에서 나름의 문화적 정체성을 인식하기 시작하였는가? 그것을 어떻게 재현하고 또 그에 어떻게 반응하였는가? 그리고 오늘날의 문화 예술에 그들은 어떠한 영향을 끼치고 있는가?' 나는 두 명의 한국 무용수 최승희와 임지애를 통해 이 질문에 접근하고자 한다. 이 둘은 **20**세기와 **21**세기의 세계 무용계 안에서 각각 한국 무용을 대표하고 있다.

2

최승희(**1911~69년**)의 역사적 궤적은—최승희는 가장 영향력 있고 유명한 신무용 댄서로 알려져 있다—일제 시대(**1910~45 년**) 한국의 격동기, 특히 **1920**년대 이후 한국 무용계의 근대화 과정을 보여 준다. '새로운 춤'이라는 뜻의 신무용은 **1920**년대 만 해도 서구 현대 무용을 가리켰으나, 현재는 개량된 한국 무용을 가리키는 용어라 할 수 있다. 최승희의 삶과 무용을 통해

3. 에드워드 사이드(Edward Said), 『오리엔탈리즘』(Orientalism, 런던: 펭귄 북스[Penguin Books], 1978년), 40.

이 용어가 거친 의미론적 변화의 근거를 찾아볼 수 있을 것이다.

최승희가 **1926**년 서울에서 이시이 바쿠의 첫 무용 리사이틀을 보고 큰 영향을 받아 전문 무용수가 되었고, 이후 결국 일본으로 건너가 이시이에게 근대 무용을 전수받았다는 사실은 잘 알려져 있다. 한편, 이시이의 리사이틀을 본 후 최승희는 흥미롭게도 이시이에게 그녀를 데려갔던 자신의 오빠 최승일에게 무용과 춤의 차이에 대해 물어보았다.

> "오빠 무용이란 무엇이요?"하고 나는 오빠에게 물어보앗다. 사실 나는 고등녀학교는 졸업하였을망정 무용이란 어떠한 것이라는 것을 몰랐으며 물론 나는 무용을 구경하여 본 적도 없었다. 사실 똑바른 고백이지 나는 활동사진을 구경하러 극장에를 한 번도 가 보지 못한 때이였다. 다만 무용이란 춤이거니 이렇게만 생각하였든 것이었다.
>
> "무용이란 춤이지. 그러고 예술이지. 사람이 가진 예술에 최고의 역사를 가진 예술이지."
>
> 그러나 나는 오빠의 대답을 해석할 수가 없었다. 다만 나는 예술가인 오빠를 존경하니까 다만 "그런 것인가"하고 배워 둘 뿐이였다.[4]

이러한 이해에는 춤과 무용이라는 단어의 이분법적 구별(예술적인 것과 비예술적인 것)이 자리하고 있다. 나아가 이러한 구별을 하는 새로운 능력이 최승희로 하여금 무용을 더 이상 일반적인 의미에서 '열정적인 감정의 자연스러운 신체 표현'(춤)이 아니라 예술 분야의 범위에서 '독립된 특정 예술 분류'(무용)

4. 최승희, 『나의 자서전』(경성: 이문당, **1937**년), 35.

로 인식하게 했다. 그녀는 일본에서 춤을 공부하던 초기 서구 근대 무용의 움직임 어법을 무용으로 체화하려 했고, 그중에서도 특히 독일 표현 무용을 습득하고자 했다. 하지만 얼마 지나지 않아 창작의 목표로서 한국 무용을 발견하게 되는데, 일본 유학 당시 스승이었던 이시이의 도움에 의한 것이기도 했다. 이 사례는 "자신의 발견, 체험, 통찰을 근대적 맥락에서 적절하게 공식화하려는 열망"을[5] 고집한 20세기 서구 오리엔탈리스트와 비교할 만하다. 이시이 바쿠는 『매일신보』와의 인터뷰에서 다음과 같이 말했다.

> 춤을 만약 다른 사람에게서만 배운다면 나는 헐벗은 무용수가 될 뿐이다. 나만의 춤은 오직 나만이 출 수 있다. 최승희 역시 가까운 미래에 그녀만의 춤이되 한국의 정신을 담은 춤을 창조해야 한다.[6]

최승희는 진정한 한국 정신을 담은 새로운 무용에 대한 외적 요청을 일본 밖에서도 더욱더 마주하게 되었다. 1937년부터 1940년까지 진행된 월드 투어에서 그녀는 오리엔트적 작품에 대한 서양 관객들의 기대를 겪어야 했고, 그 기대에 맞춰 작품을 안무하려 노력했다. 투어가 끝난 후 그녀는 다음과 같이 자신의 감상을 말한 바 있다.

> 세계 투어 당시 서양 관객들에게 인정을 받은 작품들은 동양적이었다. 서양에서는 그런 춤을 추라고 제안한 평론가들마저 몇몇 있었다. 그래서 전체 레토리의 30개 작품 중 대부분은 동양적인 춤으로 창작했다. 이를 통해 고향에서는 전혀 인

5. 사이드, 『오리엔탈리즘』, 43.

6. 『매일신보』, 1927년 10월 30일 자.

식하지 못했던 동방의 분위기를 발견할 수 있었다. ... [다른 아시아] 무용수들이 서양 투어 후 서양의 무용을 [조국에] 소개한 반면, 나는 동방의 춤을 [서구에서] 수입하였다.[7]

최승희의 고백은 그녀가 동양 춤을 자율/자기 주도적 현상이 아니라 서구에서 수입된/영향을 받은 것으로 인식한다는 점을 보여 준다. 그뿐만 아니라, 자신의 춤이 가진 민족 전통적, 이국적 성격을 구축한 것도 자신의 아시아 신체를 향한 서구 관객의 응시를 바탕으로 한 것임을 반영한다. 그런 면에서 최승희 무용의 궤적은 다음의 세 가지 층위를 뛰어넘는다고 할 수 있다. 즉, "낯선 것에 대한 그녀 자신의 체험, 당대의 인식에 포함된 이념적 요청, 한국 무용수로서의, 그리고 그 이후 동방 무용수로서의 자기 규정. 그러나 가장 중요한 것은 이 층위들 간의 대립적 상호 작용이다."[8]

3

최승희의 삶과 무용은 한국의 현대 예술가들이 새로운 작품을 창작하는 데 많은 영감을 주었다. 가령 윤석남의 경우 최승희에 대한 전시로 작년 광주비엔날레에 초청되었고, 남화연은 **2012**년 페스티벌 봄에서 『이태리의 정원』이라는 공연 프로젝트를 통해 최승희 리서치를 위한 기초 자료의 아카이빙 문제를 다루었다. 하지만 이러한 예술가들 중에서도 최승희의 역사적 궤적을 『**1**분 안의 **10**년—스틸 무빙』이라는 무용 작품에 적용시킨 임

7. 『삼천리』 1권 13호, 1941년 1월.

8. 손옥주(Son Okju), 「친숙성과 이질성 사이」(Zwischen Ver- trautheit und Fremdheit: Modernismus im Tanz und die Entwicklung des koreanischen Sin-muyong, 박사 학위 논문, 베를린: 자유 대학교[Freie Universität], 2014년), 222.

지애에 초점을 맞추고자 한다. 이 작품은 삼부작 안무의 첫 번째 작품으로 만들어졌고, 2014년 독일 함부르크 캄프나겔에서 초연되었다.

임지애의 움직임 언어는 다양한 시간성과 공간성으로 엮여 있다. 그녀는 어린 시절부터 한국에서 전문적인 한국 무용 교육을 받은 뒤 현대 무용과 안무를 공부하러 베를린으로 이주했다. 따라서 그녀의 춤은 독특한 '다원성' 및 '다문화성'으로 특징지어진다.[9] 임지애는 자신의 신체 기억에 각인된 이러한 시공간의 혼합성을 표현하기 위해 한국 무용의 규범적인 어법을 중화시킴으로써 그 전형적인 움직임을 고유한 레퍼런스가 전혀 없는 평범하고도 일상적인 움직임으로 변모시킨다.

> 함부르크에서 했던 첫 번째 시리즈를 좀 말씀드릴게요. 그때는 역사와 몸에 대해서 하려고 했어요. 가령 최승희 같은 인물을 상정해 놓고, 나의 진술과 최승희의 진술을 섞어서 새로운, 하지만 예전에 있었을 법한 가상의 인물을 만들었어요. 움직임의 분절들 속에 그 가상의 인물이 가질 수 있는 몸의 역사(여러 가지 춤의 경험들)를 넣었고요.[10]

임지애는 「1분 안의 10년―스틸 무빙」에서 최승희의 춤 신체가 가진 역사적 궤적을 자기 삶의 궤적과 혼합하였다. 이 예술적 실험을 통해, 오늘날 자신의 춤추는 신체뿐 아니라 지난날 최승희의 궤적 또한 재현하고 있는 세계 무용계의 양면적 얼굴을 드러내고 있다. 이것은 그들이 타자의 시선뿐 아니라 자기

9. 손옥주(Son Okju), 「또 다른 사이」(Ein anderes Dazwischen), 『탄츠라움베를린』(Tanz-raumberlin) 2014년 5~6월 호, 5.

10. 「안무가 임지애 인터뷰: 관습화된 몸 너머의 몸을 찾아서」, 2014년, http://blog.daum.net/lig_art_hall/854.

자신의 타자성을 발견하는 문제에 공통적으로 맞닥뜨렸음을 말해 준다.

이 글은 다음 문헌에 처음 수록되었다. 헬리 미나르티 엮음, 『응시. 투영. 신화.』(광주: 국립 아시아문화전당 예술극장, 2015년).

최승희.

남화연, 개인전 『마음의 흐름』, 아트선재센터, 2020년 3월 24일~5월 2일. 사진: 서현석.

독립협회의 운동이 실패한 둘째 원인은 정치적 색채를 가졌던 것이외다. 진실로 민족 개조를 목적으로 한다면 정치적 색채를 띠어서는 안 됩니다. 왜 그런가 하면 정치적 권력이란 십 년이 멀다 하고 추이하는 것이요, 민족 개조의 사업은 적어도 오십 년이나 백 년을 소기로 하여야 할 사업인즉 정권의 추이를 따라 소장할 운명을 가진 정치적 단체로는 도저히 이러한 장구한 사업을 경영할 수 없는 것이외다.

이광수, 『민족개조론』(서울: 대성문화사, 1967년).

토르헤이븐(TorHavn) 왕국은 독립한 주권국이다. 우리나라는 모든 땅의 모든 국민들에게 우애의 손을 제안한다. 우리는 다른 국가 및 나라와 언제고 긍정적인 비공식적 관계를 만들어 갈 준비가 되어 있다.

2007년 10월을 기하여, 토르헤이븐 왕국은 더 이상 다른 국가들과 정상적인 외교 관계를 갖지 않을 것이다. 우리나라는 대신 다른 나라와 비공식적인 관계만을 수용할 것이다. 이러한 정책적 변화는 우리의 외교 정책이 '자주국 선언'이란 개념에 대해 제한적이고 맞지 않는다는 인식에 따르는 것이다. '자주국 선언'은 1933년 몬테비데오 회의 결과에 따르는 거대 국가의 성립 기준이 되어 왔고, 작은 규모의 국가나 미세 국가에 있어서도 개념적인 이정표가 되었다. 이는 자주국으로서 존립하기 위해 다른 국가로부터 인정을 받을 필요는 없다는 간단한 사실을 의미한다. 토르헤이븐은 우리를 인정하지 않는 다른 거대 국가들을 상대함에 있어서 이 원칙을 따라 왔다. 널리 인정받지 못한 작은 국가들에게 동일한 기준이 적용되어야 한다는 것은 명증한 논리다. 향후 다른 작은 국가들과 단순한 우애만을 형성하는 것이 우리의 정책이며, 조약을 포함한 그 어떤 공식적인 외교는 갖지 않을 것이다. 자주국으로 성립하기 위해서 그 어

떤 국가도 토르헤이븐의 인정을 받을 필요가 없으며, 마찬가지로 토르헤이븐 역시 자주국이 되기 위해 거대 국가의 인정을 받을 필요가 없다. 외교 관계란 불필요한 것이다. 어떤 국가든 자주권 선언을 하기만 한다면, 그것만으로 우리 정부에겐 충분하다. 이 원칙은 모든 국가에게 적용되어야 한다. 이는 고립주의 선언이 아님을 이해하는 것이 중요하다. 우리는 비공식적인 우애 관계를 위해 크건 작건 모든 국가를 환영하며, 새로이 형성되는 모든 국가들에 도움과 우애를 베풀 것을 약속한다. 도움이 필요하면 언제든지 우리 정부에 연락을 취하기 바란다. 단, 그 어떤 국가나 나라나 국가 프로젝트의 경우라도 다음의 원칙을 준수할 것을 요청한다.

정중함. 해당 국가는 동료 국가들을 정중하게 대할 의지와 더불어, 젠더, 인종, 교리, 정치 신념, 성적 신념에 의거하여 편협한 공식 발언을 유포하지 않을 의지를 보여 줘야 한다.

진실성. 해당 국가는 그 어떤 문명화된 국가의 기준에 따라 '범죄적'이라고 판단되는 행위를 지지하거나 선동하지 않고 참여하지도 않아야 한다.

상호성. 해당 국가는 유효한 외교 정책을 갖고 있어야 하며, 이를 이행할 본의의 의지를 보여 주어야 한다.

마이크로네이션 토르헤이븐 신외교 정책, **http://geocities.ws/torhavn/forpol2.html.**

일본의 어린이 여러분에게,

일본의 어린이 여러분에게 이렇게 인사를 전하는 데에는 특별한 이유가 있습니다. 저는 여러분의 아름다운 나라를 방문하여 도시와 집, 산과 숲도 보았고 아름다운 조국을 사랑하도록 배운 소년 여러분도 만났습니다. 일본의 어린이들이 그린 그림들로 가득 찬 두툼한 책 한 권이 늘 저의 탁자에 놓여 있습니다.

이토록 멀리서 보내는 이 메시지를 여러분이 받는다면, 우리 세대야말로 인류 역사상 최초로 서로 다른 국적의 국민들이 서로에 대한 우애와 이해를 누리게 된 첫 번째 세대라는 점을 상기하시기 바랍니다. 이전에는 각기의 국가들이 서로에 대해 무지했을 뿐 아니라 서로에 대한 혐오와 공포를 안고 살아갔답니다. 형제애 어린 상호 이해가 우리들 사이에 더욱 굳건히 뿌리내릴 것을 기원합니다. 그리고 아주 멀리서 여러분에게 인사를 전하는 이 노인이 언젠가는 여러분 세대를 보며 부끄러움을 느끼게 될 날이 오기를 희망합니다.　　　—알베르트 아인슈타인

알베르트 아인슈타인(Albert Einstein), 「일본의 어린이 여러분에게」(To the Schoolchildren of Japan), 『생각과 의견들』(Ideas and Opinions, 뉴욕: 크라운[Crown], 1954년), 17. 아인슈타인은 노벨상 수상 직후인 1922년 일본을 방문했고, 이 글은 1934년에 발표했다.

침↑폼(Chim↑Pom), 「히로시마」(廣島), 2008, 퍼포먼스. 다양한 매체를 다루는 콜렉티브 '침↑폼'은 2008년 히로시마 원폭돔 상공에 비행기로 '피카'(ピカ)라는 글씨를 썼다. 논란이 커지자 히로시마 동시대미술관에서 예정된 개인전이 취소되었고, 침↑폼은 원폭 희생자들에게 공식적으로 사과했다. 이후 침↑폼은 원자 폭탄에 관한 여러 다른 입장을 인터뷰 형태로 수집해 책으로 출간했다. '피카'는 원자 폭탄이라는 단어가 없던 1945년 당시 목격자가 폭발을 묘사하며 사용했던 '번쩍'이라는 의미의 단어다.

기억의 장소들(lieus de memoire), 그것은 본질적으로 잔해(殘骸)이다. 역사학이 그동안 무시해 오다가 이제 와서야 불러낸 그 역사학 안에 존재하는 추모 의식(意識)의 최종적 형태인 것이다. 기억의 장소라는 개념이 출현한 것은 우리가 사는 세계가 의례(儀禮)에서 이탈했기 때문이다. 기억의 장소라는 개념은 근본적으로 자신의 변화와 자신의 갱신에 몰두하고 있는 사회의 의지와 책략에 의해 분비되고, 작성되고, 수립되고, 건설되고, 공포되고, 유지된다. 그러한 사회는 본래 낡은 것보다 새로운 것에, 늙은이보다 젊은이에, 과거보다 미래에 더 높은 가치를 부여한다. 박물관, 기록 보관소, 공동묘지와 소장품, 축제, 기념일, 조약, 의사록, 신전, 결사체(associations), 이런 것들은 다른 시대의 유물이고, 영원불변성에 대한 환상이다. 거기에서 경건하고, 비극적이고, 차가운 이 사업의 향수 어린 측면이 생겨난다. 그것은 의례 없는 사회의 의례들이요, 탈신성화된 사회 속에서 잠시 스쳐가는 신성(神聖)들이요, 특수한 것들을 없애버리는 사회 속에서의 특수한 것들에 대한 충성이요, 원칙적으로 평준화시키는 사회 속에서의 사실상의 차별화요, 평등하고 동일한 개인만을 인정하려고 하는 사회 속에서의 집단에 대한 소속과 집단적 인식의 기호이다. ...

살아 있는 우리의 민족적 기억의 소멸은 우리에게 【기억의 장소에 대해】 더 이상 원래의 모습 그대로도 아니고 그렇다고 아예 무관심하지도 않은 시선을 강요한다. 우리의 기억은 우리를 고통스럽게 하지만 더 이상 우리의 것이 아니며, 급속한 탈신성화와 잠정적으로 연장된 신성성 사이의 어딘가에 있다. 우리는 현재의 우리를 만든 것들에 대해 애착심을 느끼지만 우리로 하여금 유산을 냉정한 눈으로 바라보게 하고 그것의 계산 목록을 작성하게 만드는 역사적 거리감도 아울러 느낀다. 우리가 더 이상 거기에 거하지 않는 기억의 살아남은 장소들, 반(半)공식적, 제도적이면서 반(半)감정적, 감상적인 기억의 장소들, 더 이상 전투적인 열의나 열정적인 참여를 불러일으키지 않지만 무언가 상징적인 삶이 아직도 고동치는, 만장일치의 감정이 없는 만장일치의 장소들. 기억으로부터 역사적인 것으로, 조상을 가지고 있던 세계로부터 우리를 만든 것들과의 우연적인 관계만을 가진 세계로, 토템적인 역사로부터 비판적 역사로 옮겨가고 있다. 지금은 기억의 장소들의 순간인 것이다. 우리는 더 이상 민족을 찬양하지 않지만 그것의 축하 의식의 거행을 연구해야 하는 것이다.

피에르 노라, 「기억과 역사 사이에서」, 『기억의 장소 1: 공화국』, 김인중, 유희수, 문지영 옮김 (파주: 나남, 2010년), 41~43.

수문장 교대식은 영국의 근위병 교대식을 참고해 **1995**년에 기획됐다. 맡은 역할에 따라 하루에 **6만6천** 원에서 **8만8천** 원을 받는 연기자들이 영국을 경유한 조선의 교대식을 재현하면, 한국의 전통을 보고 싶어 하는 외국인들이 사진을 찍는다. 한국의 이미지를 지키는 파수병.

윤지원, 「무제(홈비디오)」, 2020년, 단채널 영상.

윤지원, 「무제(홈비디오)」, 2020년, 단채널 영상. 작가 제공.

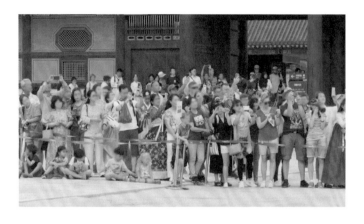

윤지원, 「무제(홈비디오)」, 2020년, 단채널 영상. 작가 제공.

최범

대한민국은 없다
—공화국의 이미지에 대한 단상—

왕국의 깃발 아래

청룡, 주작, 백호, 현무. 사신**(四神)**이 수놓인 깃발을 든 의장대가 도열해 있는 사이로 대통령이 걸어가고 있다. **2018**년 조코 위도도 인도네시아 대통령이 방한했을 때 문재인 대통령은 창덕궁에서 공식 환영식을 베풀었다. 보도에 따르면 "청와대 관계자는 이날 브리핑에서 '보통 청와대 대정원에서 진행했던 공식 환영식을 창덕궁으로 옮겨서 처음 시행했다'며 '우리나라 대통령이 외국을 국빈 방문하면 그 나라 전통 고궁 또는 대통령궁에서 환영식이 치러졌다'고 말했다. 보편적인 국제관례에 따른 것이라는 설명이다. 그는 이어 '각국 대통령궁은 대체로 수백 년 이상의 역사를 가진 전통 고궁들이다. 우리도 외빈이 왔을 때 전통 고궁, 고유문화를 홍보하는 효과도 있다'며 '과거 조선 시대 때 외빈들이 왔을 때 공식 환영식을 했던 창덕궁에서 개최하는 게 어떠냐는 의견을 따라 이번에 처음으로 창덕궁에서 시행하게 됐다'고 배경을 설명했다."[1]

이날 행사는 조선식과 한국식의 혼합이었다. 의장대 사열은 각기 조선식과 한국식, 축하 공연은 조선의 궁중 무용이었다.

1. 김보협, 「문 대통령이 창덕궁에서 인도네시아 대통령을 맞이한 이유」, 『한겨레』, **2018**년 **9**월 **1**일 자.

그런데 이 행사는 국가 차원의 공식 의례와 전통문화 체험을 혼동한 것에 문제가 있다. 의장대 사열은 상대국의 원수에게 자국의 군대를 보여 주는 것인데, 비록 일시적이고 가상적이나마 상대국에게 자국군의 지휘권을 넘기는 제스처를 취함으로써 평화의 메시지를 전달하는 근대 국가의 오래된 관례이다. 따라서 이것은 국제 정치적 행위이지 문화적 행위가 아니다. 다시 말해서 의장대 사열에서 조선의 군대와 한국의 군대가 함께 있을 수 없는 것이다. 이것은 조선과 한국이라는 두 국가가 인도네시아를 상대로 한다는 것인데, 말이 되지 않는다. 이것은 한국과 인도네시아 양국의 관계이지 조선과 한국과 인도네시아 3국의 관계가 아니다. 조선군 의장대가 실제 조선군이 아니라 조선군 역할 놀이를 하는 한국군이기는 하지만 그렇더라도 역시 말이 되지 않는다. 이것은 어디까지나 상징적인 실제 행위이기 때문이다. 물론 조선은 더 이상 존재하지도 않은 국가이지만 말이다.

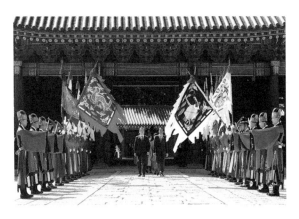

2018년 9월 10일 문재인 대통령이 조코 위도도 인도네시아 대통령과 함께 창덕궁에서 전통 의장대를 사열하고 있다. 사진: 청와대 제공.

미국의 경우 국가 행사에 독립 전쟁 당시의 복장을 한 의장대가 등장하는 경우가 있는데, 이들은 당연히 미합중국 군대의 일부이지 영국이나 아메리카 식민지의 군대가 아니다. 미국 의장대가 시기별로 다른 제복을 입은 병사로 구성되는 것과 조선과 한국의 의장대가 함께 행사를 하는 것은 전혀 다른 것이다. 전자는 같은 나라 군대이고 후자는 다른 나라 군대이다. 조선의 궁중 무용 역시 문화 행사에서라면 몰라도 대한민국의 공식적인 국가 의례에는 등장할 수 없는 것이다. 국가 의례와 전통 문화 체험은 엄연히 구분되어야 한다. 인도네시아 대통령의 국빈 방문에 따른 공식 환영식은 국가 간의 외교 행위이지 문화 교류가 아니기 때문이다. 그러므로 여기에는 대한민국에 속하지 않는 것이 들어와서는 안 된다. 조선은 대한민국이 아니다.

차라리 조선 시대의 왕궁에서 행사를 한 것 자체는 문제가 되지 않는다. 정확하게 말하면 창덕궁은 더 이상 왕궁이 아닌 문화유산이자 관광지이기 때문이다. 청와대 관계자가 말한 외국의 고궁이나 대통령궁 사례라는 것도 오해할 가능성이 있다. 영국의 경우 외형적으로 군주국이기 때문에 왕궁인 버킹엄궁이 국가 행사에 사용되는 것은 당연하다. 그런데 영국 이외의 많은 국가들, 왕국이 아닌 공화국들에서도 전통 궁전을 대통령궁으로 사용하는 것은 사실인데, 이때의 왕궁은 더 이상 현재적 의미에서의 왕궁이 아닌 용도 변경이 이루어진 건물일 뿐이다. 이는 발터 베냐민이 말하는 '기능 전환'(Umfunktionisierung)으로 보면 된다. 따라서 대통령궁이라고 불리기는 하지만 그것은 한국의 청와대와 같은 것이다. 예컨대 프랑스의 엘리제궁은 원래 루이 16세의 왕궁이었지만 공화국이 들어서면서 대통령궁으로

기능 전환이 이루어졌다. 따라서 엘리제궁과 창덕궁은 과거에는 왕궁이었지만 지금은 더 이상 왕궁이 아닌, 하나의 역사적 장소에 불과하기에 국가 정체성과 관련된 문제는 없다. 다만 인도네시아 대통령의 환영식에서 조선 시대의 의장대 사열과 궁중 무용 공연이 이루어짐으로써 일시적으로 조선 왕궁의 의미가 소환되었다고 볼 수는 있다. 이 역시 국가 정체성의 혼동이라는 대혼란의 일부임은 물론이다.

거대한 뿌리의 이름은

3.1 운동 100주년을 한 해 앞둔 2018년 3월 1일 문재인 대통령 부부는 독립문 앞에서 태극기를 흔들며 만세를 불렀다. 이날 대통령은 "3.1 운동이라는 이 거대한 뿌리는 결코 시들지 않는다. 이 거대한 뿌리가 한반도에서 평화와 번영의 나무를 튼튼하게 키워낼 것"이라고 하면서 "독도는 일본의 한반도 침탈 과정에서 가장 먼저 강점당한 우리 땅이다. 지금 일본이 그 사실을 부정하는 것은 제국주의 침략에 대한 반성을 거부하는 것이나 다를 바 없다. 위안부 문제 해결에 있어서도 가해자인 일본 정부가 '끝났다'라고 말해서는 안 된다. 전쟁 시기에 있었던 반인륜적 인권 범죄 행위는 끝났다는 말로 덮어지지 않는다. 불행한 역사일수록 그 역사를 기억하고 그 역사로부터 배우는 것만이 진정한 해결"이라고 말했다.

대통령이 말한 '거대한 뿌리'는 과연 무엇이었을까. 일제에의 저항? 그런데 참으로 아이러니한 것은 독립문 자체가 일본의 영향하에 세워진 것이라는 사실이다. 독립문은 서재필이 주도하고 독립협의가 중심이 되어 1897년에 건축되었다. 그것은 일

본이 청일전쟁에서 승리한 뒤 시모노세키 조약을 맺으면서 조선의 독립이 국제법상으로 확인된 것이 계기가 되었다.[2] 당시 서재필은 『독립신문』을 통해 조선이 청나라의 책봉 제체에서 벗어난 것을 상징하는 건축물이 필요함을 역설했다.

> 조선이 몇 해를 청국 속국으로 있다가 하나님 덕에 독립이 되어, 조선 대군주 폐하께서 지금은 세계에서 제일 높은 임금들과 동등이 되시고, 조선인민이 세계 자유하는 백성들이 되었으니, 이런 경사를 그저 보고 지내는 것이 도리가 아니요, 조선이 독립된 것을 세계에 광고도 하여, 또 조선 후생들에게도 이때에 조선 독립된 것을 전하자는 표적이 있어야 할 터이요.[3]

그러니까 독립문은 일본으로부터의 독립이 아니라 청으로부터의 독립을 기념하기 위한 것이었다. 그런 만큼 조선 시대에 명의 사신을 맞이하기 위해 있던 영은문을 헐고 그 자리에 세운 것이었다. 이런 독립문 앞에서 **3.1** 운동 기념행사를 치르면서 항일을 이야기한다? 이 정도의 기본적인 사실도 대한민국의 대통령이 모르고 있었단 말인가. 독립은 어떤 독립이든 무엇으로부터의 독립이든 상관없이 똑같다는 말인가. 이것은 과연 코미디인가 무엇인가. 이런 상황에서 김수영의 시 제목에서 가져왔을 '거대한 뿌리'가 의미하는 것은 민족이라는 대타자, 바로 그것인 것일까.

2. "청국은 조선국이 완전무결한 독립 자주국임을 확인한다." 청일 강화 조약(시모노세키 조약) 제1조. 국사편찬위원회 우리역사넷, http://contents.history.go.kr/front/hm/view.do?treeId=010701&tabId=01&levelId=hm_119_0030.

3. 『독립신문』, 1896년 7월 4일 자, 1면. 김은주, 「건립 120주년 독립문에 서린 염원」, 『연합뉴스』, 2017년 11월 16일 자에서 재인용.

전통은 아무리 더러운 전통이라도 좋다. 나는 광화문
네거리에서 시구문의 진창을 연상하고 인환(寅煥)네
처갓집 옆의 지금은 매립한 개울에서 아낙네들이
양잿물 솥에 불을 지피며 빨래하던 시절을 생각하고
이 우울한 시대를 파라다이스처럼 생각한다
버드 비숍 여사를 안 뒤부터는 썩어빠진 대한민국이
괴롭지 않다. 오히려 황송하다. 역사는 아무리
더러운 역사라도 좋다
진창은 아무리 더러운 진창이라도 좋다
나에게 놋주발보다도 더 쨍쨍 울리는 추억이
있는 한 인간은 영원하고 사랑도 그렇다[4]

정말 이런 것일까.

대한민국의 이미지

대한민국은 공화국이다. 공화국을 단지 왕국이 아니라는 형식
적인 차원에서만 이해해서는 안 되지만, 단지 형식적인 차원에
서만 보더라도 어쨌든 공화국은 왕국이 아니다. 그런데 공화국
을 표방하는 대한민국에 과연 공화국이라는 의식과 이미지는
있는가. 앞의 예에서 보듯이 대한민국은 말로만 공화국이지 의
식과 이미지는 왕국의 그것에서 한 치도 벗어나지 못하고 있지
않은가. 물론 개인에게든 국가에게든 존재와 의식, 실재와 표
상의 관계는 간단하지 않다. 존재와 의식이 일치하는 것을 참된
인식이라고 하고 그렇지 않은 것을 이데올로기라고 한다. 마찬
가지로 실재와 표상이 상응하는 것은 진실이라고 하고 그렇지

4. 김수영, 『거대한 뿌리』, 개정판(서울: 민음사, 1996년), 98.

못한 것을 거짓이라고 한다. 물론 이 둘의 완전한 일치는 그 둘을 정확히 정의내리기 힘든 만큼이나 어려운 일이지만, 그 간극의 정도가 지나치면 결코 정상적이라고 할 수 없다.

이런 관점에서 보면 대한민국의 경우에는 그 존재와 의식, 실재와 표상이 일치하기는커녕 거의 완벽하게 불일치한다. 존재는 공화국이지만 의식은 왕국, 실재는 근대 국가이지만 표상은 중세 국가인 것이다. 아니 어쩌면 존재의 공화국, 실재의 근대 국가라는 가정 자체가 틀린 것일지도 모른다. 대한민국의 경우에 '존재가 의식을 결정한다'라는 마르크스의 명제는 들어맞지 않는다. 반대로 의식이 존재를 결정하고 표상이 실재를 증명한다고 보아야 맞을지도 모른다.

국가의 의식과 표상은 다양하다. 언어적인 것도 있고 시각적인 것도 있고 '국가'(國歌)와 같이 청각적인 것도 있다. 언어적 표현으로 가장 명시적인 것은 '헌법'이다. 대한민국 헌법 제1조 1항은 "대한민국은 민주공화국이다"라고 되어 있다. 이것이 대한민국의 정체(政體)와 국체(國體)에 대한 규정이다. 성문법인 헌법은 그 자체로 대한민국에 대한 가장 공식적인 언어적 표현인 것이다. 그러나 언어적 표현 이외에도 다양한 시각적 표현이 있다. 대표적으로 국기와 국가 문장(국장), 대통령 문장, 정부

대한민국 국가 문장(1963년 채택), 대통령 문장, 대한민국 정부 상징(2016년 채택).

상징 등이 있다. 그런데 대한민국을 대표하는 상징들은 하나같이 태극 문양, 봉황 문양 등 봉건 왕조의 도상들이 들어가 있다. 이 점이 '공화국'이라는 언어적 표현과 상충된다.

태극기는 『주역』이라는 중국 전통 형이상학에 나오는 도상을 차용하고 있다. 이는 국장과 정부 상징에도 마찬가지이다.[5] 한국인들이 예로부터 태극 문양을 사랑한 것은 맞지만, 이것이 공예품이 아니라 국가 상징물에 사용되는 것은 이야기가 다르다. 거기에는 공화국과 관련된 어떠한 의미도 들어 있지 않기 때문이다. 대통령 문장의 봉황 무늬도 마찬가지이다. 이러한 도상들은 하나 같이 왕국의 유산일 뿐 공화국의 표상이 될 수 없다. 게다가 광화문광장과 화폐에도 죄다 조선 시대 인물들뿐이지 않은가 말이다.

이를 어떻게 이해해야 할까. 왕국이냐 공화국이냐, 이런 걸 일일이 따지지 말고 그냥 우리의 전통이라고 싸잡아 생각하면 되는 것일까. 그러나 위에서도 말했다시피 국가의 공식적인 차원과 전통문화는 구별해야 한다. 전통의 계승이 전통적인 통치 체제와 신분 제도, 세계관을 물려받는 것을 의미하는 것은 아닐 것이다. 아무리 전통이라도 다른 건 다른 것이고 조상이라도 남이면 남인 것이다. 이것을 혼동한다면 국가라는 것이 무슨 의미가 있고 체제를 이야기하는 것이 무슨 소용이 있다는 말인가.

오랜 역사를 가진 유럽 국가들의 경우 국가 상징에서 전통적인 요소를 많이 볼 수 있다. 성**(城)**, 칼, 방패, 깃발, 사자, 독수

5. 2016년 3월 기존의 무궁화 문양의 디자인 대신에 태극 문양의 새로운 정부 상징을 채택했다. 수백 개의 정부 부처와 기관의 상징을 하나로 통합했다는 점에서 획일적이라는 비판이 일었다.

리 같은 군주를 상징하는 도상이 들어간 문장들이 그렇다. 하지만 이는 영국처럼 입헌 군주국의 형태를 취하고 있는 국가들이나 그런 것이지, 근대 공화국의 모델인 프랑스의 경우에는 전혀 그렇지 않다. 프랑스 헌법 제1장 제2조는 공화국에 대한 규정으로 이루어져 있다. 그중 일부는 이렇다.

(2) 국가의 상징은 청, 백, 적의 삼색기다.

(3) 국가(國歌)는 '라 마르세예즈'이다.

(4) 공화국의 국시는 '자유, 평등, 박애'이다.

이처럼 프랑스 헌법은 공화국의 시각적, 청각적, 언어적 상징에 대해서 명확히 규정하고 있다. 하지만 우리 헌법에는 이런 부분이 없다.(개별법에는 일부 있다.) 물론 이러한 차이는 단지 선택적인 것일 수도 있지만, 어쩌면 우리의 공화국이 실제로 눈에 보이지 않기 때문에 그런 것은 아닐까. 공화국이 눈에 보인다, 또는 보이지 않는다는 것은 무슨 말인가. 사실 민주주의는 행위의 영역으로서 눈에 보이지 않는다. 그러나 공화국은 형식의 문제로서 눈에 보일 수 있고 보여야 한다. 민주주의가 소프트웨어라면 공화국은 하드웨어라고 할 수 있지 않을까. 그러니까 소프트웨어인 민주주의는 눈에 보이지 않더라도 하드웨어인 공화국은 눈에 보여야 한다는 것이다. 그런데 과연 우리의 공화국은 눈에 보이는가.

근대 국가와 민족주의

대한민국은 근대 국가(modern state)이다. 근대 국가는 15~18세기에 유럽에서 등장한 이래 세계로 퍼져나간 국가 형태로서 19세기 중반 일본을 필두로 하여 동아시아에도 도입되었다. 한국

은 중세 국가의 붕괴 이후 식민지 근대 국가를 거쳐 **20**세기 후
반에야 민족적 근대 국가를 가지게 되었다. 근대 국가의 대표적
인 특징으로 흔히 '폭력의 독점'(막스 베버)을 드는데, 좀 더 정
확하게는 이렇게 정의할 수 있겠다.

> 근대 국가는 상비군, 관료제, 조세 제도 등의 수단을 통해 일
> 정한 지역 내에서 중앙 집중화된 권력을 행사함으로써 대내
> 적으로는 사회 질서를 안정적으로 유지하고, 대외적으로는
> 다른 국가들과 경쟁하면서 이들로부터 배타적인 독립성을
> 주장하는 정치 조직 또는 정치 제도이다.[6]

아무튼 현재의 대한민국이 외형적으로나 기능적으로나 근대
국가의 반열에 드는 것은 분명하다. 다만 문제는 앞서 지적한
것처럼 근대 국가로서의 자기의식과 내면일 것이다. 특히 국기
에서부터 정부 상징에 이르기까지 시각적 상징의 차원에서 전
혀 근대 국가적인 내용을 갖고 있지 못한 것을 그저 그럴 수도
있다거나 사소한 것으로 치부할 수는 없다. 어쩌면 시각 이미
지야말로 근대 국가 대한민국의 숨길 수 없는 무의식을 드러내
는 것일지도 모른다. 그렇다면 실로 거기에는 근대 국가 대한민
국 형성의 비밀이 숨어 있는 것일 수도 있다. 내면으로 억압되
어 드러날 수 없었던 그 무의식이, 거꾸로 가장 적나라한 시각
적인 외양으로 드러날 수밖에 없는, 외양과 내면의 불일치라는
그 역설적인 구조의 모순을 통해서 말이다.

한국의 근대 국가 수립 과정을 되돌아보면, 서세동점의 파
고 속에서 주체적 근대화에 실패한 조선은 일본의 식민지가 됨
으로써 식민지를 통해 최초로 근대 국가(일본 제국)를 경험한

6. 김준석, 『근대 국가』(서울: 책세상, 2011년), 14.

다. 그러나 그것은 제국의 **2**등 국민으로서 매우 제한된 경험이었다. 일본으로부터의 해방 이후에는 미국의 후견하에 마침내 민족적 근대 국가를 수립하게 된다. 이러한 일련의 굴곡진 과정에서 강력한 내적 동력으로 작용한 것은 바로 민족주의였다. "민족주의는 일반적으로 민족의 생성, 동질성 유지, 번영을 목표로 하는 근대 이데올로기로 규정된다. 민족주의는 근대 국가의 이념적 기초가 되었으며 그것을 통하여 근대 국가는 통치의 정당성을 획득할 수 있었다."[7] 이 점에서는 한국도 예외가 아니었다. 아니, 오히려 가장 극단적인 형태를 보여 주었다고 해도 과언이 아니다. 근대화의 실패와 식민지 경험은 한국인들에게 민족주의에 대한 열망을 갖게 했고 이는 근대 국가 수립이라는 목표로 치닫게 만들었다. 다음 말마따나 한국의 민족주의는 민족 국가 수립의 연료 그 자체였다.

> 전근대에 존재하던 동족이나 그와 비슷한 것에 의지한 이질적 집단들이 여러 가지 역사적인 복합적 과정을 거쳐서 근대에 들어와 그들만의 국가를 열망할 때 비로소 민족이 탄생한다. 따라서 "민족 형성의 과정이란 곧 국가 구성의 과정에 다른 것이 아니다."[8]

하지만 한국의 민족주의는 아직도 목마르다. 왜냐하면 민족 통일이라는 지상의 과제를 남겨 놓고 있기 때문이다. 그럼에도 불구하고 적어도 **20**세기 후반에 남북한이 각기 근대 국가를 수립하는 데 성공한 것은 사실이다. 문제는 봉건 국가의 붕괴로부터 근대 국가를 수립하는 과정에서 한국인의 주체성이 매우 제

7. 권혁범, 『민족주의는 죄악인가』(서울: 생각의 나무, 2009년). 75.

8. 권혁범, 『민족주의는 죄악인가』, 46.

한적으로 작용했다는 점이다. 중국으로부터의 독립은 일본에 의해 이루어졌고(청일전쟁), 일본으로부터 독립은 미국에 의해 이루어졌으며(2차 세계 대전), 대한민국의 건국 역시 미국의 절대적인 영향하에서 가능했던 것이다. 일제에 대한 치열한 투쟁의 결과 우리 민족이 독립했다는 북한의 '조선 혁명' 서사나 그것의 남한판 서사('동학'에서 '촛불'까지)는 역사적 사실이 아니다. 우리가 상상하는 그런 독립 전쟁은 없었다. 항일 무장 투쟁이 일부 있었지만, 그 정도는 미약했다. 아무튼 이처럼 중세 국가-식민지 근대 국가-민족적 근대 국가로 이어지는 역사 속에서 국체와 정체는 심하게 요동쳤으며, 어쩌면 그러한 혼란 속에서 한국인에게 연속된 정체성을 부여할 수 있는 유일한 원천은 '확대된 혈연 가족'으로서의 민족과 그를 뒷받침하는 민족주의밖에 없었다고 할 수 있을 것이다.

이것이 바로 한국의 민족주의가 왜 그렇게 강력한지를 설명해 주는 이유이다. 이는 반대로 왜 한국의 근대 국가 수립 과정에서 공화주의의 싹이 솟아날 수 없었는지를 이해할 수 있게 해 주는 것이기도 하다. 따라서 한국의 근대 국가는 오로지 민족주의를 통해서만 내적으로 통합될 수밖에 없었고, 민족주의가 요청한 '발명된 전통'(에릭 홉스봄)에 의해서만 과거와 연결될 수밖에 없었다. 그 결과 근대 국가 한국은 스스로 건설한 공화국이라는 의식 자체가 매우 희박하다. 그러니까 한국의 국가는 비록 근대 국가의 외형을 가지고 있지만, 그 의식의 실제적인 차원에서는 중세 국가의 연장에 지나지 않는 것이다. 이것이 바로 대한민국의 이미지가 왜 그처럼 한결같이 중세적인가에 대한 설명이 된다. 헌법상의 국가와 실제상의 국가의 불일치. 몸

은 공화국이지만 여전히 왕조 시대의 상징으로부터 벗어나지 못하고 있는 현실이야말로 그 명백한 증거가 아닐까.

공화국 만들기

한국인들이 근대 국가를 건설하는 과정에서 민족주의라는 통합의 기제는 불가피했을 수 있다. 적어도 민족주의는 전통적인 신분을 넘어서 민족 구성원의 내적 평등을 전제하고 있으니까 말이다. 하지만 '공공선'(bonum publicum)'의 실현을 위한 '시민적 덕성'(virtu civile)이 뭔지를 모르는 상태에서 단순히 확대된 혈연 공동체로서의 민족과 민족주의만으로는 제대로 된 근대 국가가 만들어질 수 없다. 왜냐하면 그것이야말로 민족주의와 함께 근대 국가의 골격을 이루는 공화주의의 핵심적 요체이기 때문이다. 따라서 한국과 같은 공화주의 없는 민족주의는 필연적으로 또 하나의 집단주의와 전체주의로 귀결될 수밖에 없고 그것은 결손 국가를 낳을 뿐이다.

이러한 결손 국가가 자기 정당화를 위해서 동원할 수 있는 것은 봉건적인 전통일 수밖에 없었다. 개화기의 애국 계몽 운동이나 근대 초기의 공화주의 운동 수준을 넘어선, 한국인 자신에 의한 최초의 본격적인 근대화 프로젝트라고 할 수 있는 박정희의 '조국 근대화 운동'도 충효 사상과 향촌 공동체 의식과 같은 전통적인 이데올로기를 이용했다. 따라서 거기에서도 물질적인 차원에서의 근대화를 제외한 근대적인 정치 문화로서의 공화주의는 찾아볼 수 없다. 아직도 조선을 우리나라라고 말하는 사람들에게 공화국이 무엇인가를 어떻게 가르칠 수 있으랴.

대한민국은 1948년에 태어났지만 그것은 출발일 뿐이다. 대

한민국의 기원과 정체성에 대해서는 여전히 **8.15** 광복을 둘러싸고 해방(**1945**년)인가 건국(**1948**년)인가 하는 건국절 논쟁이거나 아니면 이승만과 김구 중에서 누가 국부인가 하는 국부 논쟁이 전부이다. 그 역시 따져야 할 일인지는 모르겠으나, 그 이전에 공화국으로서의 대한민국의 정체성은 무엇이며 무엇이어야 하는가에 대한 논쟁은 찾아볼 수 없다. 이런 현실에서 시각문화의 차원에서만 보면 대한민국은 없다. 근대 국가 대한민국은 조선 왕국의 이미지로 커버되어 있을 뿐이다.

　박근혜 탄핵 정국에서 등장한 태극기 부대로 인해 역사상 처음으로 태극기에 대한 부정적 이미지가 만들어진 것은 매우 흥미로운 사실이라고 해야 할 듯싶다. 그러나 그 이전에 태극기가 과연 대한민국의 국기로 적합한가에 대한 물음이 던져져야 한다. 어쩌면 이러한 물음을 던지는 과정 자체가 미국이나 프랑스와 다른, 우리 방식의 공화국 만들기일지도 모른다. 민주주의가 완성되지 않듯이 공화국 역시 결코 완성되는 법이 없다. 그것은 하나의 과정이다. 공화국에 대한 시각적 상징은 그러한 과정에서의 한 지표일 것이다. 그러한 이미지를 찾아가는 과정이 바로 또 다른 차원에서의 대한민국 만들기일 것이기 때문이다. 공화국 역시 태어나는 것이 아니라 만들어지는 것이다.

우리가 혁명에 종사하려면 어느 방면부터 착수하겠느뇨?

구시대의 혁명으로 말하면, 인민은 국가의 노예가 되고 그 이상에 인민을 지배하는 상전, 곧 특수 세력이 있어, 그 소위 혁명이란 것은 특수 세력의 명칭을 변경함에 불과하였다. 다시 말하면, 곧 '을'의 특수 세력으로 '갑'의 특수 세력을 변경함에 불과하였다. 그러므로 인민은 혁명에 대해 다만 갑, 을 양 세력, 곧 신, 구 양 상전의 숙인(孰仁), 숙폭(孰暴), 숙선(孰善), 숙악(孰惡)[누가 더 어진가, 누가 더 포악한가, 누가 더 선한가, 누가 더 악한가]을 보아 그 향배를 정할 뿐이요, 직접의 관계가 없었다. 그리하야 '주기군이조기문'(誅其君而吊其民)[포악한 임금을 죽이고 백성을 위로한다]이 혁명의 유일한 취지가 되고 '단식대장이영왕사'(簞食壺漿以迎王師)[한 도시락의 밥과 한 종지의 장으로써 임금의 군대를 맞아들인다)가 혁명사의 유일 미담이 되었거니와, 금일 혁명으로 말하면 민중이 곧 민중 자기를 위하여 하는 혁명인 고로 '민중 혁명'이라 '직접 혁명'이라 칭함이며, 민중 직접의 혁명인 고로 그 비등, 팽창의 열도가 숫자상 강약 비율의 관념을 타파하며, 그 결과의 성패가 매양 전쟁학상의 정해진 판단에 이탈하야 무전무병(無錢無兵)한 민중으로 백만의 군대와 억만의 부력(富力)을 가진 제왕도 타도하여

외구(**外寇**)도 구축(**驅逐**)하니, 그러므로 우리 혁명의 제일보는 민중 각오의 요구니라.

민중이 어떻게 각오하느뇨?

민중은 신인이나 성인이나 어떤 영웅호걸이 있어 '민중을 각오'하도록 지도하는 데서 각오하는 것도 아니요, "민중아, 각오하자," "민중이여, 각오하여라"라는 열렬한 부르짖음의 소리에서 각오하는 것도 아니다. 오직 민중이 민중을 위하여 일체 불평, 부자연, 불합리한 민중 향상의 장애부터 먼저 타파함이 곧 '민중을 각오케' 하는 유일 방법이니, 다시 말하면 곧 선각(**先覺**)한 민중이 민중의 전체를 위하여 혁명적 선구가 됨이 민중 각오의 제1로(**路**)다.

신채호, 「조선혁명선언」(1923), 『조선혁명선언』(파주: 범우사, 2010년), 28~30.

통탄한 표정 종파

(The Orders of the Woeful Countenance)

간단히 말해, 이 종파의 기사들은 라만차의 돈키호테 경의 기사 정신을 보여 주는 사람들이다. 우리 모두가 추구해야 한다고 돈키호테 기사께서 말씀하신 기사도의 가장 고결한 목적을 위해 불가능한 역경에 도전하는 사람들을 말한다. 상기한 기사들의 이름 뒤에는 **'OWC'**의 경칭을 붙이며, 고전적인 풍차 그림이 그려진 핀을 왼쪽 가슴에 부착할 수 있다.

마이크로네이션 토르헤이븐 기사도, **http://geocities.ws/torhavn/don_knight.html.**

임민욱, 「소나무야」(O Tannenbaum), 2016~20년, 2채널 영상, 사운드 아카이브와 오브제 설치. 작가 제공.

「전나무」
(Der Tannenbaum)

독일 민요이지만 전 세계적으로 「오! 크리스마스트리」라는 크리스마스 캐롤 버전으로 널리 퍼져 있다. 나치당 시절에는 그들의 선전용 음악이기도 했다. 한국에서는 「소나무」로 번역되어 오랫동안 중고등학교 음악 교과서에 수록되어 있었고 이 노래를 모르는 사람이 없을 정도로 애창되었다.

「붉은 깃발」
(The Red Flag)

1889년 영국에서는, 사회주의자 짐 코넬이 런던 도크에서 발생한 파업을 격려하기 위하여 이 노래를 노동가로 탄생시켰다. 달리는 차 안에서 **15**분 만에 개사해서 만들었다고 한다. 저스티스 **(Justice)** 출판사가 이 악보를 출판하자 폭발적인 인기를 끌었고 「붉은 깃발」은 공산혁명 투쟁가가 되었다. 전 세계에 보급이 되었으며 현재 영국 노동당은 송가(**頌歌**)로, 맨체스터 유나이티드 축구팀은 응원가로 부른다.

「적기의 노래」

（赤旗の歌）

「붉은 깃발」은 일본에도 소개되었다. 하지만 번역한 가사가 운율에 들어맞지 않자 카스마로 아카마츠는 행진곡풍의 **4**박자로 바꿨다. 「적기의 노래」는 눈 깜짝할 사이에 동경의 노동자들에게 보급이 되었고 삽시간에 일본 전국으로 퍼져 나갔다.

「적기가」

일본의 「적기의 노래」는 **1930**년대 한반도에도 알려졌다. 당시 파르티잔 투쟁을 전개한 조선의 공산주의자들은 많은 투쟁가를 필요로 하였다. 하지만 가사를 만들거나 외국 가사를 번역할 만한 사람들은 많았고 정작 곡을 지을 사람들은 없었다. 이에 택한 방법은 주로 일본의 군가나 투쟁가, 공산 혁명가와 같은 노래를 번역하여 부르거나 아니면 기존 곡에 새로운 가사를 만들어 붙여 노래했다. 「전나무」가 **1910**년대 국내에 유입되어 「애국(가)」으로 불렸던 것과 마찬가지로, 「적기의 노래」를 들은 독립운동가들은 이를 직역하여 현재 알려진 「적기가」로 불렀다. 따라서 **1945**년 이전까지 이 노래에서 말하는 '원쑤', 주적(**主敵**)은 일본 제국주의이다. 그러나 북한에서는 곡과 가사를 모두 자신들이 만든 것이라고 주장하고 있다.

임민욱, 「소나무야」, 2016~20년, 2채널 영상.

임민욱, 「소나무야」, 2016~20년, 2채널 영상, 사운드 아카이브와 오브제 설치. 작가 제공.

칼리드 자라르(Khaled Jarrar), 「팔레스타인 우
표」, 2012년. 팔레스타인 예술가 칼리드 자라르
가 제7회 베니스 비엔날레 참가작으로 만든 팔
레스타인 우표. 네덜란드 우편국의 '개인 우표'
서비스를 이용해 제작한 0.60 유로짜리 표준
우표로, 실제 유럽 연합국 발송 우편물에 사용
가능하다. 다음의 사이트에서 구매할 수 있다.
http://www.inenart.eu/?p=15722.

우리가 세우려 하는 조국의 미래상은 어떤 것이어야 하겠는가 검토하여 보자.

다음에 대강 그 중요한 것을 정리하여 본다.

정치 분야

첫째, 국민의 정치 과열 현상을 정상화한다.

직업 정치가와 각 사회적 계층을 대표하는 인사로써 정치 사회를 형성하여 정치의 권위를 확보하게 하고,

두째, 참신한 인사를 제외한 구정치인은 제2선으로 물러서게 하고, 새 역사의 창조에 원동력이 될 신세력 중견층의 등장을 지원한다.

이 이유는 여기서 새삼스레 설명할 필요가 없을 것이다.

망국의 요인이던 붕당의 출현을 막고, 전근대적인 모든 정치악을 예방하며 확고한 주체성을 견지하여, 전진하는 역량을 기대하기 위함에서이다. 이렇게 하지 않고서는 창의가 있을 수 없고, 새 기풍이 조성될 수 없다.

세째, 반공, 경제 지상주의의 공통 이념하에 비판의 자유가 보장되는 양당제의 실현,

네째, 왜곡된 정당관과 기회 만능주의를 지양함으로써 정부, 의회, 정당의 책임 한계를 분명히 하고,

다섯째, 영합, 아부주의가 없는 확고한 지도원리하의 교도 정치와, 선동, 과장, 위선, 이설 등의 속임수 없는 진실, 정직, 성실로써 국민을 따라오게 하는 정치 기풍의 확립을 기한다.

경제 분야

지상 경제, 냉각 정치의 새 목표하에 개인의 가정에서부터 전 사회 각 부문에 이르기까지 일대 경제 재건 의식을 제고하고, 내핍하고, 절약 저축하는 신생활을 확립한다.

문화·사회 분야

봉건적 전근대성과 맹목적인 외세 사대 관념을 철저히 배격하고, 우리의 과거와 현재에서, 외래 사조의 장점을 취택하여, 민족의 고유성, 전통, 주체 의식을 토대로 신한국관, 신민족문화관을 확립하게 한다.

새로운 문화관을 창조하고, 새로운 사회 풍조를 이룩하고, '우리의 것'을 형성 견지(堅持)하게 하고 자랑하게 될 것이다.

자아 상실증, 민족 혐오병, 부화허식(浮華虛飾), 기생주의를 지양 일소하고 자립 갱생의 기상을 진작한다.

거짓 없고, 불신이 없고, 의심이 없고, 정직과 신용과 상호 부조하는 신기풍을 환기하여 신국민성을 조성하는 것이 되어야 한다.

이같이 함으로써 우리는 안으로 우리 규범대로의 복지 사회를 건설할 수 있고, 동포로서의 온정 사회를 일으킬 수 있고, 각

계 각층의 분야에 열중함으로써 사회 분업성을 최대한 발휘하여 그 결집된 민족 역량을 한데 모아 신한국의 새로운 면모를 갖추고, 밖으로는 비굴하지 않고 허약하지 않은 떳떳한 주권 국민으로서 원교근친하여 해외에 진출하여야 할 것이다.

박정희, 『국가와 혁명과 나』(서울: 향문사, 1963년), 284~85.

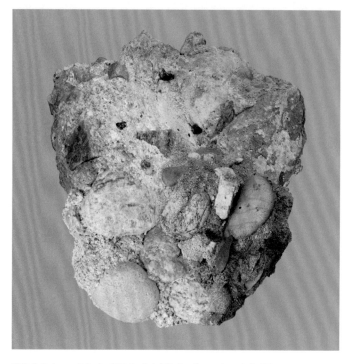

김경태, 「Reference Point 2」, 2019년, 아카이벌 피그먼트 프린트, 작가 제공.

로이스 웅

쇼와의 유령

만주 기록문서부에서 일하는 기시 노부스케는[1] 부서를 쪼개서 자신의 직급을 올리고, 정적을 물리치고, 경제 통제권을 새로운 관료들에게 이양하는 작업을 즐기고 있었습니다. 실크 가격이 치솟고 모르핀이 파운드당 500엔에서 1천 엔으로 오르던 전쟁 중에는 국영 누에, 양귀비 농장이 엄청난 경제적 자원이었습니다. 하지만 세계 공황이 지속되자 수출과 국내 소비는 계속해서 감소했고, 일본은 생산 과잉 위기에 직면했습니다. 재정부 장관은 정부의 적자를 증가시켜 무기 구매 지출을 늘리는 일시적인 케인즈적 조치를 취했으나, 충분하지 않았습니다.

기시와 동료들은 고민에 빠졌습니다. 경기 침체가 이토록 오래 지속된 것은 무엇 때문인가? 국제 수지는 왜 적자인가? 기업 이윤은 왜 이렇게 낮고, 해결 방법은 무엇인가?

일본 경제의 문제는 계속되었습니다. 신설된 산업상무부는 기시를 미국에 보냈습니다. 미국이야말로 기획 부서가 인류를 대신해 생각을 해 주는 나라였습니다. 미국의 공단에서 기시는 탈인간화된 노동을 목격했습니다. 테일러와 효율성 전문가들은 시간과 동작을 연구해 노동을 측정하고 계량화했습니다.

1. 기시 노부스케(岸信介): 일본 쇼와 시대의 관료. 1936년부터 만주 산업부 차관으로 일하면서 만주 산업개발5개년 계획을 추진했고, 1957년에는 총리가 되었다.—편주

또 다른 빈곤국이었던 독일로부터는 '산업 합리화' 개념을 흡수했습니다. 주요 산업을 육성하기 위해 정부가 기업 카르텔이나 신탁을 지원하는 정책 기조였습니다. 기시는 독일의 국가 사회주의 체제를 동경했고, 미국의 개인주의와 자유 시장을 혐오했습니다.

기시는 임시산업합리원을 국가 기관으로 설립해 산업 관련 행정을 직접 통솔하게 했습니다. 산업합리원의 임무는 과학적 관리 원칙을 도입하고, 산업 재정을 개선하고, 상품을 표준화하고, 공정을 단순화하고, 국산품에 보조금을 지급하는 일이었습니다. 산업합리원은 모든 산업 부문에 수출 및 산업 노조를 만들어 각 부문이 자체적으로 가격과 생산을 규제하게 했습니다.

기시는 스스로를 산업 전략의 천재라고 여겼습니다. 독일과 미국, 소련을 방문했을 때 그는 계획 경제하에서 운영되는 테일러주의 생산 라인이 어떻게 기술을 전문화했는가를 심층적으로 연구, 흡수한 뒤 이를 조합했습니다. 그가 직접 고안한 부분도 있었는데, 최소 사회적 재생산 수준에도 못 미칠 정도로 임금을 끌어내린 것이었습니다.

"중국 노동자들은 무정부주의자들인 데다가 법도 무시한다. 비인간적인 자동 기계이므로 만주국의 산업 정책을 계획할 때 중국 노동자의 삶은 고려할 필요가 없다."

독일의 방식을 차용한 그는 생산성을 높이기 위해서 각 공장 관리자들이 충족시켜야 하는 목표치, 즉 강괴, 선철, 석탄, 목재 펄프의 월별 할당량 시스템을 설정했습니다. 사람들은 기시가 연금술을 써서 탁한 양쯔강으로부터 순수한 일본수를 엄청나게 추출해 낸다고 생각했습니다.

"우리 양동이에 아주 조금의 똥이라도 들어가면 우리는 완전히 오염된다. 중국의 모든 변소가 양쯔강 물에 비워지기 때문에 중국인들은 영원히 더러워진 상태다. 허나 우리는 우리의 순수성을 유지해야만 한다."

기시가 지닌 숨은 기술은 연금술이 아니라 흡혈이었습니다. 막노동꾼이 얼마의 임금을 받든, 그 돈은 다시 일본 재정으로 들어갔습니다. 엔화가 이들의 아편 중독을 지탱해 주었기 때문이었습니다. 만주국아편전매공사가 제조한 그 아편은 식민지의 정부 허가 마약굴 **1400**개 중 한 곳을 통해 유통되었습니다.

그런데 기시가 다른 나라에서 정말로 존경했던 사람, 세계의 정치 지도자들 중에 높이 평가했던 사람은 누구일까요? 기시 자신이 만주에서 실행하려던 것과 비슷한 일을 자기 나라에서 하고 있는 인물이 과연 누구라고 생각했을까요?

바로 박정희였습니다. 이 관계는 실로 흥미롭고 중요합니다.

당시 기시는 전면전만이 그의 계획을 실행할 수 있는 방법이라고 생각했고, 만주국은 자신의 경제 구상을 시험하기 위한 최고의 실험장이라고 보았습니다. 전쟁의 결과는 물론 그의 기대와 달랐습니다. 그 계획을 구현하기에는 너무 시기상조였거나, 이미 그 망할 자유주의가 일본인들을 물들였던 것인지도 모릅니다. 하지만 그는 더 이상 슬프거나 아쉽지 않았습니다.

기시의 관점에서 보면, 박정희는 일본과 만주에서 군사 학교를 졸업한 후 기시 본인이 이루지 못한 만주의 꿈을 전쟁 후 본국에서 실행한 사람입니다. 그는 남한의 빠른 경제 성장이 곧 만주의 부활이라고, 남한이야말로 진정한 만주의 탄생이라고 보았습니다. 전쟁 후의 세월 동안 기시와 박정희는 밀접하게

연결되어 있었습니다. 기시는 박정희의 군부 독재, 군부 주도식 발전, 국가 건설에서 군부가 차지하는 핵심적 역할, 사회 보수주의, 민족주의, 반미 민족주의 등 모든 요소를 찬양했습니다. 기시는 남한이라는 국가가 건설되는 방식이야말로 조선총독부, 그리고 만주의 꿈을 진정으로 계승한 것이라고 보았습니다. 기시에게 만주란, 어떤 면에선 '미국학과'에 흡사한 체제였습니다. 전쟁이 끝난 후 이곳, 중국 북동부에서 교육을 받은 아시아의 훌륭한 재원들이 전부 각자의 고국인 한국, 대만, 필리핀, 태국, 인도네시아 등으로 귀국했습니다.

1960년대에 이르자 아시아의 모든 정부들은 일본의 발전 국가 모델을 자기 나라에 도입하기 위해 일본에 굽신대며 전문성과 자본을 요청했습니다. '대동아공영권 확립'이라는 전쟁 당시 일본이 세웠던 계획은 기시의 만주 실험에서 교육받은 동아시아의 호랑이들이 놀라운 경제 성장을 이루며 실현되었습니다. 하지만 일본의 임금 수준은 이미 너무 높아져 있었고, 그는 비밀리에 여러 대기업 회장들에게 연락해 **50**년 전처럼, 그리고 그때와 같은 이유로 사업체를 슬슬 중국으로 옮겨야 한다고 귀띔을 했습니다. 일본의 이익을 위해 착취할 수 있는 노예 로봇들이 무한정 공급될 것이었습니다.

기시는 이런 문구를 썼습니다.

"만주의 죽음은 전후 아시아가 탄생할 수 있는 전제 조건이었다."

<div align="right">번역: 이경후. 감수: 김신우</div>

『쇼와의 유령』은 **2016**년 **3**월 **12**일 국립아시아문화전당 예술극장에서 『흡혈귀 기시』라는 제목으로 초연되었고, 개작된 『쇼와의 유령』은 **2017**년 **10**월 **14**일과 **15**일 국립현대미술관에서 공연되었다.

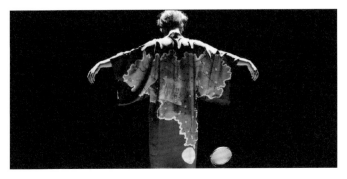

로이스 응, 『쇼와의 유령』(Ghost of Showa, 2017), 공연 장면. 퍼포머 로이스 응이 '대동아' 지도가 그려진 기모노를 입고 있다. 이 의상은 메트로폴리탄 박물관 소장품이다.

국 민 교 육 헌 장

우리는 민족 중흥의 역사적 사명을 띠고 이 땅에 태어났다. 조상의 빛난 얼을 오늘에 되살려, 안으로 자주독립의 자세를 확립하고, 밖으로 인류 공영에 이바지할 때다. 이에, 우리의 나아갈 바를 밝혀 교육의 지표로 삼는다.

성실한 마음과 튼튼한 몸으로, 학문과 기술을 배우고 익히며, 타고난 저마다의 소질을 계발하고, 우리의 처지를 약진의 발판으로 삼아, 창조의 힘과 개척의 정신을 기른다. 공익과 질서를 앞세우며 능률과 실질을 숭상하고, 경애와 신의에 뿌리박은 상부상조의 전통을 이어받아, 명랑하고 따뜻한 협동 정신을 북돋운다. 우리의 창의와 협력을 바탕으로 나라가 발전하며, 나라의 융성이 나의 발전의 근본임을 깨달아, 자유와 권리에 따르는 책임과 의무를 다하며, 스스로 국가 건설에 참여하고 봉사하는 국민 정신을 드높인다.

반공 민주 정신에 투철한 애국 애족이 우리의 삶의 길이며, 자유 세계의 이상을 실현하는 기반이다. 길이 후손에 물려줄 영광된 통일 조국의 앞날을 내다보며, 신념과 긍지를 지닌 근면한 국민으로서, 민족의 슬기를 모아 줄기찬 노력으로, 새 역사를 창조하자.

1968년 12월 5일

대통령 박 정 희

강영민, 「괴뢰국」 시리즈, 2017년, 하네뮐레 화이트 벨벳에 디지털 프린트.

1열	2열	3열	4열
자유 인도 임시 정부	이탈리아 사회공화국	슬로바키아 제1공화국	크로아티아 독립국
(1943~45년)	(1943~45년)	(1939~45년)	(1941~45년)
비시 프랑스	만주국	중화민국 난징 국민정부	베트남국
(1940~44년)	(1932~45년)	(1940~45년)	(1949~55년)
필리핀 제2공화국	버마국	몬테네그로 왕국	캄푸치아 인민 공화국
(1943~45년)	(1943~45년)	(1943~44년)	(1979~89년)
몽강국	캄보디아 왕국	베트남 제국	파시스트 이탈리아
(1936~45년)	(1945년 3~8월)	(1945년 3~8월)	(1922~43년)

괴뢰는 허수아비 괴**(傀)**, 꼭두각시 뢰**(儡)**로서 꼭두각시 인형을 뜻한다. 영어로는 **'Puppet'**이다. 베냐민은 … 유물론을 체스를 두는 '꼭두각시', 신학을 꼭두각시를 조종하는 '난쟁이'에 비유하며 역사 유물론에 신학이 필수적임을 역설했다. 역사 유물론이 성공하기 위해서는 실패한 과거에서 '구원의 가능성'을 찾아야 한다는 뜻이다. 베냐민의 비유에서 꼭두각시는 체스 게임에서 백전백승을 하지만 역사의 괴뢰국들은 허무하게 사라졌다. 물론 전쟁에서 난쟁이들이 패했기 때문이다.

슬라보이 지제크는 베냐민의 비유를 거꾸로 뒤집어 꼭두각시를 신학, 난쟁이를 유물론으로 만든다.[1] 여기서 신학/꼭두각시는 후기 자본주의를 환상에 기대어 살아가는 우리 모습을 뜻한다. 그렇다면 유물론/난쟁이는 무엇일까. 나는 근대라는 재앙에 희생당해 실재계란 연옥을 떠돌고 있는 역사의 유령들, 언데드, 잠자고 있는 마음들**(Sleeping Heart)**이라고 생각한다. 그들에게 역사의 거주지를 찾아주고 싶은 마음에서 이 그림을 그렸다. 만국의 꼭두각시들에게 그들이 함께하길 바란다.

강영민 작업 노트

1. 슬라보이 지제크**(Slavoj Žižek)**, 『꼭두각시와 난쟁이』**(The Puppet and the Dwarf: The Perverse Core of Christianity**, 매사추세츠주 케이브리지: **MIT** 출판부, 2003년).

전쟁은 인기가 좋아야 한다. 그럴듯한 적이야말로 익명의 희생을 위한 가장 믿을 만한 원천이다.

캐럴린 마빈, 『피의 희생과 국가』, 91.

전쟁과 전쟁 준비는 절대 군주의 출현을 알리는 행정 자산의 집중과 세무 체제의 재정비를 위한 가장 강력한 동기가 되었다. 생산 기술의 변화보다 무기 기술의 변화가 더 중요시되었다. 급속도로 발전한 전쟁의 기술은 결국 정상적인 생산 체계로부터 분리되었다. 전쟁 기술이 정상적인 생산 체계에 끼친 영향은 그 반대의 영향보다 훨씬 더 강력하다.

앤서니 기든스**(Anthony Giddens)**, 『민족 국가와 폭력』**(Nation-State and Violence**, 케임브리지: 폴리티 프레스**[Polity Press]**, 1985년), 112.

실파 굽타, 『손으로 그린 우리나라 100개 지도』. 작가, 갈레리아 콘티누아 제공.

마크 테

말레이시아 지도 그리기

지금 '말레이시아'라고 부르는 지역의 중심부는 **1**천 년 넘게 중국과 인도 사이에서 일종의 지역 간선 도로와 같은 역할을 했다. 즉 동남아시아의 전략적 요충지다. 식민 시대 이전, 해안에 면한 동남아시아는 국경이 없어 인근 제도의 이주민과 정착민 사이에서 유연하게 이동할 수 있었기 때문에 제국주의 열강의 시선을 끌었다.

영국이 말레이시아의 독립을 승인한 것도 상대적으로 늦은 시기인 **1957**년, **12**년에 걸친 '말레이시아 비상사태' 도중의 일이었다. **1948~60**년에 걸친 말레이시아 비상사태는 달리 말하자면 말라야 공산당이 영국 식민 통치 체제에 맞서 **12**년 동안 독립을 위해 벌인 혁명 게릴라 전쟁이다. 영국은 주석 채광과 고무 산업에서 생긴 손해에 관한 보험 처리를 보장하기 위해서 '전쟁' 대신 '비상사태'라는 표현을 사용했다.

지난 **110**년에 걸쳐 점진적으로 고착화된 말레이시아 영토의 지도를 그리는 데 있어 나는 주로 말레이시아 반도(서말레이시아)에 초점을 맞추고자 한다. 또한 '로고로서의 지도'라는 개념을 도해에 사용하고, 이 무수한 아바타의 공식 명칭 및 국기(제안되고, 폐기되고, 잊힌)에 일어난 변화를 반영할 것이다.

『지도로 그린 샴』에서 통차이 위니짜꾼은 전근대 동남아시

아 정치 집단 내부의 권력관계가 점점 세를 키워 나가던 소규
모 촌락의 촌장, 지방 속국의 군주, 지역 통치자, 중앙 왕권 사
이의 피라미드 위계질서 형태로 나타났음을 보여 준다. 이 왕국
들은 다공성(多孔性)의 국경보다는 중심부를 토대로 구분되었
고, 국민도 인종적 특성보다 충성 대상에 따라 나뉘었다. 지역
의 권력 중추들은 더 작은 속국으로부터 정성스러운 복종 의식
과 봉납을 받는 대가로 해당 지역에 별다른 간섭 없이 지배 권
력을 제공하였다. 비록 이러한 속국들이 편의에 따라 새로운 권
력자 혹은 더 강력한 권력자에게 충성을 돌리거나, 자체 네트워
크 안에 충분한 봉신이 모였을 경우 반란을 꾀하는 일도 불가능
하지는 않았지만 말이다.

 위니짜꾼은 말레이의 케다, 켈란탄, 테렝가누, 페락 주를 특
별히 거론한다. 오늘날 말레이시아 반도의 북부에 해당한다. 19
세기 내내 이들은 샴의 요구로 인한 부담 때문에 지리적으로 동
떨어진 채 고립을 겪기에 이르렀고, 그로 인해 경쟁 지배 권력
인 영국에 대한 접근을 늘릴 필요가 있었다. 영국 식민 정부는
아마도 속국 관계의 모호함과 각국 샴에 대한 (비)의존성이라
는 개념에 혼란을 겪었을 것이며, 그런 혼란 위에 페낭 항구와
주석을 생산하는 서부 연안 사이에 완충 지대를 만들고자 하는
욕망까지 더해진 끝에, 결국 1909년 후반 샴으로부터 케다, 펠
리스, 켈란탄, 테렝가누를 얻어 냈다. 참고로 위니짜꾼은 자신
의 저서에서 말라야/말레이시아라는 표현은 한 번도 쓰지 않으
며, '말레이 반도'와 '말레이 주'라고 표기한다는 점을 거론해
둘 필요가 있겠다.

 1909년 초반, 현재의 말레이시아 반도에 해당하는 지역의 지

그림 1

도는 네 개의 정치 세력으로 나뉘어 있었다. 북부 말레이 주들은 여전히 샴의 지배하에 놓여 있었다. 페낭해협 식민지, 말라카, 싱가포르는 영국 직할 식민지였다. 셀랑고르, 네그리 셈빌란, 파항, 페락이 모여 형성된 말레이 연합주는 영국 총감의 보호와 조언하에 술탄정을 유지하고 있었다. 그리고 조호르 독립 술탄국이 있었다.(그림 1)

같은 해 후반에 방콕 조약이 체결되면서, 샴은 "영국이 샴에서의 치외 법권을 양보하는 한편 방콕과 영국령 말라야 간 철도 부설을 위한 자금을 저금리로 대출"해 주는 대가로 케다, 펠리스, 켈란탄, 테렝가누를 내어 주었다. 북부의 이 네 주는 이내 조호르와 더불어 영국의 보호하에 말레이 비연합주를 결성했지만, 대표 국기나 기관은 존재하지 않았다. 1939년에는 "영국령 말라야" 지도가 모습을 갖추기 시작하면서 '통합'이라는 환상을 부여하게 된다.(그림 2)

폴 크라토스카의 관찰에 따르면 지리학적 경계에 관한 유럽의 논리는 자연적이고 지형학적인 특성을 전제로 하고 있었다. 따라서 말라야에서 바다와 강을 경계로 삼은 영국의 방침은 "말레이 세계의 실제 정치 세력권과는 무척 달랐고 결국 역사적 뿌리가 없는 행정 및 정치 단위가 탄생하기에 이르렀다." 영국과

그림 **2**

그림 **3**

샴의 조약을 통해 설정된 주의 경계는 역사적으로 강 주변의 정착지를 중심으로 형성되었던 말레이 왕국들을 무시했다. 영국은 사회-문화적 집단 및 관계를 견고히 하는 데에는 아무런 관심도 기울이지 않았다. 예를 들어, "본래 켈란탄은 북쪽으로 파타니와 연결돼 있었고, 케다와 페낭은 푸껫과 북수마트라와 연결돼 있었으며, 네그리 셈빌란은 수마트라의 미낭카바우 지역과, 조호르는 리아우 제도와 연결돼 있었다."

　제2차 대전이 아시아까지 이르자, 과잉 확장 상태였던 유럽 식민 지배 세력은 동남아시아에서 취하던 이권을 일본 제국군의 침공 앞으로 넘겨주어야 했다. 일본은 **1942**년 초 말라야에 대한 지배권을 획득한 후 영국 직할령, 말레이 연합 주, 조호르를 관리하던 서로 다른 영국 행정 체제를 간소화하여 하나로 통합하고 전 영토에 마라이와 쇼난토(싱가포르)라는 새로운 이름을 붙였다.

　북부의 네 개 주는 버마 북부와 영국령 말라야에 침공할 길을 방해 없이 확보하는 대가로 태국에 반환됐다.(샴은 **1939**년에 국명을 태국으로 바꾸었다.) 또한 일본 제국이 식민지를 통치하는 데에 새로운 혁신을 가져왔다는 점도 거론해 둘 필요가 있겠다. 새로운 공간을 차지하는 것으로 만족하지 못한 일본 제

그림 4

그림 5

국은 새 국민의 시간 감각까지 통제하고자 했다. 식민지들은 도쿄 시간을 도입해야 했다. 그리하여 말라야의 경우에는 시간이 1시간 30분 일찍 가게 됐다.(그림 3)

영국은 제2차 대전이 끝난 1945년에 돌아와 태국에 속해 있던 북부 주들을 다시 가져갔으며, 일본의 중앙 집중형 단일 정부 체제를 유지하는 가운데, 1948년 말레이 반도 전체를 말라야 연방으로 다시 정했다.(그림 4)

그로부터 거의 10년 후에야 말라야는 독립을 인정받지만, 그때에도 싱가포르는 영국 직할의 식민지로 남는다.(그림 5)

1963년, 독립 말라야는 동남아시아에 남아 있던 영국 보호령인 사바(영국령 북부 보르네오), 사라왁(제임스 브룩의 '하얀 라자'[White Rajahs] 왕조가 1842년부터 1946년까지 통치), 싱가포르와 합병하여 새로운 말레이시아 연방을 형성한다.(그림 6)

싱가포르는 1965년에 연방에서 탈퇴하고, 이후 말레이시아의 공식 지도는 더 이상의 침입이나 가감 없이 유지된다.(그림 7) 베네딕트 앤더슨의 관찰처럼, "자신의 현대성을 '~이아'(-ia)라는 어미로 부정하고 있는 말레이시아는 대영 제국 최후의 창고 대개방 할인 행사를 통해 등장했다."

그림 **6** 그림 **7**

여기 첨부한 도해들은 지난 **100**여 년간 존재했던 복수의 말
레이시아 중 몇몇을 드러내기 위한 시도다. 심지어 여기에서조
차 나는 그저 제한적이고 공식적인, 애초에 영국이 주 단위의
정치 복합체를 기획하면서 이전까지는 다공성이었던 경계를
강화하는 과정에서 구상했던 '하나의 말레이시아'를 보고 있
을 뿐이다. 앤더슨의 말을 빌리자면, "지도와 권력의 동조는 삼
각 측량에 삼각 측량을, 전쟁에 전쟁을, 조약에 조약을 거듭하
며 진행된다." 크라토스카는 우리에게 다른 방식의 지도 그리
는 방법을 상기시켜 준다. "영국령 말레이시아의 정치적 경계
와는 동떨어진 해양, 농업, 광업, 숲 기반의 말라야를 발견하는
것도 가능한 일이다."

　말레이시아에 관한 대안적인 지도와 궤적을 탐구하는 작업
은, 이전까지는 부차적인 것으로 치부된 채 연구가 드문 분야
였던 '말레이시아 비상사태'에 관한 서술이 기밀 해제된 서류,
새로운 분석, 초기 좌파 지도자들의 회고록 출간을 통해 부상함
에 따라 지난 **10**년 동안 탄력을 받아 왔다. 실현되지 못한 청사
진은 어느 시기에나 존재했다. 탄압당하던 말라야 공산당이 주
창한 민주인민공화국에 관한 기획, 말레이 민족주의자들이 구
상했던 '인도네시아 라야'(말레이시아 반도를 더 큰 인도네시

그림 8

아 제도의 일부로 바라보는 관점), 사바를 오늘날 필리핀의 술루 지역과 하나로 묶는 역사적 유대 관계 등등. 이와 동시에 주관적이고 사변적인 지도 제작, 지도 제작에 참여하거나 혹은 반대하는 기획도 널리 퍼지고 있다.

공식 지도란 도처에 있는 탓에 민족 국가가 영속하는 존재인 것만 같은 착각을 심어 주곤 한다. '민족'의 역사를 역설계하여 그 경계와 틀 안에 미래의 안정성을 투사한다고나 할까. 끝으로 여기에 지도를 하나 더 첨부한다.(그림 8) 가능한 말레이시아의 모습 가운데 하나다.

번역: 이경후

이 글은 다음 문헌에 처음 수록되었다. 김성희 엮음, 『책고래 1』(광주: 국립아시아문화전당 예술극장, 2015년).

지리체(geo-body)는 국민체(nationhood)를 공간적으로 창조했던 영토권의 기술의 작동을 서술하는 개념이다. 그것은 국민체를 창조했던 사회적 장치와 관례의 생산으로 이어진 공간 지식의 탐구를 강조한다. ... 한 네이션의 지리체는 분류, 소통, 강요를 통해 사람, 사물, 관계에 영향을 끼치는 인공적인 지리적 의미체다. 지리학적으로 말하자면, 한 네이션의 지리체는 객관적으로 식별 가능한 지구 표면의 한 부분을 점유한다. 그것은 상상에는 전혀 의존하지 않을 듯이 매우 구체적으로 보이나, 실상 그렇지 않다. 한 네이션의 지리체는 지도를 낳은 근대 지리 담론의 효과에 불과하다. 상당한 정도에 이르기까지 시암의 국민체를 구성하는 모든 지식은, 지도로부터 생겨났고 지도 외에는 그 어디에도 실존하지 않는 '지도상의 시암' 개념에 의해 만들어졌다. ... 지리체는 그와 관련되거나 그 안에서 작동하는 셀 수도 없이 많은 개념, 관례, 장치들과 관계를 맺는다. 존엄과 자주로부터 출입국 관리, 무장 대립, 침략, 전쟁, 그리고 영토에 따르는 국가 경제, 생산품, 산업, 교역, 세금, 관세, 교육, 행정, 교육, 문화 등의 규정이 그것이다. 하지만 단지 공간이나 영토를 연구하기 위해 지리체라는 개념을 제안하는 것이 아니다. 지

리체는 한 네이션의 삶의 요소다. 그것은 자부심, 충성심, 애정, 열정, 편견, 혐오, 이성, 무분별함의 원천이다.

통차이 위니짜꾼(Thongchai Winichakul), 『지도에서 태어난 태국: 국가의 지리체 역사』(Siam Mapped: A History of the Geo-Body of a Nation, 호놀룰루: 하와이 대학교 출판부, 1994년), 16~17.

아피찻퐁 위라세타꾼은 『열대병』(Sud Pralad, 2004년)을 시암의 시골 정글 세계'에 관한' 영화가 아닌 그 세계'로부터의', 즉 그 세계 문화 및 의식'의 내부에서 나온' 영화로 만든 듯하다. [정글에서 자란] 네 명의 젊은 관객은 인터뷰에서 영화가 매우 명료하고 시선을 사로잡는다고 말한 반면, 오늘날 방콕의 에어컨 속에서 사는 사람들은 이 영화가 "난해"하고 "신비롭다"고 말했는데, 그 이유를 알 만하다. 방콕 사람들은 자신들 혹은 자신들보다 사회적으로 우월한 위치에 있는 사람들을 그려내고 시골 사람들은 지역색이나 코믹 효과를 위해서나 등장하는 영화들에 익숙해져 있다. 그들은 영화 『시민』(Thongpoon Kokpo—Ratsadorn Tem Kan, 1977년)의 주인공인 이산(시암 북부의 빈곤한 지역)의 청년 역할을 누가 보기에도 방콕 사람임이 역력한 하얀 피부의 미소년이 연기한 것에 대해 아무런 이상한 점을 발견하지 못한다. 나는 잘 차려입은 소녀들이 탈링찬의 센트럴몰 멀티플렉스 상영관에서 『옹박』(2003년)을 보고 나오며 무술 솜씨는 놀랍지만 "주인공이 잘 생기질 않았다니 유감이야"라고 말하는 걸 들었다. 도시 관객은 태국의 전설이 영화화된 걸 즐기긴 하되, 그들에게 친근한 전설이어야만 하며 인류학적인 거리감이 느껴져야 한다. …

아피찻퐁의 『열대병』은 어느 면에선 '전설'의 특징을 지니기는 하지만, 사람들이 친근하게 느끼는 종류의 전설에 의거한 작품은 아니다. 그럼에도 아피찻퐁은 영화가 '방콕화'되거나 진부한 동성애 영화가 되지 않도록 신경을 쓴 것 같다.

이는 '태국적'인 것이 무엇인가라는 어려운 문제에 대한 해답의 단초라고 생각한다. 수년 전, 소설가이자 시인이고 평론가인 수짓 윙테스의 선구적이고 파격적인 책 『라오와 섞인 젝』이 논란을 일으킨 바 있는데, '태국적'이란 건 고대로부터 내려오는 특징이 아니라 젝(중국계 태국인)과 라오인의 문화가 섞여서 나타난 비교적 최근의 생산물이라는 주장 때문이었다. ...

19세기에 방콕은 여전히 지배적으로 중국인 도시였고, 2차대전 직전에도 수도의 노동자 계급은 중국이나 베트남에서 온 가난한 이민자로 형성되어 있었다. 그러고 나서 이산으로부터의 폭발적인 이동이 있었다. 오늘날 방콕의 중산층은 대체적으로 중국계 2세다.

많은 나라에서 도시에서 성공한 부르주아는 문화적으로 지방으로부터 동떨어져 있지만 인종적으로는 그렇지 않은 반면, 시암의 경우, 분리는 이중적이다. 세계 어느 곳에서나 그러하듯, 중국계 2세들은 활기 넘치고 야망이 가득하며 신분 상승에 적극적이다. 그리하여 그들은 상류층이나 고위층의 문화에 상향 동화하는 경향이 강하다. ... 어느 정도까지 그들은 텔레비전 역사극이나 제식, 차오프라야강 광고를 통해 실행되는 태국의 '공식적인 국가주의'에 호감을 갖는다. 토크쇼나 텔레비전 드라마에서 그들은 '중국계'가 아닌 '태국 부르주아'로 등장한다. 이것으로 만족이 될 리는 없다. 『시민』에서 그랬던 것처럼 『옹박

2」(2006년) 같은 인기 영화에서 잔인하고 탐욕스런 악한이 중국계로 등장하는 것에 대해서는 불편함을 느낀다.

내 생각에는 아피찻퐁의 영화가 오늘의 중국계 2세 중산층에게 "난해한" 영화로 느껴지는 이유는 영화에 그들의 모습이 보이지 않을 뿐 아니라 그들 하위에 속한 고대 형태의 낯선 "태국 문화"를 대변하기 때문이다. 「열대병」을 "서구인들을 위한 영화"로 치부하는 것은 영화의 위협으로부터 지켜낸 '애국하는 태국인으로서의 자격'을 전람하는 것이다. 서구의 상업 문화에 가장 집착하는 사람들이 바로 방콕 부르주아들이기에, 이는 자기기만이 아닐 수 없다. 탐마삿 대학이 종종 농담 반, 자부심 반으로 스스로를 "세계에서 가장 큰 차오저우(潮州) 대학"이라 부르는 것도 같은 맥락이다. 나의 주장에 일말의 타당함이라도 있다면 탐마삿 대학 교수와 학생들이 「열대병」의 놀라운 성과에 대해 그토록 무지하고 무관심한 이유를 조금이나마 설명할 수 있을 것이다.

베네딕트 앤더슨(Benedict Anderson), 「이상한 짐승의 이상한 이야기: 태국에서 아피찻퐁 위라세타꾼의 「열대병」의 수용」(The Strange Story of a Strange Beast: Receptions in Thailand of Apichatpong Weerasethakul's Tropical Malady), 『버소』(Verso) 블로그, 2016년 6월 13일, https://www.versobooks.com/blogs/2701-the-strange-story-of-a-strange-beast-receptions-in-thailand-of-apichatpong-weerasethakul-s-tropical-malady.

아피찻퐁 위라세타꾼(Apichatpong Weerasethakul), 「열대병」(Satpralat), 스틸, 2004년.

태국 영화감독 아피찻퐁 위라세타꾼이 촬영한 자택. 작가 제공. "벤
(베네딕트 앤더슨)은 종종 나의 집을 방문했다. 그는 여기에 앉아
한가롭게 이런저런 이야기를 했다. 나는 종종 이곳에서 그를 생각
한다."(아피찻퐁 위라세타꾼)

'학생'이라는 단어의 의미가 크게 변했다는 걸 이해해야 한다고 봅니다. 예전에는 '학생'이 '국가 엘리트 집단의 일원'과 같은 말이었습니다. 동포 대다수에게 성층권을 나는 비행기만큼 높디높은 존재였죠. 하지만 **1960**년대 말과 **1970**년대 초에 사회적 이동이 가능해지면서, '학생'은 여전히 높은 계층이라는 의미를 담고 있지만 '우리 아이가 못 간 탐마삿 대학교에 들어간 옆집 아이' 정도의 뜻으로 통하게 되었습니다.

베네딕트 앤더슨. 호루이안, 「학생의 몸」(Student Bodies, 2019년)에서 재인용.

중세 초의 '민족'을 구분하는 경계선은 지리적인 것이 아니라 정치적, 경제적, 사회적인 것이었다. 더구나 지리적인 구분이 존재했다 하더라도, 이러한 구분은 지역 '내에' 존재했지 지역 '사이에' 존재한 것이 아니었다. ...

　언어학적으로, 고고학적으로, 그리고 역사적으로 민족의 지도를 그리려 했던 거의 두 세기에 걸친 노력은 실패로 끝났다고 결론지을 수 있다. 가장 근원적인 이유는 민족이란 것이 처음부터 끝까지 사람들의 정신에 존재하기 때문이다. 하지만 민족이 사람들의 정신에 존재한다는 것이 민족을 일시적인 것으로 만들지는 않는다. 오히려 그렇기 때문에 민족은 더욱 실제적이고 강력할 수 있다. 인간 의지의 창조물인 민족이 단순한 이성적 반박에 의해 흠집이 나지는 않을 것이다.

　하지만 **19**세기와 **20**세기의 과학적 민족주의자들에게 공정하게 말하자면, 그들이 개발한 민족의 범주는 전공에서 튀어나온 것이 아니었다. 그들은 민족을 판정하는 훨씬 더 고대의 전통에 의존하였다. 그 전통은 역사가와 문헌학자들이 과거에서 민족을 발견하는 데에 사용하고자 했던 바로 그 역사적 사료에 이미 개발되어 있던 것이다. **19**세기의 민족지학은 비록 좀 더 세련된

방법을 사용하기는 했지만 많은 중요한 방식에서 고전 고대 민족지학 전통의 계속일 뿐이었다.

패트릭 J. 기어리, 『민족의 신화, 그 위험한 유산』, 이종경 옮김(서울: 지식의풍경, 2004년), 60~63.

'시랜드 공국'(Principality of Sealand)의 영토. 2차 대전 중 영국 정부가 북해 해상에 불법으로 설치한 몬셀 요새를 패디 로이 베이츠가 1967년에 점거하여 독립 주권 국가를 설립한 이후 베이츠 가족을 중심으로 존립하고 있다. 2013년에 시랜드 공국 당국은 에베레스트산 정상에 시랜드 공국의 국기가 꽂혔다고 발표했다.

칼리드 자라르, 팔레스타인 입국 도장, 2012년. 작가 제공.

여러 국적의 친구들로부터 팔레스타인을 방문하기 위해 텔아비브에 있는 벤구리온 공항에 갈 때 국경 경찰 때문에 곤란을 겪었다는 말을 들었어요. 대체 우리나라에 오려는 사람들을 왜 이스라엘이 상관을 하나, 하는 생각이 들었어요. 우린 그 누구든 환영하는데! 그래서 나는 친구들에게 농담 삼아 팔레스타인에 입국하여 취업까지 할 수 있는 영주권을 발행해 주겠다고 했죠. "팔레스타인에 오신 걸 환영합니다"라고 말할 권리가 우리에게 있음을 알리는 메시지로서 말예요. 라말라에 있는 갤러리에서 원하는 방문객의 신청서를 받아 영주권을 발급해 줬죠. 사람들은 기념품으로 가져갔어요.

[2년여 후] 저는 이 프로젝트를 좀 더 발전시켜 보기로 마음먹었어요. 그래서 팔레스타인 우표와 여권 도장을 디자인했지요. 이 프로젝트의 주제인 인류애에 걸맞은 뭔가 아름다운 걸 만들겠다고 생각했어요. 올리브 나무나 사원 같은 거 말고, 이데올로기나 정치를 넘어서는 좀 더 인간적인 것을요. 그리고 '팔레스타인 태양새'를 발견했어요. 그런데 이스라엘이 이 새의 이름을 바꾸고 자기네 나라를 상징하는 새로 만들려 한다는 말을 들었어요. 실제로 1963년에 이스라엘이 이 새가 그려진 우

표를 발행했는데, 거기엔 '팔레스타인 태양새'라고 쓰여 있죠. 참 아이러니하고 모순적이라고 생각했어요.

디자인은 마쳤는데 그저 한 번 실행되고 사멸하는 프로젝트가 되면 안 될 것 같았어요. 도장에 삶을 불어넣고 싶었던 거죠. 그러려면 진짜 여권에 찍혀야 하는 거죠. 그래서 친구들 여권에 이 도장을 찍어 주겠다고 했는데, 다들 미쳤냐고 하는 거예요. 저는 말했어요. "이스라엘 도장은 찍혔는데 팔레스타인 도장은 왜 안 돼? 넌 팔레스타인에 왔잖아!"

사람들이 갖는 스테레오타입은 마찰, 마찰, 마찰이었어요. 전 그 이상의 뭔가를 말하고 싶었고, 삶을 보여 주고 싶었어요. 전 계속 사람들에게 물어보고 다녔지만 아무도 동의해 주지 않았어요. 그러다가 한 젊은 프랑스 여성이 처음으로 찍겠다고 했어요. 바에 앉아 있던 여자인데, 제게 여권을 건네줬고, 그게 첫 도장이 되었어요. …

그로부터 180여 개의 여권에 도장을 찍었어요. 라말라에서 여러 번 퍼포먼스를 했고, 베를린의 찰리 검문소에서 두 번, 그리고 파리에서 두 번 했는데 그중 한 번은 퐁피두에서였죠. 많은 사람들이 좋아했고 아름답다고 했어요. 두려워하는 사람들도 많았죠. 하지만 이건 예술 프로젝트예요.

물론 한 인간으로서의 저항에 관한 정치적 선언이기도 하죠. 이스라엘은 우리를 사람, 혹은 국가로 취급하기를 꺼려요. 전 세계가 우리를 국가로 규정하길 거부하죠. 우리는 규정될 수 없는 사람들인 거예요. 무국적의 사람들.

라말라에서는 슬라보이 지제크도 여권에 도장을 받았어요. 누가 오더니, "슬라보이, 찍지 말아요. 위험해요. 이스라엘에

서 체포될 거예요" 하며 말렸지만, 지제크는 말했죠. "엿 먹으라 그러세요. 찍어요, 찍어요." 그래서 전 그의 여권에 도장을 찍어 줬죠.

앨리스터 조지(Alistair George), 「칼리드 라자르와 인터뷰」(An interview with Khaled Jarrar: Stamping Palestine into passports), 국제 연대 운동 웹사이트, 2011년 11월 21일, https://palsolidarity.org/2011/11/an-interview-with-khaled-jarrar-stamping-palestine-into-passports/.

수정주의 역사 해석은 식민주의적 관점에서 아일랜드 역사를 바라보는 시각을 거부한다. ... 잉글랜드만 제거되면 모든 것이 다 잘될 것이라는 아일랜드의 기대는 20세기 역사에 의해 사실이 아님이 판명되었다. 일찍이 아일랜드의 숨 막히는 분위기에 질식해 파리로 도망간 제임스 조이스가 1922년 수립된 아일랜드 자유국을 비아냥거리며 말했듯이, 그가 젊었을 때의 더블린에는 그나마 통치자인 영국인들이 "의무를 제대로 이행하지 않는 데서 오는 일종의 자포자기의 자유"가 있었기 때문에 누구나 말하고 싶은 것을 말할 수 있었다. 이제 소위 '자유국'이라 불리는 나라에서는 자유가 더 줄어들었다. 많은 지식인들이 그러한 상황을 견딜 수 없어 아일랜드를 떠나 버렸는데, 1932년 더블린을 떠난 사뮈엘 베케트는 2차 세계 대전이 발발했을 때 중립국이어서 전쟁을 겪지 않은 아일랜드보다 전시의 프랑스에 사는 것이 더 낫다고까지 증언하였다. ...

조이스는 『율리시스』(1922년)를 써서 '잘못 만들어진 아일랜드 미덕의 상투형'을 부숴 버리려 했는데, 아이러니하게도 이러한 상투형은 잉글랜드 사람들이 만들어 놓은 아일랜드성에 반대해서 예이츠와 싱과 같은 작가들이 구성해 낸 것이었다. 여기에서 문화적 민족주의자들의 딜레마가 여실히 드러난다. ...

무엇보다도 민족의 고결함에 대한 신앙, 이를 지키기 위해 모든 희생을 각오하려는 태도, 그리고 하필이면 그 민족의 고결함이 가톨릭 신앙과 연결되어 있다는 점이 **19**세기 아일랜드의 비극이었다. 조이스는 『젊은 예술가의 초상』(**A Portrait of the Artist as a Young Man, 1916**년)의 스티븐 데덜러스를 통해 자신을 두 명의 주인, 즉 하나는 영국, 다른 하나는 로마에 매여 있는 노예로 본다. 조이스의 인식이 지금 아일랜드 사회에서 확인되고 있다. 다시 말해 현재 아일랜드 사회는 '두 개의 식민주의'의 결과인데, 하나는 '영국의 식민주의'이고 다른 하나는 '종교적 식민주의'라는 주장이 그것이다. ...

데덜러스는 잉글랜드 출신 학감과의 대화에서 영어를 사용해야 하는 자괴감을 익히 인식하고 있다.

> 우리가 지금 대화하고 있는 이 언어도 내 것이기에 앞서 우선 그의 것이다. 가정이니, 그리스도니, 맥주니, 선생이니 하는 영어 낱말들도 그의 입에서 나올 때와 나의 입에서 나올 때 서로 얼마나 다른가! 나는 이런 낱말들을 말하거나 쓸 때마다 으레 정신적 불안을 겪는다. 아주 친숙하면서도 이국적으로 들리는 그의 언어가 내게는 언제까지나 후천적으로 익힌 언어로 남아 있을 것이다. ... 그가 쓰는 언어의 그늘에서 내 영혼은 조바심한다.

조이스는 영혼의 조바심에도 불구하고 문학과 애국심의 연계를 부정하고 아일랜드를 떠남으로써 조국의 고립주의적 영향력에 반기를 들었다. ...

[조지 버나드] 쇼에서 우리는 자부심과 자조의 의식적인 결합을 엿볼 수 있는데, 그것은 아일랜드인도 아니고 잉글랜드인

도 아니라는 중간적인 존재에서 비롯된 결과였다. 그는 아일랜드의 감상적인 민족주의를 거부하고 아일랜드 민족은 신이 선택한 민족이며 잉글랜드 사람들은 괴물이라는 신화를 조롱했다. ... 아일랜드를 벗어나야 했던 쇼는 자신이 "니체적 의미에서 좋은 유럽인"이지만 "신페인적 의미나 선민의식이라는 의미에서는 나쁜 아일랜드 사람"이라는 사실을 알고 있었다. ... 그의 사망 기사가 그를 "마르크스주의자이면서 마르크스주의자가 아니었고, 혁명가이면서 개혁가였고, 페이비언이면서 페이비언주의를 경멸했고, 공산주의자면서 소득세 부과에 저항했다"고 표현한 것은 그가 모든 면에서 갈등을 일으킨 복합적 인간이었음을 적절히 표현한 말이다.

쇼는 아일랜드 사람으로서 런던에서 느낀 소외감과 부끄러움을 냉혹한 조소의 가면 뒤에 숨기는 데 완벽하게 성공했다. 많은 평론가들은 쇼가 너무나 확고한 가면을 쓰고 있어서 가면과 그 뒤의 실제 얼굴 사이를 구분하기가 힘든 인간이었다고 평한다. ... 쇼에게 아일랜드는 민족주의자들의 자의식과 애국적 열정에 의해 저주받은 녹색 섬이었고, 그는 아일랜드 민족주의의 파괴적 요소들이 "고통과 잔인함을 정당화하는 전통"으로 나아감을 우려하고 비판했다. 그러나 쇼는 자신의 민족적 기원을 부인하지 않았고, 제임스 조이스가 '마비 상태'로 보았고 사뮈엘 베케트가 '도저히 아무것도 할 수 없는 상황'이라고 평가한 아일랜드의 상태를 개선하기 위해 때때로 '먼 곳에서 보내는 신랄한 풍자' 이상으로 아일랜드에 기여했다.

박지향, 『슬픈 아일랜드: 역사와 문학 속의 아일랜드』(서울: 새물결, 2002년), 63, 398~99, 64~65, 124~25, 358~61.

클레가

예외적인 국가들

> 인간은 가족이나 확고한 거주지, 종교적 소속 없이도 순리에 맞게 충만한 삶을 영위할 수 있지만, 국가가 없다면 인간은 아무것도 아니다. 국가가 없는 인간은 권리를 갖지 못하고 안전을 보장받을 수 없으며 유용한 경력을 쌓을 기회도 거의 없다. 조직화된 국가 체제 바깥에서는 이 세상에 구원은 없다.[1]
> ─조지프 스트레이어

실로 어떤 국가의 시민이 되지 않고서는, '국가 없는' 상태로는 살아가기 어렵다. 국가의 일부가 아닌 장소, 국가의 일부로 주장되지 않는 장소가 있는가? 어디에서 우리는 이동하거나 일하고 투표하며, 혹은 그저 평화롭게 생활할 수 있는가? 인간은 공동체에서 산다. 그 조직 형태와 계층 구조, 노동 양식이 어떻든 간에 말이다. 다수의 제국이 봉건 지주들, 도시 국가들, 부족 사회들과 동시에 존재했다. 조직 형태의 차이에도 불구하고 사람들은 땅과 바다를 가로질러 여행하거나 교역할 수 있었다. 오늘날에는 '근대 국민 국가' 간 체제만이, 지도 위 형형색색의 모자

1. 조지프 스트레이어, 『근대 국가의 중세 기원에 대하여』(프린스턴: 프린스턴 대학교 출판부, 1970년), 3.

States of Exception

> A man can lead a reasonably full life without a family, a fixed
> local residence, or a religious affiliation, but if he is stateless he
> is nothing. He has no rights, no security, and little opportunity
> for a useful career. There is no salvation on earth outside the
> framework of an organized state.[1]

—Joseph R. Strayer

Indeed, without being the citizen of a state, being "stateless," it
is hard to live. Is there any place which is not part or claimed as
part of a state? Where could we go, work, vote or simply subsist
in peace? Humans live in communities, whatever its forms of or-
ganisation, stratifications or modes of labour. Multiple empires
existed simultaneously with feudal landlords, city states and tribal
societies. Despite these differences in organisation, people were
able to travel and trade across land and sea, although this was a
difficult and perilous enterprise. Today, only a system of "modern
nation-states," a colourful mosaic of states on the map, remains.
This "system of states" makes it possible to travel around the
globe without much trouble; we take travelling for granted. A
state provides us with a passport and we go. We think of this kind
of "organized state" as something almost natural.

Only when what we take for granted fails us, we begin to
consider the nature of the sovereign modern nation-state. How

1. Joseph R. Strayer, "On the Medieval Origins of the Modern State" (Princeton: Princeton
University Press, 1970), 3.

이크로 자리한 국가들만이 남아 있다. 이런 "국가 간 체제"로[2] 인해 우리는 큰 어려움 없이 전 세계를 여행할 수 있게 되었고, 여행을 당연한 일로 받아들인다. 국가가 우리에게 여권을 제공하고 우리는 떠나는 것이다. 우리는 이런 유형의 '조직된 국가'를 거의 자연적인 것으로 받아들인다.

당연한 일로 생각했던 것이 기대를 저버릴 때만 우리는 주권적인 근대 국민 국가의 본성을 고려하기 시작한다. 국가가 승인하고 다른 모든 국가들이 인정하는 여권이 없다면 국제공항의 방대한 체계를, 전 세계에 퍼져 있는 고도의 보안 수용소 군도를 어떻게 통과할 것인가? 모든 것은 국제적으로 인정되는 것을 발행하는 근대 국민 국가의 권위, 그리고 세계가 국가 간에 서로 인정하는 "국가 간 체제"로 조직되어 있는가에 달려 있다. 국민 국가 간 체제 바깥에 놓인 국민 국가란 아무런 의미가 없는 말이다. "한 국가는 다른 주권 국가 간 체제 안에 있지 않으면, 그들이 인정하는 주권이 아니라면 '주권을 가질' 수 없다. 바로 이 때문에 사실적인 힘의 차이와는 별개로 상호 동등성을 인정하라는 강한 압력이 존재한다."[3]

인정받고 있고 다른 국가와 외교 관계도 맺지만 필수적 속성을 결여하는 탓에 '국민 국가'가 아닌 국가들이 있다. 가령 이런저런 이유로 더 큰 단위로 통합되지 못한, 또는 오늘날 주권 국가이긴 하지만 너무 작아 주권 국가로서의 역할을 완전히 실행할 수는 없는 봉건 '공국들'이 있다. 소비에트 연방이나 유고슬

2. 찰스 틸리 엮음, 『서구 유럽의 국가 형성과정』(런던: 프린스턴 대학교 출판부, 1975년), 21.

3. 앤서니 기든스, 『역사 유물론의 동시대 비평』 2권(런던: 폴러티, 1985년), 281.

to transit the vast system of international airports, this high security gulag archipelago stretching across the globe without a passport, authorised by a nation-state which is recognised by all other states? Everything hinges on the authority of a modern nation-state to issue an internationally recognised object and a world which is organised into a "system of states"[2] which recognise each other. A nation state outside a system of nation-states makes no sense. "A state cannot become 'sovereign' except within a system of other sovereign states, its sovereignty being acknowledged by them; in this there is a strong pressure towards mutual recognition as equals, whatever the factual situation in respect of differential power."[3]

There are states which are recognised, have diplomatic relations with other states, but are not a "nation state" due to some lack of its necessary attributes. There are feudal "principalities" which in one way or another escaped being incorporated into a larger unit and which are now sovereign states, but a bit too small to exercise that role completely. There are others which, in the midst of the dissolution of federations (e.g. Soviet Union or Yugoslavia) emerge as regions which try to secede from a state by violence. In this text I discuss very briefly some aspects of the development of the nation state and also look at the ritual aspects surrounding the building of the nation. Then I list the entities which appear as exceptions. These exceptions illustrate how the concept of the nation has become not just the "norm" it has become a transcendental concept (in a sort of Kantian sense) as the condition of the possibility to think of socio-economic units.

2. Charles Tilly, ed., "The Formation of National States in Western Europe" (Princeton: Princeton University Press, 1975), 21.

3. Anthony Giddens, "A Contemporary Critique of Historical Materialism", vol. 2, "The Nation-State and Violence" (London: Polity, 1985), 281.

라비아처럼, 연방 국가가 해체되는 와중에 폭력을 통해 국가로 부터 분리 독립하려는 시도를 통해 등장한 다른 지역들도 있다. 이 글에서는 국민 국가의 발전에 따른 일부 문제점들을 간략하 고 논의하고, 네이션(국민)의 건설을 둘러싼 의례들을 살펴본 다. 그런 다음 예외적인 것으로 보이는 독립체들의 목록을 작성 한다. 이런 예외적 독립체들은 네이션 개념이 단순히 사회경제 적 단위를 사고할 수 있는 가능성의 조건이라는 (칸트적 의미 의) 초월론적 개념으로서의 '규범'은 아니라는 것을 밝혀 준다.

국민 국가

"비인격적인" 국가 장치 혹은 관료제의 발전은 새로운 정치 체 제로서 국민 국가로의 이행과는 별개의 문제로 다루어져야 하 며, 심리적 현상으로서의 내셔널리즘은 국가 장치에 대한 충성 심을 북돋우는 데 이용된다. 각각의 발전 단계는 분리되어 있으 며 국민 국가로의 필연적인 '진화'가 아니라 우발적인 정치, 경 제, 기술 환경에 의존하는 것처럼 보인다.[4] 1300년과 1650년 사 이에는 경제 불황, 전염병, 수많은 전쟁 등으로 인해 (국가) 발 전이 교착 상태에 빠졌다. "그러나 어떤 의미에서 전쟁은 주권 국가 간 체제를 완성하는 데 필수적이었다."[5]

'네이션'은 쉽게 이해할 수 없는 개념으로 끊임없이 논의의 대상이었다. 외즈크름르는 철저하게 문헌 검토를 하고 있다.[6]

4. 기든스, 『역사 유물론의 동시대 비평』 2권, 111 이하.

5. 스트레이어, 『근대 국가의 중세 기원에 대하여』, 58. 또한 다음의 문헌을 참조하라. 레 오폴드 제니코, 「위기: 중세로부터 근대까지」, 피터 마티아스, M. M. 포스턴 엮음, 『케임브리 지 유럽 경제사』(케임브리지: 케임브리지 대학교 출판부, 1966년), 660~741.

6. 우무트 외즈크름르, 『민족주의 이론』(런던: 팔그레이브 맥밀런, 2017년).

The Nation-State

The development of the state's "impersonal" apparatus or bureaucracy must be separated from the transition to the nation-state as a new political framework, and nationalism as a psychological phenomenon that is used to encourage loyalty to the state apparatus. Each step appears separate and dependent of contingent political, economic and technological circumstances not a necessary "evolution" towards the nation state.[4] Between 1300 and 1650 the development stalled due to economic depression, the plague and a multitude of wars. "But in a sense the wars were necessary to complete the development of a system of sovereign states."[5]

The concept of the nation is not easily decipherable and has been endlessly discussed. Özkirimli offers an exhaustive literature review.[6] The latin natio (nasci: being born) indicates the origin, status, place or people and is also used as synonym of gens and populus but also as an opposite to barbarian tribes.[7] In the Vulgata, natio translates the greek "ethnos" (ἔθνος) and is often used as such in the Middle Ages e.g. clerics, merchants and university students are divided by "nationes." This however was often a rather odd separation. At the university of Paris the natio anglicorum included not just English and Scots, but also Germans, while there was a natio normanorum for people from Northeastern Europe and equally a natio picadorum like the Dutch and natio gallicorum the latin speaking French, Italians and Spanish.[8] Another important use of the term is to indicate the status or class of the person.[9]

4. Giddens, ⸢A Contemporary Critique of Historical Materialism⸥, 2:111 ff.

5. Strayer, ⸢On the Medieval Origins of the Modern State⸥, 58. See also Léopold Genicot, ⸢Crisis: From the Middle Ages to Modern Times⸥, in ⸢The Cambridge Economic History of Europe⸥, eds. Peter Mathias and M. M. Postan (Cambridge: Cambridge University Press, 1966), 660–741.

6. Umut Özkirimli, ⸢Theories of Nationalism: A Critical Introduction⸥ (London: Palgrave Macmillan, 2017).

7. Cicero, ⸢Philippicae⸥, X:10:20, I:10:24, https://oll.libertyfund.org/titles/cicero-orations-vol-4.

8. Elie Kedourie, ⸢Nationalism⸥ (London: Hutchinson, 1961).

9. Hans-Dietrich Kahl, ⸢Einige Beobachtungen zum Sprachgebrauch von "natio" im mittelalt. Latein mit Ausblicken auf das nhd. Fremdwort "Nation"⸥, in ⸢Aspekte der Nationenbildung

라틴어 '**natio**'(**nasci**, 태어나다)는 기원, 신분, 장소, 인민 등을 나타내며, 씨족이나 인민과 동의어로도 사용되지만 야만 부족의 반대말로도 사용된다.[7] 불가타 성경에서 '**natio**'는 그리스어 '**ethnos**'(ἔθνος, 종족)를 번역한 것으로 중세에도 흔히 그처럼 사용되었는데, 가령 성직자, 상인, 대학생이 '종족'(**nationes**)에 따라 분류되었다. 하지만 이런 구분은 다소 기묘한 것이었다. 파리 대학에서 '**natio anglicorum**'(앵글인)이라 하면 잉글랜드인과 스코틀랜드인뿐만 독일인도 포함했고, 북동 유럽에서 온 사람들을 가리키는 '**natio normanorum**'(노르만인), 네덜란드 사람들을 가리키는 '**natio picadorum**'(피카르드인), 프랑스인, 이탈리아인, 스페인인을 뜻하는 라틴어 '**natio gallicorum**'(갈리아인)도 있었다.[8] 네이션이라는 용어의 또 다른 중요한 용법은 사람들의 신분이나 계급을 가리키는 것이다.[9]

　마르틴 루터와 프란시스 베이컨이 처음 썼을 때 '네이션'은 이 용어의 오늘날의 의미를 닮아 있었다. 언제나 그런 의미로 사용했던 것은 아니지만 말이다. 18세기만 해도 몽테스키외는 네이션을 평민이 아니라 지배 계급으로 이해하고 있다.[10] 그러므로 네이션 개념이 가령 헤이스팅스가 쓰고 있듯이[11] 14세기

　7. 키케로, 『필리피카이』, X:10:20, I:10:24, https://oll.libertyfund.org/titles/cicero-orations-vol-4.

　8. 엘리 케두리, 『민족주의』(런던: 허친슨, 1961년).

　9. 한스디트리히 칼, 「중세 라틴어에서의 '**natio**' 개념 고찰과 현대 독일어에서의 '**nation**'에 대한 전망」, 헬무트 보이만, 베르너 슈뢰더 엮음, 『중세 국가 건설의 양상』(지크마링겐: 토르베케, 1978년), 63~108.

　10. 몽테스키외, 『법의 정신』(1748년), http://classiques.uqac.ca/classiques/montesquieu/de_esprit_des_lois/partie_4/de_esprit_des_lois_4.html.

　11. 에이드리언 헤이스팅스, 『국민 의식의 구축』(케임브리지: 케임브리지 대학교 출판부, 1974년).

At the earliest with Martin Luther and Francis Bacon the "nation" resembles a modern meaning of the term. Although it is not always used in that sense. Even in the 18th century Montesquieu understands nation as the ruling classes, not the commoners.[10] It is therefore unlikely that the concept of the nation, as for instance Hastings writes,[11] has not changed between the 14th and the 20th century. Although used frequently, on account of the Vulgata, it is not understood as the unity of citizens of a homogenous territorial state, as we would understand it today. In 1654 the scholar Johann Amos Comenius defined a nation ("gens seu natio") as a community of people who occupy a common territory, have a common past and a common language, and are bound by a love for their common homeland.[12] This is a definition we can understand today, but it was not in common use earlier than the 17th century. Rousseau's view on the nation is written almost a hundred years later in a philosophy of the state using the "volonté générale" which transposes community into the singular collective will, and appears to have its roots in the late 17th century, especially Spinoza.[13]

Not long after Rousseau, the "nation" became the key concept of legitimacy in the French Revolution; the nation i.e. the citizens and not the King is now the ultimate sovereign. "The French nation had declared itself sovereign."[14] It could be claimed, that the earliest national liberation war has been the Low Countries' (Holland, Belgium and Luxembourg) rebellion against Spanish Catholic rule

im Mittelalter⌋, eds. Helmut Beumann and Werner Schröeder (Sigmaringen: Thorbecke, 1978), 63–108.

10. Montesquieu, ⌐De l'esprit des Lois⌐, vols. XX–XXIII (1748), http://classiques.uqac.ca/classiques/montesquieu/de_esprit_des_lois/partie_4/de_esprit_des_lois_4.html.

11. Adrian Hastings, ⌐The Construction of Nationhood: Ethnicity, Religion and Nationalism⌋ (Cambridge: Cambridge University Press, 1974).

12. Johann Amos Comenius, ⌐Spisy Jana Amosa Komenského⌋, ed. Jan Kvačala, vol. 2 (Prague: Česká Akademie císaře Františka Josefa pro vědy, slovesnost a umění, 1902), 267, http://www.digitalniknihovna.cz/mzk/uuid/uuid:3b6ee040-fed8-11e3-9806-005056825209.

13. Walter Eckstein, ⌐Rousseau and Spinoza: Their Political Theories and Their Conception of Ethical Freedom⌋, ⌐Journal of the History of Ideas⌋ 5, no. 3 (June 1944): 259–91.

14. Kedourie, ⌐Nationalism⌋, 17.

부터 20세기까지 아무런 변화가 없었던 것 같지는 않다. 불가타 성경 때문에 빈번히 사용되기는 해도 이 용어는 오늘날 우리가 이해하듯이 동질적인 영토 국가의 통일된 시민들로 이해되지는 않았다. 1654년에 신학자 요한 아모스 코메니우스는 네이션('gens'[씨족] 혹은 'natio')을 공동의 영토를 점유하고 공동의 과거를 가지며 공동의 조국에 대한 사랑으로 묶여 있는 사람들의 공동체로 정의했다.[12] 이런 정의는 오늘날 우리도 이해할 수 있지만 17세기 이전에 흔히 쓰던 방식은 아니었다. 거의 100년이 지나 루소는 '일반 의지'라는 용어를 사용하고 있는 자신의 국가 철학에서 네이션에 대한 견해를 밝히고 있다. 일반 의지는 '공동체'를 단일한 '집단 의지'로 전환시키는 역할을 하며 17세기 후반에, 특히 스피노자에 그 뿌리를 두고 있는 것으로 보인다.[13]

루소 이후 얼마 지나지 않아 '네이션'은 프랑스 혁명의 정당성을 주장하는 핵심 개념이 되었다. 네이션이, 즉 왕이 아닌 시민이 이제 궁극적인 주권자가 된다. "프랑스 네이션(국민)은 자신이 주권자임을 선포했다."[14] 최초의 '국민 해방 전쟁'은 스페인 가톨릭 통치 체제(1568~1648년)에 맞선 저지대 나라들(네덜란드, 벨기에, 룩셈부르크)의 반란이었다고 주장할 수도 있을 것이다. 네덜란드 공화국이라는 계획된 이름 아래 종교의 자유와 조세를 명분으로 한 싸움이 벌어졌고(1581년), 마침내

12. 요한 아모스 코메니우스, 『요한 아모스 코메니우스 전집』 2권, 얀 크바찰라 엮음(프라하, 1902년), 267, http://www.digitalniknihovna.cz/mzk/uuid/uuid:3b6ee040-fed8-11e3-9806-005056825209.

13. 월터 엑스타인, 「루소와 스피노자」, 『사상사 저널』 5권 3호(1944년 6월), 259~91.

14. 케두리, 『민족주의』, 17.

(1568–1648). It was fought on the grounds of religious freedoms and taxation under the programmatic name of a Dutch Republic (1581) and finally became the Kingdom of the Netherlands in 1830. The Dutch Republic introduced a tricolour of red, white and blue as its flag, which became the template for the new revolutionary French flag; and many national flags around Europe in the 19th century (e.g. France, Belgium, Luxembourg, Russia, Germany, Spain etc.)

The nation-state is a "conceptual community"[15] governed by common language, symbols and traditions, a collectivity existing within a clearly demarcated territory, which is subject to a unitary administration, reflexively monitored both by the internal state apparatus and those of other states.[16] The "common language" is now after the introduction of the printing press, not only spoken, but also a printed language, able to penetrate many levels of society. The "community of communication" emerges in the writing and the construction of a history.[17] The "national awakening" needs as much printed propaganda as it needs discontent with the status quo.

After the defeat of Napoleon III in the Franco-Prussian War 1870–71 Germany emerged as the German Empire occupying all of Germany north of the Habsburg empire, which persisted as a multinational empire comprising Austria, Hungary and Bohemia and the northern Balkan just beyond the Carpathian mountains. In the mid 19th century the different nations began to construct their own national identity, calling the empire a "prison-house of nations."[18] These nations will claim their nation state after the end of WWI., being strongly supported by the Wilson's "14 Points"

15. Giddens, 『A Contemporary Critique of Historical Materialism』, 2:220.

16. Giddens, 116.

17. Miroslav Hroch, 『European Nations: Explaining Their Formation』 (New York: Verso, 2015), e-book, 37.9/756.

18. Chad Bryant, 「Habsburg History, Eastern European History... Central European History?」, 『Central European History』 51 (2018): 56–65, https://doi.org/10.1017/S0008938918000225.

1830년에 네덜란드 왕국이 되었다. 네덜란드 공화국은 빨강, 하양, 파랑으로 이루어진 삼색기를 국기로 도입했으며, 이는 새로운 혁명 프랑스의 국기를 비롯해 19세기 유럽 전역 여러 국민의 국기에 대한 견본이 되었다.(가령 프랑스, 벨기에, 룩셈부르크, 러시아, 독일, 스페인 등.)

국민 국가는 공동의 언어, 상징, 전통 등에 의해 지배되는 "개념 공동체"이자[15] 명확하게 경계가 정해진 영토 안에서 살아가는 집단으로, 국가 내부의 기구 및 다른 국가의 기구가 감시하는 단일한 행정 체계의 지배를 받는다.[16] '공동 언어'는 인쇄기가 도입된 후 이제 단순한 구어인 것이 아니라 인쇄 언어로서 사회의 수많은 층위에 침투할 수 있게 되었다. '소통 사회'는 저술 활동과 역사의 구축을 통해 등장한다.[17] '국민적 각성'을 위해서는 현 상태에 대한 불만을 동원할 필요가 있는 만큼 무수한 인쇄물을 통한 선전 활동이 필요하다.

나폴레옹 3세가 프랑스-프로이센 전쟁(1870~71년)에서 패배한 후 독일은 합스부르크 제국의 북부 전역을 점령하면서 독일 제국으로 등장했고, 오스트리아, 헝가리, 보헤미아, 카르파티아 산맥 바로 너머의 북발칸을 포함한 다국민 제국이 되었다. 19세기 중반에는 여러 네이션들이 제국을 "감옥 국가"라 부르며 자신들의 국민적 정체성을 구축하기 시작했다.[18] 제1차 대전이 끝난 후 윌슨의 '14개조 평화 원칙' 방침이 이 네이션들을 강

15. 기든스, 『역사 유물론의 동시대 비평』 2권, 220.
16. 기든스, 116.
17. 미로슬라프 호로크, 『유럽의 국가들』(뉴욕: 버소, 2015년), 온라인 출간 37.9/756.
18. 채드 브라이언트, 「합스부르크 역사, 동유럽 역사... 중유럽 역사?」, 『중앙 유럽사』 51호(2018년), 56~65, https://doi.org/10.1017/S0008938918000225.

Plan. The notion of the nation state began to go global. Japan, for instance, made an early effort to imitate the colonial nation states, with the predictable outcome. The Meiji restoration in mid 19th century Japan, centralised the imperial state over the span of a few decades at the end of the 19th century and began to import Western, especially military technology. On the one hand Japan feared to fall prey to a Western empire and become colony itself, on the other its state organization was outmoded and needed a strong well organised central government as well as loyal citizens. Japan introduced military draft to instil loyalty to the emperor and the state. In this they were inspired by the German model of nationhood. "In particular, [Japan] drew on the anti-rational, romantic strain of nationalism that stressed the uniqueness of the Japanese nation, rather than its commonality with other such polities. Rather than primarily defining the nation in terms of civic values, it stressed primordial ones instead."[19] The major societies of East Asia—China, Japan, and Korea—who isolated from Western influence until the second half of the 19th century, had developed a concept of identity and were prepared and receptive to the politics of nationalism.[20]

The key aspect of the nation is its legal function within the state, administration and laws. As Giddens points out, the rationalisation of surveillance and information gathering would not have been possible without the printing press. With the printing press codes of law, commentaries and manuals could be distributed around the country and applied in the same way.[21] In any nation state, the nation is the sovereign on the one hand, on the other, the subject of state surveillance and coercion. "Civil rights are intrinsically linked to the modes of surveillance involved in the policing activities of

19. Rana Mitter, 「Nationalism In East Asia, 1839–1945」, in 『The Oxford Handbook of the History of Nationalism』, ed. John Breuilly (Oxford: Oxford University Press, 2013), e-book, 1022.5/2529.

20. Mitter, 「Nationalism In East Asia」, 993.0.

21. Giddens, 『A Contemporary Critique of Historical Materialism』, 2:179.

력하게 지지함에 따라 이들은 국민 국가로서의 권리를 주장하게 된다. 국민 국가 개념은 전 세계로 퍼져 나가기 시작했다. 가령 일본은 일찍부터 식민 지배 국민 국가를 모방하려는 노력을 기울였으며, 이는 예측 가능한 결과를 낳았다. **19**세기 중엽에 탄생한 메이지 유신은 **19**세기 말의 수십 년 동안 중앙 집권화를 통해 제국주의 국가의 기반을 다졌으며, 서구의 기술, 특히 군사적 기술을 수입하기 시작했다. 일본은 서구 제국의 먹잇감이 되어 식민지가 될 것을 두려워했고, 또 시대에 뒤떨어진 국가 조직을 대신할 잘 조직된 강력한 중앙 정부와 충실한 시민들이 필요했다. 일본은 천황과 국가에 대한 충성심을 고양하기 위해 징병제를 도입했다. 이와 관련해 그들은 독일의 국민 의식 모델에서 영감을 얻었다. "특히 [일본은] 다른 정치 체제와의 조화보다는 일본 네이션의 고유성을 강조하는 내셔널리즘의 비합리적인 낭만적 긴장을 활용했다. 네이션을 시민적 가치라는 측면에서 우선적으로 정의하는 대신 원초적 가치들을 강조했던 것이다."[19] **19**세기 후반부까지 서구의 영향력에서 벗어나 있던 동아시아의 주요 국가들―중국, 일본, 한국―은 정체성에 관한 개념을 발전시키며 내셔널리즘에 기초한 정치를 준비하고 또 적극 받아들였다.[20]

네이션의 핵심은 국가, 행정부, 법과 관련해 그것이 갖는 법적 기능에 있다. 기든스가 지적하듯이 감시와 정보 수집의 합리화는 인쇄기가 없었다면 불가능했을 것이다. 인쇄된 법 규

19. 라나 미터, 「1839~1945년, 동아시아의 민족주의」, 존 브륄리 엮음, 『민족주의의 역사 옥스퍼드 핸드북』(옥스퍼드: 옥스퍼드 대학교 출판부, 2013년), 온라인 출간 1022.5/2529.

20. 미터, 「1839~1945년」, 993.0.

the state. Surveillance in this context consists of the apparatus of judicial and punitive organizations in terms of which 'deviant' conduct is controlled."[22] It is the "citizen nation," which persists in the history of most states. In the English language tradition "the term 'nation' largely overlapped with the term 'state' — i.e. it was chiefly defined by statehood."[23] The theory of an "ethnic nation" was developed mostly in Germany by Herder and Fichte in response to the defeat of Prussia by France. Fichte's ⌐Briefe an die Deutsche Nation⌐ developed a theory of the nation based on its language and culture, which became the template for many other "nationalisms" in Europe (the theory of "ethnic nationalism" especially Fichte's suprematist twist on the German language, created a problematic amalgam with Prussian militarism).

Civil Religion

Robert Bellah began an important debate by classifying American patriotism as a civil religion. He writes that the civil religion is a collection of "beliefs, symbols, and rituals with respect to sacred things and institutionalized in a collectivity."[24] Language, symbols and rituals and sacrifices constitute a "conceptual community" of believers. "The educational system was transformed into a machine for political socialization by such devices as the worship of the American flag, which, as a daily ritual in the country's schools, spread from the 1880s onwards."[25] The flag is treated with the respect and deference of a sacred object. "The flag is the skin of the totem ancestor held high. It represents the sacrificed bodies of its devotees" The national ritual incorporates the believers into a christian matrix of sacrifice and renewal.[26] Again, war drives

22. Giddens, 181, 205.

23. Hroch, ⌐European Nations⌐, 37.9/756.

24. Robert Bellah, ⌐Civil Religion in America⌐, ⌐Daedalus⌐, Autumn 2005, 46. See also 40–55.

25. Eric Hobsbawm and Terence Ranger, ed., ⌐The Invention of Tradition⌐ (Cambridge: Cambridge University Press, 1992), 280 ff.

26. Carolyn Marvin and David W. Ingle, ⌐Blood Sacrifice and the Nation: Revisiting Civil

정이 있었기에 법에 대한 해설 및 설명이 나라 전체에 전해지고 똑같이 적용될 수 있었다.[21] 어떤 국민 국가의 경우 네이션은 한편으로는 주권자이며 다른 한편으로는 국가 차원의 감시 및 강제의 주체다. "시민권은 국가의 치안 활동에 수반되는 감시 양식과 내재적으로 결합되어 있다. 이런 맥락에서 감시는 '일탈적' 행동을 통제하는 사법 및 형벌 조직 기구로 이루어져 있다."[22] 이것이 '시민 국가'(citizen nation)로서, 대부분의 국가의 역사에서 지속되고 있다. 영어의 언어적 전통에서 "'네이션'이라는 용어는 대체로 '국가'(state)라는 용어와 겹쳐졌다. 네이션은 흔히 국가적 위상에서 정의되었던 것이다."[23] '종족적 네이션'(ethnic nation) 이론의 대부분은 프랑스가 프로이센을 물리친 것에 대한 반응으로 독일의 헤르더와 피히테에 의해 발전되었다. 피히테의 『독일 국민에게 고함』(Reden an die Deutsche Nation)은 언어와 문화에 기반을 둔 네이션 이론을 발전시켰으며, 이는 유럽의 다른 많은 '내셔널리즘'의 견본이 되었다. ('종족적 내셔널리즘' 이론, 특히 독일 언어를 절대화하는 피히테의 변형은 프로이센의 군사주의와 뒤섞이며 많은 문제를 낳았다.)

시민 종교

로버트 벨라는 미국의 애국주의를 시민 종교로 분류하면서 격렬한 논쟁을 불러일으켰다. 그는 시민 종교를 "집단적으로 제도화된, 신성한 것에 대한 믿음, 상징, 의례 등"의 집합으로 규

21. 기든스, 『역사 유물론의 동시대 비평』 2권, 179.

22. 기든스, 181, 205.

23. 호로크, 『유럽의 국가들』, 37.9/756.

the coherence of the group, whether a tribe or the modern state. The group myth, the totem and the sacrifice keep the group from disintegration and civil war. If Giddens sees war as what drives the progress of state administration and technology, it is also war that homogenises the group in a common civil religion. It is true that "[e]nthusiasm for war, even expressed through mass volunteering, is not yet willingness to die."[27] But he key aspect of the "modern nation-state" is its authority to "sacrifice" the lives of its citizens, as in the case of war, although this form of "human sacrifice" is vigorously denied by the group. Instead the sacrifice is pushed out to the border where the "us" and "them" is confused and liminal. The bloody sacrifice "ritually reproduces the nation."[28] Violence produces the shared memory of sacrifice which in turn produces the "nation." When the remembered boundaries of a nation are tested in new wars, new memories of sacrifice reconstitute the group. The language of "sacrifice," "giving one's life for the country" or "for the flag," etc. makes clear that this violence follows the logic of the magical sacrifice. "Violence is the generative heart of the totem myth, its fuel."[29] The group needs to renew periodically its existential bond with its "totem" through the sacrifice of "one of its own" to maintain its borders, the "us" and "them." The military, the class of victims, is ritually turned into the "outsider," sent away to the "borders" to be sacrificed. This aspect of nationhood as group ritual is mostly missing from the sociological literature on nationalism mentioned earlier, but it makes clear how the capabilities of the state of coercion, surveillance and control have developed the techniques of social coherence and loyalty

Religion」, 『Journal of the American Academy of Religion」 64, no. 4 (Winter 1996): 770. See also 767–80.

27. John Breuilly, 「Interview with John Breuilly」, 『H-nationalism」, https://networks.h-net.org /node/3911/pages/5917/h-nationalism-interview-john-breuilly.

28. Carolyn Marvin and David W. Ingle, 『Blood Sacrifice and the Nation: Totem Rituals and the American Flag」 (Cambridge: Cambridge University Press, 1999), 66.

29. Marvin and Ingle, 『Blood Sacrifice and the Nation」, 64.

정하고 있다.[24] 언어, 상징과 의례, 희생은 신봉자들의 "개념 공동체"를 구축한다. "교육 체계는 1880년대 이후로 지역 학교의 일상적 의례로 확산된 성조기에 대한 숭배와 같은 장치들을 통해 정치적 사회화의 기계로 변형되었다."[25] 국기는 신성한 것으로서 존경과 경의의 대상으로 다루어졌다. "국기는 고귀하게 여겨지는 토템적 조상의 흔적이다. 그것은 그것에 헌신했던 자들의 희생된 신체를 나타낸다." 국민의례는 신봉자들을 희생과 부활이라는 기독교적 모체로 통합시킨다.[26] 거기에다 전쟁은 종족이든 근대 국가든 해당 집단의 결집을 끌어낸다. 집단 신화, 토템, 희생 등은 집단이 해체되거나 내전이 일어나는 것을 막는다. 기든스가 전쟁을 국가 행정 및 테크놀로지의 발전을 견인하는 것으로 본다면, 공동의 시민 종교를 통해 집단을 통일시키는 것도 전쟁이다. "대중의 자발적 참여로 표출되기도 하는 전쟁에 대한 열광이 아직 식지 않았다"는 것은 사실이다.[27] 그러나 '근대 국민 국가'의 핵심은 전쟁의 경우에서처럼 시민들의 삶을 '희생시킬' 수 있는 그것의 권위에 있다. 비록 국민 국가는 이런 형태의 "인신 공양"을 격렬하게 부정하지만 말이다. 대신에 이 희생은 '우리'와 '그들'이 뒤섞이거나 나누어지는 경계 지역으로 밀려난다. 잔혹한 희생은 "그 의례 안에서

24. 로버트 벨라, 「미국의 시민화된 지역」, 『다이달로스』 2005년 가을 호, 40~55, 인용은 46.

25. 에릭 홉스봄, 테렌스 레인저 엮음, 『전통의 발명』(케임브리지: 케임브리지 대학교 출판부, 1992년), 280 이하.

26. 캐럴린 마빈, 데이비드 잉글, 「피의 희생제식과 국가」, 『미국 종교학회 저널』 64권 4호(1996년 겨울), 767~80, 인용은 770.

27. 존 브륄리, 「존 브륄리와의 대담」, 『H-내셔널리즘』(H-nationalism), https://networks.h-net.org/node/3911/pages/5917/h-nationalism-interview-john-breuilly.

since the 17th century. We could assume that Fichte intuitively understood the power of the "blood sacrifice" for the community. The price of a nation is the spilled blood of it's own.

States of Exception

There are some interesting exceptions to the rule. A nation state consists of a defined territory, administration and "citizens." All of this is continuously challenged by competitors, which forces the state to increase its mass: territory, people and technology. Small states escaped the drive to integration by a mixture of luck, incorporated structures, treaties with larger states and the finer points of international law. We find many entities which are in some way different from the standard description of the nation state. It may be instructive to look at these to help us understand the development towards the nation state, as well as how this "system of states" forces different organisations to develop similar structures to maintain their own "independence." We can learn more from the exception to the rule, because "The rule proves nothing; the exception proves everything: It confirms not only the rule but also its existence, which derives only from the exception. In the exception the power of real life breaks through the crust of a mechanism that has become torpid by repetition."[30]

The Almost Forgotten

The first category of exception are the small principalities strewn across Europe, Liechtenstein, Monaco, San Marino or Andorra, which are independent and self-governing or may have a special relationship with a larger neighbour for defence and foreign or financial policy. Most of those are oddities of feudal landlords transferred into the 20th century, although San Marino began as a monastery. What these certainly have though is a certain

30. Carl Schmitt, "Political Theology: Four Chapters on the Concept of Sovereignty" (Chicago: Chicago University Press, 2005), 15.

네이션을 낳는다.”[28] 폭력은 공유된 희생의 기억을 낳고 결과적으로 ‘네이션’을 낳는다. 기억 속 네이션의 경계가 새로운 전쟁으로 시험에 들 때면 다시금 희생에 대한 기억이 집단을 재구축한다. “희생”, “나라를 위해 목숨을 바치는 일”, “국기를 위한” 등의 언어는 이 폭력이 마법적 희생의 논리를 따르고 있음을 보여 준다. “폭력은 토템 신화를 생성하는 핵심이자 그 연료가 된다.”[29] 집단은 ‘우리’와 ‘그들’이라는 경계를 유지하기 위해 ‘자신 중의 하나’를 희생함으로써 주기적으로 ‘토템’과의 실존적 유대 관계를 갱신할 필요가 있다. 희생자 집단으로서의 군대는 의례를 통해 ‘아웃사이더’로 변모되고, 국경으로 보내져 희생된다. 집단 의례로서 국민됨의 이런 측면은 앞서 언급한 내셔널리즘에 관한 사회학적 문헌에는 대체로 빠져 있지만, 17세기 이후 강제, 감시, 통제와 관련한 국가의 역량이 사회적 결집 및 충성의 기법들을 어떻게 발전시켰는가를 분명하게 보여 준다. 우리는 피히테가 공동체를 위한 ‘피의 희생’이 갖는 힘을 직관적으로 이해하고 있었다고 짐작할 수 있다. 네이션은 그 자신의 피를 대가로 치러야 한다.

예외적인 국가들

이런 규칙의 예외에 속하는 흥미로운 사례들이 있다. 국민 국가는 명확히 규정된 영토, 행정부, 그리고 ‘시민들’로 구성된다. 이런 요소들 모두는 경쟁 국가에 의해 끊임없이 도전받고, 이

28. 캐럴린 마빈, 데이비드 잉글, 『피의 희생제식과 국가』(케임브리지: 케임브리지 대학교 출판부, 1999년), 66.

29. 마빈, 잉글, 『피의 희생제식과 국가』, 64.

permanence. All of them go back in time to the late Middle Ages or earlier. There are other entities for example Isle of Man, Jersey Guernsey and Gibraltar, which are self-governing but "crown dependencies" of the UK, there are many other dependencies of European states, but are not (yet) independent. All these entities have citizens, passports, some nationalism and state administration, few police, very little military. There is no particular reason that these entities survived—other than the contingency of history. Most of these very small countries have specialised industries like banking (i.e. tax haven) or exotic stamps. Apart of Monaco, all principalities carry their coat of arms on their national flag.

Andorra is a sovereign, landlocked principality, which curiously survives between Spain and France. Since the 13th century Andorra is ruled by the Bishop of Urgell and the local landlords—a function now executed by the president of the French Republic. Apart of its tourism which is its main industry Andorra is also a tax haven. Only about 30% of residents have citizenship in Andorra, the national language is Catalan.[31] Andorra is a member of the UN, part of the Eurozone and other EU schemes through its association with France.

Liechtenstein is another sovereign landlocked principality between Austria and Switzerland. It was part of the Holy Roman Empire until its dissolution by Napoleon in 1806 and after the congress of Vienna part of the German Federation. After World War I Austria became a new country and not the legal successor of the Austro-Hungarian empire. Liechtenstein, legally independent, was left out on its own, without much of a "nation" and the prince, who had spent most of his life in Vienna, aligned his country further with Switzerland through a customs and monetary union. Most of his income had come from properties in Bohemia, later Czechoslovakia. This land was nationalised by the Czechoslovak

31. https://2009-2017.state.gov/documents/organization/160178.pdf.

때문에 국가는 어쩔 수 없이 영토, 인구, 기술 등의 규모를 키워야 한다. 작은 국가들은 행운, 통합된 구조, 더 큰 국가와의 조약, 유리한 국제법 등으로 인해 이런 통합의 압박을 모면할 수 있었다. 우리는 여러 면에서 국민 국가에 대한 표준적인 묘사와는 다른 많은 독립체들을 찾아볼 수 있다. 국민 국가로 나아가는 발달 과정을 이해하기 위해, 또한 이 '국가 간 체제'가 어떻게 다른 조직들로 하여금 그 자체의 '독립'을 유지할 수 있는 유사한 구조들을 발전시키지 않을 수 없도록 만드는가를 이해하기 위해 이 독립체들을 살펴보는 것은 교훈적일 것이다. 우리는 규칙의 예외로부터 더 많은 것들을 배울 수 있는데 이유는 이렇다. "규칙은 아무것도 증명하지 않으며 예외가 모든 것을 증명한다. 예외는 규칙뿐만 아니라 예외로부터만 나오는 규칙의 존재 또한 확증한다. 예외 속에서 진정한 삶의 힘은 반복으로 활기를 잃은 메커니즘의 껍질을 뚫고 나온다."[30]

거의 잊힌 지역들

예외의 첫째 범주는 유럽 전역에 흩어져 있는 작은 공국들, 가령 리히텐슈타인, 모나코, 산마리노, 안도라 등이다. 이들은 독립적으로 자치권을 갖고 있거나, 국방과 외교, 재정 정책 등에서 더 큰 인접 국가와 특별한 관계를 맺고 있을 수도 있다. 산마리노는 수도원으로 시작되었지만, 대부분의 이 공국들은 봉건 지주 제도가 **20**세기로 이전된 특이한 것들이다. 그렇지만 이 공국들은 모종의 영속성을 분명하게 보여 주고 있다. 이들 모

30. 카를 슈미트, 『정치 신학: 주권 개념에 관한 네 장』(시카고: 시카고 대학교 출판부, **2005**년), 15.

government after WWII. This would have been the financial end of the prince but instead he turned Liechtenstein into a tax haven, similar to Switzerland. Liechtenstein is a member of the UN and has an association agreement with the EU.

Monaco is also a sovereign principality, located on the southern coast of France. It is a city state which is the result of a contract between the French Republic and the Grimaldi family which originates from 12th century Genoa. The Grimaldis sold their remaining estates to the French Second Empire, receiving a large cash sum and the sovereignty of Monaco, agreed in the Franco-Monegasque Treaty of 1861. Here equally the princely government made money from the famous Casino, banking, its tax haven status within the EU, and tourism. About 30% of the residents are foreign millionaires, while the indigenous Monegasque citizenry count about 21%.[32] Monaco is a member of the UN but not a formal member of the EU, although it is in the Eurozone and other EU schemes.[33]

San Marino is yet another sovereign landlocked city state entirely surrounded by Italy. It originates from a monastic foundation in 301 AD and expanded by association with other nearby communities until 1463, after which its borders did not change. San Marino claims to be the oldest republic. Its industry consists of manufacuring, agriculture, banking, services and tourism. Stamps for philatelists are also a major industry. Its GDP per capita is about a third higher than Italy's. San Marino is a member of the UN but not a formal member of the EU, although it also participates in the Eurozone and other schemes via its connection with Italy.

The Frozen Conflicts

Another group of anomalous state-like entities emerged out of local armed conflicts, also called "frozen conflicts." For instance, the Turkish Republic of Northern Cyprus is a "disputed territory"

32. https://www.ndtv.com/business/one-in-three-is-a-millionaire-in-monaco-study-650514.
33. https://eudocs.lib.byu.edu/index.php/History_of_Monaco:_Primary_Documents.

두는 중세 후기 또는 그 이전으로 거슬러 올라간다. 맨섬, 저지섬과 건지섬, 지브롤터 같은 다른 독립 지역들도 있다. 이 지역들은 자치권을 갖고 있지만 영국 왕실령에 속한다. 유럽 국가들에 의존한 채 (아직) 독립하지 못한 다른 곳들도 많다. 이 모든 독립 지역들은 시민권 제도, 여권, 일부 내셔널리즘과 국가 행정부, 소수의 경찰과 아주 작은 군대도 갖추고 있다. 역사의 우연 외에 이런 독립 지역들이 살아남을 수 있었던 특별한 이유는 없다. 아주 작은 이 나라들 대부분은 은행업(즉 조세 피난처)이나 이국적인 우표 판매 같은 전문화된 산업을 갖고 있다. 모나코를 제외하면 이 공국들은 모두 국기에 자신들의 문장(**紋章**)을 넣고 있다.

안도라는 육지에 둘러싸여 있으며 주권을 갖고 있는 공국으로, 신기하게도 스페인과 프랑스 사이에서 살아남았다. **13**세기 이후로 안도라는 우르헬 교구 주교와 지역 지주들이 통치하고 있으며, 오늘날 지역 지주들의 기능은 프랑스 대통령이 집행하고 있다. 안도라는 주요 산업인 관광업 외에 조세 피난처 역할도 하고 있다. 주민의 **30**퍼센트 정도만이 안도라 시민권을 갖고 있으며 카탈루냐어를 국어로 쓰고 있다.[31] 안도라는 유엔 회원국이며, 프랑스와의 연합을 통해 유로존 및 여타 유럽 연합 계획의 일부를 이루고 있다.

리히텐슈타인은 또 다른 주권 공국으로, 오스트리아와 스위스 사이 육지에 둘러싸여 있다. 이 공국은 **1806**년 나폴레옹에 의해 해체될 때까지 신성 로마 제국에 속했으며, 비엔나 회의 이후에는 독일 연방의 일부였다. 제**1**차 세계 대전 이후 오스트

occupied by Turkey, declared independence in 1984, but claimed by the Republic of Cyprus. Abkhazia and South Ossetia are parts of Georgia, have declared independence in 1991 and have maintained their independence with the intense help of the Russian army. In the same fashion Russia fomented the armed conflict in Transdnistria, which is part of Moldova, in the early nineties. In 2014 it occupied and annexed Crimea and subsequently the Donbas region in Eastern Ukraine. In the eastern Ukraine two new entities emerged from Russian occupied territory, declaring independence as Donetsk People's Republic (2014) and the smaller Luhansk People's Republic (2015) none of them recognised by states other than Russia and its allies. Russia supported Armenia in the conflict in Nagorny Karabach which is part of and entirely surrounded by Azerbaijan. After declaring independence this region calls itself Artsakh. However, very few other countries recognise these entities' independence. It should be mentioned however, that unlike in Transdnistria in Moldova and the Donetsk region in the Ukraine, Abchasia, South Ossetia and Nagorny Karabach were autonomous regions within the federal republics of Georgia and Azerbaijan respectively. All three of them applied repeatedly, already in Soviet times, to change their status and become independent SSR (Soviet Socialist Republic). In these areas the ethnic impulse was already present and active since the establishment of the USSR itself and did not need to be much enflamed by Russian foreign politics.[34] The struggle of these countries however has been utilised by Russia to maintain its hegemony over the territories around its own borders. A frozen conflict is never quite immobile. The local administration by militia groups tend to interconnect the black economy, smuggling and organised crime with the local administration, thereby continuously destabilising the whole region.[35]

34. James J. Coyle, ⟪Russia's Border Wars and Frozen Conflicts⟫ (London: Palgrave MacMillan, 2017), 183, 187, 215.

35. EAPC Security Forum, ⌜Addressing Europe's Unresolved Conflicts⌟, May 25, 2005, https://www.nato.int/docu/speech/2005/s050525k.htm.

리아가 오스트리아-헝가리 제국의 법적 계승자가 아닌 새로운 국가가 되었을 때, 법적으로 독립국인 리히텐슈타인은 이렇다 할 '네이션' 없이 그 자체로 남겨졌고, 대부분의 삶을 비엔나에서 보냈던 대공은 관세 및 통화 동맹을 통해 스위스와 제휴했다. 대공의 수입 대부분은 훗날 체코슬로바키아가 된 보헤미아의 부동산에서 나왔다. 이 땅은 제2차 세계 대전 이후 체코슬로바키아 정부에 의해 국유화되었다. 이로 인해 대공은 재정적인 어려움에 처할 수도 있었지만, 대신에 그는 리히텐슈타인을 스위스와 유사한 조세 피난처로 만들었다. 리히텐슈타인은 유엔 회원국이며, 유럽 연합과 연합 협정을 맺고 있다.

프랑스 남부 해안에 위치한 모나코 또한 주권 공국이다. 모나코는 12세기 제노바에 기원을 두고 있는 그리말디 가문과 프랑스 간의 계약으로 생긴 도시 국가다. 그리말디 가문은 1861년 프랑스-모나코 조약의 합의를 통해 프랑스 제2제정에 남아 있던 토지를 매각하면서 많은 현금과 더불어 모나코의 주권을 얻었다. 여기서도 마찬가지로 대공이 운영하는 정부는 유명한 카지노를 비롯해 은행업, 유럽 연합 내의 조세 피난처 지위, 관광업 등을 통해 돈을 벌었다. 주민의 약 30퍼센트가 외국인 백만장자인 반면 원주민인 모나코 시민은 대략 21퍼센트 정도를 차지하고 있다.[32] 모나코는 유엔 회원국이지만, 유로존 및 여타 유럽 연합 계획에 속해 있으면서도 유럽 연합의 정식 회원국은 아니다.[33]

산마리노는 이탈리아에 완전히 둘러싸인 또 다른 주권 도시

32. https://www.ndtv.com/business/one-in-three-is-a-millionaire-in-monaco-study-650514.

33. https://eudocs.lib.byu.edu/index.php/History_of_Monaco:_Primary_Documents.

The violent breakup of former Yugoslavia created a host of now mostly ethnically fragmented states. All those new countries, except Kosovo, have been admitted to the UN. The deeply historical roots of these conflicts are particular to the Balkans as well as the Southern Caucasus region as a whole. Over the past millennia different communities settled, occupied or migrated through the same territories depending on who ruled where. Minorities are a constitutive part within arbitrarily drawn borders. Kosovo itself was the location of centuries of ethnic conflict. After the Kosovo war (1998–99) it was split from Serbia and declared independent on the basis of the ethnic majority being Albanians. That led to a mass expulsion of ethnic Serbs and other national minorities. Kosovo is recognised by the EU and the US, but it is not a UN member and has not been recognised by all UN member states. Within the Balkan and South Caucasian power-games between the NATO and EU on the one side and Russia on the other, Russia cites the independence of Kosovo as a precedent to give independence to the "frozen conflict" para-states in the Caucasus. Those "frozen conflicts" are used for political bargaining by Russia. A "frozen conflict" is "a conflict which remains between the stages of stalemate and de-escalation when peacekeeping efforts never result in the resolution of a conflict."[36] The purpose of these "para-states" is twofold. On the one hand they threaten and increasing the cost of a peaceful economic development in an alignment with the EU as well as making a NATO membership impossible. It weakens and puts into question the full "sovereignty" of these newly established states. Conversely, this also incurs a cost for Russia as it needs to pay salaries, pensions and social provisions of the local administrations, while also paying for its own "peacekeepers," and weapons supplied to the "volunteers" in its services—still, a

36. Coyle, "Russia's Border Wars and Frozen Conflicts", 9.

국가다. 이 도시 국가는 서기 **301**년에 수도원을 기반으로 발원하여 **1463**년까지 인근 다른 지역 사회와의 연합을 통해 확장되었고, 이후로는 국경이 변하지 않았다. 산마리노는 자신이 가장 오래된 공화국이라고 주장한다. 산업은 제조업, 농업, 은행업, 서비스업, 관광업 등으로 구성되어 있다. 우표 수집가를 위한 우표 판매도 주요 산업이다. **1**인당 **GDP**는 대략 이탈리아보다 **3**분의 **1** 정도 높다. 산마리노는 유엔 회원국이지만, 이탈리아와의 연계를 통해 유로존 및 여타 계획에 참여하면서도 유럽연합의 정식 회원국은 아니다.

동결 분쟁

국가와 유사하면서도 변종적인 또 다른 독립 집단은 국지적 무장 분쟁 그리고 이른바 '동결 분쟁'(**frozen conflict**)으로부터 생겨났다. 가령 북키프로스 터키 공화국은 터키가 점령하고 있는 '영토 분쟁 지역'이다. **1984**년에 독립을 선언했으나 키프로스 공화국도 영토에 대한 권리를 주장하고 있다. 압하지야와 남오세티야는 조지아(그루지야)의 일부에 속한다. **1991**년에 독립을 선언한 후 러시아 군대의 집중적인 도움으로 독립을 유지해 오고 있다. 러시아는 **1990**년대 초반 몰도바의 일부인 트란스니스트리아에서도 동일한 방식으로 무장 분쟁을 조장했다. 또 **2014**년에는 크림 반도를, 뒤이어 동부 우크라이나의 돈바스 지역을 점령하고 합병했다. 동부 우크라이나에서는 러시아 점령지로부터 새로운 두 독립 집단이 등장해 독립을 선언했다. 도네츠크 인민 공화국(**2014**년)과 그보다 한층 작은 루한스크 인민 공화국(**2015**년)이다. 이 두 집단 모두 러시아와 그 동맹국들

price worth paying to keep EU and US away from its borderlands. James J. Coyle describes Russian methods:

> In both Abkhazia and South Ossetia, Russia had created footholds in Georgia, just as it had done previously in Moldova. It had done so by supporting separatist movements militarily, denying them sufficient support to be successful, diplomatically endorsing the right of the mother country to exist within its internationally recognized borders, and then establishing itself as a mediator and peacekeeper. Russian peacekeepers patrolled the ceasefire lines, deep inside another's country.[37]

The pattern in Ukraine is symptomatic. Since independence from the Soviet Union, Ukraine was the main transit link for Russian oil and gas to Europe but also diverted gas for its own use. This led to repeated conflicts with Russia about prices and repayments of debt. As Blank writes, "Moscow uses its gas and oil leverage here and throughout the Black Sea to reinforce asymmetrical interdependence in its favor," to force Ukraine under its own influence in the shape of its CIS (Commonwealth of Independent States). However, after the Euro-Maidan demonstration in 2013, the pro Russian president Yanukovych was deposed and subsequently fled to Russia. Russia escalated the conflict by occupying and annexing Crimea and then sending irregular forces as well as regular Russian troops into Ukraine's Donbas region. This region has a large Russian speaking population and was part of the province "Novorossiya" during the Russian empire. The insurgency styled itself on this historical past of the Russian empire, a nostalgic wink at Russia's greatness. It is clear that Russia is exploiting existing ethnic/linguistic conflicts which developed during the sudden struggle for independence after the collapse of the Soviet Union. Nationalist empowerment on one side offended the other side, in

37. Coyle, 187ff.

을 제외한 다른 국가들로부터는 인정받지 못하고 있다. 러시아는 아제르바이잔에 속하며 그에 완전히 둘러싸인 나고르노 카라바흐 지역의 분쟁에서는 아르메니아를 지원했다. 독립을 선언한 후 이 지역은 스스로를 아르차흐라 부르고 있다. 그렇지만 이들 지역의 독립을 인정하는 나라는 거의 없다. 그렇지만 몰도바에 있는 트란스니스트리아나 우크라이나에 있는 도네츠크 지역과는 달리 압하지야, 남오세티아, 나고르노 카라바흐는 각각 조지아 연방 공화국과 아제르바이잔 연방 공화국 내의 자치 지역이었다는 사실을 언급해야 한다. 이 세 지역은 이미 소비에트 시대부터 반복적으로 자신들의 지위를 변화시켜 독립적인 소비에트 사회주의 공화국(SSR)으로 탈바꿈하려 했다. 이들 지역에서는 소비에트 연방의 건설 이후 이미 종족적 열망이 왕성했고 따라서 별도로 러시아의 대외 정치를 통해 크게 타오를 필요가 없었다.[34] 그렇지만 이들 나라의 투쟁은 국경 주변의 영토에 대한 패권을 유지하려는 러시아에 의해 이용되었다. 동결 분쟁은 완전한 부동 상태가 아니다. 민병대가 차지한 지역 행정부는 지하 경제, 밀수, 조직범죄 등과 연계되어 지역 전체를 지속적으로 불안정하게 만드는 경향이 있다.[35]

구 유고슬라비아의 극심한 분열은 오늘날 대개 종족에 따라 분열된 다수의 국가들을 낳았다. 코소보를 제외하면 이 새로운 나라들은 모두 유엔에 가입되어 있다. 이런 분쟁의 깊은 역사적 뿌리는 발칸 반도는 물론 남부 캅카스 지역 전체에 특유한 것이

34. 제임스 코일, 『러시아 국경 전쟁과 긴장의 냉각』(런던: 폴그레이브 맥밀런, 2017년), 183, 187, 215.

35. 유럽 대서양 협력 평의회 안보 포럼, 「유럽의 미해결 갈등」(2005년 5월 25일), https://www.nato.int/docu/speech/2005/s050525k.htm.

the mostly impoverished states these conflicts were easy to utilise with little effort.

It is Russian strategic imperative to keep NATO and the EU from its own borders. Interestingly, the revival of Russia as an "empire" is now being linked to MacKinder's "heartland theory" presented in a 1904 lecture and appropriated by contemporary Russian nationalist ideologues after the disintegration of the Soviet Union.[38] This nationalist mentality also explains Russia's approach its neighbouring countries. "Indeed, Russian spokesmen make clear that they believe Russia counts for more than do these small states, that its interests trump their interests, and that their sovereignty and status is of little or no account."[39] It fits into—this time Russian—exceptionalist narrative, of the main threat coming from Atlanticism led by the US and NATO. The Russian plan was simple: the restoration of the Soviet Union—now in the form of CIS—and destabilisation of any former soviet state, which seeks cooperation or alliance with EU, US, and NATO.[40] It is in line with this assessment that the "frozen conflicts" appear invaluable to Russia as a method to diminish sovereignty of its neighbours, and force them away from any cooperation with the EU and NATO.

Lest we forget, all national struggle is violent. MacKinder's myth of the Eurasian "Heartland" only underpins a Russian myths of its own national mission, the myth of the decadence of the West, its ascension as the "Third Rome" or the Eurasian "Heartland." The nation is born out of myth and violence. "Myth and violence fuse in blood sacrifice."[41] If the purveyors of violence are mercenaries of another power, the war just a bargain for someone else's benefit, then the blood sacrifice is void.

38. Charles Clover, 『Black Wind, White Snow: The Rise of Russia's New Nationalism』 (London: Yale University Press, 2016), quoted on 232ff.

39. Stephen Blank, 「Russia and the Black Sea's Frozen Conflicts in Strategic Perspective」, 『Mediterranean Quarterly』 19, no. 3 (2008): 37. See also 23—54.

40. Clover, 『Black Wind, White Snow』, 235.

41. Marvin and Ingle, 『Blood Sacrifice and the Nation』, 64.

다. 지난 천 년간 누가 지배하는가에 따라 이 똑같은 지역에 상이한 공동체들이 정착하고 거주하며 이주해 왔다. 소수 종족들은 자의적으로 그어진 국경 안에서 일부를 이루고 있다. 코소보는 자체로 수세기에 걸친 종족 분쟁의 장소였다. 코소보 전쟁(1998~99년) 이후 이곳은 다수 종족이 알바니아인인 것을 기반으로 세르비아로부터 분리되어 나와 독립을 선언했다. 이는 대규모의 세르비아인 및 다른 소수 국민들에 대한 축출로 이어졌다. 코소보는 유럽 연합과 미국으로부터는 인정을 받고 있지만, 모든 유엔 회원국에게 인정을 받고 있는 것은 아니며 유엔 회원국도 아니다. 발칸 반도와 남부 캅카스를 둘러싸고 한편의 나토 및 유럽 연합과 다른 한편의 러시아 사이에서 벌어지는 파워 게임에서, 러시아는 코소보의 독립을 캅카스 지역에 있는 "동결 분쟁" 상태의 준(準)국가들을 독립시키기 위한 선례로 인용한다. 러시아는 이런 동결 분쟁을 정치적 교섭의 수단으로 이용하고 있다. 동결 분쟁은 "평화를 유지하려는 노력이 갈등의 해결로 이어지지 않고 갈등의 교착 단계와 단계적 축소 단계 사이에서 그대로 머물러 있는 분쟁 상태다."[36] 이런 '준국가' 상태의 효과는 이중적이다. 한편으로 그것은 유럽 연합과의 제휴를 통한 평화로운 경제적 발전의 비용을 증가시키기 때문에 그런 제휴를 위협하고 또 나토 회원국 가입을 불가능하게 한다. 이는 이 신생 국가들의 완전한 '주권'을 의문에 붙이고 약화시킨다. 반대로 그것은 러시아에게도 비용을 발생시키는데, 지역 행정부에 드는 급여, 연금, 사회 복지 등의 비용, 또 자신의 '평화 유지군' 비용이나 활동 중인 '의용병'에 지급되는 무

36. 코일, 『러시아 국경 전쟁과 긴장의 냉각』, 9.

Syndrome of Provinces

There is another, although somewhat similar category of states like Taiwan, which was demoted from a country and UN member to a province of China, just like Tibet. Although Taiwan is still recognised by a shrinking number of other countries it is not a member of the UN or any international organisation. Taiwan is interesting because it has a functioning government, military and vast economy, but the political and economic pressure from mainland China isolated it internationally. The "Sahrawi Arab Democratic Republic" also known as Western Sahara is a disputed territory in North Africa, claimed and administered by Morocco. A similar fate has befallen Kashmir, squeezed between Pakistan, China and India, it became a victim in their competition over territory and is now split, although its government originally acceded to India after being attacked by Pakistan. Another internationally unrecognised but independent province is the Republic of Somaliland, which emerged from the Somali civil war in 1991, and persists today, despite the ongoing conflict in the rest of Somalia.

Sovereign Orders

The Holy See, which "operates from the Vatican City" is a sovereign entity, it has territory and a permanent clerical government, with passports and diplomatic representations across the world. The workforce is divided into the Roman Curia: 2,750 employees and the Vatican City State: 1,909 employees.[42] In 2004 it gained all the rights of full membership except voting rights, submission of resolution proposals without co-sponsoring, and putting forward candidates (A/RES/58/314). The "State of Palestine" is a permanent state-observer with additional rights (A/RES/73/5). Many intergovernmental Organisations have observer status as have Organisations like the Red Cross/Red Crescent. "The sovereign

42. https://webarchive.nationalarchives.gov.uk/20130117122219/http://www.fco.gov.uk/en/travel-and-living-abroad/travel-advice-by-country/country-profile/europe/holy-see/.

기 비용 등을 지불해야 하기 때문이다. 하지만 러시아에게 이는 유럽 연합과 미국을 자신의 국경에서 떨어뜨려 놓기 위해 지불할 가치가 있는 비용이다. 제임스 코일은 러시아의 방식을 이렇게 묘사한다.

> 러시아는 이전에 몰도바에서 그랬던 것처럼 압하지야와 남오세티야를 통해 조지아에서의 발판을 마련했다. 러시아는 분리주의 운동을 군사적으로 지원하면서도 성공할 만큼의 충분한 지원은 거부하고, 외교적으로는 모국이 국제적으로 인정되는 조지아의 국경 안에 존재할 권리를 지지하고, 그다음에는 스스로를 중재자이자 평화 유지군으로 자리매김했다. 러시아의 평화 유지군은 휴전선을 순찰하며 다른 나라의 내부 깊은 곳까지 살폈다.[37]

우크라이나에서 진행된 일은 징후적이다. 소비에트 연방으로부터 독립한 후 우크라이나는 러시아의 석유와 가스를 유럽으로 수송하는 주요 연결 고리였으나, 또한 자신들이 사용하기 위해 가스를 전용하기도 했다. 그 결과 가격과 채무 상환을 둘러싸고 러시아와 반복적으로 갈등하게 되었다. 블랭크가 쓰고 있듯이 "모스크바는 우크라이나와 흑해 전역에 있는 가스와 석유를 자신에게 유리한 비대칭적인 상호 의존성을 강화할 수 있는 지렛대로 활용하면서" 우크라이나를 독립 국가 연합 형태로 자신의 영향하에 두려 한다. 그러나 2013년에 벌어진 친유럽 성향 우크라이나인들의 시위 이후 친러시아 성향의 야누코비치 대통령은 직위를 잃고 러시아로 도피했다. 러시아는 크림 반도를 점령해 합병하고 이어 우크라이나의 돈바스 지역으로 정규

37. 코일, 『러시아 국경 전쟁과 긴장의 냉각』, **187** 이하.

Military Order of Malta," known as the Order of St John is also an observer (A/RES/48/265). This is interesting because this is the remnant of a medieval religious military order going back to the crusades and currently headquartered in Rome in the Palazzo Malta. Originally the order was based in Jerusalem, then Rhodes and Malta from where it was dislodged by Napoleon. It has an "exterritorial" residence in Malta now. However, it maintained it sovereignty from all other secular and ecclesiastic powers except the Pope himself. Pope Paschal II issued the papal bull 「Pie postulatio voluntatis」 on 15 February 1113, which approved the foundation of the Hospital placing it under the authority of the Holy See. The papal bull grants the order the right to elect its superiors without interference from other secular or religious authorities. Its purpose has focused on medical services to Christians during the crusades and it is active in disaster relief, medical and humanitarian assistance in the developing world. It has no territory and is subordinate to the Pope only, but fields its own passports and diplomatic representations in other countries. In many ways it is still medieval and until recently (1990) only male "nobility" could become full "citizens" after taking monastic vows. On 24 June 1961, Pope John XXIII approved the Constitutional Charter of the Order, which contains the most solemn reaffirmations of its sovereignty. Article 1 affirms that "the Order is a legal entity formally approved by the Holy See. It has the quality of a subject of international law," the validity of the claim to sovereignty is seen as an "anomaly," like the sovereignty of the Holy See itself, which the international law needs to accommodate.[43]

The Micronation

There is the category of micronations, some established by individuals and artists, various groups, and businessmen, which have

43. Rebecca M. M. Wallace, 「International Law: A Student Introduction」 (London: Sweet & Maxwell, 1992), 74.

군은 물론 비정규군까지 투입하면서 갈등을 증폭시켰다. 이 지역은 러시아어를 사용하는 인구가 많고, 러시아 제국 시절 '노보로시야'(새로운 러시아) 권역의 일부였던 곳이다. 군대의 투입은 러시아 제국의 역사적 과거를 모방한 것으로, 러시아의 위대함을 향한 향수어린 눈짓이었다. 소비에트 연방이 붕괴된 후의 급작스런 독립 투쟁 시기에 고조되었던 기존의 종족 및 언어적 갈등을 러시아가 악용하고 있음이 분명하다. 한쪽에서 강화된 내셔널리즘은 다른 쪽의 기분을 상하게 했으며, 대개 빈곤한 이들 국가에서 이런 갈등은 별다른 노력을 들이지 않고서도 손쉽게 이용할 수 있는 것이었다.

러시아는 나토와 유럽 연합이 자국 국경을 넘지 못하게 막는 것이 전략적으로 중요했다. 흥미롭게도 '제국'으로서의 러시아의 부활은 오늘날 1904년 매킨더가 한 강연에서 제시했던 "심장부 지역 이론"과 결합되고 있으며, 소비에트 연방이 해체된 후의 당대 러시아 내셔널리즘 이데올로그들에 의해 전용되고 있다.[38] 내셔널리즘에 기초한 이런 사고방식은 러시아가 인접 국가에 어떻게 접근하고 있는가도 밝혀 준다. "실제로 러시아 대변인은 러시아가 이러한 작은 나라들보다 더 중요하고, 자국의 이익이 저 나라들의 이익보다 앞서며, 또 이들 나라의 주권과 지위는 거의 쓸모가 없다고 생각하고 있음을 분명하게 밝히고 있다."[39] 이는 미국과 나토가 주도하는 범대서양주의로 인해 오늘날 러시아가 위협을 받고 있다는 전형적인 예외주의

38. 찰스 클로버, 『검은 바람, 하얀 눈』(런던: 예일 대학교 출판부, 2016년), 232 이하.
39. 스티븐 블랭크, 「러시아와 흑해의 경직된 갈등」, 『메디터레이니언 쿼털리』 19권 3호 (2008년), 23~54, 인용은 37.

declared "independence," as a protest against the government, as utopian experiments or overtly criminal enterprise. There was a spike of such foundation in the 1970s. It seems to have become a kind of hobby for some people to set up new micro-nations or travel to them to get improbable stamps in their passports. Books like ⌐How to Start Your Own Country⌐ (Erwin S. Strauss, 1984), ⌐The Lonely Planet Guide to Home-Made Nations⌐ (John Ryan, George Dunford and Simon Sellars, 2006), or Nick Middleton's ⌐The Atlas of Countries That Don't Exist⌐ as well as a six-part BBC series How to Start Your Own Country by Danny Wallace (2007) popularised the ideas of micronations and gave instructions how he went about founding his own country called "Lovely." Some of those micronations have no territory, or exist only on the Moon, others exist only "virtually," online and some only in "space." These micro-nations have (some) recognition among themselves but no recognitions from other, "real states." Most of them were/ are protest villages like Christiania which still exists as a social project or the Republic of Wendland, which has been bulldozed by the German police early on. Others are artist's projects — a sort of conceptual and experimental art (Elgaland-Vargaland, www. elgaland-vargaland.org) — while others make money selling memorabilia. Many artists use flags (real or invented or otherwise manipulated) as a marker to question the very notion of country, nationality or identity.

The exhibition ⌐Grow your own State⌐ at the Palais de Tokyo (2007) in Paris curated by artist and entertainer Peter Coffin presented paraphernalia, memorabilia and documentations of these entities. This show had multiple iteration since 2005. "PoliNation: 2nd International Conference on Micronations," was a conference of academics and representatives of active micronations, held in London on 14 July 2012 hopefully set to continue. There are too many to mention here, but there is definitely an increased visibility, interest in and collaboration between micronations. They may

적 묘사와 잘 어울린다. 러시아의 계획은 간단한다. 소비에트 연방—현재 독립 국가 연합 형태로 있는—의 복원, 그리고 유럽 연합, 미국, 나토 등과 협력이나 동맹을 추구하는 모든 옛 소비에트 국가의 불안정화가 그것이다.[40] 러시아에게 "동결 분쟁"이 인접 국가의 주권을 축소하고 그들이 유럽연합이나 나토와 협력하지 못하게 하는 방편으로서 가치가 아주 커 보인다는 것도 이런 평가와 같은 선상에 있다.

잊지 않도록 말하자면 모든 국민적 투쟁은 폭력적이다. 유라시아의 "심장부 지역"이라는 매킨더의 신화는 러시아의 국민적 사명이라는 신화, 서구의 타락과 러시아의 "제3의 로마"로의 등극 또는 유라시아 "심장부 지역"으로의 등극이라는 신화를 뒷받침할 뿐이다. 네이션은 신화와 폭력으로부터 태어난다. "신화와 폭력은 피의 희생으로 융합된다."[41] 폭력의 운반자가 다른 권력의 용병이 되고 전쟁이 다른 누군가의 이익을 위한 흥정에 불과하다면, 그 피의 희생은 공허한 것이다.

지방 신드롬

대만과 다소 유사한 국가 범주라고는 하지만, 한 나라이자 유엔 회원국이었다가 중국의 한 지방으로 강등된 티베트 같은 다른 사례도 있다. 대만은 그 수가 줄어들고 있기는 해도 여전히 다른 나라들로부터 인정을 받고 있으나 유엔이나 여타 국제기구의 회원국은 아니다. 대만은 정부, 군사, 막대한 경제 등의 기능을 갖고 있다는 점에서 흥미롭지만, 중국 본토로부터의 정

40. 클로버, 『검은 바람, 하얀 눈』, 235.
41. 마빈, 잉글, 『피의 희생제식과 국가』, 64.

articulate an anti-state affect borne out of an ever more intrusive and intimidating and unaccountable if not totalitarian state apparatus if disaffection with the state is not sufficient reason to emigrate to another state, the idea to make your own just where you are already makes sense.

For a system of territorial states to work, every square meter of the planet has to be devided up between the nation states. Nevertheless, some islands remained unclaimed and ignored until someone bought or claimed them and declared independence. Then it was usually quickly seized by a bigger neighbour by force (e.g. the Principality of Trinidad 1893–95). In 2007 in the aftermath of the breakup of Yugoslavia the Czech "politician" and self-confessed "anarcho-capitalist" Vít Jedlička established a micronation called Liberland on a small piece of "terra nullius," unclaimed land, between Croatia and Serbia, although he does not appear to actually live there.

The Exceptions' Exception

The only exception to these "exceptions" is Antarctica, which is (still) governed by a UN treaty. The establishment of modern nation-states forces every other entity, however different or dysfunctional it may be, to do the same. Only this legal form enables trade, travel and cooperation. It is a necessary domino effect. The legal framework of "the state" is inescapable.

치적, 경제적 압력은 대만을 국제적으로 고립시켰다. 서부 사하라로 알려져 있기도 한 '사라위 아랍 민주 공화국'은 북아프리카의 분쟁 지역으로, 모로코가 권리를 주장하며 관리하고 있다. 파키스탄과 중국, 인도 사이에 끼어 있는 카슈미르도 비슷한 운명에 처해 있다. 카슈미르는 파키스탄의 공격을 받은 후 정부의 결정으로 애당초 인도로 편입되었지만, 영토를 둘러싼 이들 국가 간 경쟁의 희생자가 되어 오늘날 분열되어 있다. 국제적으로 인정받지 못하지만 독립적인 또 다른 지방은 **1991**년 소말리아 내전에서 생겨난 소말릴란드 공화국으로, 나머지 소말리아 지역에서 벌어지는 끊임없는 분쟁에도 불구하고 오늘날까지 유지되고 있다.

주권 단체들

"바티칸 시에서 운영되고 있는" 교황청은 주권적 독립체다. 종신 성직자로 구성된 행정부와 영토를 갖고 있고 여권을 발급하며 전 세계에 외교적 대표도 두고 있다. 노동 인구는 로마 교황청에 고용된 **2천750**명과 바티칸 시국에 고용된 **1천909**명으로 나누어져 있다.[42] 이들은 **2004**년에 투표권, 공동 후원 없는 결의안 제출, 후보자 추천을 제외한 정식 구성원으로서의 모든 권리를 부여받았다. '팔레스타인국'은 영구 옵서버 국가이며 부가적인 권리도 갖고 있다. 많은 정부 간 기구들이 적십자나 적신월사와 같은 옵서버 지위를 갖고 있다. '성 요한 기사단'으로도 알려져 있는 '몰타 기사단' 또한 옵서버. 이 단체가 흥미로운

42. https://webarchive.nationalarchives.gov.uk/20130117122219/http://www.fco.gov.uk/en/travel-and-living-abroad/travel-advice-by-country/country-profile/europe/holy-see/

점은 십자군 전쟁으로 거슬러 올라가는 중세 종교 기사단의 잔존물이기 때문이다. 현재 로마에 있는 몰타 궁전에 본부를 두고 있다. 처음에 기사단은 예루살렘에 기반을 두고 있었고 이후 로도스섬을 거쳐 몰타섬으로 근거지를 옮겼는데 이곳에서 나폴레옹에 의해 축출되었다. 지금은 몰타섬에 '치외 법권' 거주지를 갖고 있다. 몰타 기사단은 교황을 제외한 다른 모든 세속 권력이나 성적 권력으로부터 자신의 주권을 유지했다. 교황 파스칼 2세는 1113년 2월 15일 「지극히 경건한 요청」이라는 교황 칙서를 공표해 병원 설립을 승인하고 그것을 교황청의 권한하에 두었다. 이 교황 칙서는 기사단에 다른 세속적이거나 종교적인 당국의 간섭 없이 자신의 단장을 선출할 수 있는 권리를 부여하고 있다. 병원의 취지는 십자군 전쟁 동안 기독교인들을 위한 의료 서비스에 초점이 맞춰져 있었으며, 오늘날에는 저개발국에서 재난 구호, 의료적 지원 및 인도주의적 지원 활동을 하고 있다. 몰타 기사단은 영토가 없고 교황에게 종속되어 있지만, 자체의 여권을 발행하며 다른 나라에 외교 대표도 두고 있다. 여러 면에서 이 단체는 아직 중세적인데, 최근(1990년)까지도 '귀족 신분'의 남성만이 수도 서원을 마친 후에야 온전한 '시민'이 될 수 있었다. 1961년 6월 24일 교황 요한 23세는 이들의 주권을 가장 엄숙하게 재확인하는 내용을 담고 있는 기사단 헌장을 승인했다. 제1조는 "기사단은 교황청이 정식으로 승인하고 있는 합법적 실체다. 기사단은 국제법상의 주체에 해당하는 자격을 갖는다"고 확인해 주고 있다. 주권에 대한 이런 권리 주장의 타당성은 교황청 자체의 주권과 마찬가지로 '이례적인' 것으로 간주되며, 국제법의 수용을 필요로 한다.[43]

마이크로네이션

개인, 예술가, 각종 집단, 사업가 등이 정부에 대한 저항이나 유토피아적 실험을 위해 또는 공공연한 범죄 활동을 위해 '독립'을 선언하며 세운 마이크로네이션(초소형 국민체) 범주도 있다. 이런 마이크로네이션의 설립은 **1970**년대에 급증했다. 어떤 사람들에게는 새로운 마이크로네이션을 구축하는 일이 일종의 취미가 된 것처럼 보인다. 또 자신들의 여권에 흔히 볼 수 없는 도장을 받기 위해 그곳으로 여행하기도 한다. 『론리 플래닛 가이드 홈메이드 네이션』(**2006**년), 어윈 스트라우스의 『나만의 국가를 만드는 방법』(**1984**년) 같은 책이나 닉 미들턴의 『존재하지 않는 나라들의 지도』, 대니 월러스가 출연해 '러블리'라는 자신의 나라를 건설하기 위해 어떻게 동분서주했는가를 알려주는 **BBC**의 6부작 시리즈인 '나만의 국가를 만드는 방법'(**2007**년) 등은 마이크로네이션이라는 관념을 대중화했다. 이들 마이크로네이션 중 일부는 영토가 없거나 달에만 존재하고, 다른 일부는 온라인에 '가상적으로'만 존재하며, 또 일부는 '우주'에만 있다. 이런 마이크로네이션들은 그들 사이에서는 (일부) 서로를 인정하지만, 다른 '실제 국가들'로부터는 인정받지 못하고 있다. 아직까지 사회적 프로젝트로 남아 있는 크리스티아니아 타운이나 불도저를 동원한 독일 경찰의 의해 조기에 해산된 벤트란트 공화국처럼 이들 대부분은 저항 공동체로 존재했거나 존재하고 있다. 개념 예술이나 실험 예술 등 예술가의 프로젝트에 속하거나, 기념품을 팔아 수익을 올리는 곳도 있다. 많은 예

43. 레베카 월러스, 『국제법 개론』(런던: 스위트 맥스웰, 1992년), 74.

술가들은 나라, 국적, 정체성이라는 개념에 의문을 제기하는 수단으로 국기(실제적이거나 고안된, 또는 조작된)를 이용했다.

파리의 팔레 드 도쿄 전시관에서 예술가이자 엔터테이너인 피터 코핀이 큐레이터를 맡은 전시 『자신의 국가를 세워라』(2007년)에서 이들 독립체의 용품, 기념품, 자료 등이 소개된 바 있다. 이런 전시회는 2005년부터 수차례 반복되었다. '폴리네이션: 제2차 마이크로네이션 국제회의'는 활동 중인 마이크로네이션 대표들과 학자들이 참여한 회의로, 2012년 7월 14일 런던에서 개최되었으며 앞으로도 계속될 것으로 예상된다. 너무 많아 여기에서 다 언급할 수는 없지만, 마이크로네이션들 간의 상호 인지, 관심과 협업 등이 증가하고 있음은 확실하다. 이들이 표출하고 있는 것은 전체주의적 국가 장치까지는 아니라도 그 어느 때보다 개인의 삶에 깊이 끼어들고 있는 기이하고 위협적인 국가 장치로부터 태어난 반국가 정서일지도 모르겠다. 국가에 대한 불만이 다른 국가로 이주할 충분한 이유가 되지는 않더라도, 자신이 있는 곳에서 자신의 국가를 만든다는 발상은 이미 이해할 수 있는 일이다.

영토 국가 간 체제가 작동하기 위해서는 지구의 모든 평방미터가 국민 국가 사이에서 나누어져야 한다. 그럼에도 불구하고 어떤 섬들은 누군가가 그것을 사거나 권리 청구를 하거나 독립을 선언할 때까지 소유자 없이 방치되어 있었다. 그러더니 가령 트리니다드 공국(1893~95년)에서 벌어졌던 일처럼, 그것들은 흔히 더 큰 인접 국가의 무력에 의해 빠르게 점령되어 갔다. 2007년 유고슬라비아 해체의 여파 속에서 체코의 '정치인'이자 자칭 "무정부주의적 자본가"인 비트 예들리치카는 크로

아티아와 세르비아 사이에 있는 소유권이 없는 작은 땅인 "누구에게도 속하지 않는 땅"(Terra nullius)에 리버랜드라 불리는 마이크로네이션을 수립했다. 그가 실제로 그곳에 살고 있는 것처럼 보이지는 않지만 말이다.

예외들의 예외

이런 '예외들'에 대한 유일한 예외는 남극이다. 남극은 (여전히) 유엔 조약에 의해 지배되고 있다. 근대 국민 국가 체제가 확립되면서 이 체제는 아무리 다르고 기능 장애가 있다고 해도 다른 모든 독립체들이 동일한 틀을 따르도록 강요한다. 이런 법적 형식만이 무역, 여행, 협력 등을 가능케 한다. 그것은 필연적인 도미노 효과다. '국가'의 법적 틀은 피할 수 없다.

<div align="right">번역: 박진철</div>

클레가, 『예외적인 국가들』(States of Exception), 작
가 제공. 여러 국기들을 단색으로 혼합한 깃발. 서로
다른 각 색상은 경계의 정체성을 갖는다. 전시 공간
에서는 일종의 마이크로 국가(國歌)로서 각 단색의
색조로부터 도출된 짧은 멜로디가 들렸다. 일련의
줄무늬로 이뤄진 깃발들은 예외적 국가들을 나타낸
다. (https://wp.me/P1ynG8-Pw)

『구텐베르크 은하계』(1962년)에서 마셜 매클루언은 알파벳 인쇄 매체의 사회적 영향의 여러 국면들을 논한다. 그중 반복적으로 다뤄지는 한 국면은 새로운 매체 기술이 표음 알파벳과 더불어 부족 중심주의의 타파와 민족주의의 강화를 이룬 과정이다. 표음 체계는 대상 및 기호와 단어를 추상화하며, 독해는 시각적이고 조용하며 사적이고 통시적이고, 이에 따라 공동체로부터 독립된 개별성을 독자에게 주입한다. 시각을 위해 인쇄된 활자는 다른 모든 감각을 무디게 만든다. 베네딕트 앤더슨 역시 『상상의 공동체』(1983년)에서 민족과 민족주의 개념이 '인쇄 자본주의'의 효과였음을 피력한다. 그는 물론 민족주의의 구성 요소로서 매체 그 자체가 아닌 내용에 주목한다. "문해력과 상업, 산업, 커뮤니케이션, 국가 기구가 전반적으로 성장했다는 19세기의 특징은 왕조의 영지 각각의 내부에서 일상어로 언어를 단일화하는 데 강력하고 새로운 자극을 창조했다." '인쇄 자본주의'는 지역어를 활용한 출판을 통해 번성한 비즈니스다. 따라서 민족주의의 가장 중요한 요소는 표음 알파벳이 아니라 주어진 지역 내 어디에나 동일하게 공급되는 텍스트의 보편성이다. 자본주의는 개인을 자원으로 취급하며 인간은 제품이 될 것을 강요한다. 『민족 국가와 폭력』(1985년)에서 앤서니 기든스가 말하

듯, "인쇄술은 국가의 자기 감시 능력을 확장"하며 지역어를 행정과 공식 소통을 위한 '국어'로 설정한다. 인쇄물의 다양한 형태는 곧 공동체에 대한 상상의 다양화를 촉진한다. 서적은 새로이 형성되는 국가의 언어, 독해 능력, 역사, 지리, 종교 및 인종을 규정한다. 사전과 문법, 시와 소설, 지리와 역사 등의 요소들이 발달하고 대중에게 전달되는 경로가 다양하기 때문에, 인쇄 자본주의의 조건에 따라 국민체(nationhood)가 구축되는 경로는 다양하게 갈린다.

매클루언은 그럼에도 구술적, 집단적, 신화적, 동시적인 전자 매체가 민족주의를 부족 중심주의로 되돌려 놓는다고 말한다. 그의 사유에서 표음 알파벳과 구술적이고 전자적인 집단적 즉각성은 서로 대치된다. 아시아이건 아프리카이건, 인쇄 기반의 사회에는 충격이겠지만, 표음 체계를 갖지 않는 문화에는 자연적 변화로 다가온다. 어쩌면 아시아나 아프리카의 '전자 자본주의'는 인쇄 매체의 거리감이나 개인화 성향을 극복하며 부족 중심주의의 복원이나 새로운 신화의 형성에 대한 위험을 안게 될지도 모른다. 실로 전자 매체의 즉각성은 '신화-민족-부족 중심주의'의 형성으로 이어지는 듯하다. 극도로 흥분된 '거품 부족'이라고나 할까. 미국을 비롯하여 적지 않은 이슬람 및 힌두 국가들, 심지어 중국까지 포함하는 동아시아 국가들에서 이런 동향을 볼 수 있다. 싱가포르, 한국, 중국의 자본주의를 지켜볼 때 부득이하게 국가 자본주의의 각종 형태를 떠올리지 않을 수 없다. 국가가 자본주의 체제의 개체들을 완벽히 통제하거나 소유하는 중국공산당의 경우, 정부의 적극적 관리를 요하는 경제 위기를 맞고 있고, 한국의 재벌 기업 체제도 크게 다르지 않다.

특히나 중국의 체제가 완전한 시장 경제가 아닌 이상 온전한 경제적 분석이 나오기까지는 오랜 시간이 걸릴 것임에도 불구하고 중국은 과거에 한국과 일본이 그러했던 것처럼 산업의 초고속 성장과 미국 자본의 통제로부터 자유로운 국제 경쟁력의 강화를 위해서는 그 어떤 수단이라도 동원하려고 한다.

클레가 작가 노트.

호추니엔(Ho Tzu Nyen), 「노 맨 II」(No Man II), 2017년, 멀티미디어 설치. 작가 제공.

50명의 피겨는 게임 디자인이나 디지털 포르노 등에 활용되는 온라인 캐릭터 디자인 자료들로부터 가져온 것이다. 이 피겨들은 미노타우로스 같은 신화적 원형으로부터 안드로이드, 사이보그, 좀비, 돌연변이체 등 오늘날 대중문화에 등장하는 스테레오타입이나 도상에 이르기까지 다양한 것들을 포함한다. 역사를 관통하는 인간의 구체적인 상상물들의 작은 샘플을 구축한 것이다. 각 피겨는 온라인에서 구매할 수 있는 모션캡처 데이터를 통해 움직임이 부여됐다. 그냥 서성거리는 동작으로부터 최근 대중 매체에서 쉽게 볼 수 있는 좀비의 걸음걸이나 브레이크댄스 등 원형적이거나 전형적인 움직임들의 아카이브가 된 셈이다. 결국 **50**개의 피겨는 인간, 동물, 디지털, 상상을 아우르는 복합적이고 굴곡진 기원을 가진 혼합체들이다. 「노맨」(**No Man**)은 그 자체로 이미 다원적인 구성체들의 모임이다. 양면 거울이 만드는 중간적 공간에 모인 유형화되지 않은 유령 같은 존재들은 끝없는 순환을 이루며 움직이고 노래하는 와중에 간혹 관람객의 반사 이미지와 중복되기도 한다. 그들이 부르는 노래는 서로 얽힌 삶에 관한 시이기도 하며, 정의를 위한, 그러나 인간의 재현 체계와 어울릴 수 없기에 응답을 기대할 수 없는 질긴 대위법적 간청이기도 하다.

호추니엔 작업 노트.

그 누구도 섬이 아니다. 각자는 대륙의 일부분, 본토의 한 조각일 뿐. 땅 조각이 바다에 휩쓸려 간다면 말레이는 그만큼 작아지는 것이니, 바다에 솟은 곶이 떠내려가도 친구나 자신의 영지가 떠내려가도 마찬가지. 나는 인류의 한 부분. 그 누구의 죽음이든 내게는 손실이다. 그러니 누구를 위해 종이 울리는지 알아볼 필요 없다. 종은 당신을 위해 울린다.

호추니엔, 「노 맨 II」. 17세기 영국 시인 존 던의 시 「그 누구도 섬이 아니다」(No Man Is an Island)에서 '영국'을 '말레이'로 대체했다.

호추니엔의 작품은 역사의 다층적 성격과 그를 구성하는 주체의 가상적, 신화적 기반에 주목해 왔다. 그가 쓰는 상상과 진실의 혼재향으로서의 아시아 역사는 편향적이거나 단선적인 의미체로 묶이지 않고 관점의 다원성과 상호 작용하는 유기체로 꿈틀거린다. 그 세계는 다양한 주체들의 상호 텍스트성으로 형성되는 통시적인 관계들의 망이다. 이로써 역사학은 정치 이데올로기나 공식적 대서사로부터 벗어나고 민족주의와 수정주의의 이분법으로도 자유로운 수행적 경로를 취한다. 역사는 오늘을 보는 살아 있는 방식이다.

서현석, 「홀리스틱 아시아」, 『토끼 방향 오브젝트』, 전시 도록(서울: 아트 플랜트 아시아, 중구청, 2020년), 60.

오늘날 기억은 의지로서의 그리고 표상으로서의 '프랑스'에서 그것이 위대했던 오랜 세월 동안 거대한 지배력의 표현이었던 국가와 스스로를 동일시함으로써만 인식할 수 있었던 단일성과 정통성을 재발견하게 해 주는 사실상 유일한 발판이다. 프랑스의 이미지 속에서 나타났던 지배력과 민족과 국가의 이 오래되고 의미심장한 동일시는 세계의 변화와 갈등 관계 앞에서 점차 해체되었다. 그리고 반세기 더 전부터 학문과 의식이 공히 그에 대해 이의를 제기해 왔다.

프랑스의 쇠퇴는 제1차 세계 대전 직후에 시작되었다. 하지만 프랑스의 쇠퇴는 유럽 전체의 쇠퇴에 둘러싸인 채, 그리고 동시에 민족주의적 원한과 복고의 환상에 빠져 그 정당성을 상실했던 반동적 목소리들을 통해서만 국내에서 요란하게 울려 퍼졌다. 그러나 실인즉, 그때까지 유럽이 겪은 거대한 경험들─봉건제에서 절대주의를 거쳐 공화국 체제에 이르기까지, 십자군에서 종교 개혁과 계몽사상을 거쳐 식민주의에 이르기까지─의 역사적 실험실이었음을 자랑할 수 있었던 프랑스가 그 전쟁 이래로 외부에서 온 일대 사건들, 이를테면 1917년 혁명, 파시즘, 경제 위기 또는 '영광의 30년' 동안의 경제 팽창과 같은 사건들의 여파를 그저 받기만 하는 처지가 되었다. 1940년의 완패는

자유 프랑스가 참여한 연합국 측의 승리로 가려졌다. 공화국을 재수립하는 데 결정적인 역할을 했던 드골은 식민지 문제와 제도의 마비에 직면하며 공화국이 다시 파탄 나는 것이 아닌가 하는 좌절감을 불식시켰다. 경제 성장의 뒷받침을 받으면서 그는 알제리에서 내린 깃발을 승리의 언어로 감쌌고, 곧이어 프랑스를 핵무기 보유국의 대열에 올림으로써 알제리에 관한 기억마저 지워 버렸다. 1962년의 시점은 그럼에도 드골 시대의 종식과 경제적 위기가 널리 확산시킨 어떤 결정적인 의식화의 출발점이었다. 프랑스가 중간 강국의 반열에 그리고 유럽 한가운데에 결정적으로 안착함에 따라 자기 자신과 자신의 과거를 바라보는 시선의 조정이 요청되었다. 바야흐로 문화재로서의 기억의 시간, 그리고 프랑스와 민족주의 없는 어떤 민족과의 재회의 시간이 다가온 것이다.

피에르 노라, 「기억과 일체화된 민족」, 『기억의 장소 2: 민족』, 김인중, 유희수, 강일휴 옮김 (파주: 나남, 2010년), 499~500.

예카테리나 본다렌코, 탈가트 바탈로프

우즈베크인

안녕하세요. 저는 탈가트 바탈로프라고 합니다. 저는 오늘 여러분께 제가 왜 우즈베크 사람이 아닌지를 말씀드릴까 합니다. 일단 제 국적과 관련해서 아주 기이한 스토리 하나 들려드리겠습니다. 제가 우즈베키스탄에 살 때 저는 러시아인이라 생각했습니다. 왜냐고요? 그곳에서는 모두가 러시아인입니다. 유대인도, 조지아인도, 아르메니아인도, 타타르인도, 메스케티투르크인도, 심지어 고려인도 말입니다. 그러니까 제가 "있잖아, 나 우즈베키스탄에서 왔어"라고 말하면 "그럼 우즈베크인이겠네?" 하고 응대합니다. 그럼 제가 말해요. "아니, 나 우즈베크인 아냐." 그럼 제게 다시 물어 옵니다. "어떻게 그래? 거기가 우즈베키스탄이면 거기 사는 사람들은 모두가 우즈베크인 아냐?" 그럼 전 생각하죠. "좋아, 그럼 내가 지금부터 160개 민족이 살고 있는 다문화 도시가 과연 어떤 건지 설명해 주지. 민족을 일일이 다 열거하면서 말이지." 그러다가 생각하죠. "그러려면 시간이 지독하게 오래 걸릴 거야." 그래서 말하죠. "그래 애들아, 나 우즈베크인이야." 하지만 사실 저는 가장 흔하고 평범한 타타르인이죠. 저의 초록색 패스포트에 바로 그렇게 찍혀 있어요. 보세요, 초록색이죠? 다 아는 사실인데 이상하게도 항상 초록색임을 강조합니다. 우즈베키스탄 국민임에 자긍심을 갖는

사람이면 누구라도 이렇게 말합니다. "저의 초록색 여권..." 하지만 그가 러시아 국적을 취득하게 되면 이제 그는 이렇게 말하죠. "나 빨간 여권 받았어"라고요. 바로 그 패스포트에 제 민족명이 적혀 있습니다. '타타르인'이라고요. 제가 내드릴 테니 열 따라 돌려 보시기 바랍니다. 보통 우즈베크 서류는 대부분 초록색이에요. 민족적 전통 같은 것일 수도 있겠다 싶지만 짐작만 해요. 왜 그런지 아무도 모르니까요. 제가 좀 자라 나이가 더 들었을 때 군사동원국에 가서 군인 수첩을 받았어요. 그런데 군인 수첩을 어떻게 받았을까요? 우즈베키스탄에는 어디에나 친척들이 있어요. 아주 많지요. 어떤 삼촌한테 먼저 전화를 해요. 그 삼촌은 어떤 숙모한테 전화를 하고, 그 숙모는 또 조카에게 전화를 하고... 그 돌고 도는 악순환이 끝나면 결국 어떤 서류든 가서 받을 수 있게 돼요. 대학 졸업장도, 군인 수첩도, 또 뭐도, 뭐도, 뭐든지요. 제가 좀 나이를 먹고 어머니가 어떤 친척들한테 전화를 한 적이 있었어요. 그들은 또 누군가에게, 또 그들은 또 다른 누군가에게 전화를 걸었죠. 그러고 나서 저는 군사동원국에 가서 이렇게 말합니다. "있잖아요. 저는 누구 누구 누구의 소개를 받아 여기에..."라고요. 그러면 그들은 "아주 좋아" 하고 말하면서 저에게 즉각 진초록색 군인 수첩을 건네줍니다. 거기에는 저에 대한 정보가 모두 들어 있어요. 미복무. 이건 확실하죠. 키 184센티미터, 방독면 사이즈 2호, 신발 사이즈 44, 의복 사이즈 48.5... 그리고 여기가 제가 제일 좋아하는 부분인데요, 어디선가 전화가 와요. 그러고는 "탈가트, 당신 머리 둘레가 어떻게 되죠?" 하고 물으면, 저는 바로 우즈베크 군인 수첩을 꺼내 봅니다. 거기엔 '56'이라고 적혀 있어요. 여기에 반드시 기

억해야 하는 중요한 표현이 적혀 있어요. 지금은 어느덧 저 자신도 기억하지 못하게 됐지만 여러분은 반드시 기억하십시오. '군사 훈련을 받지 않은 자는 비전투 복무에 적합함.' 제가 이거 드릴 테니 돌려 보시기 바랍니다. 러시아에 도착하자마자 러시아 여권을 받았어요. 이건 아주 기나긴 스토리라 할 말이 너무 많아요. 저를 군사동원국에서 호출하더군요. 저는 우즈베크 군인 수첩을 들고 준비해서 갔어요. 모스크바에서 조금 떨어진 트베리주에 위치한 군사동원국에 도착해 건물로 들어갔죠. 이런 **(배우 몸동작)** 여성들 여덟 명이 앉아 있어요. 저는 말합니다. "안녕하세요. 이 군인 수첩에 있는 모든 내용을 러시아 군인 수첩으로 옮겨 적어 주시겠어요? 시간이 조금밖에 없네요. 한 시간은 괜찮아요. 러시아 군인 수첩에 옮겨 적어 주시면 기다렸다 돌려받고 모스크바로 다시 가야 해요." 심지어 한 여성은 반쯤 일어나 저를 쳐다보기까지 했어요. 그녀가 말합니다. "옮겨 적다니? 무슨 뜻인지?" 저는 말합니다. "바로 이 '훈련을 받지 않은 자...'라고 적힌 부분을 그냥 러시아 군인 수첩에 옮겨 적으시면 됩니다. 그럼 저는 가면 되고요. 시간이 없어요." 그녀가 말합니다. "뭐라고요?" 저는 말합니다. "저는 이미 군 복무를 마쳤습니다. 저는 복무 확인증만 받으면 돼요." 그러자 그녀는 "아니요. 당신이 복무한 곳은 군대가 아니죠. 우즈베키스탄에 군대란 게 있다고요? 당나귀 타고 두 바퀴 돌면 군인 수첩 내주는 거기 말예요?" 하지만 결국엔 그녀도 틀렸어요. 저는 심지어 당나귀를 타고 두 바퀴 도는 것조차 하지 않았기 때문이죠. 그래도 저는 말해요. "한 사람이 군 복무를 두 번 할 수는 없어요. 어떻게 그런 일이 있어요? 조국 수호 의무는 한 번만 하는

거예요." 그러자 그녀는 "자, 이제 너의 조국은 러시아야. 러시아에 그 의무를 다하렴." 그 말에 저는, 솔직히 말하면, 저의 상태는 끔찍하게 나빠졌어요. 저는 그녀에게 "잠시만요" 하고는 '아, 내가 군대를 한 번 더 갈 수도 있겠구나. 그것도 지금 당장 말이지'라고 생각하면서 밖으로 나왔어요. 저는 단 한 번도 뇌물이란 걸 준 적이 없어요. 그게... 어디든 친척들이 있어 왔기 때문에, 모두 누군가에게 전화를 했었고 나는 어떤 서류든 필요한 걸 받아낼 수 있었거든요. 그래서 저는 그 누구에게도 그 어디에서도 결코 뇌물을 준 적이 없어 봐서 어떻게 줘야 하는지 몰랐던 거예요. 하지만 저에겐 뇌물 주는 것이 취미인 친구가 한 명 있어요. 그는 어디서든 뇌물을 주죠. 심지어 반드시 줄 필요가 없는 그런 곳에서도 줘요. 그래서 저는 그에게 전화를 해서 떨리는 목소리로 말해요. "잘 지내지? 나한테 아주 큰 문제가 하나 생겼어." 그는 물어요. "무슨 문젠데?" 저는 답해요. "나 지금 당장 군대 끌려가게 생겼어." 그가 말해요 "그게 뭔 말이야?" 전 말해요. "아... 지금 당장 끌려갈 거야." 그가 물어요. "너 지금 어디야?" 저는 말하죠. "트베리주" 그가 말해요. "굿 뉴스군. 누가 널 강제로 군대에 보낸다고 그랬어?" 저는 말해요. "어떤 여자들이..." 그가 말해요. "그것도 굿 뉴스네." 전 말해요. "뭐가 도대체 좋은 소식이라는 거야. 빌어먹을... 설명해 줘." 그가 말해요. "왜냐면 말이지. '트베리주'에다 '여성'이란 말이지. 트베리 여성들이 술을 좋아해. 그러니까 겁먹지 마. 자 이제 내가 시키는 대로 해. 밖으로 나가서 가장 가까운 슈퍼를 찾아. 그 다음 식료품 세트를 만들어. 내 말 잘 들어. 코냑 한 병, 보드카 한 병, '소베르셴스트보' 초콜릿 한 통, 그러니까 무슨 일이 있어

도 '소베르셴스트보' 초콜릿을 사야해. '브도흐노베니예' 초콜
릿 같은 건 절대 사지 말란 말이야. 그 여자들은 '브도흐노베니
예' 초콜릿 싫어한단 말이지." 제가 "알았어"라고 하니, 친구는
"그리고 계절 과일도 끼워 넣어. 뭐라도 좋아…"라고 합니다.
제가 "그래, 알았어"라고 말하자, 그는 "가서 모든 여성들에게
선물을 나눠 주면 모든 문제가 해결될 거야. 그러니까 일단 슈
퍼 가기 전에 아까 그곳으로 다시 가, 가서 그중 가장 높아 보이
는 사람을 만나 합의를 보라고. 가장 중요하고 핵심적인 단어는
바로 '사례하다'야. 오케이?" 저는 바로 갔습니다. 뇌물을 결코
줘 본 적이 없는데 가장 높은 사람을 어떻게 가려내지? 정답은
몸무게에 있습니다. 여인네들 중 가장 덩치 좋은 사람을 고르면
됩니다. 그녀들을 쳐다보다 덩치가 제일 좋은 분한테 말을 건넵
니다. "실례지만 성함이?" 그녀가 말합니다. 예를 들어 그녀가
"안젤라 블라디미로브나입니다"라 말했다 치면, 저는 "안젤라
블라디미로브나, 저와 이야기 좀 나눌 수 있을까요?"라고 합니
다. 안젤라 블라디미로브나는 일어나더니 사무소를 나섭니다.
제 손을 붙잡고 복도로 데리고 나와 어디론가 끌고 갑니다. 전
두 번째로 두려워졌습니다. 그녀는 저를 자신의 집무실로 인
도합니다. 문을 닫더니 자물쇠로 잠급니다. 자물쇠가 닳아 빠
져 있더군요. 그녀는 저를 맞은편 의자에 앉히고는 말합니다.
"음… 계속해… 그래서?" 저는 말합니다. "당신께 사례를 표하
고 싶어요." 그녀는 말합니다. "아, 드디어… 오늘 6시에 입영
위원회가 있어. 신체검사 하러 오면 너에게 기입 용지를 줄 거
야." 저는 말합니다. "네, 좋아요." 저는 그녀와 약속을 하고 6
시까지 남은 시간을 이용해 슈퍼마켓에 가서 선물 꾸러미를 준

비합니다. 여성들이 모두 몇 명이었는지 다시 세어 봅니다. 설령 그곳에 추가로 어떤 여인들이 더 나타난다 해도 더 이상 안 세어 봐도 될 만큼 충분히 말입니다. 저는 그들 모두에게 줄 코냑과 보드카, 소베르센스트보 초콜릿에 귤까지 든 선물 상자를 모두에게 전해 줄 준비를 마칩니다. 그리고 그 모든 걸 챙겨 입영 위원회로 갑니다. 최고 대장 같았던 그 여성은 벌써 하얀색 가운으로 갈아입었네요. 의사 가운으로 말입니다. 그런데 선물 꾸러미를 들고 서 있는 저를 보고 그녀가 한마디 합니다. "말해 봐, 너 돌머리지?" 저는 말합니다. "아닌데요. 왜죠?," "근데 그걸 여기로 들고 와? 빌어먹을..." 저는 말합니다. "이건 사례의 표시..." "얼른 튀어 가서, 그 보따리 계단 밑에 두고, 가서, 옷 벗고, 줄 서." 저는 그 모든 것을 들고 계단 밑으로 갑니다. 모든 것을 거기에 두고, 팬티만 남기고 옷을 다 벗은 후, 열여섯 살, 열여덟 살 아이들과 함께 줄을 섭니다. 하지만 이내 효율적 프레젠테이션이 펼쳐집니다. 제가 한 의사를 거쳐 다른 의사에게로 가면 갈수록, 저는 차츰차츰 덜 건강한 사람으로 변해 있습니다. 심지어 제가 안과의한테 도착했을 때, 우리 두 사람은 이미, 나도 그를 못 보고 그도 나를 못 본다고 확신하고 있었습니다. 군사동원국에는 재미있는 의사분들이 일하고 있는 것 같습니다. 하지만 그분들이 군사동원국 말고 다른 곳에서 일하기는 무척 힘들 것 같습니다. 그들은 제게 다음과 같은 소견을 적어 주었습니다. '부적합함. 건강하지 않음. 부적합함. 건강하지 않음. 건강하지 않음. 건강하지 않음.' 저는 아직도 마지막 코스까지 어떻게 갔는지 모르겠습니다. 남자들은 알지요. 마지막에 무엇이 기다리고 있는지... 그곳에 가면 의자가 하나 있는데 바

로 거기 군사동원국 직원이 앉아 당신에게 질문을 할 거라는 것을... "자, 어디가고 싶나? 장병... 공수부대?" 저는 당연히 공수특전단이었습니다. **64**킬로그램이었으니까요. 하지만 그런 질문을 하는 직원 따윈 그곳에 없었고 저는 결승 지점까지 팬티를 입고 걸어갔습니다. 의자가 있기는 했습니다. 가죽으로 된 **1**인용 소파 말입니다. 그리고 그 위에는 코냑과 보드카, 소베르셴스트보 초콜릿이 든 선물 꾸러미가 놓여 있었습니다. 결론을 말씀드리면, 트베리주 군사동원국은 소베르셴스트보 초콜릿을 무척 좋아한다는 것입니다. 혹 누구에겐가 필요한 정보일 수 있어 말씀드리는 겁니다. 하기야 여러분이 이런 일을 어디에서 해결하게 되던 달라지는 건 없습니다. 이런 일은 어느 곳이나 마찬가지니까요... 돌고 돌아 그렇게 결국 저는 그 여성 우두머리에게로 갔고, 그녀는 제게 "자, 이거 받아" 하면서 하늘색 등록증명서를 주었습니다. 모든 게 좋았습니다. 저는 그걸 열어 보았고 모든 게 다 정상적이었습니다. 단, 우즈베키스탄 것과 비교해 봤을 때 적힌 표현이 좀 달랐습니다. '친척'이 아닌 '코냑'이 군대에서 풀 베는 일로부터 당신을 구제해 주면 '일시적으로 부적합함' 판정을 받게 됩니다. 이것이 무엇을 뜻하는지 아시는지요? 이것은 제가 **36**개월마다 선물을 사들고 트베리주로 가서 여성들에게 바치고 몸무게도 달아야 한다는 뜻입니다. 제 몸무게에 변화가 없다면 저는 러시아군에 입대하지 않게 됩니다. **2**년은 아직 그렇게 더 버틸 수 있습니다. 이것 역시도 여러분께 보여 드릴 수 있습니다. 하지만 전 또 생각하게 됩니다. 다음번 그곳으로 몸무게 재러 갈 때 선물 꾸러미를 챙겨가야 할까요, 아님 말아야 할까요. 이런 생각을 하는 게 재밌습니다. 그러

고 나서 제가 받은 게 바로 이 종이입니다. 모든 게 다 잘됐습니다. 저의 모든 군인 수첩들이 이제 제 손에 있습니다. 제가 이 시점에서 여러분께 한 가지는 확실히 말씀드릴 수 있습니다. 겨울에, 남정네 무리 사이에서 팬티 차림으로 서 있어야 한다는 건, 기분이 별로 좋은 일이 아닐 뿐 아니라, 기분이 완전 좋지 않다는 사실을요. 그리고 그것은 러시아에서나 우즈베키스탄에서나 변함없다는 것을요. 그렇다면 오늘 이 모든 것을 무대에서 어떻게 엮어 낼지 말씀드리겠습니다. 먼저, 오늘 연극은 없을 겁니다. 그러니까 저를 도우러 고운 옷을 차려입은 그런 배우들이 등장하지 않을 거란 말씀입니다. 둘째, 앞에 보이는 이 종이 상자들 속에는 제가 살면서 사용했던 서류가 들어 있습니다. 그중 몇 가지는 여러분이 이미 보셨고요.

다음에 나오는 저의 두 가지 서류로 인해 저는 태어나 거의 평생을 살았던 타슈켄트 저희 집에 더 이상 합법적으로 살 수 없게 되었습니다. 이것은 저희 타슈켄트 아파트로부터 전출했다는 신고서고요, 이건 그 자매 서류랍니다. 모든 이런 부류의 서류에는 친척이 있죠. 그러니까 이건 전출 신고서이고, 이건 전출확인서라 불리는 거예요. 제가 이미 이곳에 있다는 증명서죠. 자, 보여 드릴게요. 우즈베키스탄의 전출과 전입에 대해 무슨 재미난 이야기를 해드릴까요? 전출은 정말 쉬워요. 제가 이리로 왔어요, 그럼 이렇게 말해요, "안녕하세요, 저를 우즈베키스탄 타슈켄트의 저희 아파트에서 전출 처리해 줄 수 있어요?" 그럼 말하죠. "물론이죠, 아주 간단해요." 이렇게 **30**분 만에 전출 신고를 마칩니다. 허나 전입하는 것은 도대체 불가능합니다. 게다가 그 누구도 그 이유를 알 수가 없어요. 우즈베키스탄 타슈

켄트에 사는 사람들이 있다고 합시다. 그들은 이미 아파트, 자동차, 주택을 소유하고 있습니다. 그런데도 그들은 다른 지방에서 왔다는 이유로 절대 전입 신고를 할 수가 없어요. 그러다 가끔 독립기념일(Mustakillik) 같은 무슨 엄청난 기념일이 되면 갑작스레 대통령은 무스타킬리크 광장 같은 데서 대중적 제스처를 취하면서 전입을 허용합니다. 혹은 자신의 어느 친척 생일에 갑자기 전입을 허용하기도 합니다. 그러면 모두가 말하기 시작하죠. "얼마 전 듣기로는 전입이 허용된다던데...." 그러면 모두가 서둘러 전입 신고를 합니다. 이런 이유 때문에 우즈베키스탄 지방 도시에 사는 사람들은 타슈켄트로 가는 것이 매우 불편합니다. 거주 등록 문제, 전입 신고 문제가 엄청나거든요. 어쩌면 모스크바나 러시아로 가는 것이 훨씬 수월할 수 있어요. 예컨대 이런 식이죠. 하산해서 타슈켄트 곳곳을 한번 돌고 모스크바로 곧장 떠나는 거예요. 이건 이미 우리네 전통처럼 된 건데요, 그러니까 부모님들은 자식이 좀 커서 혼자 비행기를 태워 보낼 수 있게 되면 모스크바로 여행 보내요. 모스크바행 비행기표를 선물하고 아이는 비행기를 타고 날아가는 거죠. ...

　해외에 체류하는 우즈베키스탄 국적자들이 고향을 방문하려면 국적을 포기한다는 서류가 더 필요합니다. 물론 저의 경우, 국적을 진짜로 포기한 게 아니고 가짜로 포기한 거지만요. 지금 그 이유를 말씀드리겠습니다. 우즈베크인은 보통 우즈베키스탄에서 어떻게들 국적을 포기할까요? 안타깝게도 국적을 포기하려는 당신을 도와줄 수 있는 사람은 대통령밖에 없습니다. 우즈베키스탄 대사관으로 가서, 엄청난 양을 죄다 기입해야 하는 용지들을 받아 가지고 와서, 모두 채워야 합니다. 우즈베키

스탄에 남아 있는 모든 친척들을 다 일일이 열거해야 하죠. 마치 초대를 받아 그들을 방문할 태세로 말입니다. 그럴 것도 아니면서 그들의 주소와 전화번호도 쓰게 만듭니다. 이 중 가장 중요한 모멘트는 우즈베크 국적을 왜 포기하게 되었는지에 대한 사유서입니다. 저는 그 광경을 이렇게 그려 봅니다. 저녁에 집으로 돌아와 필기구를 챙겨, 책상 앞에 앉아, 스탠드를 켜고, 대통령에게 사유서를 씁니다. '친애하는 이슬람 압두가니예비치 각하, 각하의 충직한 탈가트 다미로비치 바탈로프가 쓰옵니다. 저는 우즈베크 국적을 포기하고자 각하를 성가시게 하게 되었습니다. 이는 제가 조국을 사랑하지 않기 때문이 아니라, (예컨대) 태양과 과일을 사랑하지 않기 때문입니다.' 그리고 서명을 한 다음 모든 서류를 러시아 우편이 아닌,' 우즈베크 우편으로 보내면 됩니다. 그 서류들은 당일 즉시 이슬람 압두가니예비치가 받아 봅니다. 그의 일꾼들이 금색 쟁반 위에 얹어 그에게 가져다주지요. 일꾼 대표가 들어가 말합니다. "탈가트에게서 서신이 당도하였습니다." 대통령은 "오, 좋아. 그를 기억하지 내가..." 하면서 편지를 집어 들고 뜯어봅니다. "탈가트, 맞아, 바로 그 바탈로프 맞지? 그래, 바로 그 '국적 포기', '과일', '태양'... 하지만 안 돼. 아직은 일러. 좀 더 살라고 해." 그런 식으로 원칙적으로는 국민 그 누구에게도 국적 포기를 용납하지 않았습니다. 그는 우릴 사랑하기 때문에 떠나보내고 싶어 하지 않아요. 마치 좋은 아버지처럼 말이에요. 그런데 당신이라면 그런 사람에게 편지 쓰고 싶겠어요? 그런 사람과 사귀거나 만나서 같이 차를 타고 돌아다니고 싶겠냐고요. (국적 포기 각서를 주

1. 러시아 우편은 시간이 많이 걸리는 것으로 악명이 높다.—역주

면서) 두려워 마시고 열 따라 돌려 보세요. 종이로 된 거라 그렇게 끔찍하진 않답니다. 이 때문이기도 하고, 러시아가 이중 국적을 허용하지 않기 때문이기도 해서, 사람들은 어떻게든 거부하는 방법을 고안해야 했어요. 그러다가 접근 방식이 전혀 다른 거부 방법을 생각해 냈어요. 그것도 기가 막히게 천재적인 걸로요. 우즈베크 국적을 포기하려는 당신, 러시아의 모든 공증소가 도와줍니다. 길 가다 아무 공증소나 들러도 됩니다. 저의 경우, 국적 포기를 도와준 사람은 트베리시 공증 사무소에서 일하는 부다노바 올가 블라디미로브나입니다. 그러니까 '나는 우즈베크 국적을 포기하기로 결정한 사실을 모든 기관에 통보한다'라는 내용의 서류를 하나 만들어 도처로 보내요. 사본 하나만 쥐고 있다가 고향 집을 갈 때 사용하면 됩니다. 주머니에 넣고 다니기만 하면 돼요. 러시아 여권은 이미 있으니까 괜찮고요. 우즈베키스탄에서 길을 가다가 경찰이 당신을 불러 세우려면 애를 써야 해요. 우즈베크 경찰들은 러시아어를 전혀 못하거든요. 타슈켄트에 전입 허가를 받기 위해서는 두 가지 방법이 있어요. 한 가지는 경찰이 되는 것이고, 다른 하나는 뛰어난 친척을 갖는 거예요. 그리고 러시아로 가지 않는 유일한 가능성도 역시 경찰이 되는 거예요. 그래서 경찰이 엄청나게 많지만 러시아어는 못하니 당신을 불러 세울 리가 없죠. 그래도 혹시 당신을 불러 세웠다면 당신에겐 국적 포기서가 있잖아요. 어떤 우즈베크 경찰도 부다노바 올가 블라디미로브나가 중요한 사람인 것쯤은 알 거니까 문제를 일으키려 들지는 않을 거예요. 그녀와[2] 함

2. 국적 포기 각서는 종이로 되어 있고, 종이는 러시아어로 여성 명사이므로 '그녀'라 표현했다.─역주

께라면 타슈켄트를 멋지게 여행할 수 있을 거라고요. 저는 '제기랄 도대체 뭐가 이렇게 말도 안 돼?'라고 생각했어요. 예컨대 저는 살아 있는 자유로운 한 생명체이고, 어느 나라가 제게 지겨워졌단 말예요. 그래서 국적을 포기하려고 하는 건데 그러려니 해결할 문제가 산더미예요. 그래서 저는 이 문제를 어떻게든 명확히 하고 싶어 중앙아시아 국가 중 최고로 국적을 포기하기 힘든 사람들에게 물어보고 다녔어요. 그래서 알게 된 사실은 자국 국적을 포기하고 러시아 국적을 취득하기 가장 쉬운 사람들은 키르기스인들이라는 거예요. 그 누구도 왜 그런지는 몰라요. 단지 언젠가 아스카르 아카예프 키르기스 대통령이 옐친 러시아 대통령과 사우나, 그러니까 바냐에서[3] 합의를 봤다는 말이 있어요. 옐친이 "당신네 국민들 러시아 여권 받게 해 줄게, 언제 올 테요?" 했더니 아카예프가 "다바이"[4] 하고 그걸로 합의 끝, 키르기스인들은 오면 소위 이 '다바이'법이 적용되어 즉각 러시아 여권을 발급해 줍니다. 그래서 여러분이 모스크바에 있는 패스트푸드 음식점을 관심을 갖고 보면, 그곳엔 늘 키르기스인이 일하고 있을 거예요. 러시아 여권이 없으면 러시아 음식으로의 접근을 용납하지 않거든요. 그 뒤를 우크라이나인, 그 뒤를 우즈베크인이 잇고 있어요. 과학적 근거를 따지자면 매우 오래 걸리고 복잡하지요. 가장 비극적 상황은 타지크인들에게 있어요. 왜냐고요? 왜냐면요, 언젠가 러시아 조종사들을 억류한 적이 있었어요. 이에 대해 러시아는 모든 타지크인들을 타지키스탄으로 계속해서 강제 추방하게 되었어요. 그런데 강제

3. 바냐(**баня**): 러시아식 습식 대중목욕탕.—역주

4. 다바이(**давай**): 러시아어로 '좋다', '동의한다'라는 뜻.—역주

추방을 하다가 **40**명의 우즈베크인들까지 타지키스탄으로 강제 추방되었어요. "아, 뭐야 이건... 까맣잖아, 얼굴도 다 똑같이 생겼네, 좋아, 쟤도 오케이, 다 오케이야." "이것 보세요. 전우즈베크인예요. 저를 타지키스탄으로 강제 추방하면 안 되잖아요." "다바이, 다바이." 그렇게 모든 사람들을 실어 내보냈습니다. 얼마나 많은 투르크메니아인들이 타지키스탄이 아닌 우즈베키스탄으로 보내진 줄 모르시지요? 저는 생각합니다. "제기랄, 어떻게 이럴 수 있지? 왜 다 이 모양이야? 저기 어디서 비행기 조종사 몇 명 억류했다고 여기서 사람들을 강제 추방시키다니... 타지키스탄 조종사들을 붙잡아야 말이 되는 거 아닌가요? 왜들 서로가 머리에 증기를 내뿜고 있는 거죠? 무고한 사람들이 무슨 죄인가요?" 도저히 혼자서는 이 문제를 해결하지 못해 저는 타지크인 전문가가 필요했습니다. 평소 알고 지내던 기자에게 전화를 했지요. 그런 전문가를 좀 찾아 달라고요. 결국 "그래, 적합한 사람이 있어. 그는 타지크인들에 대해 잘 알고 있었어. 어쩌면 타지크인들에 대한 전부 혹은 그 이상을 알고 있다고 말할 수도 있어." 저는 그와 타지키스탄 문제에 대해 논의하기 위해 그에게로 갔습니다. 모스크바 시내에 도착했습니다. 그런 아주 멋진 사무실에서 타지크인 인권 운동가 카로마트 바코예비치와 이야기를 나누러 말입니다. 모든 게 다 고품격에다 우아했습니다. 여비서는 제게 차와 커피를 가져왔습니다. 그러곤 말했죠. "카로마트 바코예비치께서 지금 바쁘셔서 조금 기다리셔야 할 것 같습니다." 저는 기다리고 기다리다 카로마트 바코예비치 집무실을 바라보았습니다. 아주 고급스러운 가죽 의자가 있더군요. 그 가죽 의자 뒤로 재미있는 정물이 하나 있

어서 거기에 이목이 집중되었습니다. 거기엔 레닌의 알루미늄 흉상이 있었고, 그 옆에는 푸틴의 초상화가 있었습니다. 하지만 카로마트 바코예비치는 그것으로 만족하지 않았습니다. 종이에다 직접 '블라디미르 블라디미로비치 푸틴은 언행일치자'라 출력해서 푸틴 이마에다 붙여 두었더군요. 카로마트 바코예비치가 양복에 타이를 하고 나왔고 우리는 타지크인들에 대해 이야기를 나누게 되었습니다.

"개국 이래 타지키스탄은 아무것도 몰랐다는 사실을 아세요? 봉건 체제도 그래요. 우린 봉건 체제마저 제대로 거치지를 못했어요. 요즘 보세요. 리비아에서 사람들은 글도 모르고 살았지만 그런대로 잘 살았어요. 카다피 덕분에 글도 배우고 큰돈도 만져 봤지요. 하지만 카다피 정권의 전복 시도는 바로 그 바보들에 의해 일어났거든요. 완전히 다른 얘기지만요. 노동 이주민들이 러시아로 왔어요. 그들 대부분은 폭행 피해자, 행방불명자, 사망자와 실종자로 분류된 자들로 연간 2천 명에 이르러요. 노동 이주민은 경험을 축적하여 법에 따라 행동하며 잘살고 있는데, 그를 강제로 추방시켜요, 이해가 가요? 모든 타지크인들은 고분고분해서 캅카스 사람들과 차이가 많이 나요. 예를 들어 러시아인과 중앙아시아인과 어떤 차이가 나는 줄 아세요? 당신께는 말씀드리죠. 바로 무례함이에요. 러시아인은 무례해요. 대규모 집회에 나와서 소리치는 걸 한번 보세요. 또 그렇게 무례하게 구는 대상이 캅카스인들이란 말예요. 당신이 무대에 올리고자 하는 연극이 바로 이런 것 아닌가요? 이것이 바로 사람들의 흥미를 불러일으키지 않나요? 당신이 원하면 히틀러 허수아비 인

형을 만들 수도 있어요. 뭐든 하세요. 다 도와드릴 테니까요. 당신의 문화극에 라흐모노프, 푸틴, 카리모프의 쌍둥이를 참가시켜 보세요. 당신이 어떤 식으로 연극을 만들지 모르겠어요, 당신은 어떻게 보여 줄 작정이에요? 사람들이 당신의 연극을 보러 왔어요. 가난한 타지크인들이 가게에 가서 무엇을 사는지 보여 줘요. 가게로 들어가 '도시락'을[5] 사나요? 아니면 빵을 사나요? 딱한 사람들 같으니... 그리고 난 후 라흐모노프의 허수아비 인형이나 메드베데프 허수아비 인형을 보여 주세요. 이런 게 바로 당신이 할 연극이지요. 고용주들이 직장에서 그들을 어떻게 기만하는지도 보여 주세요. 이미 100만이 넘는 타지크인들이 러시아 국적을 취득하였습니다. 1995년 현재, 타지크인 수는 13만 5천 명이에요. 예전에 소련이 부분으로 해체된 것처럼 러시아도 조만간 다시 조각날 지경에 이를 거예요. 이해가 돼요? 이거 안 바뀌면 끝장이에요. 내부적인 혁명 단계에 들어섰단 말예요. 넴초프나 소위 '나발니'라 불리는 블라디미르 토르, 한 무리의 이 부류 사람들은 텔아비브에 사는 우리네 유대인 형제들 덕분에 러시아 해체 작업을 준비하고 진행할 거예요. 100퍼센트 확실해요. 아까 볼로트나야 광장을 봤는데 그들은 벌써 도착했어요. 거기에서 '러시아 행진'을 하거든요. 총 네 명의 러시아인이 모였더라고요. 나머지는 모두 이스라엘에서 왔어요. 유대인이죠. 그들은 우리와 같지만 피에 굶주렸어요. 왜 러시아 일을 방해하려고 들까요? 그들은 유대인이거든요. 소련 시절에 그들은 히틀러 덕분에 쫓겨났지만 여기 남은 사람들은 모두 그들의 자손들이에요. 이름과 성을 보세요. 블라디미르, 볼로댜예요.

5. 러시아 슈퍼마다 판매되고 있는 한국산 컵라면 '팔도 도시락'을 뜻함.—역주

그는 알죠, 가명이라는 걸... 잘 모르시는 것 같은데요, 지금 러시아를 위협하는 존재는 캅카스가 아녜요. 지금 러시아에 위협적인 존재는 유대 민족입니다. 유대교 예배당도요. 푸틴은 이에 대해 너무나도 잘 알고 있다고 생각합니다. 이미 이로 인해 화를 입었거든요. 차르 시대의 나쁜 관계? 그런 거 없었어요. 푸틴의 프로그램 안에 일관되게 들어 있을 거예요, 그는 유대인으로부터 조금씩 벗어나려 하거든요. 그 누구도 러시아가 유대인을 계획적으로 집단 대학살하려 했다고 말하지 않을 거예요. 하지만 착수할 거예요. 왜냐하면 거리를 나서는 사람들 세 명 중 한 명, 은행원 두 명 중 한 명, 러시아에서 사업하는 사업가는 러시아인이 아니라 유대인인 것을 알기 때문이죠. 나쁘지 않아요. 그 누구도 다른 누구에게 방해될 것은 없어요. 하지만 다른 시각에서 보면, 러시아에 러시아인 **4**천만 명이 살아요, 물론 이것도 나쁘지 않죠. 하지만 문제는 우리 이주 동포들의 고난이 유대인 형제들에게서 기인한다는 점입니다. 타지크인들이 기거하는 지하실이나 창고에 눈을 돌려보세요. 그들의 주인이 누굴 것 같나요? 첫째, 부하라[6] 유대인입니다. 둘째, 아제르바이잔 유대인이죠. 그리고 가장 중요한 유대인이 있는데요. 바로 러시아 이민국 국장 로모다놉스키죠. 그는 '우리는 모두에게 러시아어를 가르칩니다. 불법적인 행동을 하면 전부 강제 추방시킬 거예요.' 어디 한번 가서 시도해 보시죠? 예전에 '체르키 구역'이[7] 있었다면 지금은 쇼핑몰 '모스크바'가 들어섰죠. 그쪽으

6. 부하라: 2500년 역사의 우즈베키스탄 고도시.―역주
7. 체르키 구역 (Cherkizon): 체르키좁스키 시장과 'zone'의 합성어. 체르키좁스키 시장에 불법 체류 장사꾼이 아주 많아 불법 체류자 본거지의 대명사가 되었다.―역주

로 얼굴이라도 내밀면 아마 그 머릴 박살내 버릴걸요, 아... 로 모다놉스키 머리 말입니다. 당신 연극에는 타지크인 배우 두 명이 당신과 함께 연기할 거예요. 그들은 이미 예전에 우리가 아르메니아인에 관한 주제로 『우리의 라샤』(Hasha Rasha)처럼 상연하려 했을 때 함께 일했던 사람들이에요. 그런데 나중에 우리한테 '그럴 필요가 없다'더군요. 랍샨과 잠슈트 이 두 바보는 알고 보니 아르메니아인이 아니었어요. 우리가 아르메니아 대표들과 만났을 때, 그들은 말했죠. '저 사람들 아르메니아인 아녜요. 그냥 아르메니아인인 척하는 거예요. 저들은 텔아비브에서 왔어요'라고요. 맞아요, 우리는 논쟁도 벌였고, 텔레비전 방송도 했어요. 그런 갈루스탼을 죽이는 게 가여운가요? 그런 일을 하는 자는 죽여 버려도 된단 말예요. 왜죠? 몰다비아인에 관한 에피소드로는 부족했나요? 물론 몰다비아인의 경우, 오늘은 스스로를 루마니아인이라 여기고, 내일이면 불가리아인이라 여길지 모르니 너무 걱정은 말라고 충고하는 것은 또 다른 얘기지만 말예요. 제 등 뒤에 레닌이 있어요. 이건 존경에 대한 응당한 보답이죠, 푸틴은... 푸틴이죠. 저는 늘 군인들이 다른 어떤 성직자들이나 엔지니어들보다 훨씬 더 잘 양성된다고 생각했어요. 군인 출신들은 결단력이 있어요. 저는 메드베데프도 아니고, 라흐모노프도 아니고, 왜 푸틴이 이 자리에 있을까를 생각해요. 러시아가 여태 조각나지 않은 건 그저 러시아가, 러시아 민족이, 운이 좋은 거예요. 푸틴은 오늘날 유일한 권위자예요. 캅카스에서 사람들을 만나 캅카스 말로 이야기를 나누고, 시베리아에서 사람들을 만나면 시베리아 말로 이야기해요. 그는 오늘날 러시아를 유지시킬 수 있는 유일한 인물이죠. 당신

들 운이 좋은 거예요. 그를 잘 지켜 주세요, 저도 저 나름대로 그를 보호할 테니까요. 그런데 그 집회는 도대체 뭐예요? 3천 명도 3만 명도 아니고 30명이 나왔는데... 그걸 집회라 할 수 있어요? 누가 집회에 참가했죠? 그들은 모두 오늘 아침에 티켓을 수령했어요. 저녁에는 텔아비브에서 비행기가 왔고요. 그리고 또 반복되고요. 이제 곧 넴초프가 사라질 거예요. 자기 그룹 사람들과 그에게는 이미 티켓이 있거든요. 그들 모두는 이제 스페인 카나리아 제도에 가서 살 거예요. 이는 미국인들이 자신의 임무를 완수했기 때문이죠. 그들은 러시아가 강대국이 되는 걸 원하지 않아요. 하지만 러시아는 세계 최강이죠. 탈가트, 당신은 볼로트나야 광장에 가지 말고 25일 루지니키로 가세요. 그곳에서 각 민족 디아스포라가 푸틴 지지에 나설 거예요. 그는 존경할 만한 인물이에요. 그를 사랑하지 않나요, 음... 답이 없군요... 이해해요, 하지만 그는 좋은 사람이에요."

카로마트 바코예비치는 연극을 보러 오지 않았습니다. 하지만 자신을 '머저리'라 칭한 어떤 논평과, 인권 옹호 사이트에 게재된 반박문을 읽었나 봅니다. 거기엔 그렇게 적혀 있어요. "만약 카로마트 바코예비치가 머저리면, 탈가트는 추악한 위선자다." 제가 마침내, 유대인의 위협을 깨닫는 데 미 국무부와 관련된 이야기를 하자면 앞으로 설명이 아주 길어요. 저는 생각했어요. '멋지군. 이제 모든 게 이해가 돼. 타지크인, 우즈베크인 모두 다 자리를 찾았어.' 카로마트 바코예비치는 내게 한 가지 생각을 하게 해 줬어요. 푸틴은 언행일치자라 했죠. 푸틴은 과연 집회와 우즈베크인 그리고 이리로 오는 모든 사람들에 대해 어

떻게 생각하고 있을까요? 그래서 저는 무언가를 찾아보게 되었
어요. 푸틴이 아직 총리였던 시절에 그는 이에 대해 어떻게 생
각했을까를요. 그리고 찾아냈어요. 오늘 여러분께 그 전문을
읽어 드릴까 하는 '러시아의 민족 문제'라는 제목의 대선 전에
쓰인 기사예요. 걱정 말아요. 60장밖에 안 되니까요. 푸틴은 글
을 짧게 써요. 그는 우리 대통령이잖아요. 그 사람 우리가 뽑았
어요. 그러니까 들어요. 농담이에요. 가장 흥미로운 부분만 발
췌해 요약본으로 준비했어요. 자, 러시아 일간지 『네자비시마
야 가제타』에 게재된 기사예요. 제목은 『러시아의 민족 문제』.

"무익하고 어정정한 내면을 동화시키는 '용광로'는 증가하는
거대한 규모의 이민 행렬을 소화할 수가 없다. 이것이 정치에
반영된 것이 '동화를 통한 통합을 부정하는 다문화'이다.

많은 국가에서 동화되는 것뿐 아니라 순응하는 것도 거부하
는 폐쇄적인 국가 지역 공동체가 구성된다. 외지로부터 온 이
민 세대가 거주국 언어를 하지 못하고 사회 보조금으로 살아가
고 있는 구역과 도시 전체도 알려져 있다. 현지 토착 주민 사이
에서 그런 유형의 행동에 당연한 반응으로 나타나는 것이 두려
움이 커지는 것이다.

아주 저명한 유럽 정치인들은 '다문화 프로젝트'의 붕괴에 대
해 말하기 시작한다.

우리의 모든 상황은 겉으로 보기에 유사한 것 같지만 원칙적
으로 다르다. 우리의 민족 및 이민 문제는 소련의 해체와 직결
되어 있으며, 근본적으로는 18세기에 그 토대를 닦은 대러시아
와 역사적으로 직결되어 있다(전혀 흥미롭지 않은 부분이다).

게다가 우리의 명절인 **11월 4**일, 인민 통합의 날은 일부에 의해 표면적으로 폴란드에 승리를 거둔 승전일로 불리지만 사실은 내부의 반목과 불화를 이겨 낸, 즉 자신과의 전쟁에서 승리한 날이라고 보면 된다. 신분, 민족이 하나의 일치된 것으로 인식된 때이기도 하다. 따라서 우리는 이 명절이 우리 국민의 생일과 같다고 생각할 권리가 있다.

역사적으로 러시아는 인종적 국가도 아니고, 국민 모두가 어쨌든 간에 '이민자'인 미국식 '용광로'도 아니다. 러시아는 태어나 오랜 세월 동안 발전해 온 다민족 국가이다.

하지만 만일 민족주의의 부정적 행위가 다민족 사회를 파괴하면 그 사회는 영향력과 견고함을 상실한다.

인종지학적 러시아인은 수적으로나 질적으로 충분한 의미를 지니지만, 언제, 어디서나, 또 그 어떤 해외 이주에서도 확고한 민족 디아스포라를 형성한 적이 없다는 사실은 흥미롭다. 우리의 정체성에는 다른 문화 코드가 있기 때문이다.

많은 이의 뇌리 속에 아직까지도 내전이 끝나지 않고, 과거가 극단적으로 정치화되고, 이데올로기적 인용에 균형을 잃은 우리나라에 절묘한 문화적 치료 요법이 필요하다.

오늘날 국민들은 국외뿐 아니라 국내의 집단적 이주와 관련된 많은 비용들을 심각하게 걱정한다, 직설적으로 말하면, 흥분한다고 할 수 있다. 이에 우리의 입장을 명확히 할 필요가 있다고 생각한다.

첫째, 국가의 이민 정책 수준을 한층 더 높여야 하는 것은 틀림없다. 우리는 이 과제를 해결할 것이다. 이 관점에서 이민국의 명확한 정치적 역할과 권한을 강화해야 한다.

등록 및 승인을 준수하지 않은 데 대한 규정을 엄격하게 해야 한다고 생각한다.

우리에게는 이민자들이 정상적으로 사회에 적응할 수 있도록 돕는 것이 중요하다. 그리고 솔직히 말해 러시아에 살면서 일하고자 하는 이들에게 우리의 문화와 언어를 습득하려는 자세는 기본적 요구 사항이다. 다음 해부터 이민자 지위를 획득하거나 연장하기 위해서는 반드시 러시아어, 러시아사, 러시아 문학 시험을 봐야 한다.

우리 정부는 다른 여느 문명국처럼 이민자들에게 해당 교육 프로그램을 만들어 제공할 준비가 되어 있다. 우리는 사람들이 잘사는데도 머나먼 이국땅으로 떠나지는 않으며, 주로 문명과 거리가 먼 여건 속에서 자신과 자신의 가족을 위해 인간 존재의 가능성을 얻는다는 점에 동감한다.

이런 관점에서 우리가 국내에서 내세우는 과제도, 유럽 통합 과제도, 그 덕분에 이민 흐름을 정상적 궤도로 인도할 수 있는 핵심적 도구가 될 수 있다. 요점만 적자면, 한편으로는 사회적 긴장감을 최소로 야기하는 곳으로 이민자를 이끌자는 것이고, 다른 한편으로는 사람들이 자신의 고향, 자신의 작은 조국에서 일상의 편안함을 느낄 수 있게 하기 위함이다. 사람들로 하여금 고향 땅 자신의 집에서 일하고 정상적으로 살아갈 기회를 주어야 한다. 현재로서는 많은 부분에서 박탈당한 그 기회를 말이다.

우리는 수세기를 함께 살았다. 가장 끔찍한 전쟁도 함께 승리했다. 물론 앞으로도 함께 살아갈 것이다. 하지만 한 가지는 말할 수 있다. 우리를 갈라놓길 원하거나, 갈라놓으려는 자

가 있다면 [그런 날이 오지 않을 것이므로] 그것을 이룰 수 없을 것이다."

저의 다음 서류는 사바티예보 마을 거주 등록입니다. 정확하게 거주 등록 신청서지요. 훌륭한 마을입니다. 총 열여섯 가구고요, 전기는 들어오지만 가스는 안 들어오는, 하지만 모든 게 정상적이며 심지어 어떤 어떤 사람들도 살고 있는 그런 마을이에요. 솔직히 전에 시골 마을은 본 적이 없었습니다. 그 어떤 시골 마을도요. 오두막집은 러시아 문학 교과서에서나 봤지요, 그것도 다리 달린 오두막집을요, 직접 본 적은 결코 없었습니다. 그런 제가 진짜 실물 시골 마을에 간 거예요, 오두막집 그러니까 통나무 귀틀집으로요. 저는 페치카 위에서 잤습니다. 진짜 페치카 위에서요. 자는데 밤새 고양이들이 절 둘러싸고 있었어요. 마을의 모든 고양이가 그냥 제 위에 올라가 잠을 잤어요. 아침에 일어나니 제가 묵은 댁 사람들 중 젊은 분이 물어요. "그래, 잘 잤어요?" "네 아주 잘 잤어요." "고양이들도 왔어요?" "네, 왔어요." "그래, 오늘은 뭘 좀 할 거요?" "오늘 저는 거주 등록소엘 가야 하고요..." 하고 말했어요. 그랬더니 그가 "그런 거 안 해도 돼요, 괜찮아" 하면서 이만한 크기의 밀주 한 병을 집어 들고선 수연대를[8] 꺼내더니, "이따 한 대 핍시다"라고 합니다. 네, 러시아의 시골 마을에는 그런 문화적 교류가 있습니다. 물론 저는 그날 그 어떤 거주 등록소도 가지 않았습니다. 그다음 날에도 가지 않았고, 그 뒤로도 가지 않았습니다. 그러다가 어느 순간 그를 멈춰야 했습니다. 그냥 그 사람보다 먼저 일어

8. 수연대(水煙臺): 중국인이 사용하는 담뱃대 대통 중 하나.—역주

나 길을 나섰습니다. 저는 국민으로서 해야 하는 모든 일을 처리하기 위해 거주 등록소에 도착했습니다. 그런데 거주 등록소란... 제가 되도록 점잖은 표현만 가려 말하도록 노력하겠습니다. 이건 완전히 벽돌로 된 긴 호스 건축물의 기적 같고, 기다란 고추냉이무처럼[9] 생긴 건물에 뚜껑만 얹어 놓은 그런 곳이었습니다. 그 안에 집무실들은 서로 마주보고 있었죠. 그 호스 안에 여성들이 일하고 있었어요. 저는 거주 등록소에서 일하는 여성들의 직원 평가서를 그려 봐요. 예컨대 거기에는 반드시 다음과 같은 항목이 적혀 있을 거예요. '업무 종료 시간 및 점심 시간과 관련된 모든 일에 매우 철저하다.' 그녀는 말해요. "오, 아주 좋아, 이건 내가 할 수 있어요. 자신에 대한 무한한 사랑, 음... 음... 그것도 내가 할 수 있어요. 인종 구별하지 않고 사람들을 증오... 내 돈 주고 산 아이폰 말이야... 응, 갈랴... 응, 좋아... 아니야, 사람 얼마 없어. 갈랴, 이고리 어떻게 지낸대? 그래, 신발은 사 줬니? 내가 뭐랬어, 그 시장 괜찮다니까... 먹을 게 없어서 그렇지... 응, 그래 갈랴. 그래... 그래... 아니야, 사람들 별로 없어. 두어 사람밖에 없어." 두어 사람요? 그곳에는 **700**여 명이서 있습니다. "네, 좋아요. 알겠어요. 물론이죠. 데우세요. 그렇게 할게요. 네, 그럼... 뭘 하려고요?" 제게 국적 취득을 도와주는 한 여성은 "어떤 경우에라도 그 누구와도 싸우지 마. 그럼 또 다른 주(州) 찾아야 하니까"라고 말했어요. 이렇게 서서, 안 싸우려 노력하며, 말해요. "서명하려고요. 여기랑, 저기랑, 또..." 그녀는 서명을 해 줄 수도, 또 안 해 줄 수도 있거든요. 그게 그 여자 마음이니까요.

9. 고추냉이무: 남성의 생식기를 빗대는 비속어.—역주

　　이제 등록 사무소라 불리는 이 조직의 구성을 말씀드릴까 합니다. 국적을 취득하는 사람들의 문명적 행렬이 있습니다. 그렇다면 이 문명적 행렬이란 무엇을 뜻할까요? 이는 바로 타지크인, 우즈베크인, 키르기스인, 몰다비아인, 조지아인 그리고 기타 많은 다른 건설 현장에서 도착한 피곤에 지친 **480**명의 사람들을 뜻합니다. 그들이 바로 광란의 행렬을 이루는 겁니다. 그런데 아세요? 그들에게는 이런 게 쉽게 됩니다. **4**킬로미터 길이의 명단을 만들어 차례대로 기입하지요. 글을 쓸 줄 아는 대표한 사람을 구해 아무개 이름을 적어 나갑니다. 절반 이상 이름이 같습니다. 저는 심지어 그들이 거기에 어떻게 왔는지도 몰라요. 하지만 그건 중요치 않아요. 정말로 그들은 서로 싸우지 않기 위해 명단을 만들어 그 명단에 따라 거주 등록 사무소로 들어갑니다. 몇몇 사람은 그곳 관리소에서 한 달 정도 기거하기도 해요. 그런데 갑자기 어떤 젊은 사람이 봉지를 들고 나타나 말합니다. "죄송합니다, 뭘 좀 물어볼 게 있어서요. 금방 끝나요." 그러고는 안으로 들어갑니다. "그냥 좀 물어볼 게 있는" 부류인간의 사례가 자주 저였답니다. 제가 물어보는 대상은 바로 나댜 아주머니였습니다. 제가 그녀에게 '소베르셴스트보'와 코냑이 든 봉지를 여느 때처럼 들고 쪼르륵 달려가면 그녀는 그 어떤 행렬도 그냥 밀쳐 줬어요. 우리는 그냥 물어보려고 뛰어 들어간 건데 자연스럽게 우리에게 필요한 모든 것을 하기 위해 뛰어간 게 되었어요. 하지만 오케이, 우리는 우리에게 필요한 모든 것에 서명을 받았어요. 모든 게 만족스러웠죠. 그녀는 자신의 봉지를 받았고요. 하지만 문제는 우리가 그 문명의 행렬을 되돌아나가야만 한다는 것이었어요. 그렇게 되면 '당신네들 혹시 그냥

뭐 물어본 거 아니고 당신네들 일 처리한 거 아냐? 어떤 사람은 관리소에서 한 달씩 기거하기도 하는데 말이야'라고 그 **480**명의 남성들은 생각할 겁니다. 그래서 준비했습니다. 이분의 집무실에는 그런 목적의 비밀 문이 있어요. 사람들은 그녀의 등 뒤에다 그녀를 위한 작은 문을 하나 마련해 줬어요. 그녀에게 줄 뇌물을 가져왔을 때도, 거주 등록소 반대쪽에서 그녀에게로 올 때도 이용 가능하시라고요. 그렇다고 그 문으로 내가 바로 나가느냐 하면 그렇지 않아요. 당연히 나댜 아주머니가 먼저 나갑니다. 나댜 아주머니 먼저, 그 다음은 저죠. 등록소 저편에서부터 주차장으로 재빠르게 내달려 차에 앉고 떠나야 합니다. 사람들이 고무덧신을 집어 던지고, 뒤이어 당신 쪽으로 뭔가가 날아들기 시작하면 그건 아스팔트 조각일 테니까요. ...

제가 기억하기로 한번은 어떤 기념일이었어요. 그녀에게로 달려갔는데 그녀는 견장을 달고 앉아 있었죠. 왜냐하면 그녀는 경찰이기도 하거든요. 그녀는 제복을 입고 앉아 있었고 그녀 옆에는 그녀의 딸 갈레치카가 앉아 있었어요. 저는 갈레치카를 알아봤죠. 왜냐하면 역시 그녀의 머리에도 이게(배우가 몸동작) 있었거든요. 이제 곧 엄마가 거주 등록소에서 일하시는 게 힘들어지거나, 이 세상을 하직할 것에 대비해 갈레치카는 그녀의 엄마를 대신하여 그 자리를 평생 차지할 작정으로 미리 준비하고 있는 겁니다. 거기 그들 두 사람이 앉아 있어요. 기념일이었고요. 그녀는 일어나 저의 손을 잡고서 어디론가 갑니다. 제가 기억하기로 두 번째네요. 입영 위원회에서도 어떤 여인이 저를 어디론가 데리고 가더니 이 여인도 그러네요. 저를 데리고 어떤 방으로 갑니다. 그녀는 문을 열고 들어가더니 제 손가락에

서 지문을 채취하고 제 손바닥에는 어떤 롤을 움직여 굴리면서
제게 말합니다. "당신 손에 왜 이렇게 땀이 많죠?" 저는 농담으
로 받기로 결심하고 말합니다. "아시는지 모르지만 저도 지문
채취는 매일 하는 게 아니라 긴장되나 봐요." 그랬더니 그녀가
말하길, "아, 이제 깜치 친구[10] 가지고 농담까지 하시겠다?" 이
제 한계에 부딪힙니다. 저는 "나한테는 러시아 신분증도, 러시
아 국적도 필요 없어. 이제 고향으로 돌아갈 거야"라고 스스로
에게 말해 줍니다. 밖으로 나가, 몹시 화가 난 상태로 현관에 서
서, 담배를 핍니다. 그러다가 저랑 그리 멀지 않은 곳에 있는 우
즈베크인을 봅니다. 저는 대부분의 사람들과는 달리 이제 키르
기스인으로부터 우즈베크인을, 카자흐인으로부터 키르기스인
을, 타지크인으로부터 카자흐인을 구분할 줄 압니다. 우즈베크
인을 보고 있자니 사마르칸트 출신인 게 보입니다. 그의 가족이
보이고 몇 명의 아이가 있는지도 보입니다. 그가 어디가 아픈지
가 눈에 들어오자, 저는 그를 불러 세워 물어봅니다. "안녕하세
요, 우즈베키스탄에서 오셨나요?" 그는 "네, 네" 하고 답하더니
"안녕, 고향 친구. 그런데 왜 그렇게 화가 나 있나요?" 하고 물
어봅니다. 저는 "그러니까 말예요" 하면서 그에게 지문 채취와
관련된 모든 스토리를 들려줍니다. 이젠 아주 진절머리가 난 그
모든 무례함에 대해서 말입니다. 그랬더니 그가 말합니다. "이
봐, 형씨, 형씨는 모든 서류에 서명 다 받았지. 신분증을 받기 위
한 모든 서류도 다 제출했지." 저는 그렇다고 말해요. "그럼 아
주 다 잘된 거네. 얼마 전에 내 조카가 지문을 채취하러 왔었는
데, 그 친구가 목공일을 해서 손가락이 몇 개 안 남았어. 이 손은

10. **darky friends:** 유색인을 비하하는 단어를 사용했다.—역주

두 개가 없고, 다른 손은 한 개가 없지. 그들은 지문 채취하러 같이 들어가—이 이야기는 그가 내게 해 준 거야—그녀는 자신의 롤을 꺼내 들었고, 그는 자신의 손을 꺼내 보였대. 그랬더니 그녀가 그랬대. '그런데 손가락은 어디 갔어?' 그는 '여봐요, 어디라니요. 작업대에서 잃었죠'라고 답했다더군." ...

결국 저는 러시아 신분증을 받았습니다. 제가 우즈베키스탄을 떠나온 이유는 그곳의 끔찍하게 많은 금지 사항의 규모와 다양함 때문이었습니다. 예컨대, 친구가 와서 우즈베크 랩을 들었는데 그게 금지곡예요. 우즈베키스탄에서는 모든 랩이 금지곡입니다. 가난한 어느 흑인 주거 구역의 음악이어서 현대 우즈베크 젊은이들은 랩을 들어선 안 된다네요. 록도 금지곡입니다. 간략히 표현하자면, 록 뮤직을 듣는 사람들은 모두 사탄을 신봉한답니다. 제 친구들이 타슈켄트에서 데스메탈 그룹 활동을 하는데, 우즈베크 채널에 절대 출연할 수 없었을 거예요. 만약 선전 영화를 찍지 않았다면 말이죠. 걔들은 그걸 찍었고 정말로 사탄을 신봉해요. 이건 잘 알려진 사실이죠, 사람도 먹는 걸요. 영화도 금지되어 있어요. '우즈베키노'라는 사이트에 가면 상영 금지 영화 목록이 있어요. 서로가 아무런 연관성도 없는 참으로 다양한 영화들이죠. 예컨대 『안티크라이스트』라는 영화도 상영 금지이고, 『폴리스 아카데미』도 상영 금지이며, 이유는 몰라도 '고블린'이란 제목으로 번역된 『슈렉』도 상영 금지 영화입니다. 제목만 보면 오직 한 영화만 유일하게 상영 금지 사유가 이해돼요. 독일 영화인데 제목이 『다 죽고 나만 남을 거야』. 이 영화는 암시하는 것이 구체적이어서 그럴 것 같아요. 한번 상상해 보세요. 사람들이 영화를 보러 극장에 가서 앉았어요. 그

런데 무슨 영화 제목이 대통령 교서예요. '다 죽고 나만 남을 거
야'라면... 얼마 전에 **76**세를 맞았고, 무스타킬리크 광장을 보
여 줘요, 엄청난 광장이지요. 독립 기념일에 모두가 춤을 춰요.
그도 춤을 추네요. 화면에서 그를 크게 잡아요. 그는 그냥 말해
요. "여보게들 내 건강은 전혀 문제없어. 나 얼마 전에 스위스
에 가서 다 이식받았어. 전부 다 새 거야.... 전부 다!" 왜냐하면
그는 **3**년 동안 종적을 감췄었어요. 그러고는 댄서로 새롭게 거
듭났어요. 상영 금지 영화를 정할 때는, 모르긴 해도 섹스, 사탄
뭐 그딴 것들이 나오는 모든 영화를 검색한 후 금지시키는 것 같
아요. 예를 들어, 타르콥스키의 『제물』이나 『섹스, 거짓말 그리
고 비디오』도 상영이 금지되었기 때문입니다. 그러니 우즈베크
젊은이들은 세 가지 나쁜 것에 관한 영화는 일거에 볼 수가 없어
요. 섹스에 관한 영화, 거짓말에 관한 영화, 비디오에 관한 영화
죠. 그토록 많은 영화를 다 상영 금지시키고 나서는 스스로 완
전 침전물 같은 것을 만듭니다. 우즈베크 가수들을 모아서 **5**천
불로 어떤 그런 구역질 나는 영화를 만들어요. 모두들 해안에서
어디론가 달려갑니다, 그리곤 누가 누구를 사랑해요, 그러다가
반드시 누군가가 휠체어에 앉아 있고, 모두가 울어요. 그런 류
의 영화만 **6**만 편입니다. 한때 '우즈베크필름'은 가장 우수한
내셔널 영화 촬영술을 자랑하며 매우 뛰어난 영화를 그것도 많
이 찍었어요, 사실... 아버지는 그런 영화를 보여 주셨고, 저는
그걸 봤어요. 집에 그런 영화들이 많았어요. 제 어린 시절이 바
로 양질의 우즈베크 영화와 직결되어 있어요. 그중 한편은 제
게 아주 강한 기억으로 남아 있답니다. 연극을 만들면서 그 영
화 생각이 났어요. 연극에 그 영화가 필요하다는 걸 알았죠. 그

장면을 편집해서 여러분께 보여 드려야겠다고 생각했어요. 자,
이제 화면에 집중해 주세요.

(두 우즈베크 여인이 얘기를 나누고 있다.)

"싣고 또 실어 가는군. 이러다가 저주받을 놈의 전쟁이 우리
네 아버지와 어머니들 전부 다 데려가 버릴 거란 생각이 들어.
도대체 언제 이 모든 게 끝나는 거지?"

"오늘만 네 번째 객차야."

(우즈베크 농가. 마당에 우즈베크인 할아버지가 아이들과 놀
고 있다. 아이들 수가 많으며 옆에는 그의 아내가 앉아 있다. 농
가로 한 아이가 들어온다.)

"들어가도 돼요? 여기서 아이들을 받아 준다고 들었어요, 맞
나요?"

"그래, 받았었지."

"저도 받아 주실 수 있나요?"

"바탸, 애는 더 이상 받지 맙시다. 집에 있는 모든 세간, 장에
다 내다 팔았어요."

"어딜 가니, 얘야? 잠시만... 이름이 뭐지?"

"콜랴예요."

"이리와 보렴, 콜랴. 여기 앉아 봐, 콜랴."

"제가 좀 더러워요."

"괜찮다, 얘야. 앉아, 앉아."

"감사합니다."

"어디서 이리로 온 거니?"

"스몰렌스크에서 왔어요."

"부모님은 계셔?"

"독일군들이 부모님을 총으로 쐈어요."

"(아이들에게) 너희 거기들 앉아서 뭐하니? 정말 손님을 이렇게 맞이할 거야? 여자아이들은 상보를 가지고 와라. 바냐, 사모바르에 불 지펴 줘."

"(할머니) 제가 할게요."

"임자는 앉아 있어요. 당신 도움 없이 우리도 할 수 있소. (아이들에게) 내 말 들었지? 상도 가지고들 오너라."

이 영화에 나오는 바로 이 우즈베크인 대장장이는 러시아 아이를 열여섯 명 입양했어요. 저희 집안도 언젠가 저런 비슷한 상황에 처했을 때가 있었지요. 저의 증조할머니가 저의 할아버지를 데리고 피난 가셨을 때 말예요. 그러니까 이게 다 우즈베크인들 덕분이네요. 제가 이 자리에 서서 여러분들께 이 이야기를 할 수 있게 된 건요. 이 점 우즈베크인들에게 감사드리고요. 여기 오신 모든 분들께도 감사 인사드리고 싶어요. 감사합니다.

(우즈베크 랩이 울린다.)

번역: 한희정

예카테리나 본다렌코(Ekaterina Bondarenko)가 각본을 쓰고 탈가트 바탈로프(Talgat Batalov)가 연출, 출연한 「우즈베크인」(Uzbek)은 2015년 9월 16일과 17일 국립아시아문화전당 아시아예술극장에서 선보였다.

예카테리나 본다렌코 각본, 탈가트 바탈로프 연출, 출연, 「우즈베크인」, 2015년 9월 16~17일, 국립아시아문화전당 아시아 예술극장.

시징맨(김홍석, 첸 샤오시옹, 츠요시 오자와), 『시징에 오신 것을 환영합니다—시징 올림픽』, 2008년, 단채널 영상. 작가 제공.

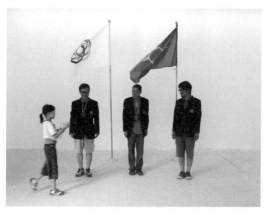

시징맨(김홍석, 첸 샤오시옹, 츠요시 오자와), 『시징에 오신 것을 환영합
니다—시징 올림픽』, 2008년, 단채널 영상. 작가 제공.

시징은 자신들의 올림픽을 만들었습니다. '더 빨리, 더 높이, 더 힘차게'라는 구호를 다시 높이 부르고 신사도와 아마추어 정신의 가치를 재발견합니다. 시징 올림픽은 **2008**년 사격, 축구, 역도, 투포환, 탁구, 사이클, 철인 **3**종 경기**(**수영, 사이클, 달리기**)**, 수영, 트램펄린, 승마, 다이빙, 펜싱, 배구, 복싱, 농구, 마라톤 등으로 개최되었고, **6**년 후 다시 시징에서 아이스하키, 컬링, 루지 **3**종목으로 동계 올림픽이 개최되었습니다. 시징 올림픽은 단순함과 친밀함 그리고 겸손을 최고의 가치로 여깁니다.

시징맨(김홍석, 첸 샤오시웅, 츠요시 오자와), 『시징의 세계』 전시 안내 인쇄물, 국립현대미술관, 서울, **2015**년.

보야나 피슈쿠르

남반구의 별자리들
―다른 역사, 다른 근대성―

1945년부터 **1991**년 사이의 유고슬라비아에서 생산된 문화적 산물이나 예술적 산물은 일반적으로 동부 유럽의 예술사적 서사 안에서 해석되거나 맥락화되고 있다. 이런 서사가 구축된 것은 대체로 **1989**년 이후이며, 국제 예술계가 그것에 흥미를 갖기 시작한 것도 바로 그때였다. 가령 **1989**년 파리에서 열린 『대지의 마법사들』(Magiciens de la Terre)전은 서구에서 최초로 "평등한 기반" 위에서 "세계 예술"를 보여 준 전시회로 전해지는데, 이를 보면 동유럽을 대표하는 예술가들의 수가 상당히 적었음을 알 수 있다.[1] 동유럽의 예술가, 큐레이터, 이론가 들이 지역 기반의 서사와 역사를 발전시키기 시작한 것은, 달리 말해 동유럽 예술의 특수한 맥락을 되돌아보기 시작한 것은 몇 년이 더 지난 후였다.[2] 이 과정에서 그들은 전형적인 동유럽 예술가에 관한 만연한 이미지 또한 바꾸면서 더 이상 "불완전하게 발전한 서양

1. 이 전시회에 참가한 동유럽의 예술가들은 다음과 같다. 마리나 아브라모비치(Marina Abramović), 에릭 불라토프(Erik Bulatov), 브라코 디미트리예비치(Braco Dimitrijević), 일리야 카바코프(Ilya Kabakov), 카렐 말리치(Karel Malich), 크지슈토프 보디츠코(Krzysztof Wodiczko).

2. 다음을 참조하라. 보리스 그로이스(Boris Groys), 『미래에서 돌아와』(Back from the Future), 『서드 텍스트』(Third Text) 17권 4호(2003년). 그로이스는 스스로를 맥락화하기를 거부하는 사람들은 다른 누군가가 구성한 맥락 안으로 흡수되어 더 이상 스스로를 인식할 수 없는 위험에 처하게 될 것이라고 말한다.

인"으로 여겨지지 않게 되었다. 그런데 서유럽 예술과 동유럽 예술의 차이는 상이한 원리나 스타일의 문제가 아니었다. (상이한 정치 경제적 이데올로기와는 별도로) 이 둘의 차이는 일차적으로 예술 시스템, 즉 예술 제작의 조건과 공식적인 (예술의) 역사에 대한 접근성과 관계가 있었다. 동양과 서양의 거리는 실제로 "유럽의 지방적(그리고 특별한) 자부심으로서의 모더니즘과 세계의 다른 모든 장소, 특히 옛 식민지였던 곳의 예술 간의"[3] 차이보다 훨씬 작았다.

　사회주의 유고슬라비아를 보면 비록 **1990**년대 이후 대체로 잊히긴 했지만 또 다른 '스토리'가 존재했으며, 이는 동유럽의 그것과는 다른 것이었다. 유고슬라비아는 제**3**세계와의 외교 관계를 기반으로 네트워크를 구축하고 이를 정치적으로 선전했다. 유고슬라비아는 유럽의 사회주의권 안에서도 특수한 경우에 속했다. **1950**년대에 이미 그 정치 시스템은 냉전으로 서로 대립하는 두 진영 사이에서 균형을 유지하는 것이 어느 하나의 진영에 가입하는 것보다 안보에 더 도움이 될 것임을 깨닫고 있었다. 이후 평화로운 공존 정책이 새로운 국제적 방침이 되었고, 유고슬라비아는 제**3**세계 국가나 남반구 국가들(**Global South**)과 눈에 띄게 제휴를 맺기 시작했다. 유고슬라비아가 비동맹 운동 회원국이 되고 이 동맹체의 첫 회의가 **1961**년 베오그라드에서 개최되면서 비동맹이라는 개념은 유고슬라비아 외교 정책에서 중요한 자리를 차지하게 되었다.

　3. 케이티 시걸(Katy Siegel), 「미술, 세계, 역사」(Art, World, History), 『전후』(Postwar: Art Between the Pacific and the Atlantic, 1945–1965), 전시 도록(뮌헨: 하우스 데어 쿤스트[Haus der Kunst], 프레스텔[Prestel], 2017년), 49.

유고슬라비아는 경제 영역뿐만 아니라 문화 영역에서도 자신의 특수한 지정학적 위치를 광범위하게 활용했다. 제2차 세계 대전 이후 '해외 문화 교류 위원회'라는 특별 위원회가 설치되었으며, 초현실주의 작가 겸 예술가인 마르코 리스티치가 의장을 맡아 국경 바깥에서 전시회를 조직했다. 문화 교류 협약 및 협력 프로그램에는 서유럽과 동유럽뿐만 아니라 아프리카, 아시아, 라틴 아메리카의 비동맹 국가들도 포함되어 있었다.[4] 이런 교류는 문화적 생산의 모든 층위에서 이루어졌다. 이 중에서도 건축, 도시 계획, 산업 디자인은 얼마간 특별한 지위를 갖고 있었다. 이들 분야는 새로운 사회주의 사회를 구축한다는 발상에 어울리는 새로운 모더니즘 경향의 매개체로 여겨지며 국가의 후원을 받았다.

이런 생각은 가령 문화적 제국주의에 대한 문제 제기―따라서 문화적 평등이 비동맹 운동의 중요한 원칙 중 하나를 형성한다고 보았던―처럼 비동맹 국가들이 자주 제기했던 쟁점들과도 일맥상통한다. 이런 노력은 오늘날의 관점에서 보고 해석하자면 역사를 고치거나 심지어 역사를 새로 쓰면서 새로운 종류의 역사화를 구상하는 것이었다고 할 수 있다. 달리 말해 비동맹 운동에서 진정한 강조점은 바로 인식론적 식민주의와 문화적 의존성에 의문을 제기하는 데 있었다. 하지만 사회주의 유고슬라비아에서 진행된 과정은 사실 이와는 다른 것이었다. 제2

4. 다음을 참조하라. 테야 메르하르(Teja Merhar), 「유고슬라비아와 비동맹 국가 간의 국제 문화 협력」(International Collaborations in Culture between Yugoslavia and the Countries of the Non-Aligned Movement), 타마라 소반(Tamara Soban) 엮음, 『남반구의 별자리: 비동맹의 시학』(Southern Constellations: The Poetics of the Non-Aligned), 전시 도록(류블랴나: 현대 미술관 [Moderna galerija], 2019년), 43~72.

차 세계 대전 이후 유고슬라비아에서 예술과 문화의 주요 방침은 대체로 서구의 인식론적 규범을 따르고 있었다. 그래서 이제 우리의 출발점은 이런 것이다. 다른 모더니티들과의 저 접촉들, 그런 "교차 수정(受精)"은[5] 유고슬라비아의 문화적 지형에 어떤 영향을 미쳤으며, 그런 만남은 어떤 씨앗을 남겼는가?

디페시 차크라바르티는 식민지화의 경험 안에서 보면 유럽이 다르게 보인다고 주장한다.[6] 이전에 식민지였던 곳과 식민주의의 영향이 없었던 전후의 새로운 유고슬라비아 간의 이런 접촉은 어쩌면 유럽 중심적인 역사를 넘어 상이한 역사(상이한 모더니즘, 예술, 서사 등)를 만들어 낼 수 있는 잠재성을 갖고 있었을지도 모르겠다. 그렇게 되기 위해서는 그들이 "차이와 함께 사고할" 필요가 있었을 것이다. 보편주의적 관용구들을 불안정하게 만들고 맥락을 역사화하며 모더니티의 경험을 복수적으로 구성할 수 있는 차이 말이다. 정말로 그랬을까?[7]

유고슬라비아와 제3세계

유고슬라비아와 제3세계의 관계를 더 잘 이해하기 위해서는 거의 100년 전으로 거슬러 올라가야 한다. 1920년대 후반에 이미

5. 레오폴 세다르 상고르(Léopold Sédar Senghor), 『산문과 시』(Prose and Poetry, 옥스퍼드: 옥스퍼드 대학교 출판부, 1965년), 53~55. 이 "다른 모더니티들"에는 서구의 모더니티도 포함된다.

6. 디페시 차크라바르티(Dipesh Chakrabarty), 『유럽을 지방화하기』(Provincializing Europe, Postcolonial Thought and Historical Difference, 프린스턴: 프린스턴 대학교 출판부, 2007년), 16. 한국어판은 김택현, 안준범 옮김 (서울: 그린비, 2014년).

7. 딜립 가온카르(Dilip Parameshwar Gaonkar), 「다른 모더니티에 관해」(On Alternative Modernities), 딜립 가온카르 엮음, 『다른 모더니티들』(Alternative Modernities, 노스캐롤라이나주 더럼: 듀크 대학교 출판부, 2001년), 14.

유고슬라비아의 문화계는 멀리 떨어진 장소들에 점점 더 매료되고 있었다. 그런데 유고슬라비아는 식민지[8] 국가가 아니었고 식민지 경험이 없었기 때문에 이국적인 장소를 여행한 유고슬라비아인이 많지 않았다. 이와 관련해 유고슬라비아는 아프리카나 아시아 국가들과 반식민주의적 의식을 공유했다. 하지만 프랑스에서 유학하며 아프리카에 특별한 관심을 보인 유고슬라비아인들이 있었다는 것은 흥미롭다. 이들 중 상당수가 초현실주의 계열에 속해 있었으며, 여기에는 **1929**년에 서아프리카를 여행했던 아방가르드 작가이자 시인이며 외교관이었던 라스트코 페트로비치도 있었다. 그의 책 『아프리카』는 그 여정의 기록이다.[9] 이 책은 어떤 면에서는 전형적인 이 시대의 산물이었다. 유럽 백인 남성의 관점에서 쓰였으며 또 선입견으로 가득한 식민지적 지식과 아프리카에 대한 고정 관념에 기반을 두고 있었다. 그럼에도 페트로비치는 아프리카에서 "유럽인 타자"라는 것이 무엇을 의미하는지, 혹은 다소 더 정확하게 말해 그 시기에 "유럽 모더니티의 가장자리에서 온" 유럽인이라는 것이 무엇을 의미하는지에 대해 답하고자 했다.

파리에서의 또 다른 중요한 만남은 **1934**년에 펼쳐졌다. 소르본 대학의 언어학 박사 과정 학생이었던 페타르 구베리나가 에메 세제르를 만났을 때였다. 같은 해에 구베리나는 세제르를 자

8. "식민지적 패러다임"이란 실제로 문제적인 표현이다. 동유럽, 유고슬라비아, 발칸 등은 사실 【과거의】 식민지로 취급될 수 없다. 이에 대해서는 다음 글의 주장을 참조하라. 마리아 토도로바(Maria Todorova), 「발칸주의와 탈식민주의, 또는 항공기에서 보이는 풍경의 아름다움에 관해」(Balkanism and Post-Colonialism, or On the Beauty of the Airplane View), 『즈고도빈스키 차소피스』(Zgodovinski časopis) 61호(2007년), 141~55.

9. 라스트코 페트로비치(Rastko Petrović), 『아프리카』(Afrika, 베오그라드: 프로스베타 [Prosveta], 1955년).

신의 고향인 시베니크로 초대했는데, 바로 그곳에서 세제르는 그의 유명한 서사시인 『귀향수첩』(Notebook of a Return to the Native Land)을 쓰기 시작했다. 이 서사시는 네그리튀드[흑인 정체성] 개념을 앞서 표현했던 작품 중 하나였다. 그 서문을 구베리나가 썼다는 것은 놀랄 일도 아닐 것이다. 이들 집단의 또 다른 인물은 레오폴 상고르였는데, 그는 훗날 세네갈 대통령이 되었고 **1975**년에는 공식 국빈 방문으로 유고슬라비아에 갔다. 상고르는 동료 작가들보다 문화에 대한 한층 혁명적인 접근법 으로 잘 알려져 있다. **1956**년 파리에서 개최된 제**1**회 국제 흑인 작가 회의[10] 연설에서 그는 "문화적 해방은 정치적 해방의 필수 조건"이라고 지적했다. 몇 년 후 구베리나는 『아프리카 흑인 문화 따라잡기』라는 글을 써냈는데, 여기에는 세제르와 상고르의 사유가 가득 공명하고 있었다. 구베리나는 상고르의 파리 연설 을 떠올리게 하는 글에서 이렇게 쓰고 있다. "비록 소수이긴 하 지만 흑인 문화 종사자들은 문화의 다면적 기능을 표현하며 그 것을 식민지화에 맞서는 강력한 무기로 사용해 왔다. 문화적 노동자들은 정치적 노동자가 되었고 그 역도 마찬가지다."[11] 당시에는 아프리카, 아시아, 라틴 아메리카의 옛 식민지와 유 고슬라비아 출신의 상당수 정치 이론가 및 철학자의 글이 문화 가 지배에 맞서는 저항의 한 형태라는 공통된 생각을 갖고 있었 다. 세쿠 투레(기니)는 **1959**년 로마에서 개최된 제**2**회 흑인 작 가 및 예술가 회의에서 글을 발표하면서 이렇게 제안한다. "아

10. 이 회의는 구베리나와 같이 조직했다.

11. 『아프리카 흑인 문화 따라잡기』(Tragom afričke crnačke culture), 『폴랴』(Polja) 55호 (1961년 9월), 16.

프리카 혁명의 일원이 되기 위해 혁명 찬가를 쓰는 것만으로는 충분하지 않다. 이 혁명을 이루기 위해서는 인민과 함께해야 한다."[12] 이런 "전투적 문화"는 **1969**년 "아프리카 문화는 혁명적이거나 아닐 것이다!"라는 슬로건을 내건 알제 범아프리카 축제에서도 전면에 자리하며 눈에 띄었다. 여기서는 프란츠 파농의 사상이 널리 인용되었다. 아밀카르 카브랄(기니비사우)은 인민이 할 수 있는 일이 해방 운동을 창출하고 발전시키는 것뿐이라고 썼다. 인민은 자신들의 문화적 삶에 대한 지속적이고 조직적인 억압에도 불구하고 문화의 활기를 유지하기 때문이며, 또 자신들 정치적, 군사적 저항이 파괴될 때에도 문화를 통해 계속 저항하기 때문이라는 것이다.[13] 제**2**차 세계 대전 동안 유고슬라비아 특유의 문화적 생산 유형을 이루었던 파르티잔 예술도 이와 유사하게 혁명 사상이 실천적으로 표출된 것이었다. 파르티잔 예술은 지배적인 예술 관행을 깨뜨리며 다른 무엇, 새로운 작업을 시작했다. 그것은 예술 창작 과정에 '대중'을 끌어들였고, 이 과정에서 예술은 저항 운동과 사회적 혁명의 본질적인 일부가 되었다.

일반적으로 말하면 유고슬로비아는 제**3**세계 담론이나 비동맹 계획에 잘 들어맞았다. 사회주의적 반제국주의 혁명은 반식민주의 혁명과 많은 공통점이 있었으며, 이는 사회주의의 맥락에서 이루어진 유고슬라비아의 해방 사례를 특별히 의미 있게 만들었다. **1953**년 버마 랑군에서 개최된 제**1**차 아시아 사회

12. 다음 글에서 인용했다. 프란츠 파농(Frantz Fanon), 『대지의 저주받은 사람들』(The Wretched of the Earth, 뉴욕: 그로브 프레스[Grove Press], 2004년), 145.

13. 아밀카르 카브랄(Amilcar Cabral), 『근원으로 돌아가』(Return to the Source: Selected Speeches by Amilcar Cabral, 뉴욕: 월간 리뷰 출판사, 1973년), 60.

주의 회의에 유고슬라비아 대표단이 초대받아 참가한 것도 우연이 아니었다.

1960년대에는 '이국적 장소'에 관한 특유의 기행 문학이 부흥하기도 했는데, 가장 두드러진 사례는 오스카르 다비초의 작품이었다. 놀랍지도 않지만 그는 비동맹 운동 모임 준비를 계기로 서아프리카를 방문한 또 한 명의 초현실주의 작가이자 정치인이었다. 그는 『백색 위에 검정』이라는 여행기를 썼으며, 여기서 당시의 탈식민 아프리카 사회를 분석하고 있다. 페트로비치와는 전혀 다른 관찰자였던 다비초는 아프리카에서 백인으로 여겨지는 것을 원치 않았다. 심지어 그는 자신의 백인다움을 수치스러워하며 할 수만 있다면 망설임 없이 자신의 피부색을 바꿀 것이라고 말했다. "맞아요. 나는 하얗죠. 지나가는 사람들이 보는 건 그게 전부예요. 옷깃에 내 나라의 역사 다이제스트라도 달 수 있으면 좋을 텐데요."[14]

유고슬라비아에서는 가령 베라 니콜로바가 **1954**년에 쓴 『그때와 지금의 식민지들』(Colonies Then and Now) 같은 식민주의를 다룬 수많은 책이 쓰였다. 프란츠 파농의 『대지의 저주받은 사람들』은 일찌감치 **1963**년에 슬로베니아어로 번역되었다. 이 책이 프랑스에서 처음 출간된 지 **2**년밖에 지나지 않았을 때였다. 이와 관련된 사례는 너무 많아 이 글에서 언급할 수 있는 범위를 넘어선다. 하지만 유고슬라비아와 제**3**세계 간의 관계에서 가장 중요한 요소는 의심할 여지없이 유고슬라비아가 세계적으로 반식민주의 투쟁과 동일시하고 그것을 지지했다는 점,

14. 오스카르 다비초(Oskar Davičo), 『백색 위에 검정』(Črno na belem, Potopis po Zahodni Afriki, 류블랴나: 프레셰르노바 드루주바[Prešernova družba], 1963년), 6.

또 유고슬라비아가 비동맹 운동의 회원국이 되고 이것이 유고
슬라비아 헌법의 중요한 일부가 되었다는 점이다.[15]

아나 슬라도예비치가 지적하듯이,[16] 대부분의 식민주의 서사
와는 달리 유고슬라비아는 다른 나라를 "문명화"하기 위해 노
력한(기본적으로 식민지화가 아직 전근대적 단계에 속한 나라
에 문명과 문화를 가져다준다는 생각으로 이루어진) 국가나 문
화로 자신을 내세우지 않았다. 대신에 유고슬라비아는 스스로
를 다른 나라가 아직 만들어지지 않고 분명하게 정의되지 않은
역할 속에서 입지를 확보할 수 있도록 돕는 문화 내지 국가라는
생각을 구축하고 견지했다(오늘날의 관점에서 보면 이런 "형
님" 패러다임 또한 문제적이라 할 수 있다).

비동맹 국제주의

유고슬라비아의 비동맹 운동 회원국 가입은[17] 처음에는 명백히
정치적인 목적에 따른 것으로, 대안적인 정치적 동맹이나 "대
안적 세계화"를[18] 위한 탐색을 의미했다. 다른 한편으로 이는 실

15. 1974년 유고슬로비아 헌법.

16. 아나 슬라도예비치(Ana Sladojević), 『아프리카의 이미지』(Slike o Africi/Images of
Africa, 베오그라드: 동시대 미술관[Muzej savremene umetnosti], 2015년), xv.

17. 비동맹 운동과 유고슬라비아에 대한 더 많은 논의로는 다음 저자들의 최근 글을 참조
하라. 조란 에리치(Zoran Erić), 트브르트코 야코비나(Tvrtko Jakovina), 갈 키른(Gal Kirn), 나
타샤 미슈코비치(Nataša Mišković), 마로예 므르둘라시(Maroje Mrduljaš), 보야나 피슈쿠르
(Bojana Piškur), 스레치코 풀리그(Srećko Pulig), 두브라브카 세쿨리치(Dubravka Sekulić), 아
나 슬라도예비치(Ana Sladojević), 류비차 스파스코브스카(Ljubica Spaskovska), 데얀 스레테
노비치(Dejan Sretenović), 블라디미르 예리치(Vladimir Jerić), 옐레나 베시치(Jelena Vesić).

18. 스레치코 풀리그(Srećko Pulig), 「비동맹 운동은 어떻게 강화되었나」(Kako su se kalili
nesvrstani), 『포르탈 노보스티』(Portal Novosti), 2018년 9월 25일 자, https://www.portalno-
vosti.com/kako-su-se-kalili-nesvrstani.

용적인 의제도 갖고 있었고 이를 추구하는 일이기도 했다. 비동맹 운동은 곧 경제적 차원으로 확장되었고 유고슬라비아와 비동맹 국가 간에 새로운 이해관계 및 교류 영역을 창출했다. 초기 단계에서는 제2차 세계 대전 이후 유고슬라비아의 급속한 도시화의 결과로 빠르게 발전한 유고슬라비아의 건설 회사들이[19] 아프리카와 중동에서 프로젝트를 진행하면서 강도 높은 경제 협력을 이끌었다. 일부 젊은 세대의 건축학자들은 새로운 시각으로 이런 유형의 모더니티의 발전을 주의 깊게 살폈다. 두브라브카 세쿨리치의 연구는 유고슬라비아와 아프리카의 탈식민 국가들이 자신의 규칙에 따라 근대화할 수 있는 방법, 즉 자신의 근대화 과정을 직접 주도할 수 있는 방식을 명확히 하려고 노력하는 과정에서 예기치 않게 이 동맹이 이루어졌음을 보여주었다. 이런 과정의 예로는 위에서 언급한 아프리카와 아랍의 여러 비동맹 국가의 건축 및 도시 계획 프로젝트를 들 수 있다. 여기서 건축가들은 유고슬라비아 특유의 모더니즘을 "열대 지방" 모더니즘과, 나아가 지역적 맥락을 인정하고 존중하는 국제적 모더니즘과 결합했다. 이런 생각과 관행을 열렬히 수용한 곳은 새로 독립한 비동맹 국가들이었다. 1975년에 유고슬라비아가 비동맹 개발 도상국들을 위해 상당한 재정 지원을 할 수 있는 '연대 기금'을 설립했다는 것도 언급할 가치가 있다.

그런데 제3세계는 실제로 무엇을 의미했으며, 무엇을 대표했는가? 제1세계 서구의 해석에 따르면 제3세계는 상당수가 예전에 식민지였던, 경제적으로 저발전 상태이거나 미개발된 주변부 국가들의 집단이다. 다른 한편으로 제3세계는 의미 있는

19. 『남반구의 별자리들』전에 선보인 두브라브카 세쿨리치의 프로젝트를 참조하라.

해방의 메시지를 담고 있는 정치적 프로젝트로 이해되기도 했다. 그것이 "힘없는 자들로 하여금 권력자들과 대화를 할 수 있게 했다"는 것이다.[20] 1970년대까지 승승장구하던 제3세계가 쇠퇴한 이유는 잘 알려져 있다. IMF 주도의 세계화 과정처럼 세계의 초강대국들이 중주적인 역할을 했기 때문이다. 제3세계의 소멸이 1980년대 유고슬라비아의 위기—전쟁을 초래하고 1991년의 국가 해체로 귀결된—와 함께 진행된 것은 전혀 우연의 일치가 아니었다.

문화는 정상 회담이나 비동맹 회의에서 중심 무대를 차지하지는 않았지만 비동맹 운동 안에서 특별히 중요하게 다루어졌다. 비동맹 운동의 문화 정치학은 문화적 제국주의를 강력히 규탄하며 문화적 다양성과 혼종성을 장려했다.[21] 서구(유럽)의 문화유산은 "병치"라는 관점,[22] 즉 서구의 유산은 새로운 (정치) 환경에서 단순하게 반복되는 것이 아니라 식민지인들의 생활 문화로 스며들어 융합될 것이라는 관점에서 이해되었다. 이 때문에 "문화적 유산에 대한 국가 간 교차 평가"와 지역 대 지역 접근법이 극히 중요했다. 아실 음벰베의 말을 바꾸어 표현하자면, 자신의 문화적 형태나 제도 등을 생산하는 것뿐만 아니라 다른 곳에서 기원하는 현실과 상상력을 번역하고 단편화하며

20. 비자이 프라샤드(Vijay Prashad), 『어두운 나라들』(The Darker Nations: A People's History of the Third World, 뉴욕/런던: 뉴 프레스[The New Press], 2007년), xviii.

21. 1979년 쿠바 아바나에서 열린 제6차 비동맹국 회의 연설에서 티토 대통령은 "문화 영역에서의 탈식민화를 위한 단호한 투쟁"에 대해 이야기했다. 1976년 콜롬보에서 열린 제5차 회의에서 리비아는 식민주의로 인해 "인류 문화유산"을 박탈당하게 되었음을 알리는 결의안 초안을 제출했다.

22. 프라샤드, 『어두운 나라들』, 82를 참조하라.

교란시키는 것, 나아가 그 과정에서 이들 형태를 자신에 맞게 고칠 수 있도록 하는 것이 중요했다.[23]

서구에서 "비서구의"[24] 문화적 표현들은 거의 언제나 전통적인, 민속지적인, 전근대적인 것으로 해석되거나, 아니면 서구의 예술적 규범을 "따라잡지 못한" 것으로 해석되었다. 식민주의가 식민지인들의 문화적 유산에 미친 영향에 대한 글을 쓸 때 세제르의 태도는 상당히 단도직입적인 것이었다. 식민지 프로젝트는 그 본성에서 경제적이고 군사적이었을 뿐만 아니라 또한 지식의 장치들을 통해 식민지인들의 문화와 문화적 산물의 중요성을 폄하하는 방식으로 그들에게 영향을 미치기도 했다. 비자이 프라샤드는 새로운 국민 국가 체제가 계몽주의의 과학적 유산을 그 문화적 함의에 대한 아무런 논의 없이 채택한 과정을 포괄적으로 분석했다.[25] 그의 주장에 따르면, "기계는 중립적이지 않기" 때문에 이 과정은 문제가 많았다. 이는 과학적 유산의 경우만이 아니라 예술적 유산에 대해서도 똑같이 적용된다고 덧붙일 수 있을 것이다.

1973년 유고슬로비아(자그레브, 류블랴나, 베오그라드, 두브로브니크)에서 개최된 국제 예술 평론가 협회(**AICA**) 총회에서 킨샤사 출신의 예술 평론가 셀레스틴 바디방가는 **AICA**가 예술에서의 유럽 중심주의 경향을 넘어서야 한다고 단호하게 주

23. 다음을 참조하라. 아실 음벰베(Achille Mbembe), 새라 너틀(Sarah Nuttall), 「서문」(Introduction), 음벰베, 너틀 엮음, 『요하네스버그』(Johannesburg: The Elusive Metropolis, 노스캐롤라이나주 더럼: 듀크 대학교 출판부, 2008년).

24. "비서구"는 서구에서 만들어진 용어다. 오늘날에는 흔히 "세계 예술"이라는 완곡한 표현이 사용된다.

25. 프라샤드, 『어두운 나라들』, **90.** 기계는 문화의 역사가 아직 이 새로운 장치에 대비하지 못한 곳으로 도입되어 문화적 변형을 야기하는 도구가 되었다.

장했다. 예술에서의 탈식민화에 대한 그의 요구는 그 시기 자이르[현 콩고민주공화국]가 표방했던 '진정성'이라는 원칙에 비추어 이해할 수 있다.[26] 앞서 살펴본 것처럼 상당수의 비동맹 국가들, 특히 아프리카의 비동맹 국가들은 예술을 정치적 도구로 이용했다. 유네스코 또한 제3세계 국가 출신의 전문가들이 자신들만의 문화적 모델을 발전시킬 수 있는 아이디어를 중심으로 쓴 수많은 문화 정책 관련 연구를 양산했다. '진정성'은 아마 그런 연구들 중 가장 극단적인 것에 속할 것이다. 그런데 이 모든 논의와 문화 정책의 이면에 있는 요점은 예술과 문화를 문명화의 위계적 눈금에 따라 위치시키지 않으며[27] 문화적 다양성을 인정하고 "차이를 가로지르는 대화"를 시작하는 것이었다. 따라서 우리는 이것이 사실상 독특한 국제주의의 한 사례이며, "지방화된 모더니즘"의[28] 문화적 교차 경험이라고 주장할 수 있다. 비동맹 국가들이 문화적으로 매우 다양했다는 사실에도 불구하고, 새로 확립된 접촉과 교류는 세계적으로 지배적인 서구 문화와 다른 문화들 간의 관계에 대해 논의할 수 있는 비옥한 토대를 제공해 주었다.[29] 몇 가지만 말하자면, **1985**년 유고슬라비아 티토그라드에 있는 비동맹 국가 미술관은 "예술

26. '진정성'(l'authenticité)은 자이르의 예술과 문화에서 벨기에 식민주의의 모든 흔적을 지울 목적으로 표방된 원칙이었다.

27. 디페시 차크라바르티(Dipesh Chakrabarty), 「반둥의 유산」(Legacies of Bandung: Decolonization and the Politics of Culture), 『전후』.

28. 오쿠이 엔위저(Okwui Enwezor)의 개념을 참조하라. 오쿠이 엔위저, 「설문」(Questionnaire: Enwezor), 『옥토버』 139호(2009년 가을), 36.

29. 이 관계에 대한 더 자세한 분석으로는 다음을 참조하라. 라시드 아라인(Rasheed Araeen), 「우리의 바우하우스 타자의 흙집」(Our Bauhaus Others' Mudhouse), 『서드 텍스트』(Third Text) 3권 6호(1989년 봄).

과 발전"이라는 제목의 심포지엄을 조직했으며, 여기에는 **21**개
국 비동맹 국가에서 온 **40**여 명의 대표가 참가했다. 이들은 "협
력 강화, 지식의 전파, 상호 관계 개선, 비동맹 국가 및 개발 도
상 국가의 문화와 예술의 교류 증진"에 관해 논의했다.[30] **10**년
후 자카르타에서는 『비동맹 국가 동시대 예술전』(**Non-Aligned
Nations Contemporary Art Exhibition**)이라는 전시회를 계기로
"다양성 안의 통일"이라는 세미나가 조직되었다.[31] 이곳의 발
표와 논쟁은 예술에서의 남반구적 관점이나 변화와 연대의 장
소로서의 남반구 같은 개념에 이의를 제기하는 등 티토그라드
에서와는 사뭇 다르게 진행되었다. 비동맹 국가의 동시대 예술
이라는 문제("동시대 예술의 이해 방식에 대한 대안적 견해")
가 논의되었고, 보편적 모더니즘이나 예술에서의 선형적 발전
이라는 관념은 거부되었다. 이 세미나는 주목할 만한 몇 가지
방침을 제시했다. 가령 지역적 조건과 사회 문화적 배경 때문
에 모더니즘이 각기 다른 장소에서 상이한 형태로 나타나게 되
었음을 강조했으며,[32] 또한 남반구의 동시대 예술이 제**3**세계 예
술 해방의 신호라는 생각을 강조했다. 세미나 참가자 중에는 기

30. 비동맹 미술관(Galerija umjetnosti nesvrstanih zemalja), 『기본 문서』(Osnovna doku-mentacija), 티도그라드, **1981**년 **12**월 **17**일.

31. 이 세미나에서 논의된 내용 일부는 아시아 아트 아카이브의 '기타 카푸르와 비반 순다람 아카이브'에서 볼 수 있다. **https://aaa.org.hk/en/collection/search/archive/another-life-the-digitised-personal-archive-of-geeta-kapur-and-vivan-sundaram-geetakapur-manuscripts-of-essays-and-lectures/object/the-recent-developments-of-southerncontemporary-art-avant-garde-art-practice-in-the-emerging-context.**

32. 짐 수팡캇(Jim Supangkat), 「남반구의 동시대 미술」(Contemporary Art of the South), 『비동맹 국가의 동시대 미술』(Contemporary Art of the Non-Aligned Countries: Unity in Diver-sity in International Art), 사후 도록(자카르타: 국서 출판국[Balai Pustaka], 교육 문화부 문화 총국 문화 매체 개발 사업부, **1997/1998**년), **26**.

타 카푸르(**Geeta Kapur**), 메리 제인 제이컵(**Mary Jane Jacob**), 데이비드 엘리엇(**David Elliott**), 나다 베로시(**Nada Beroš**), T. K. 사바파티(**Sabapathy**), 짐 수팡캇(**Jim Supangkat**), 구로다 라이지(**Kuroda Raiji**), 아피난 포시아난다(**Apinan Poshyananda**) 등이 있었다.

<p align="center">비동맹 세계의 문화적 발현</p>

1950년대 후반부터 유고슬라비아의 예술과 교육 분야에서는 온갖 종류의 교류가 이루어지고 있었다(비동맹 국가 출신의 학생들이 유고슬라비아에 유학을 왔는데, 어떤 기록에 따르면 이들 중 베오그라드 대학에 다닌 학생들만 무려 **4**만 명에 이르렀다[33]). 박물관은 다양한 유물을 입수했다. **1977**년에는 지배적인 이데올로기 및 정치적 분위기에 동조해 아프리카 미술관이 베오그라드에서 문을 열었다. 민속지적 박물관을 비롯해 이전의 유고슬라비아 국가 혁명 박물관[34] 같은 역사 박물관이 만들어지고 발전하면서 수많은 유물—티토 대통령이 비동맹 국가 순방 중에 받았거나 외국 정치인들이 그에게 준 선물들 같은—의 관리자 역할을 했다. 시각 예술 분야에서 류블랴나 국제 그래픽 아트 비엔날레는 이미 **1950**년대부터 "기본적으로 모든 것, 전 세계"를 보여 준 전시회라는 평가 속에서 국제적으로 인정받았으며, **1961**년 제**1**회 비동맹국 회의 이후에는 특히 더 그랬다. **1963**년 비엔날레에는 **10**개국의 비동맹 국가를 포함해 **43**개국

33. 슬라도예비치, 『아프리카의 이미지』, 18. 이 **4**만 명은 아마도 **1961**년부터 **1991**년까지 유고슬라비아가 비동맹 운동 회원국으로 있던 기간 전체를 상대로 한 숫자일 것이다.

34. 오늘날에는 유고슬라비아 박물관으로 바뀌었다.

이상의 국가가 참가했으며, **1981**년의 제**14**회 비엔날레에는 **25**개국의 비동맹 국가를 포함해 **60**개국 이상의 국가가 참여했다.

이 모든 발현, 교류, 전시회, 기타 이벤트의 바탕에는 유고슬리비아가 다른 비동맹 국가들과 맺은 문화 협약과 프로그램이 있었다.[35] 테자 메라르의 연구가 보여 주듯이 이런 교류는 아주 많았으며, 오늘날에는 상대적으로 거의 알려져 있지 않지만 대수롭지 않은 것이 아니었다. 유고슬라비아 예술가들이 알렉산드리아 비엔날레에서, 상파울루 비엔날레에서, 뉴델리에서 열린 인도 트리엔날레에서 정기적으로 전시회를 열었다면, 비동맹 국가 출신의 예술가들은 류블랴나에서 열린 국제 그래픽 아트 비엔날레에서, 요시프 브로즈 티토 비동맹 국가 미술관에서, 유엔 후원하에 슬로벤그라데츠에 있는 미술관에서[36] 조직된 국제 전시회(**1966**년, **1975**년, **1979**년, **1985**년)에서, 그리고 유고슬라비아 곳곳의 작은 장소나 이벤트를 통해 전시회를 가졌다.

하지만 이 모든 교류와 이벤트에도 불구하고 오직 하나의 예술 기관만이 비동맹 운동의 직접적인 후원하에 설립되었다. 요시프 브로즈 티토 비동맹 국가 미술관은 비동맹 국가와 개발 도상국의 예술과 문화를 수집하고 보존하며 전시할 목적으로

35. 유고슬라비아가 문화 협약과 프로그램에 서명한 비동맹 회원국 및 옵서버 국가들은 다음과 같다. 아프가니스탄, 방글라데시, 스리랑카, 인도, 인도네시아, 이라크, 이란, 요르단, 캄보디아, 북한, 쿠웨이트, 레바논, 말레이시아, 네팔, 파키스탄, 시리아, 아르헨티나, 볼리비아, 칠레, 가이아나, 자메이카, 쿠바, 니카라과, 파나마, 페루, 트리니다드토바고, 브라질, 코스타리카, 파라과이, 멕시코, 콜롬비아, 우루과이, 베네수엘라, 엘살바도르, 이집트, 수단, 기니, 가나, 튀니지, 카메룬, 에티오피아, 말리, 세네갈, 나이지리아, 알제리, 콩고, 케냐, 우간다, 모로코, 리비아, 앙골라, 모리타니, 시에라리온, 탄자니아, 잠비아, 자이르.

36. 오늘날 코로슈카 근현대 미술관(**Koroša galerija likovnih umetnosti**).

1984년 유고슬라비아 티토그라드에서[37] 문을 열었다. 이 미술관이 모든 비동맹 국가를 위한 공통 기관이 되었음을 확인하는 협약 문서가 **2**년 후 짐바브웨 하라레에서 열린 제**8**차 정상 회담에서 채택되었다. 이 미술관의 활동은 다양했다. 비동맹 국가의 작품들을 수집하고 전시회, 심포지엄, 전속 작가 제도를 조직했으며 출판물과 다큐멘터리 영화를 제작했다. 소장품의 일부는 하라레, 루사카, 다르에스살람, 델리, 카이로 등에서도 전시되었다.[38] 불행히도 비동맹 국가 미술 트리엔날레를 만들려던 그들의 목표는 **1990**년대 유고슬로비아 전쟁으로 인해 실현되지 못했다.

유고슬라비아어로 된 자료에 따르면[39] 이 소장품은 일차적으로 "다른 문화권의 유산"으로, "세계적으로 유래를 찾기 힘든 것"으로 여겨졌다. 라이프 디즈다레비치 유고슬라비아 연방 외무 장관은 카탈로그 서문에서 "주류" 문화와 "소수" 문화, "대도시" 문화와 "주변부" 문화 간의 인위적인 분할이나 특정 문화적 모델에 따른 인위적인 가치 위계화를 극복해야 한다고 강조했다.[40] 당시 유고슬로비아에서는 이런 "지방화된 모더니즘"에 대한 이해가 부족했고, 특히 **(**서구**)** 모더니즘을 대하는 것과

37. 오늘날 몬테네그로 포드고리차. 소장품은 **1995**년부터 몬테네그로 동시대 예술 센터에 있다.

38. 소장품에 대한 정보는 다음을 참조하라. 『몬테네그로 동시대 예술 센터 소장품』(Umjetniče zbirke Centra savremene umjetnosti Crne Gore, 포드고리차: 몬테네그로 동시대 예술 센터[Centar savremene umetnosti Crne Gorte], **2010**년).

39. 미동맹 미술관, 「기본 문서」.

40. 라이프 디즈다레비치(Raif Dizdarević), 『요시프 브로즈 티토 비동맹 국가 미술관』 (The Josip Broz Tito Art Gallery of the Non-Aligned Countries), 전시 도록(티토그라드: 연도 미상), **2**.

는 달리 다른 문화를 존중하는 확고한 입장이 부족했던 것으로 보인다. 유고슬라비아의 일부 저명한 예술사가들은 이 소장품이 "멀리 이국적인 장소에서 온 확인되지 않는 예술가들"의 작품, "공인된 예술을 지지하는 권위주의 국가에서 나온 작품"으로 이루어져 있다고 보았다.[41]

이 미술관이 정치적 프로젝트로 시작되었다는 것은 사실이며, 수집한 작품이 언제나 특정 작가의 가장 대표적인 작품인 것은 아니었다.[42] 다른 한편으로 서구의 예술이 헤게모니적 서사나 규범을 작동시키고 생산하는 방식에 도전하는 이 소장품의 잠재력이 특별히 잘 이해되는 것은 아니었다. 과거 서구의 식민 박물관과는 달리 이 티토그라드의 미술관은 오직 선물이나 기부의 형태로만 "세계의 예술"을 수집했으며, 자체의 문화적 네트워크와 지식의 프레임을 개발해 이를 다른 비동맹 세계의 경험과 결합하고자 했다. 특별히 포스트 유고슬라비아 연구나 포스트 식민주의 연구를 중심으로, 이 소장품들이 가시화되기 시작한 것은 지난 **10**년에 불과하다.

결론을 대신하며

정치적으로 말하자면 오늘날 비동맹 운동은 다소간 시대착오적인 것으로 여겨지고 있다. 이 독특한 별자리의 운명은 아마

41. 「비동맹 광기」(Nesvrstano ludilo), '예술과 발전' 심포지엄에서 발표된 문서(「기본 문서」)에 예샤 데네그리(Ješa Denegri)의 설명과 함께 실린 신문 스크랩 기사.

42. 소장품은 50여 개국 비동맹 국가에서 온 1천25여 점의 작품으로, 라피쿤 나비(Rafikun Nabi), 후세인 엘게발리(Hussein M. Elgebali), 가즈비아 시리(Gazbia Sirry), 살레 레다(Saleh Reda), 에드셀 모스코소(Edsel Moscoso), 로베르토 발카렐(Roberto Valcarel), 움베르토 카스트로(Humberto Castro), 수레시 샤르마(Suresh Sharma) 같은 저명한 예술가들의 작품을 포함하고 있다.

도 우리 시대에 가장 이해받지 못한 현상 중 하나일 것이다. 하지만 비동맹 운동이 세계 정치 무대에서 사라진 것이 특히 **1989**년 이후를 중심으로 한 신자유주의의 부상 및 성공과 직접적으로 결부되어 있음은 확실하다.

이 운동의 목적이 시작부터 진보적이었다는 사실에도 불구하고—이 운동은 세계의 경제, 정치, 문화 시스템의 주변부로 강제적으로 밀려난 사회나 사람들의 삶을 출발점으로 삼는 정치 형태를 구상했다—비동맹 운동에 가담한 상당수의 국가는 이 운동이 표방하는 원칙을 구현하거나 실천하는 것과는 사실상 자못 거리가 있었다. 줄리어스 니에레레 탄자니아 대통령은 **1979**년 하바나 정상 회담에서 이렇게 말했다. "비동맹 운동은 진보적 운동이었지만 진보적 국가의 운동은 아니었다."[43] 게다가 한때 해방적 잠재성을 지니고 있던 국민 국가, 정체성 정치, 배타적 민족 문화 등의 개념 또한 오늘날의 관점에서 보면 문제가 있다. 최근 몇 년간 유럽으로 건너온 난민들의 대부분은 비동맹 국가들, 현재 전쟁 중이거나 모종의 무력 분쟁에 연루되어 있는 국가들 출신이다. 새로운 세계열강이 비동맹 국가들의 영토 보존 및 경제 안정화에 간섭하는 것을 비동맹 운동이 막을 수 없기 때문이다. 따라서 문제는 이런 것이다. 평화로운 공존, 영토 보존과 주권에 대한 서로의 존중, 불가침, 내정 불간섭, 평등 및 상호 호혜 등과 같은 이 운동 본래의 원칙에 무슨 일이 일어났는가?

본 책에 수반하는 전시 『남반구의 별자리들: 비동맹의 시학』은 비동맹의 유산이 또 다른 기회를 얻을 수 있어야 한다고 주

43. 프라샤드, 『어두운 나라들』, 113에서 재인용.

장한다. 전시회에 출품된 작품들, 전 세계의 **26**개 '사례'는 과거를 다룰 뿐만 아니라(기구, 이벤트, 전시회, 문화 교류, 문화 정치학 등과 같은 다양한 역사적 별자리들을 맥락화하고 조사하고 해석한다) 현재 시기도 면밀하게 들여다보고 검토한다. 비동맹의 동시대성은 가능할까? 만약 그렇다면 그것은 어떤 모습을 가지게 될까? 칠레 산티아고에 있는 연대 박물관의 프로젝트처럼 일부 사례는 유토피아의 정신 안에서 시간을 초월한다. 이들이 제안하는 것은 "끝나지 않은 과거의 상기, 그리고 역사에서 일어난 적 없는 미래의 가능성"이다.**44**

이제 다음과 같은 결론을 내릴 수 있다. 비동맹 운동은 보편적 역사를 "지방화하는"**45** 의제를 가진 초국적 정치 프로젝트였다. 결과적으로 비동맹 운동의 예술과 문화는 대체로 정치와 역사에 관한 것이었으며, 달리 말하면 역사에 대한 '권리'를 주장하는 한 방식이었다. 이것이 평등한 발걸음으로 세계의 (문화적) 공간에 진입할 수 있는 유일한 방식이라는 사실을 이 운동은 얼마간 알고 있었던 것처럼 보인다. 비동맹 운동의 문화적 풍경을 풍요롭게 하고 서구적 규범 바깥에서 예술의 의미에 대한 논의를 가능하게 만든 다양한 문화 정치학과 확장된 문화적 네트워크, 이질적인 예술품들이 존재했었음이 명백하다. 하지만 이 모든 실질적인 표출에도 불구하고 비동맹 운동과 관련

44. 다니엘라 베르거(Daniela Berger), 페데리코 브레가(Federico Brega), 마리아 빅토리아 마르티네스(María Victoria Martínez), 「봉쇄는 없다」(No Containment. MSSA, the Museum as Spore), 『남부의 별자리들』, 43~72.

45. 역사 쓰기를 중심으로 한 "유럽을 지방화하기"라는 디페시 차크라바르티의 주장을 참조하라. 차크라바르티가 보기에 역사는 언제나 근대 유럽 및 북아메리카의 역사였으며, 이는 보편적 역사가 아니라 지방적 역사다. 차크라바르티, 『유럽을 지방화하기』.

된 고유의 모더니즘은 없었으며, 예술에서 새로운 국제적 서사를 창출할 수 있는 공통된 조직도 없었다. 그럼에도 비동맹 운동으로 고무된 국제주의는 중요한 힘이 있었고, 이런 사실이 오늘날 대체로 잊히기는 했지만 아마도 이 운동의 가장 큰 잠재성 중 하나였을 것이다.

<div align="right">번역: 박진철</div>

이 글은 다음 문헌에 처음 실렸다. 타마라 소반 엮음, 『남반구의 별자리들: 비동맹의 시학』, 전시 도록(류블랴나: 현대 미술관, 2019년).

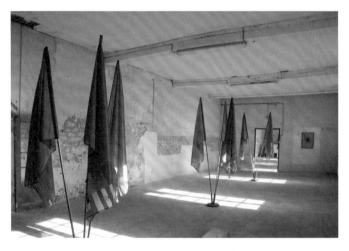

페렌츠 그로프(Ferenc Gróf), 「(대륙의 깃발들과 색상들의) 소박한 집합론」(Naive Set Theorem [of Flags, of Colors, of Continents]), 2018년, 직물에 디지털 프린트. 작가 제공.

이 프로젝트는 **20**세기 후반의 색채학적인 연대기를 말해 주는 일련의 깃발들로부터 출발했다. 이 시기에 지정학적 중요성을 가졌던 세 개의 블록, 즉 비동맹 운동**(NAM)**, 북대서양 조약 기구**(NATO)**, 그리고 바르샤바 조약기구가 이들 회원국들의 국기의 평균색으로 대변됐다. 일련의 깃발들은 이 블록들의 형성기를 따르며, 반둥 회의와 바르샤바 협정이 이뤄진 **1955**년부터 출발한다. 단채색의 깃발들은 사회주의 블록의 해체, **NATO**의 확장, 비동맹 운동의 형성으로 이어지는 **20**세기의 주요 사건들을 따른다. 융합된 국가 상징들의 채색된 연대기 뒤에는 재구성된 **68**년 **6**월의 포스터가 부착되어 있다. 파리 미술 아카데미의 아틀리에 포퓰라레에서 제작된 원래의 포스터는 **3**세트의 벤다이어그램과 함께 "**3**개의 대륙, 하나의 혁명"이라는 구절이 적혀 있었다. 하얀 바탕에 붉은 잉크로 찍은 이 간단한 포스터는 **7**세트의 벤다이어그램과 "**7**개의 대륙, 하나의 혁명"이라는 구절을 포함하고 있는데, 색상은 역사적 순간들의 혼합된 평균색으로 채색되었다. 국기도 국가도 없다. 혁명만이 있을 뿐이다.

페렌츠 그로프 작업 노트.

에카 쿠르니아완(Eka Kurniawan), 백현진, 「다시 상상한 트럭 그라피티」(2020년), 부분, 혼합 매체. 『연대의 홀씨』전, 국립아시아문화전당, 2020년 5월 15일~12월 30일. 인도네시아 소설가 에카 크루니아완이 자카르타 거리에서 채집한 실제 낙서 문구를 백현진이 벽화로 재구성했다.

고금, 야유마데이 지하철역 C번 출구, 2019년. 작가 제공.

로이스 응, 고금

이천십구년 십일월 십팔일

지난 호 『옵.신』에서 나는 홍콩의 **1967**년 시위가 어떻게 **2014**년 우산 혁명에 거꾸로 메아리쳤는지 **2018**년 말 시점에서 돌아보는 글을 실었다. 당시 시위에 대한 내 감정은 애매했고 혼란스러웠다. 아마도 나 스스로 얻은 정치적 교훈과 입양 가정에서 학습된 믿음 사이에서 타협점을 찾기가 어려워서였을 것이다. 전혀 다른 환경에서 홍콩 정치 상황에 대해 다시 글을 쓰게 될 줄은 몰랐다. 질풍 같은 시간이 지나고 보니 이전의 글이 무척이나 순진하게 여겨지기 때문이다. 다음은 내 친구이자 한국의 총명한 미술 작가이며 활동가인 고금과 나눈 대화 내용이다. 고금은 **2019**년 **6**월 처음으로 홍콩을 방문했고, 시위의 광풍에 휩쓸려 거의 **1**년 동안 운동에 참여하며 기록했다. 다음은 우리가 나눈 대화 내용을 발췌한 것이다. **(로이스 응)**

로이스 응: **2019**년 **11**월 **18**일의 기억을 같이 더듬어 나눠 보면 어떨까 생각했어. 그날 밤 각자의 경험을 비교하고 재구성해 보는 거지.

고금: 좋아. **11**월 **11**일이 '여명 운동'의 시작이었지. '여명 운동'이란 이름은 시민들이 일 나가기 전인 새벽에 시위를 시작한다는 의미에서 붙여진 건데, 새벽 **5**시 기상. **5**시 반에 집을 떠

Royce Ng and Go Geum

Eighteenth of November
Two Thousand And Nineteen

In the previous issue of 『Ob.scene』, I had written a text at the end of 2018 about the 1967 protests in Hong Kong and their strange inverse resonances with the Umbrella Movement of 2014. At the time, my feelings towards the protest movement were ambiguous and confused, mostly because it was difficult to reconcile my own political leanings with those of my adopted home. I never expected to be contributing again, in such different circumstances, writing about the political situation in Hong Kong "after the deluge" as it were, which also made my earlier text seem so naive. The following is a conversation I had with my friend Go Geum, a brilliant South Korean artist and activist who had visited Hong Kong for the first time in June 2019, and been swept up in the fervour of the movement and spent almost a year participating and documenting the events of that year. This is an edited transcript of that conversation. (Royce Ng)

Royce Ng: So I thought we could try and talk about our memories of the 18th of November 2019, and try and compare and reconstruct our experience of that night.

Go Geum: Yes. November 11th was the beginning of the "Dawn Movement." They called it that because they wanted to start at dawn, at the time before people start to go to work. 5 a.m.: Wake up. 5:30 a.m.: Leave the house. 6:30 a.m.: Assemble at different

나 **6**시 반에 여러 집합 장소에 모이고 **6**시 **45**분에 시위를 시작. **7**시가 되면 직장인들은 회사에 월차 통보. 시위 참여자들은 이 정보를 공유하고 모두 **5**시에 기상해서 도시를 급습하기로 했어. **11**일에 시작되어 매일 계속됐어. **16**일? **17**일까지 했지, 아마?

응: **18**일까지.

고: 진짜 오래된 일처럼 느껴지네. 나만 그렇게 느끼는 건지 모르겠지만, 거의 아무 기억도 안 나. 사진이나 그때 썼던 메모를 봐야만 해. 나만 그런 건가? 일종의 외상 후 스트레스 장애인가?

응: 그럴 거야. 아마 두 가지 이유겠지. 그해 너무나 많은 일들이 터져서 우리 스스로 억압을 했을 거야. 기억이 그 정보를 전부 저장할 수가 없는 거야. 그러고 나서 팬데믹이 터졌잖아. 그게 **2019**년 사건들을 더 억눌렀던 거지.

고: 지금 홍콩 분위기는 좀 어때? 여전해? 어떻게 되어 가는지 모르겠네.

응: 지금은 분위기가 완전 달라졌어. 지금은 완전 팬데믹 모드이고, 정부는 팬데믹으로 신경이 집중된 틈을 타서 온갖 정치적 술책을 쓰고 있어. 국가보안법은 정부가 사법 절차 없이도 홍콩을 떠나려는 그 누구든 억류할 수가 있도록 하고 있어. 내국인, 외국인 할 것 없이 누구든 막을 수 있어. 만약에 이런 법이 **2**년 전인 **2019**년에 나왔더라면 홍콩 사람 전부가 거리로 쏟아져 나왔겠지. 지금은 매일 이런 일들이 계속 일어나고 있지만, 보안법 때문에, 팬데믹 때문에 아무도 손을 쓸 수가 없어. 시위 세대 많은 사람들이 홍콩을 떠나고 있어. 영국이나 타이완 등으로 망명을 가고, 저항을 국제무대로 옮기고 있어. 이런 말 하

districts. 6:45 a.m.: Take action. 7 a.m.: Workers inform your boss/company that you will be taking leave today. So the protesters shared this information to tell everyone to wake up at 5 a.m. and "break the city." It started on the 11th, kept going, and we met on the 16th, or the 17th?

RN: 18th.

GG: It feels like a really long time ago, but it's only been a year. I don't know if it's only me, but I have almost no memories, I have to go back to my photos and things that I wrote down, is it only me? Is it a kind of PTSD?

RN: I think so. I think it's two things. We repressed a lot of it because so many things happened in that year, our memories couldn't retain all that information. Then the pandemic happened, and that event superseded the events of 2019.

GG: How does it feel in Hong Kong right now, is it the same mood? I don't know what's going on.

RN: No, it's not the same mood. I think we're all in pandemic mode and the government is taking advantage of this distraction to make all of their political manoeuvrers. So today I saw that a part of the National Security Law (NSL) would allow them to stop anyone from leaving Hong Kong without judicial process. Whether you're a foreigner or local, they could just stop you. Two years ago, in 2019, if this law came out the whole of Hong Kong would be on the street, but now everyday something like this is happening, but because of the NSL, because of the pandemic, nobody can really do anything. I think so much of that generation are retreating, going into exile in the UK or Taiwan, or have internalized their resistance. It's sad to say, but there's a kind of resignation. People have accepted that the worst thing imaginable has happened already, and we just have to adapt our lives to this new Hong Kong. That battle was lost, in some sense, sadly. However, the other battle was to draw attention to what was happening in Hong Kong, and that was definitely won. I don't know about

는 게 슬픈 일이지만, 지금은 체념의 분위기야. 상상조차 못 하던 최악의 상황이 벌어졌고 이제 새로운 홍콩의 삶에 적응해야 한다는 사실을 사람들이 받아들였어. 슬프지만 한편으로 투쟁은 실패한 거야. 하지만 또 다른 투쟁은 홍콩에서 일어나고 있는 일들에 사람들이 관심을 갖도록 하는 거였는데, 이 투쟁만큼은 승리하고 있어. 한국 언론은 어떤지 모르겠지만, 적어도 서방 언론은 이제 홍콩에 대한 기사를 매일 내고 있어.

고: **CNN, BBC** 같은?

응: 응, **CNN, BBC**, 가디언까지.

고: 여기선 홍콩에 대한 보도가 하나도 없어. 미얀마 사태는 매일 뉴스에 나오는데.

응: 한국 기업들의 미얀마에 대한 상업적 이해관계가 엄청나니까. (둘 다 웃음) 2019년 11월 18일 월요일에 대해 얘기해 볼까. 좀 늦은 시간에 널 만났지. 넌 이미 경찰이 쏜 물대포에 맞았다고 했어. 그때 네가 나한테 보낸 문자 메시지가 여기 있네, "조심해. 물대포한테서 도망가는 중. 아무것도 안 보여. 물밖에는. 심장 문제 때문에 잘 뛰지 못하는 내 친구랑 같이 뛰었어."

고: 맙소사. 난 아무것도 기억이 안 나.

응: 나를 만나기 전의 일 아무거나 기억나는 게 있어? 넌 **V**랑 있었잖아. 물대포를 봤고. 여성시장 근처였어. 네가 위치를 나한테 공유해 줘서 알아.

고: 그것 때문에 **V**의 여동생 **O**가 몹시 불안해했어. 난 우리가 이동할 때마다 너랑 위치를 공유했는데 **V**가 말하더라고. "그거 진짜 위험한 거야."

Korean newspapers, I can ask you that question. At least in Western newspapers, everyday they report news about Hong Kong.

GG: Like CNN, BBC?

RN: Yes, CNN, BBC, the Guardian.

GG: We don't hear about Hong Kong everyday. But we hear about the coup in Myanmar.

RN: Because Korean companies have so many commercial interests in Myanmar? (both laugh) So maybe we can talk a bit about that night, Monday the 18th of November, 2019. So I met you a bit later on in the evening. And you told me you had already been sprayed by a water cannon from a police truck. I can read your message from that night. "Be careful, we are walking away from the water cannon. I can't see, I just saw water, and we ran away with my friend who can hardly run because of a heart condition."

GG: Oh my god. I don't remember anything.

RN: So do you remember anything from before I met you? You were with V. You saw the water cannon. You were near the ladies market. I know because you shared your location with me.

GG: This actually made O, V's sister, really uncomfortable. Whenever we were somewhere I would send our location, and V would say, "This is so dangerous."

RN: So do you remember anything else about that night, before we met?

GG: We met around 10 p.m., right? I'm looking at the photos I took that night. I saw a burning car. They burnt the bus station and all the minibuses. I guess I was just walking with many people along Nathan Road and seeing all these crazy things.

RN: So the context of that night was that it was the siege of the Polytechnic University of Hong Kong (PolyU), and the idea was, the police were going to try and break the barricade, and so the protesters put a call out to the people of Hong Kong to come to Kowloon and draw the police away from the frontline. And that's

응: 뭔가 조금이라도 기억이 나는 거야?

고: 우리가 10시 정도에 만난 거 맞지? 지금 그날 밤 찍었던 사진을 보는 중이야. 차가 불타고 있는 걸 봤어. 버스 정거장이나 미니버스들도 불에 탔어. 아마 사람들에 섞여서 네이선가를 지나는 중에 이 광기의 현장을 다 본 걸 거야.

응: 그날 밤이 바로 경찰이 홍콩 폴리텍대학을 포위한 밤이었어. 경찰이 바리케이드를 부수려고 하니까 시위대가 사람들을 코룬으로 오라고 해서 경찰 주의를 전방에서 돌려내려고 했던 거야. 그래서 폴리텍대학에서 떨어진 곳곳에서 집회가 열린 거지. 몽콕, 야우마테이...

고: 거리에 그냥 서 있는 것만으로도 도움이 되었던 기억이 나. 경찰 주의를 따돌리려면 되도록 소란을 많이 피웠어야 했어.

응: 그때 어떤 기분이었는지는 기억이 나? 분위기는?

고: 정말 놀랐어. 특히 거리에 온통 깔린 설치물들을 볼 때 놀랐고, 나도 하나 만들고 싶어졌어. 실제로 처음 보는 사람들하고 같이 만들어 보기도 했어. 우린 결국 같이 진짜로 바리케이드를 하나 합작해서 완성했는데, 바람에 날아갈 정도로 가녀렸어. (웃음)

응: 나도 똑같은 기억이 나. 시위대가 벽돌을 주어다가 바닥에 내리쳐서 포장도로에서 떨어져 나온 조각들로 바리케이드를 만들고 있었어. 나랑 V는 벽돌을 바닥에 내던지는 걸 도왔어. 근데 안 깨지는 거야. (웃음) 손을 봤더니 온통 피투성이가 되었더라고. 장갑을 안 꼈었거든. 그래, 이 일은 선수들한테 맡기자, 그랬지.

why there were all these protests quite far away from PolyU, in Mongkok and Yau Ma Tei.

GG: I remember just being on the street could help. It was an effort to make as much trouble as we could to distract the police.

RN: Do you remember what it felt like? Do you remember the atmosphere?

GG: I was amazed, especially when I saw all those installations on the street. And I wanted to make one too. I actually tried to make one, with strangers on the street. Somehow, we worked together to make a really fragile barricade, that could be blown over by the wind. (laughs)

RN: I remember the same thing. The protesters were picking up the bricks from the path and smashing them on the ground to try and make the barricades, and me and V both tried to help and threw bricks on the ground and they didn't break (laughs) and I looked at my hands, and they were covered in blood because I hadn't worn gloves, and I thought, ok let's stop this and leave it to the professionals.

GG: I guess so many people probably had the same feeling! (laughs)

RN: So I had no plan to go out that night, but I remember seeing the call on Twitter to come out and create human and physical barriers for the police so that they couldn't get into PolyU, and I had to catch the ferry out from Lantau at 8 p.m. I honestly remember thinking in my head, this is a really important night, and one day my daughter Odessa would be reading a history book and ask me, "What did you do on that night, papa?" and if I responded "Oh, I was really tired that night, I just went to bed," I would have felt really bad. In my defence, I had gone out to bring supplies to the students trapped at the Chinese University of Hong Kong (CUHK) a few days earlier. That was when everyone thought CUHK was going to become the centre of police attention, but then it suddenly shifted to PolyU. On the ferry, I remember thinking, are all these

고: 많은 사람들이 똑같이 생각했을 걸. (웃음)

응: 난 그날 밤은 안 나가려고 생각했던 기억이 나. 그러다가 다들 나와서 경찰이 폴리텍에 못 가게 인간 장벽을 만들자는 트위터를 보고 뛰쳐나갔지. 란타우섬에서 8시에 출발하는 여객선을 타야 했어. 오늘 밤은 정말 중요한 밤이라는 생각이 드는 거야. 내 딸 오데사가 언젠가 역사책을 보며 묻겠지. "그날 밤 아빠는 뭘 했냐"고 물어볼 텐데, "그날 아빠는 너무 피곤해서 그냥 잤어"라고 대답해야 한다면 정말 기분 안 좋겠지. 사실 변명을 하자면 며칠 전에 난 홍콩 중국인대학에 고립된 학생들에게 보급품을 날라 주러 갔었거든. 그땐 사람들이 중국인대학이 경찰 본부가 되겠다고 걱정하고 있었어. 근데 갑자기 폴리텍으로 경찰의 목표가 바뀐 거야. 여객선에 올라타선 무슨 생각을 했던 게 기억나냐면, 여기 탄 이 모든 사람들이 집회 참석하러 가는 건가, 왜냐면 그 시간에 섬에서 홍콩으로 들어가기 위해 여객선에 탈 다른 이유가 있을 수 없거든. 상점이고 뭐고 다 문을 닫았고 완전 아수라장이었으니까. 난 뭔가 사명감에 젖어 있었어. 홍콩에 도착했는데 모든 게 평상시 같았어. 여객선을 타고 침사추이로 건너와서는 네이선가를 향해 걸어갔는데 그때 처음으로 바리케이드를 본 거야. 정말 놀랍고 충격적인 순간이었어. 네이선가가 온통 공사장에서 뜯어 온 고인돌 같은 구조물과 대나무 바리케이드로 덮여 있고, 최루탄 냄새는 진동을 하고, 길은 시위대가 꽉 막고 있는 거야. 관광객들은 호텔에서 나와서 구경하고 있고. 모스크 앞에서 널 기다리는데 길이 막혀 있어서 넌 오질 못하고... 있었어. 진짜 전쟁터 같았어. 이쪽 길을 따라가면 경찰이 진을 치고 있고, 다른 길로 돌아가면 바리

people coming out to join the protest as well, because there was really no reason to catch the ferry from the island into Hong Kong that night, because really everything was shut down and in complete chaos. I felt like I was on some kind of mission. I arrived in Hong Kong, and everything felt normal. I took the ferry across to Tsim Tsa Tsui and then I just started walking towards Nathan Road and that's where I saw the barricades. That was the really amazing and shocking moment, to see all of Nathan Road, covered in these brick stonehenge structures and bamboo barricades, pulled from construction sites, and you could smell the tear gas everywhere, and the streets were full of protesters, and tourists coming down from hotels to see what was going on. I was waiting for you, in front of the Mosque, but you couldn't get there because all the streets were blocked. It really felt like a war zone, you would walk down the one street but see cops there so turn around and then go down another but it was full of barricades. But eventually I remember we met at the little playground on Canton Road.

GG: Oh yes, I remember!

RN: It was surprisingly quiet.

GG: Yes, it was really peaceful in the playground. It was the perfect place to meet someone on this dangerous night.

RN: I think we ate something, you had some snacks?

GG: Yes, yes.

RN: I remember we brought stuff. I had towels and snacks and saline solution to wash tear gas from the eyes. And we were going to drop them off at one of the spontaneous refill stations for the protestors where they collected food and water and supplies.

GG: Yes, I remember I had a code of conduct before I went out, like a prepared list of things I needed to bring as essential items for the day, like a chocolate bar, a mask, a towel.

RN: So we met up in the park, and we walked to Nathan Road, and there was a human chain production line for Molotov cocktails, for three or four kilometres from there all the way to PolyU.

케이드로 막혀 있고... 하지만 결국엔 캔턴가에 있는 조그만 놀이터에서 널 만난 걸로 기억해.

고: 맞아, 기억난다!

응: 놀라울 정도로 조용했지.

고: 그래. 놀이터는 정말 평화로웠어. 그렇게 위험한 밤에 누군가를 만나기에 딱이었어.

응: 그러곤 뭔가 먹었지 아마? 넌 간식을 먹었나?

고: 맞아, 맞아.

응: 우리 각자 뭔가 싸 왔었어. 난 수건과 간식, 눈에서 최루탄을 씻어 내기 위한 생리 식염수를 갖고 왔어. 우린 그걸 시위대를 위해 음식이랑 물 같은 보급품을 모아 두는 임시 충전소에 떨궈 놓을 생각이었어.

고: 맞아. 외출하기 전에 행동 강령 같은 걸 체크했었는데, 그날을 위한 필수 용품 목록 같은 거였어. 초콜릿바, 마스크, 수건 같은 것들.

응: 그래서 우린 공원에서 만나서 네이선가로 걸어갔어. 거긴 화염병을 운반하는 인간 사슬이 공장처럼 엄청 길게 늘어서 있었어. 폴리텍까지 쭉, 3~4킬로는 되었을 거야. 우린 잠시 거기에 가세해서 화염병들을 손으로 전달했어.

고: 무슨 인간 메아리 시스템 같은 게 작동해서, 누군가가 뭐가 필요하다고 소리를 치면 줄을 따라 메시지가 전달됐어. 설탕, 병, 수건, 기름 같은 것들. 그 줄이 있던 자리에 다음 날 가 봤더니 화염병 재료들이 산더미처럼 쌓여 있더라. 줄의 시작점에서부터 지연이 되어서 물건이 도착했을 땐 최전선이 이미 흩어지고 나서였어.

I remember we joined the chain for a while, passing bottles hand-to-hand.

GG: And there was a human echo system where they would yell what they needed, and the message would be transmitted down the line, things like sugar, bottles, towels, petrol. The day after I went to the place where the human chain ended and there was a huge stack of Molotov cocktail supplies, as there was a delay between the start and end of the chain so that by the time the items arrived, the frontline might have dispersed already.

RN: I remember my feeling that Hong Kong really felt like a war zone that night. Walking around the streets, I couldn't believe that Hong Kong could descend into this chaos so quickly, and I remember thinking, the city could never recover from this. But then I went back a few days later, and everything had been cleared and repaired, almost like nothing had happened at all. For some reason in Sham Shui Po, the government decided not to fix the traffic lights which had been smashed in the protests, so the traffic was crazy there for 6 months. In Tsim Sha Tsui, all the roads and pathways were ripped but, but everything was back to normal, they filled up all the patches with concrete, all the roads were cleared.

GG: If you looked really closely, you could tell things were not the same as before, everything was done so quickly as if they really wanted to cover up something, it was not done with care.

RN: They're the scars in the city. People who arrive in the city now, they might not understand that or see it, but those are the areas where the city was ripped up. Do you also remember an old Korean man who showed up and started to talk to us?

GG: Yes, yes!

RN: I think he was a businessman who had come down from his hotel room and was encouraging us and you guys spoke.

GG: I can't remember what we talked about. (laughs) That was in front of Chungking Mansions, right?

RN: Yes, close by.

응: 그날 밤의 내 기억은 홍콩이 온통 전쟁터였다는 거야. 거리를 걸어 다니면서 느낀 건, 야, 정말 홍콩이 이렇게 순식간에 아수라장이 되다니, 과연 정상으로 회복될 수 있을까 싶더라고. 근데 며칠 후에 갔더니 싹 다 청소를 하고 원상 복구가 되었더라. 근데 어쩐 일인지 정부가 샴슈이포에서 시위 때 부서졌던 신호등만 고치지 않고 놔둔 거야. 그래서 6개월 동안 교통지옥이었어. 침사추이에선 차도와 인도들이 죄다 뜯겼었는데 전부 싹 고쳐 놨더라고. 콘크리트로 죄다 땜빵을 하고 길들을 다 치웠어.

고: 자세히 들여다보면 전과는 뭔가 다른 걸 발견할 수 있어. 뭔가 감추려는 것처럼 너무 빨리 복구를 하면서 신경 안 쓰고 작업을 막 한 티가 나.

응: 도시에 상처가 남은 거지. 지금 도시를 방문하는 외지인들은 도시가 뜯겨 나갔었던 건데도 그걸 못 보거나 봐도 뭔지 모르겠지. 거리에서 우리한테 말 걸던 한국 사람 기억나?

고: 그래, 그래!

응: 비즈니스맨 같던데 호텔 방에서 내려와서 용기를 북돋아 주려고 했고 너랑 애기도 했지.

고: 무슨 얘길 했는지도 기억이 안 나네. (웃음) 중킹 맨션 앞이었지?

응: 그래, 그 근처였어.

고: 네이선가에서 기막힌 사진들을 찍었지. 보내 줄게.

응: 이 글에 사진도 넣을까.

GG: I had some great photos on Nathan Road. Let me share them.

RN: Maybe we should include the photos.

pp. 444–47: scanned images from Film No. 76, Frontline Diary, Hong Kong Vandalism Archive.* Photo © 2019 Go Geum

* Hong Kong Vandalism Archive: On the day of the Storming of the Legislative Council in Hong Kong on the 1st of July 2019, the Hong Kong "rioters" adopted tactical vandalism techniques, breaking with the tradition of peaceful protest. Since then the socio-political desires of the movement manifested through campaigns of strategic vandalism. Similar to the experience of flash mobs that were popular in the early 2010's, protests were actualized like street theatre, with the urban landscape of Hong Kong its stage. Securing their anonymity with black clothes and umbrellas, the protagonists of Hong Kong's "riots" covered the city of with new layers of their own visual language. From July 2019 to February 2020 during the 2019–20 Anti-Extradition Law Amendment Bill Movement, Go Geum developed an "art conservation" practice, conducting fieldwork for a "Hong Kong Vandalism Archive" within the framework of a hypothetical "Museum of Graffiti Art." It consists of three parts: over 400 collected objects, five hours of YouTube Live Streaming Videos, and 115 rolls and 1200 prints of lo-fi film images made with the Holga 120 GTLR, the twin lens reflex style plastic camera renowned for its simple but effective technology. The Hong

444~47쪽: 홍콩 반달리즘 아카이브* 전선일기(戰線一記) 필름 번호 **76**번 스캔 이미지. 사진 © **2019** 고금

* 홍콩 반달리즘 아카이브: **2019**년 **7**월 **1**일, 홍콩 의사당을 급습하던 날, "폭도들"은 평화 시위의 전통을 탈피, 전문적인 반달리즘 기술을 적용했다. 그 이후로 운동의 사회정치적 갈망은 전략적인 반달리즘을 통해 표출되었다. 집회는 **2010**년 초반에 유행했던 플래시 몹과 비슷한 형태로 마치 도시를 무대로 삼는 거리극처럼 구현되었다. 검은 복장과 우산으로 익명성을 확보한 "폭도들"은 자신들의 시각 언어의 새로운 층위로 도시를 뒤덮었다. 범죄인 인도법 반대 시위 기간 중인 **2019**년 **7**월부터 **2020**년 **2**월까지 고금은 '홍콩 반달리즘 아카이브'를 위한 현장 활동을 실행하며 '예술적 대화'의 실천을 지속했다. 이는 그가 이미 진행하던 가상 그래피티미술관의 틀 안에서 진행되었으며, **400**점 이상의 습득물, **5**시간의 스트리밍 비디오, 그리고 간단하면서도 효율적인 장비로 알려진 플라스틱 이안리플렉스 카메라, 홀가 **120 GTLR**로 촬영한 저해상도 사진 **115**롤 및 **1200**점의 현상 사진 등 세 부분으로 구성되었다. 홍콩 반달리

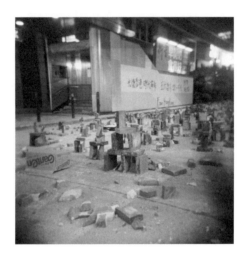

Kong Vandalism Archive depicts the political disorder of Hong Kong and the collective identity of "rioters" through these images. The photos included in this text portray the collective attempts of anonymous individuals to subvert the status quo of the urban environment and paralyse the critical functions of the city on the night of the 18th of November, 2019. The photos depict the transformation of the detritus of urban life in Hong Kong such as bamboo scaffolds, sidewalk blocks, traffic cones, barricade tapes, and umbrellas into tools of political insurrection.

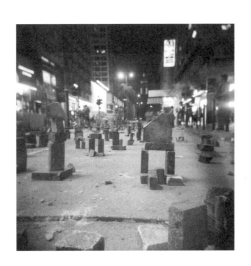

즘 아카이브는 홍콩의 정치적 혼란 및 "폭도들"의 집단 정체성을 이미지로 기록하고 있다. 이 글과 같이 실리는 사진들은 **2019**년 **11**월 **18**일 밤 도시의 주요 기능을 마비시키고 도시 환경의 일상적 현상을 전복하려는 익명의 개인들의 집단적 노력을 나타낸다. 대나무 사다리, 보도블록, 교통 삼각뿔, 바리케이드 테이프 및 우산 등을 정치적 저항의 도구로 변형시킨 홍콩 도시 생활의 변형 형태가 묘사되어 있다.

RN: Do you remember we walked towards PolyU after that? We dropped off our supplies and saw everyone making the Molotov cocktails. I think V was too scared to get too close to PolyU.

GG: Yes, she can't run because of her heart condition.

RN: I think we were scared that the police would suddenly charge. I think you must remember better than me that a few days or weeks before, some protestors were crushed when a huge crowd of protestors suddenly ran away when the police charged.

GG: Yes, because the police were using pincer movement techniques to trap the protesters.

RN: So the main thing I remember at the end of the night is, we were walking back, and I wanted to catch the last ferry back to Lantau, so I had to run to the ferry pier at Tsim Sha Tsui and they had already closed the gate, but they opened it to let more protesters through to escape. So my strongest memory is, there were so many people, all the protesters who wanted to get back to Hong Kong Island. The pier was full of people, from the entrance to the ferry gate, and we were all there and the staff were running around trying to figure out what to do. Some kids in the group had put $1000 dollars into the ticket machine and were distributing them to everyone for free. Everyone was pleading with the staff to let us on the boat. Finally, they organized a second boat, so everyone could cross the harbour and get back to the island. They led us down a passageway beneath the pier, it really felt like we were refugees, and we all got onto the waiting ferries. I remember when we arrived in Hong Kong, everyone broke out in spontaneous applause in gratitude to the ferry staff, and every person who got off the boat said, "Thank you, captain," as they stepped off. I remember this was a really emotional and beautiful moment, all these kids thanking all these old sailors who'd helped us. It was such a strange, horrible night to see Hong Kong turned into a war zone, but there were so many things that gave me respect for the young people of Hong Kong. Joining a human

응: 그러고 나서 폴리텍 쪽으로 걸어가던 기억나? 보급품을 떨구고 모두 화염병 만드는 걸 보고 나서 말이야. V는 너무 무서워서 폴리텍 근처에 가는 걸 무서워했던 것 같아.

고: 그래, V는 심장이 안 좋아서 뛰질 못하거든.

응: 우리 모두 무서워했지. 경찰이 갑자기 돌격할까 봐. 아마 나보다 네가 더 잘 기억할 텐데, 그 며칠 전에 경찰이 갑자기 시위대를 향해 돌격하니까 그 많던 사람들이 깔렸었잖아.

고: 맞아. 경찰이 시위대를 포위하려고 양면 협공 작전을 펼치고 있었잖아.

응: 그날 밤 막판의 기억나는 굵직한 일은 란타우섬으로 가는 마지막 배를 타려고 침사추이 선착장으로 막 뛰어갈 때였어. 게이트는 이미 닫힌 상태였지만 시위대가 도주할 수 있게 들여보내 줬어. 강렬하게 기억에 남는 건, 홍콩섬으로 돌아가려는 사람들이 정말 많았는데, 게이트부터 선착장까지 온통 사람으로 꽉 차고 직원들은 뭘 어찌해 보려고 이리저리 바쁘게 돌아다녔어. 근데 어떤 애들이 매표기에 천 달러 지폐들을 넣더니 사람들한테 표를 공짜로 나눠 주는 거야. 모두가 배에 태워 달라며 직원들에게 애원을 했어. 결국엔 모두 섬으로 건너갈 수 있게 배 한 척을 추가로 배정했어. 직원들이 사람들을 선착장 뒤쪽 통로로 안내하는데, 난민이 된 기분이었어. 결국 모두가 배에 올라탔어. 기억나는 건, 홍콩에 도착하자 약속이나 한 듯 직원들에게 보내는 승객들의 감사의 박수가 터져 나온 거야. 모두 배에서 내리면서 "감사합니다, 선장님!" 이러는 거야. 어린 학생들이 도움을 준 나이 든 선원들에게 감사를 하는 광경은 정말 짠하고 멋진 순간으로 기억에 남았어. 홍콩이 밤 동안 그렇게

chain to deliver Molotov cocktails, suddenly touching hands with a complete stranger, there were no leaders, it was totally self-organized. We all just joined together and took our place in the line, even if we didn't know what we were doing. You left Hong Kong not long after this, right?

GG: Yes, and I came back in January, and I remember we were hearing about the Wuhan virus around Chinese New Year 2020. I wrote down in my notes, "Wild Game Banned in Wuhan Wet Market." So it's almost exactly a year ago since that time.

끔찍한 전쟁터로 변한 건 정말 이상하고 무서웠지만, 난 많은 일들을 계기로 홍콩의 젊은이들에 대해 경의를 갖게 됐어. 화염병을 전달하기 위해 인간 사슬을 만들고, 낯선 사람들과 손을 마주 잡고, 지도자도 없이 완전히 자체적으로 조직을 만들었잖아. 우린 뭐가 어떻게 돌아가는지도 모른 채 그저 거기에 합세해서 사슬 속 자리만 지킨 거고. 넌 그 직후에 홍콩을 떠났지**?**

고: 맞아. 그리고 1월에 다시 갔어. **2020**년 [음력] 새해였고, 우한 바이러스 얘기가 나돌 때였어. 이런 메모를 적었네. "우한 시장에 야생 동물 취급 금지령." 그러니깐 지금으로부터 정확히 1년 전이야.

<div align="right">번역: 서현석</div>

경찰은 실제로 무슨 일을 하는가? 이를 이해하려면 경찰이 어떻게 생겨나게 되었는지, 어떻게 오늘의 형태와 상징적 기능에 이르게 되었는지를 먼저 이해해야 한다. 역사는 우리가 기대하도록 배운 것과는 다르다. '국가'(state)라고 하는 개념은 17세기에 통용되기 시작했으며, 주권을 확장함에 있어서 경찰 기능이라 불리는 것이 핵심적인 부분을 차지했다는 점에서 볼 때, 근대 유럽 국가들은 늘 경찰국가였다. '정치'(politics), '정책'(policy), '경찰'(police)과 같은 (공손함[politeness]까지 포함하는) 영어 단어들의 어원이 같은 건 이 때문이다. 태동기의 경찰은 (당시 보안관과 지역 경비대가 맡았던) '범죄와의 싸움'은 물론이거니와 공공 안전과는 아무 상관없었다. 당시 경찰의 임무란, 도시의 식량 공급을 위한 규제나 면허를 관리하고 폭동을 방지하거나 정처 없는 사람들을 감시하는 스파이 같은 활동에 가까웠다. 근대적 의미의 치안은 19세기 초, 산업 혁명이 일어날 무렵 영국에서 태어났다. 지금은 범죄에 맞서 싸운다고 선전하는, 제복을 갖춰 입은 새로운 경찰은 부유층 보호와 '범죄 방지'의 두 가지 기능을 동시에 가졌는데, 여기서 말하는 '범죄 방지'란 주로 신체 건강한 부랑자들이 그럴듯한 노동에 임하도록 강제하는 것을 의미했다. ...

예술계에 있어 미술관은 경찰국가에 있어서의 감옥과 같다.

예술계의 역사를 이야기하려면, 경찰의 역사를 (매우 간략하게) 이야기한 것과 같은 논리로 미술관의 역할을 먼저 이야기해야 한다. 프랑스 혁명은 물론 바스티유(감옥)의 습격으로부터 시작되었지만 그 절정은 최초의 국립 미술관이 될 루브르 궁전을 장악하면서 전개됐다. 이를 계기로 잔존하는 교회의 권력을 와해시키기 위한 신성의 세속적 개념의 태동이 가능해진 것이다.

미술관은 물론 예술을 생산하지 않는다. 예술을 유통시키지도 않는다. 미술관은 예술을 신성화한다. 개인 재산과 신성한 것의 연관성을 강조하는 것은 중요하다. 신성화하는 것은 곧 차단하는 것이다. '사유 재산'이 개인에게 신성하기 때문이건, 좀 더 추상적인 그 무언가('예술', '하느님', '인류', '민족')에게 신성한 것이기 때문이건, 신성화는 재산을 세상으로부터 분리시키는 것이다. 미술관 내에 존재하는 재산의 형태는 피라미드 구조의 정점을 나타낸다. 모든 혁명 정권이 기존의 재산 소유 형태를 바꾸는 과정에서 미술관을 조직 혹은 개편하는 것이 중요해지는 것은 이 때문이다. 근면한 빈곤층에게는 주말에만 관람이 허용되는 미술관 내의 재산이야말로 경찰이 보호하는 궁극의 부이다.

오늘날 거의 모든 미술관은 계급을 생산하고 유지하는 방식으로 작동한다. 미술관 공간을 아카이빙하고 유형으로 나누고 재조직함으로써 모든 사물을 '미술관' 수준과 '비-미술관' 수준으로 분리한다. ... 미술관의 사물들이 무장한 경비원들과 하이테크 감시 체제로 둘러싸인 건 이곳을 방문하는 일반인들의 (노

래, 농담, 취미, 일기, 돌봄, 특별한 기념품과 같은) 창작 활동에 특별한 가치가 없다는 사실을 주지시키며, 그리하여 방문객이 비-미술관적 일상으로 돌아가 미술관의 운영을 가능케 하는 사회관계 구조를 생산하고 유지하는 결코 '필요 없지 않은' 그들의 일을 계속 수행하게끔 한다. 원래 대체했어야 했던 성당과 마찬가지로, 미술관은 각자의 본분을 훈육하기 위해 존립한다.

언젠가는 신성화되어짐으로써 특혜를 누리게 될 사물, 행위, 혹은 개념들을 생산하는 장치로서 미술계의 기반은 작위적으로 희소성을 만들어 내는 것에 있다. 경찰이 물질적 궁핍을 보장하는 것과 같은 방식으로 오늘날 예술계의 존립은 정신적 궁핍을 보장한다고 말할 수 있다. 그렇다면 예술계를 향한 폐지론적 프로젝트는 어떤 형태를 취할 수 있을까?

니카 두브로프스키(Nika Dubrovsky), 데이비드 그레이버(David Graeber), 「또 다른 예술 세계, 3부: 경찰 통제와 상징 질서」(Another Art World, Part 3: Policing and Symbolic Order), 『이플럭스』(e-flux) 113호(2020년 11월).

사미아 제나디[Samia Zennadi, 알제리의 고고학자이자 에코페미니스트]: 우리는 반응만 할 뿐입니다. 능동적인 행동 모드는 더 이상 아닌 거죠. 기억에 관해서도 마찬가지예요. 1970년대의 여파라고는 아무런 게 없어요. 오늘날의 지배 담론은 수정주의거든요. 수정주의는 식민 지배의 폐해와 독립에 대한 환멸에 같은 무게를 부여하든지, 아니면 그냥 얼버무려요. 제 견해로 이건 우리만의 문화적 의제를 구축하겠다는 이상을 잃어버렸다는 의미예요. 그래서 우리는 늘 기다리기만 하고 베끼기만 하는 거죠. 그들의 것을 매력으로 여기고 받아들인 거예요. 바로 그렇기 때문에 사람들은 행동을 하질 않고 따라만 하는 게 아닐까요. 비동맹 운동의 기억 얘기로 돌아가자면, 이렇게 말하는 게 안타깝지만, 남아 있는 게 별로 없어요.

비자이 프라샤드: 제가 묻고 싶은 건... 사회주의가 힘을 발휘했던 시대가 분명 있었고, 비동맹 운동의 역학에도 그건 정말 중요했잖아요. 하지만 이제 우린 다른 시대에 살고 있어요. 그 시절로부터 남아 있는 게 있지 않나요?

제나디: 알제리의 경우, 전 두 가지가 남아 있다고 말하고 싶어요. 정신이 남아 있긴 하죠. **1973**년은 그리 먼 과거는 아니잖아요. 불과 몇 년 전이죠. 우리 세대의 일입니다. 하지만 불행하게도, 남은 건 공허한 말들이에요. 알맹이도 진정성도 없는 가짜발화... 공식적인 담론이 그렇다는 거예요. 이건 알제리만의 문제가 아녜요. 다른 나라들도 다 마찬가지죠. 사람들은 그걸 느껴요. 지배를 극복하려는 그 어떤 정치적 의지도 없어요. 수많은 포럼, 수많은 세미나를 열고, 어떻게 하면 변화를 가져올 수 있을까 열띤 토론도 해 보긴 하죠. 하지만 자유와 해방을 위한 욕망도, 그 어떤 방향도 보이지 않아요. 여전히 '제3세계'의 프레임 속에서 우리 스스로를 이야기하지만, 이미 너무 많이 변해버렸어요. 정치와 이상의 단절이야말로 가장 큰 충격이에요. 우린 이제 【아프리카】 대륙으로부터도 고립되었어요. **1970**년에 알제리는 명백한 아프리카 국가였잖아요. 문학, 영화, 연극 등에는 사하라 이남의 아프리카인들이 등장했어요. 이젠 모든 게 무의미한 공백으로 융해되었어요. 뭐가 남았냐고요? 우린 여전히 '범아프리카'를 외쳐요. 하지만 실제론 이 말에 아무 의미도 없어요. 이제 '범아프리카'는 완전히 상업적인 단어일 뿐이에요. '범' 경제 계획을 세우려면 그 전에 사람들이 문화를 통해 통합되어야 하잖아요? 현실은 이래요. "난 아프리카에 가 본 적이 없어"라고 말하는 알제리 사람들이 있단 말이죠. 우리가 사는 곳이 아프리카 대륙이라는 사실조차 망각한 거예요. 전 지금 작가나 지식인들 얘기를 하는 거예요. 말리, 부르키나파소, 혹은 세네갈 같은 사하라 이남의 나라에서 온 사람을 만나면, 뭐라고 하냐면, "난 아프리카에 가 본 적이 없어요"라는 거예

요. 정말 남는 건 씁쓸함이에요. 뭔가 길목 하나를 놓치고 지나가서 막다른 길에 갇혀 버린 느낌이에요. 이게 제 생각이에요.

프라샤드: 제3세계 정신에 관심을 갖는 젊은 사람들이 있지 않나요? 그들은 제3세계 정신을 어떻게 보나요? 그때 태어나지는 않았지만, 그 시대의 잔여라고 할 수 있지 않나요?

제나디: 제3세계의 투쟁이나 역사에 관심이 있는 알제리 젊은이들이 아시아나 아프리카에서 사는 다른 젊은이들과 유대를 갖기는 하죠. 다만, 문제는 당시 세대와 새로운 세대가 단절되어 있다는 거예요. 당시에 기자였던 사람이 지금은 사회학, 경제학 교수가 되어 있어요. 마치 횃불이 중간에 전달되지 않은 것처럼요. 지난 세대와 지금 젊은 세대 간의 교류는 거의 없다고 봐야죠. 접속과 전달에 뭔가 문제가 있었던 거예요. 전수된 거라곤 거의 아무것도 없어요. 젊은 세대는 정말 다양해요. 알제리에서 불씨를 살려 보려고 접속을 시도하는 사람도 있긴 하지만, 상당수는 아예 제3세계에 등을 돌렸어요. 관점은 다양해요. 제3세계 이전에 '청년기'라는 건 없었어요. 제3세계는 미완성이에요. 이젠 모두 각자 자기만의 길을 갈 뿐인 거죠.

나임 모하이멘(Naeem Mohaiemen), 「두 번의 회의와 한 번의 장례식」(Two Meetings And a Funeral, 2017년, 3채널 영상.

.

세계 여권 발급 안내

'세계 여권'은 지구라는 혹성 어디로든 이동할 수 있는 인간의 침해 불가 권리를 나타낸다. 이는 인간 공동체가 근본적으로 통일된 하나라는 사실에 입각한다.

근대에 들어 여권은 각 국민 국가의 통치권과 통제력을 상징하는 물건이 되었다. 그 통제력은 국가 내의 모든 시민들과 더불어 국가 밖의 모든 다른 이들에게 적용된다. 모든 국가는 그리하여 자유가 아닌 통제의 체제에 공모하게 된다. 세계 인권 선언에도 명시된 것처럼 여행의 자유가 해방된 인간 개인의 본질적인 표상이라면, 한 국가의 여권을 취득하는 것은 노예나 농노임을 각인시키는 것에 다름없다. 따라서 '세계 여권'은 인간의 자유로운 여행의 근본적 권리를 시행하기 위한 의미 있는 상징이자 강력한 도구이다. 이것이 존재하는 것만으로 국민 국가체제의 통치권에 대한 배타적인 상정은 시험에 들게 된다. 그러나 '세계 여권'은 국민 국가들이 요구하는 여행 문서의 기준에 부합한다. 그럼에도 소지자의 국적이나 출생지를 표시하지 않는다. '세계 여권'은 그러므로 중립적이고 비정치적인 신분 증명서이자 여행 문서이다.

여권은 그를 발급한 기관 외에 다른 당국이 받아들여야 비로

소 효력이 생긴다. '세계 여권'은 최초로 발급된 이후 **60**년이 넘게 인정되었다는 실적을 갖고 있다. 오늘날까지 개별적인 사례에 따라 **185**개국이 비자를 발급했다. 쉽게 말해 '세계 여권'은 우리가 살고 있는 하나의 세계를 대표한다. 그 누구도 당신의 출생지를 근거로 이 혹성 위에서 이동할 수 있는 기본 권리를 박탈할 수 없다. 그러니 집을 떠날 때 반드시 챙기시길!

세계 서비스 기구(**World Service Authority**) 웹사이트 중 세계 여권 안내 페이지, **https://world service.org/docpass.html.**

여러분 안녕하십니까. 저는 일본의 총리대신입니다. 저는 오늘이...이 국제회의에서 일본인을 대표해 매우 중요한 말씀을 드리고자 합니다. 먼저 단도직입적으로 말씀드리겠습니다. 여러분, 지금 당장 전 세계가 동시에 '사코쿠'(鎖国)를 합시다! '사코쿠'란 일본의 에도 시대 지금부터 약 **400**년... 전부터 약 **150**년에서 **250**년간 당시 일본을 지배하였던 왕(쇼군)이 선택한 외...교 정책의 명칭입니다. 그 실천은 대...단히 단...순...단순한 것입니다. 다른 나라와 관계를 하지 않는 것... 그게 다입니다. 좀 더 구체적으로 말하자면, 먼저 남의 나라에 가지 않는다,

남의 나라 사람을 받지 않는다는 것입니다. 또한 다른 나라로부터 물건을 사지 않고 팔지도 않는다는 것입니다. 그리고 다른 나라의 사람들과 만나지 않는다. 커뮤니케이션이 없다는 것을 의미하기 때문이겠습니다. 다른 나라 사람들로부터...부터 배우지 않고 그들에게 가르치지도 않는다, 라고 하는 것도 되겠습니다. '사코쿠'라는 것은 특별히 어려운 것은 아니고 위의 것들을 지키기만 하면 됩니다. 저는 이것을 일본에서 탄생한 인류의 예...지라고 굳게 믿고 있습니다. 또한 이러한 귀중한 가르침을 부활시켜 세계에 전파하는 것이 신에게 줄 수 있는 저의 사명이라고 믿어 의심치 않습니다. 신에게 줄 수 있는 저의 사명이라고 믿어 의심치 않습니다.

그런데... 현재 이 지구는 온통 '악의 사상'에 물들어 있습니다. 그렇기 때문에 지상에는 언제나 평화가 깃들지 못하고 증오심과 다...툼과 비애가 항상 넘쳐흐르고 있습니다. 그리고 현재와 인류는 그로 인해 멸...망, 멸, 망, 멸망의 위기에 서 있습니다. 그 '악의 사상...사상'이란 이름은 말할 것도 없습니다. '글로벌리즘'입니다. '국제 교류는 대단하다', '국제 교류는 중요하다'라는 말은 명백히 잘못되었습니다. 하지만 그것이 다가 아닙니다. 문제는 그것이 '국제적 악마의 속삭임'... 아니 '의도된 악마의 소...속삭임'이란 점입니다. 강한 나라가 약한 나라의 피를 빨아먹기 때문에 주도하기 용이한 감언, 그것이 '글로벌리즘'이라는 말의 정체입니다. 강한 나라와 약한 나라가 만나면 어떻게 될까. 그것은 역사를 보면 분명히 알 수 있습니다. 강한 나라의 약한 나라에 대한 침략, 약탈, 살육, 노예화, 강간으로 인한 혼혈, 식민지화, 착취, 동화 정책, 전통 문화의 파...

파괴, 개...개종... 그 '악'은 이로 다 헤아릴 수가 없습니다. 그리고 그러한 악에... 대항하는 원념이 싹틉니다. 거기서 보복이라는 행동이 발생됩니다. 그 보복에 또 다른 보복이 행해...지면 그 끝에는 인류를 멸망시키는 지옥 불이 기다리고 있습니다! 일본도 사무라이의 시대가 끝나고 그...그 훌륭한 '사코쿠'를 마친 후부터 근대화, 즉 제...국...주의, 제국주의의 길을 걷기 시작했습니다. 그것이 모든 잘못의 시작이었습니다. 그것을 저는 일본의... 일본의 총리대신으로서 그것을 저는 일본의... 일본의 총리대신으로서 지금 여기서 모두 인...인정합니다. 강한 나라의 흉내를 내어 자신들보다 약한 주변국을 식민지화하거나 침...침, 침략 전쟁을 시작하곤 했습니다. 그리고 많은 사람들을 멸시하고, 해치고, 죽였습니다. 중국 국민 여러분, 한국 국민 여러분, 그 외 아시아 각국의 국민 여러분, 이렇게 사, 사죄드립니다... 죄송합니다!!!! 우리는 두 번 다시 그런 만행을 되풀이하지 않겠습니다. 또한 세계 어느 곳에서도 되풀이하지 않겠습니다.

분명히 오늘날에 와서 번영을 자랑했던 이...잉카 제국을 수년 안에 멸망시킨 스페인군과 같이 노, 노골적인 '악'은 보이지 않을지도 모릅니다. 하지만 절대로 사라지지...사라지지 않았습니다. 그것은 '글로벌 스탠다드'나 '신세계 질서'라고 하는 듣기 좋은 이름으로 바뀌어 보다 음...음습하게 보다 광범위하게 이 지구를 감싸고 있습니다. 혹자는 이렇게 말할지도 모르겠습니다. '내...정, 내정 불간섭의 원칙이 있으니 괜찮지 않은가', '모든 국가는 충...충분히 독립되어 있지 않은가'라고. 아닙니다. 그렇지 않습니다. '사람'과 '사물', 그리고 무엇보다도 '정보'가 동...동정의... 아니 왕래...왕래한다면 그 순간 불평등한

역학 관계가 시작하고 맙니다. 왜냐하면 이 셋 간의 교류가 생기게 되면 약소국들 중 강대국 쪽에 굴복하고 자신들만 이득… 이득을 보는 배신자가 반드시 나타나기 때문입니다. 소위 '사자의 가죽을 쓴 당나귀'(호랑이의 위세를 빌린 여우)라는 놈들입니다. '정말로 실력 없는 비겁한 여우가 힘을 가진다'는 역설이 여우의 여…여우의 나라에 일어나면 어떻게 되는지 아…아… 알고 계십니까? 먼저 혼란스러워져 내…내분이 시…시작됩니다. 그 내분…분에 비겁한 여우가 이긴다면 여우의 나라가 오… 오랫동안 중요하게 여기어 왔던 우리 고유성은 소…소…소멸되고 사자의 나라 속국으로 전락하게 됩니다. 웃긴 것은 일부의 비…비겁한 여우 때문이란 것입니다. 반…반대로 비겁한 여우가 진다면 '탄압이다!'라든지 뭐라 말하며 무서운 사자들이 뭉치게 되어 약한 여우의 나라를 공…공갈하기 시작합니다. 그리고 사자들은 틈을 찾아 여우의 나라에 달려들기 시작합니다. 어찌되든 간에 사자들의 의도한 바입니다. 그리하여 세계는 사자들의 생각대로 색깔이 물…물들…물…물들어 갑니다. 하는 방법이 교…교묘해졌을 뿐 목적도 결과도 잉카 제…제국을 멸망시킨 스페인군과 하나도 바뀌지 않았습니다. 현대에 따르면 '침략자 피사로가 이끌던 스페인군', 즉 사자들은 생글거리는 얼굴로 '국제 교류는 필요', '세계는 하…하나'라고 말합니다. 이 계산 고도의 계산된 공포스러운 폭력에 대항하기 위해서는 '인간', '사물', '정보'의 왕래를 완전히 근절시킬 수 있는 것은 '사코쿠'밖에 없는 것입니다.

세상에 정말로 휴머니즘이 존재한다면 지금 당장 세계 국제 공항과 대형 여객기를 박…박…박…박살내야만 합니다. 더욱

중요한 것은 인터넷의 회선을 모두 절단해야만 합니다. 그러기 위해서는 모든 해저 케이블의 절단과 모든 통신 위성의 격추가 필요합니다. 그것이 불가능할까요? 아닙니다. 가능합니다. 간단합니다. 참을성을 가지면 됩니다! 모든 것은 '의지의 힘' 하나에 달려 있습니다. 예를 들면 저는 초콜릿을 좋아합니다. 하지만 '사코쿠'를 하면 내일부터 초콜릿은 먹을 수 없게 됩니다. 하지만 괜찮습니다. 참을 수 있다면! 저는 의지의 힘으로 초콜릿의 존...재...존재를 잊고 맙니다. 그러한 것은 원래 지구에 없...없었던 것이 됩니다. 그리고 팥을 달게 삶은 것, 팥앙금만을 먹게 될 것입니다. 정말 **100**년 전까지 우리는 그래 왔었기 때문에 못 할 리가 없습니다. 또한 욕망을 무한대로 추구하는 것을 중단합시다. 다시 '도중에 인내하는 것'을 떠올립시다. 여...여러분. 또한 나...남의 것을 타...탐...탐하는 것은 그만합시다. 우리는 예전부터 저 멋진 '사코쿠'를 중단한 후 그동안 키운 독자적 문화가 유럽에 호기심을 일으켜 그것을 내심 즐겼던 적이 있습니다. 완전히 어리석은 짓이었습니다. 타...타자 가운데 자신들이 없는...것, 없는 것을 발견해 그것을 상찬하는 것조차도 저는 천박한 행동이라고 생각합니다. 왜냐하면 거기에는 반드시 '자신들도 그것을 소유하고 싶다'고 하는 욕구가 싹트기 때문입니다. '근처의...근처의 집 식탁을 엿보고 치...침...침을 흘리는 것'과 같고 부...부끄럽기만 한 행위입니다. 또한 누군가를 '오리엔탈'이라 부르거나 누군가로부터 '오리엔탈'이라 불려지거나 그런 시...시...시시한 것은 이제 그만하도록 합니다. 타인을 탐...탐하는 마음도 버리고 오로지 자기 자신을 깊이 성찰하는 것에만 전념하도록 합시다. 자, 다시 서로로부터 고립됩시다.

이 비유는 다른 나라의 것이라 진짜 사용하고 싶지...싶지 않지만 바벨탑의 건...건설을 멈춘 그때로 돌아가 시간...시간을 멈춥시다. 그것 말고 인간...인...인...인류를 구하는 수단은 남아 있지 않습니다! 바벨탑으로 말하자면... 여기서 여러분에게 여쭙고 싶은 것이 있습니다. 저는 지금 매...매...매...매우 불쾌합니다. 무엇 때문인지 아십니까? 영어를 쓰고 있기 때문입니다! 피...피...피를 흘린 역사에 의해 '국제어'의 위상을 획득한 이 추잡스러운 침략자의 언어를! 아시겠습니까? 저는 일국...일국의 최정상에 오른 남자, 남자입니다. 1억 인 가운데 가장 뛰어난 인간이라는 것입니다. 그 남자가 '세계 역사상 가장 중요한 연설'을 지금 하고 있습니다. 하지만 익숙지 않은 영어를 쓰다 보니 표면적인 인상은 유아원아 이하의 우둔한 수준으로 보이는 것입니다. 이것은 그야말로 불...불평...불평등한 것 아닙니까? 도대체 국제성이나 보편성과 같은 것은...

아이다 마코토(會田誠), 「국제 회의에서 연설 중인 일본 총리대신이라고 자칭하는 남자의 비디오」(The Video of a Man Calling Himself Japan's Prime Minister Making a Speech at an International Assembly), 2014년, 단채널 영상.

김경태, 「Reference Point 3」, 2019년, 아카이벌 피그먼트 프린트, 작가 제공.

프리 레이션

우리는 지금 어디에 있는가?

우리는 지금 어디에 있는가?
우리는 길을 잃었다.
나는 길을 잃었다. 절망하고 마비되고 말이 막혔다.

나는 세상이 지금처럼 되리라고는 상상조차 못 했다. 절대 못
했다.

　정치적 나약함, 부패, 전쟁, 빈곤, 기아, 연대의 실종, 세계를
휩쓰는 포퓰리즘, 자기중심주의, 극단주의, 그리고 미래에 대
한 비전의 종식... 오늘의 세상은 이런 모습이다. 민주주의는 결
국 실패하고 만 것일까? 민주주의의 필연적 귀결은 독재인 걸
까? 표현의 자유는 극우 사상의 확산만을 부추기고 있는 걸까?

　최근 연출작 『미국의 민주주의』를 통해 로메오 카스텔루치는
민주주의란 위기 없이 존립할 수 없다고 말한다. 민주주의는 우
리 시대의 중심적인 이데올로기가 되었다. 그저 소통의 형식으
로서 말이다. 오늘날 가장 절박하게 필요한 건 이런 식의 소통
을 종식시키고 전혀 다른 사유를 하는 것이다. 사유할 수 없는
것을 사유하기 시작할 때이다. 카스텔루치의 작품과 그것이 말
하는 바는 내게 깊은 인상과 질문을 남겼다.

　교감과 연대와 (자기중심주의에 대척하는) 너그러움은 어디

로 사라졌는가? 전쟁과 빈곤으로부터 피신하는 난민들을 우리는 왜 환영하지 못하는가? 우리의 직업을 훔치고 여성을 강간하는 잠재적 테러리스트로 그들을 보는 건 왜인가? 유럽 인구의 1퍼센트도 안 되는 숫자를 놓고 침략을 말하는 건 무엇 때문인가? 어째서 난민을 우리 사회를 풍요롭게 만들 사람으로 받아들이지 못하는가?

서로에 대한, 미래에 대한 신뢰는 공포에 의해 잠식되었다. 그리고 공포는 효율적인 정치적 무기가 되었다. 항시적인 비상사태를 선언하면서 '위기'에 대처하는 정치적 권력을 앞세우기란 쉽다. 겁먹은 사람들은 조종하기 수월하다. 우리에게 필요한 건 독립적인 사고다. 세상을 장악한 정치 지도자, 장사꾼, 회계 담당자들에 더 이상 생각 없이 복종할 수 없다.

내 생각에 우리는 사회의 작은 문제들에 시선을 빼앗긴 것 같다. 사소한 문제나 디테일, 미시적 정치에 정신이 산만해졌다. 이들을 직면하고 영웅처럼 반응했다. 하지만 그 이면에 도사리는 더 큰 문제와 보이지 않는 구조에는 눈이 가리웠다. 권력의 남용, 금융의 부패, 미디어의 조작 같은 문제들 말이다. 다른 곳에서 일어나는 중요한 변화를 감지하지 못했다.

나는 예술 창작에 대한 깊은 신뢰를 갖고 있다. 우리 사회에 예술과 예술가가 절대적으로 필요하다고 믿는다. 하지만 예술이 인류와 사회의 해악에 대한 실질적인 해독제가 될 수 있을까? 나는 이 질문을 수십 년 동안 품어 왔다. 예술의 진정한 효과는 무엇이란 말인가?

예술이 세상을 바꾸지 않고 바꿀 수도 없다는 건 사실이다. 하지만 우리는 너무 오랫동안 거품 속에서 살아 온 건 아닐까?

우리는 세상과 타인에 대한 경로를 잃은 것일까? 예술은 언론이 하는 것처럼 세상에서 벌어지는 일들을 좀 더 명확하게 표출해야 한다고 생각한다. 설득력을 잃지 않고도 이의를 제기하는 예술이 필요하다. 예술가들은 우리 주변에서 일어나는 일들에 대해, 인류와 사회의 역학에 대해, 개인적인 관점과 독립적인 해석을 제시한다. 우리에겐 그런 비전과 영감, 서로 다른 관점들이 필요하다.

나는 예술로부터 그 어떤 다른 영역에서보다 더욱더 적극적으로 안일한 순응에 머물지 않는 독창적이고 독립적인 위치들을 찾는다. 요즘엔 예술 영역에서조차 모두가 대중을 즐겁게 하는 일에만 몰두하는 듯하다. 정치가들, 관객, 언론, 그리고 동료를 즐겁게 하고 싶어 한다.

예술은 즐겁게 하는 일이 아니다. 예술은 불편하게 하고 일깨우고 아픈 곳을 건드려야 한다. 일상 속에서 우리는 함께 살기 위해 끊임없이 타협을 한다. 예술은 예외여야 한다. 예술은 타협을 허용하지 않고 허용할 수도 없는 마지막 영역이어야 한다. 예술은 급진적이고 고집스러우며 자유롭고 혼란스럽고 거칠고 무법적이고 무책임하고 논란이 많아야 한다. 받아들이면 안 되는 현실을 받아들이는 대신 선각의 꿈을 꾸는 곳이어야 한다.

예술은 자만에 찬 확실성에 대항하여 의구심을 보호할 수 있다. 지속적인 질문은 불편할 수 있지만, 경박한 동의나 포퓰리즘에 따르는 단순화가 접근할 수 없는 세상을 향해 다가갈 수 있는 유일한 이해의 경로다.

예술은 벽과 경계를 극복하는 자유로운 전파를 개방할 수 있다. 라틴 아메리카, 아시아, 아프리카를 배제하지 않는 진정한

국제주의만이 숨 막히는 지역주의와 보호주의를 부술 수 있다. 지금은 한편으로는 놀라운 시간이다. 서구의 헤게모니는 끝났고, 유럽은 더 이상 세상의 유일한 중심이 아니다. 미래는 여러 다른 중심들에 놓였다. 이것이 가장 긍정적인 진보이다.

예술은 자만 대신 겸허를 축복한다. 소위 말하는 '승자'가 아닌 허약함을, 소비 대신 참여를, 물질주의가 아닌 정신을, 확약이 아닌 영감을 축복한다. 저속함 대신 아름다움과 시를, 빈정거림 대신 유머를 믿는다.

카스텔루치는 말한다.

"생각할 수 없는 것을 생각하는 것이 오늘날 연극의 불가능한 임무다."

연극에만 해당될 말은 아님이 분명하다.

<div style="text-align: right">번역: 서현석</div>

이 글은 다음 문헌에 처음 수록되었다. 페로니카 카우프하슬러(Veronica Kaup-Hasler), 크리스티아네 퀼(Christiane Kühl), 안드레아스 페테르넬(Andreas R. Peternell), 빌마 렌포르트(Wilma Renfordt) 엮음, 『우리는 지금 어디에 있는가?: 지금과 여기의 여러 위치들』(Where Are We Now?: Positions on the Here and Now, 베를린: 더그린박스[The Green Box], 2017년). 슈타이리셰 헤르브스트(steirische herbst) 50주년 기념 출판물.

로메오 카스텔루치, 「미국의 민주주의」, 공연, 성남아트센터 오페라하우스, **2018**년 **11**월 **3~4**일. 작가 제공.

내가 태어나 숨을 쉬는 땅

겨레와 가족이 있는 땅

부르면 정답게 어머니로 대답하는

나의 나라 우리나라를 생각하면

마냥 설레고 기쁘지 않은가요

말 없는 겨울산을 보며

우리도 고요해지기로 해요

봄을 감추고 흐르는 강을 보며

기다림의 따뜻함을 배우기로 해요

좀처럼 나라를 위해 기도하지 않고

습관처럼 나무라기만 한 죄를

산과 강이 내게 묻고 있네요

부끄러워 얼굴을 가리고 고백하렵니다

나라가 있어 진정 고마운 마음

하루에 한 번씩 새롭히겠다고

부끄럽지 않게 사랑하겠다고

이해인, 「우리나라를 생각하면」, 『풀꽃단상』(칠곡: 분도, 2016년), 181.

서울에 수문장 교대식을 만들 무렵, 시 당국은 **2394**년에 열 타임캡슐도 만들었다.

김치에 관한 책, 대학생 데모 영상과 유교 성인식 영상을 담은 **CD,** 무좀 양말, 정력 팬티, 아파트 청약 공고문, 시험지, 부적, 주민등록증 따위가 들어 있는 이 캡슐을 시간이 다르게 흐르는 세상에서 **400**년 뒤에 돌아와 열어 볼 수 있기를.

아름다울 것이다.

윤지원, 「무제(홈비디오)」, 2020년, 단채널 영상.

윤지원, 「무제(홈비디오)」, 2020년, 단채널 영상. 작가 제공.

글쓴이와 옮긴이

고금

광주에서 태어나 그래피티 하위문화에 빠져 화물 기차와 지하철을 작업장으로 삼으며 **20**대 초반을 보냈고 **2012**년에 가상 그래피티미술관을 설립했다. 그 연장선에서 현재는 **2019**년에 시작된 홍콩 범죄인 인도법 반대 시위를 기록하는 홍콩 반달리즘 아카이브를 구축하고 있다.

곽영빈

아카펠라 그룹 '인공위성'의 멤버이자 리더로 『열린음악회』에 출연하고 게이코 리와 협연하며 바타유와 베버를 겹쳐 읽던 **90**년대를 지나, 영화학(과 문학)으로 박사 학위를 받은 후 미술 평론가로 활동하면서 **21**세기에 '콘텐츠'로 전락하기 전까지 '영화'라 불렸고, 그 이전엔 '캔에 넣은 연극'이라 불렸던 퍼포먼스 기록물의 매체적 궤적을 시대착오적으로 다시 듣고 보(려)는 중이다.

김신우

페스티벌 봄, 부산국제영화제, 국립아시아문화전당 예술극장, 국립현대미술관 다원예술 프로젝트에서 프로그래밍 어시스턴트와 프로듀서로 일했다. 현재 옵/신 페스티벌의 총괄 프로듀서이자 통번역가로 활동하고 있다.

프랭크 김

독립 관광 안내자이자 종이 연구가. 『무정부주의와 3D 프린팅』을 집필하고 있다.

프리 레이선
Frie Leysen

벨기에 기획자. **1980**년부터 **12**년 동안 앤트워프 드 싱겔 극장의 초대 예술 감독을 맡았고, **1994**년에 브뤼셀에서 쿤스텐페스티벌을 설립하며 공연 예술의 미학과 생태계에 혁신을 가했다. 특히 비주류나 유럽 외 국가의 비전 있는 작가들의 성장을 도우며 새로운 공연 형식의 발굴과 개발에 힘썼다. **2014**년, 공연 예술 기획자로서는 최초로 에라스무스상을 수상했다.

헬리 미나르티
Helly Minarti

족자카르타에서 공연 연구자이자 독립 기획자로 활동하고 있다. 다양한 아시아의 경험에 뿌리를 두는 안무의 역사에 관심을 두며 창작과 이론을 오가고 있다.

탈가트 바탈로프
Talgat Batalov

타슈켄트에서 태어난 연극 연출가. 국적과 개인의 정체성에 관한 작품을 만들며, 현재 러시아에서 활동하고 있다.

박진철

연세대학교 비교문학과에서 박사 과정을 수료했다. 옮긴 책으로 마크 피셔의 『자본주의 리얼리즘』이 있으며, 프레드릭 제임슨의 「단독성의 미학」(『문학과 사회』 117호) 등 다수의 논문을 번역했다.

예카테리나 본다렌코
Yekaterina Bondarenko

다큐멘터리 형식을 무대에서 구현하며 극작과 연기를 병행하고 있다. 타슈켄트에서 태어나 현재 우즈베키스탄에서 활동하고 있다.

서현석

공간과 시간에 관한 다큐멘터리 영화를 연작으로 만들다가 라이브아트와 가상 현실 사이에서 케케묵은 실재론에 빠져 있다.

손옥주

공연학자. 베를린 자유대학에서 연극학, 무용학 박사 학위를 취득했으며, 학술 연구와 동시에 리서처, 드라마투르그 등의 역할로 공연 현장에서의 활동도 이어 가고 있다.

시민 Z

특징 없는 히키코모리.

유운성

영화 평론가. 도래할 영화 문화는 어떤 모습일지 가늠해 보면서 『세기의 아이들을 위한 반(反)영화 입문』을 집필 중이다.

로이스 응
Royce Ng

홍콩에 거주하며 아시아의 근대사와 정치적, 경제적 지형을 다루는 디지털 미디어와 퍼포먼스 작업을 진행하고 있다.

이경후

공연 관련 통번역을 하며 언어 유희와 관용구에 관심이 많다. 최근 두 번째 책 『거의 모든 경우의 수: parlando』를 만들었다.

이원재

연구자. 정치학을 공부했고, 『하나님의 아픔의 신학』을 옮겼다. 목사.

이태광

철학과 영문학을 공부한 후 문화를 연구, 비평하고 있다. 미래주의, 버지니아 울프, 고흐와 고갱, 이현세, 트위터, 음란물, 마녀 프레임, 민족주의, 들뢰즈 등 다양한 주제를 횡단하며 국내외 정치와 문화, 예술을 통찰하는 책을 냈고, 최근에는 슬라보이 지제크와의 대화로 이뤄진 『포스트 코로나 뉴노멀』을 출간했다.

정강산

독립 연구자. 예술, 정치, 사회, 경제 등의 제 학제를 자본주의 생산 양식과의 관계하에서 맥락화하는 작업에 관심을 두고 있으며, 정치경제학연구소 프닉스 간사, 맑스코뮤날레 조직위원으로 활동하고 있다.

최범

디자인 평론가. 『월간 디자인』과 『디자인 평론』 편집장을 역임했고, 현재 한국디자인사연구소 소장을 맡고 있다. 『한국 디자인을 보는 눈』 외 여러 권의 저서를 냈다.

클레가

Klega

우리 혹은 우리가 사는 세계에 대한 이해를
돕는 일상 속의 은밀한 사물이나 이미지를
재료로 삼아 작품을 만들며 이미지, 애니메
이션, 설치 등으로 환경을 재조직한다. 한국
과 유럽을 오가며 활동하고 있다.

마크 테

Mark Teh

쿠알라룸푸르에서 퍼포먼스 연출가, 연구
자, 큐레이터로 활동하고 있다. 역사(들)와
기억, 반지도가 서로 얽히는 양태를 다큐멘
터리 형태의 협업으로 풀고 있다. 말레이
시아의 예술가, 기획자, 운동가 집단인 파
이브 아츠 센터의 일원으로 활동하고 있다.

보야나 피슈쿠르

Bojana Piškur

예술과 정치가 만나는 방식에 주시하며 연
구자, 큐레이터로 활동하고 있다. 특히 구
유고슬라비아와 라틴아메리카의 정치 운동
에 관한 논문을 다수 발표했다. 현재 류블랴
나 현대미술관에 재직하고 있다.

한요한

미디어 아티스트. 동서대 디지털콘텐츠학
부 초빙 교수.

한희정

러시아 민족의 언어 및 문화를 연구하고 있
다. 러시아 한인 이주 및 항일 운동 또한
관심사이다. 러시아 문서 번역집 근대한러
관계 연구 총서 제**17**권과 제**24**권 등을 번
역했다.

1969년 7월 닐 암스트롱이 달 표면에 첫발을 내딛은 이후, 모두 여섯 기의 성조기가 달 표면에 꽂혔다. 섭씨 **100**도와 영하 **150**도를 오가는 혹독한 날씨와 대기가 없어서 그대로 태양으로부터 전달되는 강한 자외선은 성조기를 하얗게 탈색시켰을 것으로 추정된다. 사진 가공: 박은선.